阿佩莱斯的遗产

贡布里希文集

主编：范景中　杨思梁

E.H.Gombrich

GOMBRICH ON THE RENAISSANCE

Volume 3: The Heritage of Apelles

阿佩莱斯的遗产

著者　［英］E. H. 贡布里希
翻译　范景中　曾四凯等
校译　杨思梁　范景中

广西美术出版社

图书在版编目（CIP）数据

阿佩莱斯的遗产 / （英）E.H.贡布里希著；
范景中，曾四凯译. —南宁：广西美术出版社，2018.2
（贡布里希文集）
书名原文：The Heritage of Apelles
ISBN 978-7-5494-1828-2

Ⅰ. ①阿… Ⅱ. ①E… ②杨… Ⅲ. ①美术理论 Ⅳ. ①J06
中国版本图书馆CIP数据核字（2018）第013545号

Original title: Gombrich on the Renaissance Volume 3: The Heritage of Apelles.First published 1976 @ 1976 Phaidon Press Limited.

This Edition published by Guangxi Fine Arts Publishing House Co., Ltd under licence from Phaidon Press Limited, Regent's Wharf, All Saint Street, London, N1 9PA, UK,　　2016 Phaidon Press Limited.

贡布里希文集
主编：范景中　杨思梁

阿佩莱斯的遗产

著　　者　　［英］E.H.贡布里希
翻　　译　　范景中　曾四凯等
校　　译　　杨思梁　范景中
图书策划　　冯　波
责任编辑　　谢　赫
封面设计　　陈　凌
校　　对　　廖　元　梁冬梅　黄历莹
审　　读　　马　琳
出版发行　　广西美术出版社
地　　址　　广西南宁市望园路9号（邮编：530023）
网　　址　　www.gxfinearts.com
印　　刷　　广东省博罗县园洲勤达印务有限公司
开　　本　　787 mm×1092 mm　1 / 16
印　　张　　16.25
出版日期　　2018年3月第1版第1次印刷
书　　号　　ISBN 978-7-5494-1828-2
定　　价　　108.00元

目　录

纪念我的挚友奥托·库尔茨

序　言

本书是《文艺复兴艺术研究》系列丛书中续《形式与规范》（1966 年）和《象征的图像》（1972 年）之后的第三卷。第一卷关注的是风格及其与某个世纪的世界观这一传统问题；第二卷讨论的是与瓦尔堡研究院相关联的象征图像的解释，我任职该学院已经很长时间了。本卷关注的是瓦尔堡学院研究项目中的另一个方面，即古典传统在西方艺术中的作用。阿比·瓦尔堡坚信，我们文明的成败只有置于地中海［指希腊、罗马——译注］的遗产才能被理解。我们的艺术，一如我们的科学，源自希腊人。本文集的书名指的就是这个遗产中的一个方面。阿佩莱斯是亚历山大大帝的宫廷画师，其作品早已为时间吞噬，但其声名却依然缠绕着艺术爱好者和批评家。古罗马百科全书编辑者老普利尼盛赞他是"超乎前辈和后辈画家的大师"，后人也都愿意相信这一论断。普利尼对其生涯和作品的叙述有助于建立起这样一种艺术的理想，即把卓越的模仿自然的技巧与超常的感官美的实现相结合。这一双重理想的传统乃是本书各篇的串联丝线。

从浪漫主义到当代的一系列艺术革命给这一传统带来了恶名，这又导致人们忽视了它的理论意义。正因为此，试图理解这些理论意义的史学家必须关注阿佩莱斯的遗产。

在《艺术与错觉》（1960 年）中，我尝试着探讨希腊人称为"模仿"［mimesis］，即创造忠实再现的过程。这一研究思路使我不可避免地涉及了视觉心理学。我发现，当代知觉心理学的成果和争论点非常有趣，但我却常常为一种担忧所困，不知道我是否在逃避瓦尔堡研究院的职责，我在该院的职称是古典传统史教授。不过我欣慰地发现，这些关注有助于我以新的眼光看待古典传统，并提出较为专业的艺术史学家无法提出的问题。的确，我斗胆希望本书中与书名相同的这篇文章对普利尼文本提出的解释或许对古典（传统）学者有点用处。

把这个解释收入一本研究文艺复兴艺术的文集不会是随心所欲的，因为文艺复兴艺术采用的图像手段对整个中世纪以及其后的绘画工艺都是至关重要的。本书的其他文章大都源自《艺术与错觉》一书的问题领域。我其实本来打算采用"文艺复兴的艺术与错觉"作为书名，但恐怕这会导致书目混乱。总之，本书的中心点是描述可见世界的标准的客观性问题。这些标准当然不是基于艺术的标准，而是基于科学的标准。

* 页边码为原著英文版页码，供查检书的索引使用。

光学的发现对光和光泽的描绘（这是本书头两篇文章的讨论点）有重大意义，就像它对透视有重大意义；它作为文艺复兴艺术理论试金石的重要性在最后一节中做了阐述。本书有两篇讨论最伟大的科学绘画大师，莱奥纳尔多·达·芬奇，一篇涉及他对波浪和旋涡的研究，另一篇讨论他的怪诞头像。这两篇或许可以作为讨论博施和布吕格尔作品的桥梁（或译过渡）。我对博施这幅最著名画作的解释本来可以归入《象征的图像》一书，但该文其实也是源于我对光效应的兴趣。

除了与书名相同的文章是首次发表，本书的其他文章都在不同的地方发表过。收入本书时我作了程度不同的修改。第二篇修改最甚。其他各篇我则相对保守，只是增加了一些段落，或者仅仅加了一些注释，以提醒读者注意文章出版之后出现的相关文献。就像在前两本书中一样，我的目的不是列全参考文献。

同样像在前两本书中一样，我翻译了外文引文。重要文字的原文或读者难以找到的原文段落，我都在正文或注释中给出。因此，我没有引用莱奥纳尔多《论绘画》的意大利文，或阿尔博蒂《绘画论》[De pictura] 的拉丁文，或是丢勒著述的德文，因为这些版本都很容易找到。几乎所有的译文都是我自己翻译的，因为每一种翻译都是（文字）选择的结果，可能受上下文的影响。

还得提及我修改的另一个方面。多亏费顿出版社的合作，我得以依靠最少的视觉辅助增加此前发表的这些文章中的插图，特别是论述莱奥纳尔多怪诞头像那篇的插图。现在，这篇调查文章首次为这位大师奇怪想象力的产物提供了丰富的史料。我感激出版社在费用日益增高的时候让我能够增加这些插图。

我一如既往地感谢我在瓦尔堡研究院的同事们。奥托·库尔茨［Otto Kurz］1975 年 9 月在退休前几周突然去世，使我加倍意识到我是多么地依赖他那神奇的博学，无边的慷慨，令人鼓舞的智慧、巧智以及快乐感，自从我们 1928—1929 年在维也纳大学作为施洛赛尔［Julius von Schosser］的学生首次相遇起，就是如此。是他让我把本为一个关于普利尼故事的注解扩展成了本书的同名文章。他依然接受了献给他的这篇文章。

最后，我得感谢卡尔夫人［Mrs Melanie Carr］帮助我准备手稿，感谢温策尔 – 埃文斯夫人［Mrs Marian Wenzel-Evans］以其画家（的技能）为我画出了彩版 III 的实验。当然，还要感谢格拉夫博士［Dr. I Grafe］，他那鹰一般的眼睛使我免去许多武断和遗漏之罪。

伦敦，1976 年 1 月，E.H.G.

光线与高光

阿佩莱斯的遗产*

　　无论是在生活中还是在艺术中，光和影的分布都能帮助我们把握物体的形状。我们可以根据物体是否承受了反光来辨别它们的表面质地。有一本线描插图的老式教科书通过两顶帽子（见下图）的比较对此作了解释。粗糙帽子其哑光表面的变化显示了光线照射它的方向。因此，阴影或"镶嵌"［hatching］的密度具有造型作用，即显示物体形状的作用。我们所看到的物体的客观状态只依其本身位置和光源之间的关系而定。即使没有人在观看这顶帽子，受光的那一面仍然呈白色，而背光的那一面却完全呈黑色。而烁光的丝帽，其光泽起着一种完全不同的作用。画家显示高光使用的是突然由黑色向白色过渡的手法，这些高光是光源的反应，它们由被丝线及其皱褶所弯曲的镜像组成。就像所有的镜像一样，我们看到高光的位置不仅与光线的入射角有关，而且与我们自身的观察角度有关。严格地说，处在同一地方的高光甚至不可能为我们的两只眼睛同时看见。作为镜像，它们似乎位于反光表面的后面，这就经常使它们的光泽带有一种异样的飘忽感。

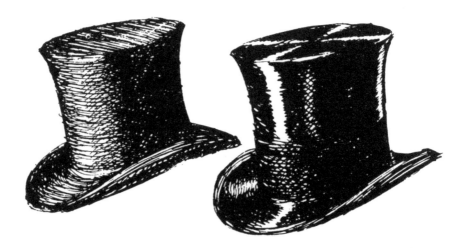

　　图 1 和图 2 显示的是一个由安德列亚·德拉·罗比亚［Andrea della Robbia］所作的半身像的带釉陶瓷复制品，一盏防风灯照射在半身像周围的各种不同质地的物体和

* 本文根据1972年5月在曼彻斯特惠沃思美术馆作的题为《阿佩莱斯的光辉》［The Lustre of Apelles］的讲演改写而成。

材料上，半身像矗立在一面镜子前。桌子上铺着的彩色台布，表明了其吸光的着色表面上的光线和阴影的层次变化如何使台布皱褶的形状显露无遗。半身像后面有一只黑瓶子，上面看不到阴影，防风灯附近的黑色丝料的背光面上也看不到阴影，我们只看到闪闪发光的防风灯镜像。同样，半身像前的透明玻璃壶和塑料球体也不带丝毫阴影，要不是光的映照作用，这些物体本来是看不见的。高光的位置和形状还为我们提供了关于反光表面的形状的线索。我们从一定的距离观察一面曲镜［curved mirror］（如图中的调羹），会发现它吸收光线并反映出比原物体积小的镜像（包括图中半身像的镜像），而弯曲的表面反映物像的范围要比平面广。弯曲度越大的镜面吸收的光越多，其亮度也越大（例如图中陶土杯的边缘）。高光的强弱起着反映物体质地和形状的重要作用，因为即使是相对亚光的表面在强烈光线的集中照射下，也能起反射作用。因此，物体的隆起部分和边角部分往往是高光最常出现的部分，也正是如此，妇人们才要在鼻尖抹粉以抵消这一效果。这种光的反射作用可能不受运动的影响，因为尽管我们和物体的相对位置，或是光源和物体的相对位置有所改变，在弯曲度很大的表面上被缩小了的镜像也几乎不会改变。这种现象在任何时候、任何环境下都可以得到证实，图1和图2就是为说明这一现象而从不同的角度拍摄的。一块平面镜子只有在我们和它自己都静止时才能固定地反映出某一物体。假如我们变换位置的话，镜像也会随着移动。但是在表面弯曲的镜子上，镜像的移动速度会减慢。在上述两图中，当拍摄时照相机的位置改变了之后，镜子里的半身像位置的变化较大，而半身像在调羹上的镜像则变动较小，鼻子尖上的高光却几乎没有变化。

然而，虽然处于静止状态的物体能显示镜像位置的稳定程度，但只有动态中的物体才能充分展现我们所说的那种"金光"［glitter］的效果。珠宝商为了使钻石光彩夺目，就在其表面磨出许多不同角度的小方块，使它对光的吸收和反射也随着钻石的曲折而不同。圆形的珍珠是另一番情形，它反射出的光线能够持久稳定。

上述不同的现象，歌德称之为"光的活动和苦难"［die Taten und Leiden des Lichts］。[1]现象比比皆是，可艺术史家们却对它们在再现可视世界中所起的作用几乎视而不见。诚然，大量的文献都涉及了透视和空间的表现，可是对光的掌握，却很少有人问津。[2]

以上粗略的分析当然远远未能把问题说透。但是，光的各种复杂的活动现象应该引起艺术史家们的足够重视，这不仅因为凡是想真实反映自然外貌的各种艺术风格，都得面对光的挑战。而且因为，注意了光的各种效果，还有助于我们追溯不同风格中的各种相互联系和各种传统。不同风格经不同艺术家的手而演变的艺术公式都或多或

[5] 少地会偏离现实。我曾在《艺术与错觉》[Art and Illusion] 中指出，如果每一个艺术家都丝毫不师承前人，并各自摸索出一套独立的再现周围世界的方法，我们就无法研究艺术的历史。要塑造一个为公众接受的图像，艺术家们必须学习和发展前人的创作手法，正是如此，艺术才有了历史。革新或变化通常是缓慢进行的，所以我们在研究任何一种风格程式时都能寻根溯源。本文的目的就是要以一个特别奇妙的例子来进行这一尝试。它寻求的是已经失传的古典古代最著名的画家、为亚历山大大帝所垂青的阿佩莱斯的艺术。这位伟大画家的所有作品都早已散失，可是他的名字却流芳百世。我想说明的是，一旦我们敏锐地关注光线处理中存在的问题，关注那些古老传统在欧洲流传（一直流传到文艺复兴时代），甚至流传到了印度、中国和日本的发展情况，我们就能更好地理解普林尼[Pliny] 讲述的关于阿佩莱斯的许多故事。

我的论据部分来自风格学，部分来自有关文献。就史学家而言，文献依据有其特殊价值，即它们通常简明扼要，能使我们集中注意于它们所描写的某些极端的手法。有一本从古典时代后期流传下来的原典[text] 还未能得到应有的重视，虽然它曾在十七世纪荷兰古物收藏家弗朗西斯·朱尼厄斯[Franciscus Junius] 编纂的那本珍贵的《古代人的绘画》[The Painting of the Ancients][3] 中被引用过。朱尼厄斯从五世纪菲洛波诺斯[Philoponos]（即约翰尼斯·格拉马提库斯[Johannes Grammaticus]）评论亚里士多德的《气象学》[Meteorologica] 的文章中摘引了此文：

> 如果你在同一画面上施黑白两色，然后隔一定的距离观看，你会发现白色的那一块总显得离你近一些，而黑色的那一块总显得远一些。因此，当画家想画诸如水井、水池、水沟或山洞之类的凹陷物体时，总是使用黑色或棕色。但是，如果他们想使某些部分显得凸出时（例如姑娘的胸脯，向外伸出的手或者马腿），他们会在这些部位的四周着黑色，这样边上的部位就会有退远的感觉，而中间的部位则有前凸的感觉。[4]

其实，在此之前一个叫作朗吉努斯[Longinus] 的作家于一世纪或二世纪写了一篇颇有影响的论文《论崇高》[The Sublime]，其中就论述了相同的法则。他在将一些鲜明的修辞手法的效果与绘画中光的效果相比较时，说了下面一段话：

> 虽然表现阴影和表现光线的色彩处于同一平面，但后者会立即跳入我们眼帘，它不仅醒目，而且显得特别凸前。[5]

上述论断使我们联想到十九世纪关于贴近色和退远色的辩论，其中有些观点并不以经验为依据。[6]

上引这两段论述都把白色描绘成贴近色，这对我们理解西塞罗［Cicero］的一句话有帮助。西塞罗说，画家比普通人在阴影和凸形物［in umbris et eminentia］中所领悟到的东西要多。[7]这里，阴影和黑暗被看作醒目的凸形物的对立面，像菲洛波诺斯一样，西塞罗想当然地认为：无论是在自然界还是在画面中，深邃部分必然呈黑色，而凸前部分必然呈白色。[6]

诚然，深邃部分比凸前部分更常处于阴影。但是，这并不意味着深邃部分永远处于阴影中。光线完全有可能直接射入幽深处。指出这一点并非出于迂腐，而是为了强调如下论点：在我们的视觉反应中，对可能性的估价有其不可忽视的作用。

前面已经谈到，隆起的条纹和丝帽上的高光是由反光造成的。反光显示出了光泽凸面上的镜像。还讨论了为什么这种形状最能捕捉和保持这些略微暗淡和模糊的镜像。然而，表面呈凹状的镜子同样能吸收光线，凹状物体也同样能反射光线，这一点不容置疑。图1和图2上的两只调羹证明，在凹面上这些反射会颠倒（镜像会呈拱状），可是我们在日常生活中很少注意到这一效果，许多人可能从来没注意过。

我们的知觉系统对（色彩和光线的）这些可能性的暗示总是作出反应，尽管我们没有意识到它们的原因和重要影响，而这正是本文要说明的。古代艺术家的实践证明，菲洛波诺斯的"经验法则"［rule of thumb］是行之有效的。很自然，在古代的镶嵌画里，洞穴或凹状物体都用黑色来表示。有一幅从古典后期以色列西萨里亚城［Caesarea］留传下来的镶嵌画（图3），其中的果树完全证明了这样一条法则：处于黑色中间的白色部位具有凸前感。树干上的白色线条和果子上的白色斑点产生了立体效果。然而，我们只需再稍加仔细地观察一下便可看出，菲洛波诺斯的法则未免过于简单化。在现实世界中，光线通常自上而下地照射，因此太阳光或天上的光一般在固体上部的曲线表面得到反射。如果将西萨里亚镶嵌画上图式化的果子和庞贝［Pompeii］城中的一幅杰出的静物画（图4）相比较，我们就会发现，古代画家很清楚，高光会向上方移动。另一幅静物画（图5）表明，古代画家对照光［illumination］和反光之间的区别了如指掌。这种区别正是我的出发点。普林尼曾在一篇文章中用 lumen 一词表示光，用 splendor 一词表示微光或光泽[8]，并在那篇文章中他清楚地论述了两者的区别。即使他没有明确的论述，希腊化时期以及后希腊化时期的无数绘画和镶嵌画也足以证明这些艺术家敏锐的观察力。

彩版 II 是一幅表现街头演唱者的庞贝镶嵌画。这幅署名为"萨摩斯岛人狄俄斯科里德斯"〔Dioscorides of Samos〕的画表明古代大师们在光线和光泽的处理方面已有相当的造诣。我们可以看到人物在地上和墙上的投影，因为光线是从右边射入的。我们还看到人物四肢和服饰的造型，那位响板演奏者的手和臂表现了被照明的部位和阴影部位之间的明显区别。画家还证明，他同样懂得用微光来表示质地，手鼓上的弯曲部分以及手鼓演员穿的那件粉红衣服就是一个明显的例子，演员左手握着的响板的凹形面明显地被左侧的光标示着，画面左侧有一个侏儒，他衣服上的微光和响板上的光不同，这表明画家对光和反光具有明察秋毫的观察力。

[7]

这种观察力具体表现在处理可见世界的惯常手法和程式中，这些手法和程式从远古传至拜占庭时期，又从拜占庭时期传入中世纪西方艺术传统，这一艺术史实是众所周知的。即使艺术家的创作早已不再拘泥于某种母题，更不消说拘泥于某种人体，他们仍然一直采用光和反光来造型。图 6 是一幅从南意大利古城赫库兰尼姆〔Herculaneum〕流传下来的壁画，图中忒修斯〔Thescus〕颧骨部位的高光，经过了一千多年的发展而犹然未衰，比如，十二世纪东欧的壁画中图式化的、庄严人物的头部上就能看到这种高光（图 7）。然而，这里的高光究竟是仅仅表示反光，还是一种造型手段？对这个问题，画忒修斯的画家可能无法回答，因为他已不再将大自然作为准则。但对现代艺术史家们来说，忽视这一简单的区别就难以原谅。然而，艺术领域中唯一讨论光处理的书，沃尔夫冈·舍内〔Wolfgang Schoene〕所著的《论绘画艺术中的光》〔*Über das Licht in der Malerei*〕[2] 竟然没有论及上述区别。也许，这种奇怪的疏忽是由于十九世纪和二十世纪两股背道而驰的艺术潮流所致，两股潮流的对抗像往常一样，使艺术家们的观察带有偏见。我这里指的是印象主义和表现主义两大潮流。印象主义的革新运动对费朗茨·维克霍夫〔Franz Wickhoff〕的著名影响体现于他 1895 年首次出版的具有开创性的《维也纳创世纪》〔*Vienna Genesis*〕[9]，是他首次引入了"错觉艺术"〔illusionism〕一词，用来表示无拘无束的运笔以及罗马装饰画中闪烁摇曳的特点，他证明，这一技巧一直流传到以前被认为颓废时期的年代。他对绘画艺术的一个方面，即如何将错觉艺术手法运用于造型和高光的研究不太感兴趣。他可能会很正确地把这看成学院派传统的一部分。而他留给艺术史的遗产之一，就是对学院派艺术不予过问。表现主义当然就更不会关心学院派艺术了。他们回避对现实"照相式"的翻版，这在当时毕竟有正面价值。如果我们硬要把伟大的中世纪艺术作品与自然界的客观效果作一番比较，未免过于庸俗。对艺术领域里的最高权威们来说，真正重要的是作品中色

彩和线条的表现价值。这一点现在仍然如此。即使在考察传统的连续性时，专家们仍然只着眼于这些传统的延续。

恩斯特·基青格［Ernst Kitzinger］教授写过一篇关于希腊化时期绘画艺术遗产的重要文章，其中谈到了和错觉艺术有关的问题：

拜占庭绘画作品中的错觉主义不仅仅是一个方便的术语，更不仅仅是一种机械重复的技巧，而是一个积极的艺术因素。它和新的精神价值有深刻的联系……分布各处的高光最后形成一个总体感，使绘画和镶嵌画表面的图案妙不可言。这种微妙的效果大异于古典时代所知晓的任何东西。[10]

毋庸置疑，拜占庭绘画艺术和整个中世纪绘画艺术都看重这一亮度特性。沃尔夫冈·舍内也曾强调过这一点。当时人们几乎总是把美和光辉［splendour］连在一起，和宝石的璀璨、金子的闪光连在一起——但谁又能确定这种倾向在多大程度上是出于 ［8］原始的趣味，多少是因为光辉被等同于神光的精神价值呢？叙热院长曾用巨款购买珠宝，其理由就是珠宝之光象征着神的光辉。[11] 不过，我觉得我们没有必要搞清这种倾向究竟是有意识所为，还是无意识所致。艺术发展和生物进化一样，都有适者生存的情况，都有进化压力。某些艺术手法和程式之所以流传至今，是因为它们创造的效果良好，另一些则被淘汰，因为它们已不适用。从这一观点看，基青格教授所谓的机械重复的技巧和积极的艺术因素之间的界线恐怕就不那么容易划分了。每位画家都要向前人学习，因而每幅画都包含着程式的成分。这一事实在中世纪艺术中非常明显，几乎不需要加以论证。在一些拜占庭艺术作品的上下文中，古代处理光泽的方法仍然适用，于是这种处理法被一成不变地保留下来——请看图8，它出自卡里清真寺［the Kariye Djami］的镶嵌画《卡纳的婚礼》［Marriage of Cana］，其中水壶的造型法就沿袭于古代。再看图9中的例子，如基青格教授所说，画面的高光似乎确实被加强和增多了，可这究竟是否为了显示更大的精神性，却仍然值得怀疑。古代有些比较粗糙的绘画和镶嵌画使用走捷径的方法，从而导致菲洛波诺斯法则的产生。正是在这些画中，我们发现光和微光的效果有点夸张和粗糙（图10）。这些画中的一部分确实给人以过热或过分鲜艳的印象，而那时光和精神价值之间显然还没有任何联系。不过我们或许仍然得承认，随着处理光的公式由白色变为金色，由比较注重层次区分变得比较注重光辉的总体感，中世纪艺术中这些处理光辉的手段就有了一种新的含义。《宝座上的圣母和圣婴》

［*Madonna and Child*］大约画于1200年的君士坦丁堡（彩版IV），画面的某些部位例证了这一转变，并反映出残留的光照与微光之间的区别。服饰的处理方法仍然保留着这种意识，即对落光［或译光照］的意识以及对高光会向上方移动的意识，这一点在圣母的膝盖部分和袖口部分很明显。不仅金色部位再现了光泽和光辉，而且圣婴基督的头发和鼻子上也闪着光辉。然而，最能让我们研究这一程式是如何被采用的，要数宝座的造型。宝座最上层的落光似乎足够清晰，因为它照明了左面窗户似的凹陷处。但同样清楚的是，艺术家不知道或不在意如何统一落光，因为宝座最下层的光表明，他在乎的不是一致性，而是形成对称。左面的光线从左面射入，和圣母的造型一致。可是右面的光却与最上层的光强度相同。

我相信，我们在解释这些视觉程式或规则的感情意义之前，需要对它们进行更系统、更细致入微的分析，需要有一种视觉公式或图式词源词典。虽然本文的目的不在于提供这样一本词典，但是我想在这里提供一些样品，以表明我所指的是什么。

［9］

彩版IV中圣母宝座嵌板上的母题为这一练习提供了一个极好的机会。这里，光和阴影被用来表现建筑特征的衔接，而这种方法很可能最终是从古代布景画师那儿学来的。这些古代画家能用一种叫作投影画［*skiagraphia*］的技巧创造出错觉性的建筑背景。[12]

为了取得错觉的效果，画家采用的侧面照光［lateral illumination］，或称"掠射光"［grazing light］，这在圣母宝座的画法中已得到了体现。侧面照光当然可以追溯到庞贝装饰画家们采用的程式。画家们使用的手法简单而有效，其中的一种，只用三种色调就能使嵌板呈凹陷感或凸出感（图11）。图11中长方形框架的左边和上边被画上了黑色轮廓，而另两边的色调则比较浅，于是画面就带上了一种凹陷的特征，因为从左上方射入的光似乎在边缘投上了阴影，这种简单的效果可以产生无数种不同的变异。例如，可以产生使边框显得凸出，使画面显得凹陷的外表（图12）。

很明显，这些手法的运用范围并不局限于错觉主义装饰［illusionist decoration］。它们可被用来再现建筑物或家具上的立体测形［stereometrical forms］，五世纪就曾被这样用过。在意大利腊文纳城［Ravenna］的加拉·普拉西狄亚［Galla Placidia］（五世纪罗马皇后）陵墓里，有一幅表现圣劳伦斯［St. Lawrence］的镶嵌画，其中橱子的柜门就用上述手法画成的（图13）。大约三个世纪以后，阿米亚提努斯抄本［Codex Amiatinus］的一页中也采用了同样的手法（图14）。一直到十四世纪，画家杜乔仍然采用这一手法（图64）。

这种用掠射光来显示结构的手段在许多不同的艺术风格中都被保留了下来，可是

类似的人体造型的写实主义手法在这些风格中却已被摒弃或者被遗忘了。作于八世纪后期的《查理曼福音书》[Gospel of Charlemagne]（图15），人物毫无立体感，而背景中的建筑物却保留着古代舞台即 *scenae frons* 的程式。画中建筑物的尖顶和砌石都具有明显的立体感。诚然，画中的装饰板显得有些牵强附会，但是它们也采用了错觉主义传统技巧。九世纪圣梅达尔大教堂[St.-Médard]的一本福音书中所画的建筑（图16）表明它来源于同一古代布景画。图中的壁龛和窗户都被光线斜照，留下了浓浓的阴影。这种程式还曾经运用于情节性绘画艺术，六世纪作品《维也纳创世纪》中对城市的处理就是一个例证，画中城塔的阴影斜投在城墙上（图17）。十世纪的《巴黎祷诗》[*Paris Psalter*]中哈拿的祈祷[Hannah's Prayer]背后的建筑物也用这种手法画成，不过用得不太合理（图18）。

有时候，斜影程式[formula of a diagonal shadow]和掠射光程式互相结合，结果，一些画中房子的砌石仿佛被打磨过一样（可能画家本来就旨在追求这种效果），就像五世纪大圣玛利亚教堂[S. Maria Maggiore]的镶嵌画显示的那样（图19）。现藏波默费尔登[Pommersfelden]的一幅奥托时代[Ottonian]的细密画（图20）也反映了这种程式的影响。这些镶嵌画样板后来被翻译成蘸水笔画，但并没有导致对此图式的摒弃。英国十一世纪 [10] 的素描中仍然保留着这种图式的痕迹，比如大英博物馆收藏的著名的复活节版[Easter tables]就是如此（图21）。一旦注意了这种传统，我们就可以发现，十一世纪表现教堂的画中用斜射的光来勾勒窗户的手法同样源于投影画[*skiagraphia*]（图22）。

一般说来，中世纪工匠们不可能意识到上述作坊传统背后的理由。他们通常变换光的折射角（图23）。但是，如果就此下结论说，从来就没有什么可以重新发掘的程式的意义，那也未免过于仓促。出自明登[Minden]的一幅表现圣礼的奥托时期的细密画（图24）清楚地表明，作者的意图是要使光从中心射出。虽然这种效果与光线的实际方向不一致，却仍然给人以神光四射的感觉。

在很多方面，细密画都是一个例外。表现光源时，它避免了用掠射光塑造法进行再现时必然会碰到的一个问题，即导致明显颠倒的多义性[ambiguity]问题。只有当我们知道或者能够设想光的射入角度时，光才能起显示形状的作用。如果我们改变这种设想，原来呈空凹状的物体会显得凸出画面，原来凸出画面的则会有空凹感。对这种效果心理学教科书常有说明。[13]虽然我们可能已经常注意到这一效果，但是仍不免对它的迷人特征感到吃惊。我们可以拿这里的任何一张插图为例（图12—图14、图64），只需把书倒过来，似乎就会不可避免地产生相反的效果。

我们完全有理由认为，古代的"投影画家"［shadow-painters］知道这种不稳定性的存在，因为柏拉图曾用它来证明人类感官的不可靠性。[14]古代装饰家们为娱乐起见，故意使建筑物的墙和地板产生不稳定性。中世纪的工匠们则继承了这种视觉游戏（图25）。然而，多义性虽然能在装饰的上下文起娱乐作用，但是对再现性场景来说却是最令人讨厌的弊病。光照的不一致必然会导致下面这种可能性：楼房的窗户或门看上去会像凸出画面的拱状物（图26）。也许艺术史家们已经有意识地不让观者对中世纪舞台道具产生类似的误读，可是这种多义性却不可能不向艺术家提出一个问题。画家本人怎么可能回避这一问题呢？

我认为，正是在如何避免多义性的问题上，菲洛波诺斯法则有其真正重要的作用。我们还记得，凸状物上的光使其凸出画面。不错，我们已经观察到，这种效果仍然得依靠我们对各种可能性的视觉反应，可是我们还知道，凭借反光和光泽来指导我们作出正确的解释比借助落光要可靠得多。[15]我们还可以看到古代画家以及他们的中世纪继承者们在装饰的上下文中探索和运用了掠射光，比如具有立体感的回纹波形饰就反映了这一点，以"神秘的别墅"［Villa dei Misteri］中的一幅画为例，壁画上端的回纹波形
[11]　完全是靠掠射光显示出来的，结果从另一侧看去感觉刚好和原来的效果相反（图27）。另一幅庞贝壁画《阿喀琉斯义释布里塞伊斯》［Achilles Releasing Briseis］（图28），边缘的回纹由一条细细的白线表现出来，这就有效地防止了产生相反效果的可能性，虽然画面上的光线并不一致。

用白线在画面的前景固定图形的方法已经成为古代和中世纪装饰宝库的组成部分，我们姑且称之为"菲洛波诺斯白线"。我们发现腊文纳镶嵌画边框上堂皇的回纹波形饰就采用了这种手法（图29）。大约五百年以后的一幅表现圣米迦勒［St. Michael］的哈尔伯施塔特挂毯［Halberstadt tapestry］上的图案也用了同样的手法（图30）。这两幅画又一次表现了错觉性装饰和叙事性风格的相对独立性。不错，中世纪不同时期的画作之间并不都具有同样的一致性。画家们有时喜欢复杂的艺术风格，于是就像立体派画家那样把几个不同的切面重叠在一起（图31）。在涉及具体作品时，我们很难确定这种空间不协调性的引进是否出于深思熟虑，但是有一点很清楚，即使有些画面的光线缺乏一致性，顶端的那条白线却依然清晰可见。

与上述例子一样，这类装饰传统能够帮助我们加深理解中世纪某些因袭于古代的再现手法。我们只需回顾一下上文讨论过的建筑艺术的特征就可确信，艺术家们在用掠射光使画面呈立体感时，有时还同时辅以微光［gleam］。彩版 IV 中，圣母宝座上的

雕球饰以及相似的旋制品都是这样构形的。我们还可以把图中的植物涡卷形饰带［the band of vegetative scrolls］的金色轮廓解释为光泽［lustre］而不是光［light］。也许，正是因为掠射光和反光的合用能产生飘忽的外表，艺术家们才在处理房顶瓦片时常常采用让每片瓦的下部边缘发亮的程式（图19、图20、图26）。因为太阳的位置就在房子背后的某一处，这种外表或许可以被解释为由掠射光产生，上面的瓦总是往下面紧挨着的那片瓦投射阴影。然而，这正是说明这一程式对光和光泽不加区分的例子。亮边变成了微光，好像整个房顶都在南方的天空下熠熠生辉。

对一个粗略的程式加以如此仔细的考察，似乎显得太学究气。可是这种分析可能有助于解开中世纪艺术一个最难解的谜——为什么堆叠的岩石形态［the layered rock formations］的程式老是被用来表示风景特征，而且还在腊文纳镶嵌画中发展成一种独特的表现手法（图32）？这种程式一旦成熟，就和色调造型手法［method of tonal modelling］分道扬镳了。在这种程式里，上层台阶的光总不那么均匀。台阶离我们越近，光也就越强烈，以致上部边缘的光泽显得相当不自然。

这个母题的运用非常普遍，而且经久不衰。可对它的研究却少得令人惊诧。二十世纪初前夕，沃尔夫冈·卡拉布［Wolfgang Kallab］[16]用了几页的篇幅追溯古代艺术中这类舞台布景［stage props］的源流，可是使他感兴趣的只是景物的形状，而不是光泽。

不难看出，这些岩石台阶常常被用来标示风景舞台的前景边线。以腊文纳城加拉·普拉西狄亚陵墓中的画《善良的牧羊人》［Good Shepherd］为例（图34），背景中迂回曲折的断崖就是用白线勾边的。显然，这一被简化和风格化的形式是从希腊化时期流行的较为自然主义的岩石风景的处理手法发展而来的（图33、图35）。但是，这样的观察只不过回避了这一程式的视觉意义，而没有对它作出真正的解答。 ［12］

也许另一段古代关于绘画实践的文字有助于解答这一问题。这段文字见于托勒密［Ptolemy］的专著《光学》［Optics］。此书的大部分已失传，保留下来的那部分拉丁译文是当今唯一的手稿。

……当两件物体处于同一位置时，光泽亮的那件显得离观者近——正是这个缘故，当壁画作者想使某些物体显得遥远时，就将它们的色彩隐匿在空气中。[17]

以上原理的第一部分本来就为我们所熟悉，即带光泽或具有反光的物体有凸出画面的感觉，而它的第二部分却使我们对菲洛波诺斯法则最初所处的上下文有了新的理

解。一般来说，光泽和强烈的色调对比属于画面的前景部分，而背景则必须"隐匿于空气之中"，以显得后退——这就是莱奥纳尔多·达·芬奇［Leonardo da Vinci］后来加以发展的原则，他当时称之为"消失透视法"［Perspective of disappearance］。[18] 而我们今天把它叫作"空气透视"［aerial perspective］。

如果我们回顾前面分析的例子，就会发现它们大都与前景特色有关。用掠射光造成色调对比这一方法大概源于舞台布景［scenae frons］，这种背景缺乏深度和距离感。在画人物和物体时，画家们也把光集中在离观者近的特征上。可以肯定，古代画家热衷于把画面分成前景、中景和背景三个区域——这一直是西方艺术传统中的惯用手法。一旦我们注意这种划分区域的方法，我们还能发现画面的色调对比度被仔细地依不同区域而逐渐减弱（图36）。

因此，古代画家在离观者最近的区域运用最强烈的明暗对比，随着画面向纵深发展，这种两极之间的差别逐渐缩小，他们这样做是不足为怪的。克拉斯［Classe］的圣阿波里纳尔镶嵌画［mosaic of S.Apollinare］清楚地表明，逐渐使高光变得柔和的法则在早期基督教艺术［Christian art］里就已被系统化，并且得到了遵循（图37）。以后的拜占庭细密画家的艺术虽然更趋精湛，可是他们仍然受到同一法则的影响，虽然他们对它的理解有时并不彻底（图39）。

保留下来的是山的公式［formula］，这一公式在过去已渐渐和实际观察脱节。在拜占庭镶嵌画（图38）中，闪光的斜面有时被用来表现雪，而不是光。在一些圣像（图40）中，岩石上的白色条纹纯粹是程式化的［conventional］。然而这一程式得以流传也许并不仅仅是由于画家们在依样画葫芦。如果我们还记得菲洛波诺斯法则，以及隆起部位的高光能不同程度地消除侧射光引起的多义性的话，我们就能领悟到"发光的凸边"［gleaming ledge］的优点。在此，艺术史上的一个假说或许可以在实践中得到检验。

[13] 我曾经让一位艺术家画两幅上文提到的那种岩石画。一幅用光，另一幅不用光（彩版III下部）。结果，她吃惊地发现我的预言竟被证实了。纯粹按色调比例画出来的岩石和图25中的立方体一样会产生多义，尽管要看出多义还需要一定的耐心和素养。这里的情况和图12一样，只需把书倒过来就会产生相反的效果。让我们像上回一样试着把被照亮的狭长条看作台阶平台，从最高的那一级往下看：如果这些狭长条看上去确实像台阶的话，整个形体的其余部分就会证实这样的读解。反之，阴影部分就可能被看作从上往下看的台阶。一旦我们注意到了这种不同的读解，我们甚至可以从正常的角度对它们加以观察。然而，右边的有发光凸边的画却不会产生类似的转变，其原因已在

前面讨论过了。

这些处理光和光泽的图式以及相似的图式得以保留下来，不太可能只是惯性的缘故，也不可能仅仅出于偶然。它们之所以流传下来，是因为它们容易被后人学习，而且它们作为绘画语言中的术语非常有效。这些手法中的一部分应用之广，远远超出了基督教欧洲的范围，至少已被运用于印度阿旃陀洞窟的佛教壁画［murals of Ajanta］。我们发现，这些图画空间的边缘有向前隆起、呈锯齿状并且带有棱角的狭长条纹（图41）。这类形式看起来像是加拉·普拉西狄亚陵墓中镶嵌画（图34）的变体 [19]。我们一开始可能会迟疑：这些天各一方的画之间难道会有什么联系？可是阿旃陀天顶上的一幅壁画里带有白色凸显的空间曲折图形（图42）几乎肯定和希腊化时期的传统有关联。一旦这种可能性被认定，我觉得就更有理由认为：美丽的阿旃陀壁画中的人物（图43）的造型手法源于同一古希腊艺术传统。

奥托·库尔兹教授曾经提供过一些证明。我发现这些证据不仅证明西方图式传入东方是可能的，而且几乎是肯定的。他在亚洲中部和蒙古的壁画中收集的一些母题（图44）清楚地表明，它们的形状和照光手法［method of their illumination］都源于西方 [20]。这些细致的观察引出了一个更为重要的问题（对这个问题我只能间接发问），即希腊化时期的艺术如何影响中国绘画，以及通过什么途径传入远东这一错综复杂的问题。当然，中国和日本的佛教画源于印度的图像，可是其风格变化的程度却不那么容易确定。在中国画中，无论是用光影造型的手法［modelling in light and shade］，还是某些处理岩石的单个程式，都曾被追溯到印度画 [21]，可是这些观察并没让我们做好准备，去发现二者之间的亲缘关系，比如，图35中的古希腊化时期的岩石风景和十一或十二世纪日本画的背景（图45）之间的亲缘联系。我本来不敢冒昧地提出这个问题，可是我发现有一段文字可作为我的讨论依据。它出于十一世纪画家宋迪之口。我曾在《艺术与错觉》中引用过它，因为它和莱奥纳尔多的一个观点相似——莱奥纳尔多曾建议画家从败壁残垣中汲取灵感。当然，本文重新引用宋迪的文字，是出于另外的原因：

汝先当求一败墙，张绢素讫，倚之败墙之上，朝夕观之。观之既久，隔素见败墙之上，高平曲折……高处为山，下者为水，坎者为谷，缺者为涧，显者为近，晦者为远。[22]　　［14］

我读到"显者为近，晦者为远"两句时，起初有些纳闷：山水风景画的情形不是

恰恰相反吗？当然，如果我们还记得菲洛波诺斯法则以及发光的凸出部分的重要特性，就会发现上述意见完全合乎情理。山峦很少显示发光的隆起，可是在中国绘画程式中它们常常呈空白，因而显得凸出画面。

和往常一样，以上归纳的法则与严格的视觉真实总有些偏离，视觉真实不过是在多次观察的基础上简化出一个方便实用的图式而已。正是这一点必然会引起艺术史家们的兴趣。这种视觉语言两千多年来以各种方言的方式传遍了大半个地球。人们不禁要问：是谁创造或者巩固了这一富有强大生命力的视觉习语，即这一光和光泽的语汇？我认为，这位创始人不是别人，正是生活在公元前四世纪末亚历山大大帝时期的最著名的画家阿佩莱斯。

既然阿佩莱斯的画都已失传，这一推测未免显得有些毫无根据。可是我认为现有的文献记载至少能证明，阿佩莱斯在古代被公认为完美地处理了光泽；他被认为具有用光泽使基本形体凸出画面的能力。这种手法始见于公元前四世纪后叶希腊花瓶的装饰图案（图 47），时间差不多和阿佩莱斯时期相吻合，此后，它在众多希腊化时期的绘画范例中得到运用。

最能证明我这一观点的，莫过于普林尼的专著《博物志》[*Natural History*]。他在一个章节中描述了阿佩莱斯这位著名希腊艺术大师的一些传闻逸事，其中的一桩许多世纪以来常被引用和评论。故事的大致经过如下：

著名画家普罗托格尼斯[Protogenes]住在罗得岛[island of Rhodes]，阿佩莱斯在一次旅行中来到岛上。此前他曾多次听人谈起普罗托格尼斯，因此很想目睹这位大师的杰作，于是一上岛便直奔他的工作室。普罗托格尼斯恰好不在家，不过画架上搁着一块大画板，随时都可以在上面作画。普罗托格尼斯的管家是一位老妇人，她请这位不速之客留下姓名。阿佩莱斯随手拿起一支画笔，在画板上画了一条极细的线条，然后对老妇人说："你的主人一看这个就知道了。"

普罗托格尼斯回家后看到了画板上的线条，立即猜出了来访者是谁：除了阿佩莱斯，没有第二个人有如此精深的功力。普罗托格尼斯用另一种颜色在阿佩莱斯画的 [15] 线条上面画了一条更细的线，然后对女管家说："如果那位客人再来的话，把这个给他看。"阿佩莱斯第二次登门，看到自己竟被人超过，羞得面红耳赤。他又用第三种颜色把原来的线条再细分，要想再分已不可能。普罗托格尼斯终于甘拜下风，匆匆赶到港口与客人拥抱。那块画板一直被保留下来，后来陈列在罗马恺撒家族的宫殿里。可惜后来宫中失火，这幅名画也付诸一炬。虽然此画什么都没有，只有几条 *visum*

effugientes〔避开眼睛〕的线条，可在当时它却享有很高的声誉。[23]

几年前，汉斯·凡·德·瓦尔〔Hans van de Waal〕过早的逝世是学术界的重大损失，他曾围绕这段令人迷惑的逸事写过一篇有见地的论文，文中列举了足足三十种不同的解释。[24]例如，十五世纪的洛伦佐·吉贝尔蒂〔Lorenzo Ghiberti〕曾发表见解说，艺术家之间比试谁画的线条细，这样做未免过于愚蠢。因此他根据自己的兴趣建议修改这个故事。他认为，两位大师真正比试的是解决一个透视法问题。

在我看来，这三十种解释中没有一种能完全使人信服。所以我在此冒昧地提出第三十一种，它或许可以使我们恢复当时在罗马展出的那块画板的原貌。毋庸赘言，我的假说建立在从古代艺术发展而来的光和光泽的程式的基础上。的确，上述故事可能只是关于这种程式如何产生的寓言〔parable〕而已。

如果阿佩莱斯看到那块画板后真的在上面画了细线条，以显示自己无与伦比的技巧的话，那么普罗托格尼斯回到工作室以后完全可以用另一种方式胜过他，即在原来的线条上加一条更明亮的线条，用掠射光使这条线凸出画面，从而产生立体感。而当阿佩莱斯再次登门时，就会用更细的线条把普罗托格尼斯的线条一分为二。这第三条线表现微光或光辉，它会像着了魔似地凸出画面。如果想再加上什么的话，只会糟蹋原来的线条。我前面已经提到，普林尼在叙述那块画板时曾说上面的线条 *visum effugientes*——这两个拉丁词语通常被译为"几乎看不见的线"。可是我的解释可能有助于正确把握这两个拉丁词语的真正含义：它们是否可能指有退远感的线条〔lines which appear to recede from sight〕？

还有更多的文献资料能够证明，古代史学家把这种立体效果看成阿佩莱斯画作的一个鲜明特色。据普林尼记载，阿佩莱斯曾作过这样一幅画：亚历山大大帝擎着霹雳，"手指显得凸出画面，而闪电则似乎离开了画面——还值得一提的是（普林尼加了一句），让读者记住，整幅画仅用了四种颜色"。[25]

在古代艺术全盛时期，画家不需要超过四种颜色就能取得令人折服的效果，而后来的艺术家则因过多的新花招反而弄巧成拙，这一宣称也在其他资料中出现。然而这并不和我对普林尼讲述的故事所作的解释相抵触。我曾让我的画家作过另一番图式性演示〔schematic demonstration〕，画面中有一串线条，宽度足以在它上面再描出另一条线来。这些线条按上述故事的先后次序排列（彩版 III 上部）。假如普罗托格尼斯工作室里的画板的底色为原色（例如蓝色），那么阿佩莱斯可能会用次色（例如棕色）来画那条精巧的线条。普罗托格尼斯加上他那条更细的线条时，可能用了第三种颜色（例

[16]

如赭石），从而产生了光照的效果［effect of illumination］。阿佩莱斯的第三根线条"把原来的线条再细分，要想再分已不可能"［tertio colore lineas secuit nullum relinquens amplius suptilitati locum］。这条举世无双的线条可能用了第四种颜料——微光的白色。

希腊化时期绘画杰作的原作都已失传，但是从公元前四世纪流传下来的工艺制品或从对这一时期作品的摹本来看，我对那几根线条原貌的重建似乎并不荒谬。现存的古代花瓶中，就有用回纹波形饰和卷须饰来产生立体感的，这一情形刚好和我关于那段逸事的设想相一致，而且其一致程度超过任何人的想象（图47）。这些花瓶恰恰只用四种颜色——这些颜色只是对采用菲洛波诺斯线条的光、影造型的补充。我认为所谓的菲洛波诺斯线条就是阿佩莱斯线条。古代画家画诸如长笛、棍棒和长矛之类的物体时，常使它们具有凸出画面的感觉或者使它们呈圆形（彩版 II、图28、图48）。在这个上下文中分析一下取得这种效果的手法，也是不无裨益的。正如我假设的，在多数情况下，用光和阴影造型和用反光的方法被结合在一起，虽然这种结合的完美程度不如阿佩莱斯这段逸事表明的那么高。

我们永远无法知道阿佩莱斯是不是高光的"发明者"——事实上不太可能有这样一位发明者。[26] 然而，他很可能曾被公认为是这种手法的大师。普林尼对希腊画家的前后成就有过图式性的叙述，从中找不到任何与我的假说相矛盾之处。相反，我们还可以找到更多的例子来证明，普林尼记载的文献中确实是这么看待征服外形这一史诗的。我们可以假定 skiagraphia［投影画］，即用光照进行塑造的手段完善于公元前四世纪上半叶的柏拉图时代。雅典的伟大画家尼西亚斯［Nicias］可能就生活在那个时期。普林尼称赞他"仔细地用光和阴影来获得凸起效果"。[27] 普利尼的另一段记载可能已被后人略加篡改，可是它仍然比上一段更令人感兴趣，也更耐人寻味。根据这段记载，画家波西亚斯［Pausias］曾是阿佩莱斯的同学，两人曾一起拜在庞菲鲁斯［Pamphilus］的门下。记载中还说，波西亚斯也醉心于使形体凸出画面，即 eminentia［凸出画面］的研究，并且发明了一种新的手法使效果更臻完善。有一次他画了一头献祭用的牛，为了显示牛的长度，他并没有从侧面画牛，而是通过短缩手法来显示形体，进而让人们更全面地理解了牛的体量。所有其他艺术家想要使某物凸出画面，都是先用亮色调，然后辅之以暗色调，而波西亚斯却用暗色调画牛，然后通过阴影勾勒出牛体——想必是在阴影上画亮色。普林尼对此大加赞赏，认为他的画面具有坚实感。[28]

如果这个有些玄乎的故事还有几分真实的话，那就是波西亚斯的手法离高光法非常接近，因为他绘画的过程是由暗到明，而不是由明到暗。但是，从普林尼的记载中

丝毫看不出他是否掌握了光泽、金光和微光的飘忽不定的效果，而这一优点恰好是阿佩莱斯受到普林尼赞扬的原因。普林尼有一段文字几千年来一直为人们津津乐道："阿佩莱斯画出霹雳［thunder］、光束［flashes］和闪电［lightening］，而别人只能望洋兴叹。"[29]　[17]

普林尼还有一段文字证明，阿佩莱斯所画的光泽几乎使常人觉得过于眼花缭乱。这段文字我碰巧引用过，因为它可能有助于证明古画上面原来是否有上光油的争论。[30]在这段文字里，普林尼断言阿佩莱斯有一种技法别人无法模拟：

> 他在作完一幅画后，常常在其表面涂上薄薄的暗色颜料层——*atramentum*。这涂层非常薄，所以能通过反光使画面更光彩夺目。而且它还能使画面不易沾染灰尘……这样做的另一个主要目的是使鲜艳的色彩不至于刺眼，因为它让观者觉得像是透过云母窗［window of talc］观看画图。这样一来，原来过于绚丽的色彩从远处看奇妙地带上了一种难以觉察的严谨味。[31]

我从来没有声称过自己知道这个离奇的故事究竟反映了多少事实。然而我确信，不管这一报道有多少漏洞，它肯定影响了后来画家们涂暗色上光油的实验。[32]对本文来说，这个故事的意义在于它可能和阿佩莱斯的历史地位的假说有关。是不是因为阿佩莱斯的画确实有光辉，才使人编出这样一个故事呢？一些传说曾夸张地把阿佩莱斯的画说成令人眼花缭乱，以至于别人看画时得透过黑玻璃之类的东西。或许我们可以这样推测：因为评论家们声称这位大师的画令人眼花缭乱，而人们实际看到他的画则光线比较柔和，所以有人就编出这个故事来解释这种出入。虽然这个故事中或许有诸如此类后人所作的理性化的因素，但是其中未必毫无真实可言。如果阿佩莱斯真的只用四种颜色绘画，说不定他还真需要减弱过分强烈的色调对比。当他不想让物体明显地凸出画面时，尤其如此。一般说来，微光或者我所谓的"过亮"［overglow］大都是在较粗糙的画和镶嵌画中发现的，而比较精巧的画则表明画家在用高光时总是小心翼翼，非用不可时才用。他们如此小心，也许是为了避免破坏整个构图，而不是为了避免过于耀眼。

有一个关于阿佩莱斯的传说一直未被人遗忘，即他曾创作名画《美神从海上涌现》［Aphrodite Anadyomene］。历代赞美这幅杰作的诗人几乎都要提到画中的美神如何把她那湿漉漉的发丝拧干[33]。除了画光辉的诀窍，或者说唯有用晶莹的高光来处理那滴滴下

落的水珠，很难想象还有其他什么方法能画这幅画。

在以上推论的启发下，我们或许能给这一拼板游戏加上另一块小板。这块板与阿佩莱斯和普罗托格尼斯之间的另一桩逸事有关。据说，普罗托格尼斯作画时总要付出艰辛的劳动，生怕有半点差错。阿佩莱斯曾说，这正是自己唯一胜过对手的地方——指阿佩莱斯知道什么时候收笔[34]。我们完全可以推测，说这句话的大师本人作画时只需几处晶莹的高光，就可以使画面顿现神采，生趣盎然。

[18] 可以肯定，产生以上效果的精湛技巧还未被加以总结，也未被载入史册，所以到中世纪就失传了。然而我想论证的是：十五世纪的艺术家们重新又对光和光泽现象进行的视觉探索仍然是以过去的传统为起点，而为这一传统开创先河的，则很可能是伟大的阿佩莱斯。

[殷企平译]

十五世纪阿尔卑斯山南北绘画中的光线、形式与质地*

前一篇文章的出发点是光学的基本事实，这些事实当然为莱奥纳尔多·达·芬奇这位伟大的视觉真实［visual reality］探索者所熟悉。他对这个题材的笔记由里克特［Richter］编入"光、影六书"［Six Books on Light and Shade］一章[1]。这些笔记证明，莱奥纳尔多已经掌握了古代和中世纪光学的遗产，并已将它运用于无数的观察之中。莱奥纳尔多素有兴趣多变的习性，可奇怪的是，他却能以超人的耐心描画一个置于窗边的球体上光的不同层次，或研究投影和他所谓"获得性"阴影［'derived' shadow］的形状。他谙熟反光理论以及与之相关的各种现象。因此，他毫无困难地把"高光"的性质确定为一个小小的镜像，并将它与直接光照的效果区分开来。他写道：

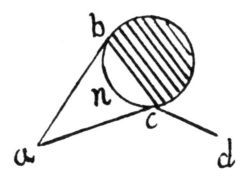

最高的光［colmi de lumi］根据观赏者眼睛的变化而转变：假设我们看见的物体是如图所示的图形，光源的位置在 a，则物体的光照部分就会是从 b 到 c 之间。我的看法是，光泽到处都有，而且（潜在地）存在于物体的各个部分，因此，若观赏者站立 d 点，光泽就会显现于 c。就像眼睛必然会从 d 转向 a，光泽也会从 c 转向 n。[2]

这样，他便得到了 lume［光照或照明］和 lustro［光泽或微光］之间的重要区别[3]，而且他还注意到"表面糙硬的不透明体的任何光照部位都不产生光泽"。[4]

在莱奥纳尔多的同时代，这些观察无疑已经成了意大利画家和手工艺人的常识。

* 这是在皇家艺术学会［Royal Society of Arts］所作的弗雷德·库克纪念讲座［Fred Cook Memorial Lecture］讲稿的修订本，原讲稿发表于学会杂志（1964年10月号）。

[20] 然而描绘表面质地的头几步却不是在意大利迈出的。我们都把佛罗伦萨艺术和中心透视法的发展联系在一起，并且因此而将它与使用四周的光线［ambient light］揭示形体的教学方法联系在一起。光学理论的另一个方面，即光对不同表面的反应，则是由当时的阿尔卑斯山以北的画家首先探索的，正是在那儿，画家们首先掌握了描绘光泽、闪光和金光［lustre, sparkle and glitter］的技巧，这使那里的艺术家得以传达各种物质的特性。确实，十五世纪最初的几十年间，南北两个画派似乎瓜分了外形的王国。

让我们以作画时间相隔不到十年分别在布鲁日和佛罗伦萨的两幅圣母、圣子和圣徒的祭坛画为例，一幅是扬·凡·艾克［Jan van Eyck］的《圣母子与圣多纳先、圣乔治以及牧师凡·德·佩勒》［*Madonna with the Canon van der Paele*］（图51），作于1436年，现藏布鲁日博物馆；另一幅是现藏乌菲齐［Uffizi］博物馆的多梅尼科·韦内齐亚诺［Domenico Veneziano］的《圣母子与诸圣徒》［*Madonna and Child with Saints Francis, John the Baptist, Zenobius and Lucy*］（图52），约十年之后作于佛罗伦萨。现在，没有哪幅印刷品能传达出凡·艾克原作那奇迹般的微妙效果，然而即使是一张不够好的图片也多少能说明凡·艾克描绘质地的范围和丰富性：圣母衣袍上宝石的闪光（后页图）、圣多纳先［St. Donatian］祭服上的僵硬锦缎（彩版I）、圣乔治的盔甲那磨得光滑的表面、柔软的羊毛地毯、镶铅边的玻璃窗以及光亮的大理石柱的感觉——你可以举出凡·艾克神奇技巧对画中任何一种材料和表面的魔术般的处理。从某种意义上说，这一切全靠镜子的作用，因为扬·凡·艾克比任何人都更意识到闪光是由各种镜像构成的。在原作中，我们实际上还能看到圣乔治盔甲上的某些部位有圣母红色外衣的反光［reflections］。与这种描绘反光的神奇精确性相比，凡·艾克对空间形式的处理就不那么有把握。他没有掌握透视构图的艺术，因此地板微显倾斜，人和建筑的空间关系也不完全令人信服。

我们再看多梅尼科·韦内齐亚诺的《圣母子与诸圣徒》（图52）时，就会意识到这一点。这幅杰作的人物明确而又坚实地站在地板上，拼花地板也是按射影几何法则构作的，使我们感到了贝伦森称为"触觉价值"［tactile values］的那种形式的坚实性。这种坚实感与空间清晰感不仅取决于画面的线性结构，而且更多地取决于对光的处理。不仅所有的形体都以光和影来塑造，而且我们还看到，阳光不断溢进敞开的庭院，赋予整个画面一种明朗的宁静，这是这位伟大艺术家（他是皮耶罗［Piero della Francesca］的师傅）的独具特征。多梅尼科·韦内齐亚诺再现的光是事物的一种客观状态。想象一下移动我们的立足点，则柱子的重叠会变化，但是光不会变。这是光照，而不是光泽。这一不同的强调在两

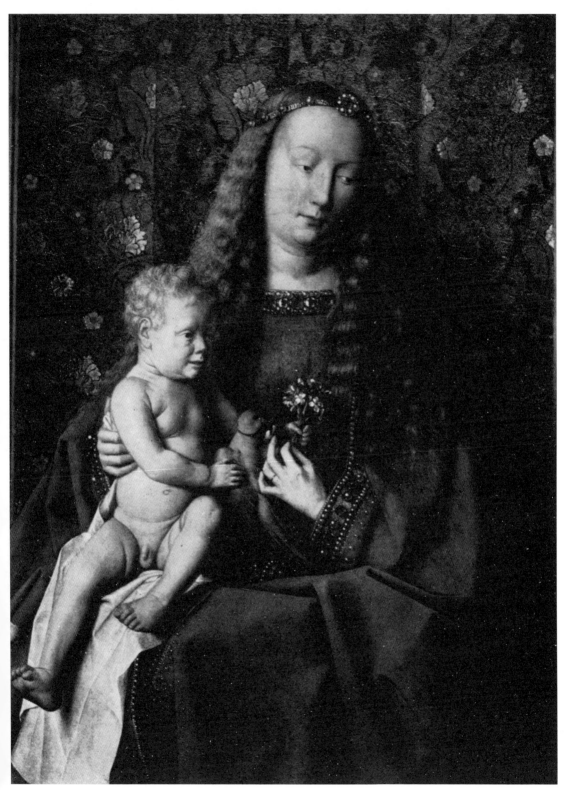

扬・凡・艾克：圣母子。《圣母子与圣多纳先、圣乔治以及牧师凡・德・佩勒》的细部

幅画最相似之处，即两位戴法冠的主教头上（彩版 I、图 49、图 50）表现得特别清楚。用摄影师的话来说，多梅尼科的像是哑光的 [mat]，凡·艾克的像是上光的 [glossy]。

[21]　　这种对立当然部分是由技法造成的。两位艺术家采用了不同的媒质，因而产生了不同的画面。借用瓦萨里的话来说，多梅尼科用蛋彩 [tempera] 作画，凡·艾克用油彩作画。碰巧的是，这种媒质的对立在瓦萨里描述的多梅尼科生平的浪漫故事中起了一定作用，因为瓦萨里宣称，这位大师已经掌握了油画的奥秘，因而遭到嫉妒成性的卡斯塔诺 [Castagno] 的谋杀（不过事实上他比卡斯塔诺后死）。

　　现在我们已不像瓦萨里那样确信，凡·艾克技法的秘密主要是得之于油彩的运用。不过，凡·艾克画作表面那层敷设的透明上光油 [glazes] 确实在某种程度上表现了油彩的光润。

　　然而我希望我已经证明，他们的画面之所以不同，更多的不是技法或媒质的对立造成的，而是他们把握视觉现象的不同方法造成的。注重以光和影塑造坚实形体的表面，使佛罗伦萨的那幅画具有雕塑的特质。看完凡·艾克如此生动地描绘圣子躯体的柔嫩和圣母头发的光泽之后，我们会觉得多梅尼科的人物像是用无生命的固体材料制成的一群雕像。

　　反光高光对于质感印象至关重要，可奇怪的是居然还没有哪位研究文艺复兴艺术的史学家对这种效果的发展作过专门研究。这里就如在别的艺术中一样，空间问题似乎垄断了风格分析的伟大先驱者们的注意力。为了追寻最初真正的高光——对闪光而不是光照的描绘——参观任何一座主要的（文艺复兴艺术）博物馆都是值得的，因为在追寻的过程中，我们会发现这个问题为什么如此令人迷惑。原来，在十五世纪之前，闪光和光照的区别与其说被人忽略还不如说被人回避了。不管我们在哪幅画上遇见一个确实应该闪烁发光的物体，比如一块宝石或一只金杯，我们看到的必定是真正的金色颜料 [gold paint]，甚至是用固体的彩色黏土混合物 [paste] 模仿的宝石。

　　正是这种热爱黄金和辉煌的表现，在我们讨论的十五世纪绘画成形的时期，遭到了利昂·巴蒂斯塔·阿尔贝蒂 [Leone Battista Alberti] 的谴责：

　　有些人过分地运用黄金，因为他们认为黄金能赋予所再现的对象以某种庄严。我本人一点都不赞赏他们。即使我想画维吉尔 [Virgil] 笔下的狄多身上金饰品的晃动，她用金丝束起的头发，她用金腰带扎住的长袍，她驾车时用的金色缰绳，以及所有金光闪闪的东西，我仍然宁愿设法用色彩来描绘这些从四面看都使观者耀眼的闪烁金光，

而不是用黄金。因为是艺术家对色彩的运用引起人们对作品的赞美，而且我们还可以证明，如果一块平板上用了黄金，那么许多本来应该画成明亮闪烁的表面就会使观者觉得暗淡，而另一些本该画得较暗的部分可能会显得较明亮。[5]

阿尔贝蒂把中世纪绘画中滥用黄金的做法归因于想赋予图像以"庄严"的愿望，[22] 这无疑是对的。正是这种威严和辉煌的印象在我们上一篇文章讨论过的约作于 1200 年的拜占庭圣母像（彩版 IV）中起着重要作用。在分析它对光照和反光的描绘时我们还注意到，这两种现象之间的区别已不再被清楚地注意。艺术与各种自然外貌的联系已经断了。

但我们同时也看到，这种隔断并没有导致艺术家立即放弃希腊化时期绘画中发展起来的描绘光的方法和手段。阿佩莱斯的语言也许已经受到曲解，变得混乱，但是，正像拜占庭仍然使用着希腊语一样，古代艺术的语汇也仍然被用于瓦萨里称为"希腊手法"［Greek Manner］的作品中，让我们将一幅作于法尤姆［Fayum］的希腊风格的埃及墓葬肖像（图 53）与十三世纪托斯卡纳［Tuscany］的一幅圣像风格的木版画（图 54）作一比较。制作前一幅画的谦卑工匠知道怎样描绘眼睛里的高光和珠宝的闪光。而在后一幅画中，眼睛却表现出一种肃穆而又茫然的凝视。不过珠宝上仍旧带着白色的圆点，尽管白点不能再暗示出真正的闪光。

这幅木版画当然只是一件很粗糙的地方作品［provincial work］，但是，如果我们较仔细地观看另一幅托斯卡纳的"希腊手法"杰作，就会确信，真正的高光已经消失了。在看现藏伦敦国家美术馆出自杜乔［Duccio］祭坛画《圣母荣登宝座》［Maestà］的一块镶板画（图 55）中的门框或窗格，我们会赞赏画家暗示光线落在背景建筑上的技巧：窗户都是侧面受光，精确的白色层次清晰地表明墙的形状和方向。画中的人物没有投影，但是就连盲人的手杖都显示了侧面照光形成的光照面与阴影面，那几个穿褶皱衣服的人也具有明确的立体感。但是，他们的衣褶究竟是绸的还是羊毛的呢？换句话说，我们应该认为它们是哑光的还是闪光的呢？我们越是迫切地问这类问题，就越能认识到，杜乔当时并不想让我们以如此精确的方式来理解他的色调效果，实际上就像他不愿意让我们去问背景上的建筑物到底有多高、离人物多远以及站在较后面的那几位使徒是比别人更高呢，还是因为他们站在较高的地面上。对于这类问题的通常反应是，认为所有中世纪艺术都以概念符号或程式符号进行创作，而这些符号在叙述神圣故事时并不直接参照视觉现实。不过就像所有简单的回答一样，这种象征的再现方式和写

实的再现方式之间的对立论也把许多尚待考证的问题敷衍过去了。而我在《艺术与错觉》中试图论证，从某种意义上说，所有艺术都是根据程式性或概念性符号和图式进行创造的，尽管各种不同艺术风格能够转译［encode］或传达的信息的量和质也许迥然不同。

中世纪传统已经失去了传达光照与反光之间区别的能力和愿望，这一事实可以在文字资料中得到最好的证实。一篇出自中世纪末、新时代初的原典，琴尼诺·琴尼尼［Cennino Cennini］的《艺术之书》［Libro dell'arte］特别与我们的问题有关。它与阿尔贝蒂的画论和本文讨论的两幅祭坛画只有几年之隔[6]。研究这份深受雷诺阿［Renoir］[7]赞赏的史料的人，谁也不会低估谙熟各种程式曾在绘画中所起的重要作用。在《艺术与错觉》中，我把这一观察简缩为一个公式：先制作后匹配。琴尼尼关心的是图像的制作，在他的心里，研磨和调配颜料的秘方与画皱褶的规则之间并没有明确的区别。

[23]

琴尼尼在第71章中写道，当画家决定了皱褶应该用什么颜色来画后，不管是白色、黄色、绿色、红色或任何一种别的颜色，他必须用三只碟子来准备再现色调的三种层次。比如他决定用红色，就必须在第一只碟子里放入朱红［Cinabre］颜料和少许白颜料，用水调好；在另一只碟子里必须放入更多的白颜料调出更浅的红色。确定了这两种极端颜色后，他就能很容易地在第三只碟子里放入这两种颜料，调出中间色。然后，他便着手在最暗的部位画上三种颜料中最深的一种，不过，他得注意不能超过人物的中等厚度（我认为这话意思是说，人物总体上被画家想象成从正面受光，并且向阴影退缩）。然后，他再用中间色调从暗部向旁边伸延，使这两种颜色充分调和；然后他再用最浅的色画凸前的部分［il rilievo］，以精心的设计，以及感觉和技巧来安排皱褶。在几次重复这一过程、调和好画面颜色之后，他应该再用一只碟子调出比最浅的色还要浅的颜色，用以加白皱褶上隆起的褶痕，然后再用纯白色点出凸前的部位，最后用纯朱红点染最暗的部分和某些轮廓线。"当你看着这一过程时，"琴尼尼接着写道，"你会比读这段文字时更深切地理解它。"他这话确实旨在消除人们的怀疑心理。不过请注意，他说的是看着这一过程的完成。他没有说看着真正的皱褶。制作总是先于匹配。

尽管这种方法的结果确实令人信服（图56），但这一传统却很少参照自然外貌。顺便说一句，丹尼尔·汤普森［Daniel Thompson］对琴尼尼手册的精彩译文在这方面却有些使人误解，因为汤普森总是让琴尼尼说"加上光"［put on lights］，而原文只不过是 biancheggiare，即加白。"光"听上去好像琴尼尼想到了反光，可实际上他说的 bianchetto，即用于标示最凸前部分的白色，要中性［neutral］得多。很显然，在琴尼尼

的所有教导中，不管是对素描、壁画还是蛋彩画方面的教导，这个词的含义只是说任何光照处表面的隆起部位都应该用白色标示。

这依然是晚期古典时期的"菲罗波诺斯法则"所规定的过程。这一法则就是：暗部的光亮部分会显得凸前。我们所用的"高光"［highlight］一词可能仍然不仅有"最高的"，即"最亮的"光之意，而且还有"凸出"［eminentia］之意。法语中的 rehauts 和德语中的 weiss gehöht［均为用白色提亮］用在说明色调素描［tonal drawing］（图57）时，也具有同样的意思。

没有必要重复这种凸前印象的光学原因。用琴尼尼的话说，这种印象可以通过用 ［24］
bianchetti［白色］标示 rilievuzzi［凸起部位］来获得。我们已经看到，我们有充分的、基于可能性的理由把强烈光照的部分解释成凸前部分，但是我们也看到，在琴尼尼所接受的简化程式和视觉世界中的许多可能性之间还存在着一条相当深的鸿沟。

琴尼尼在书中没有意识到，不同的物质，根据其吸收和反射光的倾向，应该在凸起部分着上不同的白色。他在讲这个问题时对质地避而不谈就很能说明这一点，因为他在其他地方确实对那些想模仿天鹅绒、羊毛或绸缎质地的画家们提出了指导意见。他建议直接在墙上或画板上模仿这些质地，就像当时人们仍然用雕花金板的表面来模仿饰金织锦一样。如果画家想确切地再现一件衬里或外衣上的毛料，琴尼尼建议他用木块把墙面擦毛，以获得毛料的质感（见第140章）。模仿金子时也是这样——你尽量模仿或复制金的实际质地和金的材料性质，而不是金对光的独特反应。

我们知道，扬·凡·艾克用后一种方法取得了惊人成功，因此我们必定会觉得琴尼尼的指导意见相当幼稚。不过，他对真实质地的关心，表明中世纪的传统正在解体。他在一段著名的论述中谈到了"根据自然绘画的凯旋门"［triumphal arch of drawing from nature］。这一指导比所有别的样本或范例都更优秀，况且他这话是认真说的（见第28章）。

我把琴尼尼当作我们关于中世纪程式主义［conventionalism］的一个知识源泉，这样讲实际上是把事情过于简单化了。他对画衣褶的指导以及他关于色调分配的说法从总体上说确实与许多世纪前流传下来的古典绘画过程一致，但在其中的一些章节中，他却使传统术语 bianchetti［白］让位于 lumi［光］。他还在令人惊讶的一章中告诫艺术家，在教堂里绘画时要留心窗户的位置和光的射入。他写道："你必须以必要的理解力抓住它，跟随它，否则你的作品就显示不出凸前的部分，而只会成为一件毫无技巧的低劣玩意儿"（第9章）。

琴尼尼特别引以为豪的是，他传授的技巧和方法是源于他所接受的从乔托那儿直接沿袭下来的传统。乔托是琴尼尼的老师阿尼奥洛·加迪［Agnolo Gaddi］的老师的老师。"是乔托把绘画艺术从希腊的转变成了拉丁的，并使它变成了一种全新的艺术"［Giotto rimutò l'arte del dipignere di grecho in latino, e ridusse al moderno］（第51章）。只要能问问琴尼尼这话的确切意思到底是什么，我们真愿意付出一切。可惜琴尼尼的书中只有一个地方重新又谈到了乔托的成就以及他所开创的绘画程序，而且那一段也不容易理解。然而，它却对本论题有直接的关系，因为在重要的第67章中，琴尼尼把乔托在壁画中塑造头像的方法与另两种他认为较次的传统作了对比。大体上说来，我认为这是草率而粗糙的画法与乔托的追随者所要求的精心而优雅的方法的对比。他讨论的所有方法的共同之处在于它们都是在灰泥上，即棕色底画［Sinopie］上进行的初步的工作，关于这种底画我们从修复者那儿知道了许多例子（图58）[8]。琴尼尼对这个阶段使用的棕色混合颜料提出了指导意见，他要画家用一支很尖很细的笔"表现出预期的脸庞，别忘了把脸分成三部分：前额、鼻子和包括嘴在内的下巴"。接着他又建议画家用一连串的绿色媒质来塑造脸部，"下巴下面要画出暗影来，特别是脸部最暗的那边要画出暗影，然后在嘴巴下面和嘴的两边画上暗影，还有鼻子下面和眉毛两边……然后，用一支白毛尖笔蘸上绿色［verdaccio］媒质匀称地勾画出所有的轮廓：鼻子、眼睛、嘴巴和耳朵"。

打底工作完成之后，琴尼尼提出了三种可供选择的方法：

脸部画到这个阶段时，有些大师以一点用水稀释了的石灰白，按部就班地点出脸上凸出的和显眼的部分，然后在嘴唇上施点粉红色，画颊上加点"小苹果"。接着再用一点淡淡的肉色略微渲染整个脸部。除了最后再用一点白色点出凸前部分，就算画完了，这是一种好方法。

有的人先在脸上着肉色，而后用少许绿色和肉色将脸塑造成形。再用一点白色［alchuno bianchetto］点出亮部。就算完了。这是不懂行的人的方法。

但是，你得在我教你关于绘画的每一过程中遵循我说的好方法，因为杰出大师乔托遵循了这一方法。他收了佛罗伦萨的塔代奥·加迪［Taddeo Gaddi］为徒，长达二十四年。而且塔代奥还是他的教子。塔代奥收了他自己的儿子阿尼奥洛为徒，阿尼奥洛收我为徒达十二年，他也是教我用这种方法学画的，阿尼奥洛用了这种方法，所以他的设色比他父亲塔代奥更美丽、更清新。

[25]

琴尼尼建议，在用绿色勾勒出脸庞之后，应该用一点粉红色点缀嘴唇和面颊上的"苹果"。他的师傅曾把这些"苹果"画得更靠近耳朵，而不是鼻子，因为这样有助于凸出脸庞。把这些"苹果"的边缘淡化之后，就应该准备整体的着色。就像在画衣褶时一样。他建议也用三只碟子调制三种不同层次的粉红作为肉色。

现在，取那只颜色最浅的碟子，用一支又软又粗的鬃毛笔蘸上一点这种肉色，画出脸部所有凸起部分的形状；然后……用……中间调子的肉色……画出脸上所有半色调［half tones］的部位……再用第三种肉色画最深的暗影，但是得注意保持原有绿色的效果。用这种方法重复几次，使三种肉色之间的过渡显得和缓，直到和真的脸一样……着完这三种肉色之后，再调出一种更浅的、近乎白色的肉色，用来点饰眉毛、鼻子的凸前部分、下巴尖和眼睑。接着用一支很尖的白毛皮笔蘸纯白来描画眼白、鼻尖、嘴角边的那一小块以及所有这类微微凸出的点。再取另一只黑色碟子，用同一支笔蘸黑色描出瞳仁之上的眼睛轮廓以及鼻孔和耳孔。然后用少量暗棕色［dark sinoper］点饰眼睛下面、鼻子周围、眉毛和嘴巴，在上嘴唇下加一点暗影，因为这儿得比下嘴唇暗一点。 ［26］

琴尼尼接下去同样仔细地谈了头发的画法。撇开其中的细节不提，我认为他推荐的过程显然是注重造型的，而且是从光到影的造型，因为这就是运用三种肉色来调的先后顺序过程。把这一过程与乔托及其传统所创造的实体感联系起来，显然不是毫无根据的臆想，因为在这种精心敷设调和三种肉色调子的色调法中，程式性的光的功能失去了价值。琴尼尼所抨击的那种方法主要依靠加在单色调肉色上的暗部和亮部来表现形体。而他称之为乔托的方法中，这些显著点从一开始就从属于结构的建立。

我相信视觉证据能证实这种解释。瓦萨里所谓的"希腊手法"——包括我们归之为契马布埃［Cimabue］和杜乔的作品——仍然更多地依赖于那种既可看成是高光又可看成是光照的无区别光的效果。在阿西西［Assisi］的一幅据说是契马布埃画的天使（图59）的头上，这些效果清晰可见。这幅画与帕多瓦［Padua］的阿雷纳小教堂［the Arena Chapel］中乔托画的一幅圣母头像（图60）形成鲜明的对比。任何去乌菲齐参观的人一定会被那幅与拜占庭传统的雄伟木版画并排而挂的乔托《万圣节的圣母》［Ognissanti Madonna］（图62）中所表现的无与伦比的清晰和庄严所打动。当然，这场革新与别的情形一样，有所得也有所失。让我们把杜乔的《鲁切莱圣母》［Rucellai

Madonna〕（图61）中圣子基督的头和鼻尖上那迷人的高光与乔托画中那厚重的造型（图62）和琴尼尼详细描述的向暗影的平滑过渡作一比较。从这类细节中可以清楚地看出，乔托离开那种拜占庭似的、无差别地描绘光的程式已经有多远了，以及他如何注重于把光照用于形式的表现。乔托在帕多瓦的竞技场教堂里作了第一批模仿雕塑的大型浮雕式灰色画，并不是没原因。也许琴尼尼说乔托把绘画艺术从"希腊的"转变成了"拉丁的"并使它变成一种全新的艺术，指的就是这个意思。

[27]　　因此我认为，乔托的革新可以与普林尼确定为波西亚斯的革新相媲美，只不过它朝着相反的方向。我们在前文（指《阿佩莱斯的遗产》）讨论过的普林尼那部著作中读到：在波西亚斯之前，画家作画时先用明亮的色调，再用黑色修饰，而波西亚斯却反其道而行之，这样——如我所认为的——他就为阿佩莱斯所做的发现铺平了道路。如果乔托作画真的是主要从亮到暗，而且很少运用高光，这将有助于解释他的艺术与古典的、前希腊化时期〔pre-Hellenistic〕的希腊绘画精神之间的亲缘关系。这种亲缘关系很容易感觉到，但不容易确切说明。

　　这种解释在乔托画的传统的母题中得到了某种证实。我们已经讨论了这一母题从希腊化时期的艺术到后期拜占庭绘画和斯拉夫绘画的发展——这就是带有图式化平台和我称为"发光的凸边"〔gleaming ledges〕的程式性岩石台阶背景。这些岩石的基本形状和作用在乔托的风景画背景中并没有多大变化，这在竞技场教堂叙事组画《逃亡埃及》〔*Flight into Egypt*〕（图63）的背景上得到例证。背影无疑是根据自然画成的。实际上，乔托用于表现距离或深度的色调法〔tonal method〕仍然可以与菲洛波诺斯法则联系起来。这一点在琴尼尼的手册中有记载。我们读到，"你要使山看上去愈远，就得用愈深的颜色。你要使山显得愈近，就得用愈浅的颜色"（第85章）。乔托遵循了这一方法，但他摒弃了不自然的发光的外表，而这种外表却仍然是杜乔风景画的特征（图64）。

　　这种从希腊程式中的解放或许解释了琴尼尼书中另一段著名的论述，一段被有些评论者认为幼稚的论述——他提出的根据现实来研究山和岩石的外貌的论述：

　　如果你想获得一种画山的好风格，把山画得像真的一样，你可以搬几块凹凸不平的、没有清洗过的大石头来照着画，根据情理运用光与暗〔lumi e schuco〕。

　　可情理可能向画家表明的是，没有清洗过的石头不会有反光，这种石头只会导致画家画出乔托画中岩石的那种紧实外貌。

　　通过对十四世纪佛罗伦萨绘画的详细研究来考察和证实琴尼尼对乔托使用的新方法的解释，未免与本文离题太远。不管怎么说，贝伦森的插图目录本 [9] 和伊夫·博苏克 [Eve Borsook] 价值无比的《托斯卡纳的壁画家》[Mural Painters of Tuscany] [10] 中精美绝伦的复制品似乎与这里的解释并不矛盾。实际上，锡耶纳的绘画传统相对来说并未受我所说的"乔托改革"的影响，而是继续发展了对微小衔接的关注（这种关注与其特有的白色笔触相一致），这样说也符合本文的解释。

　　这两种方法中哪一种应该被认为是迈向现实主义的更大一步呢？这个简单的问题没有简单的答案。每一种传统都发展了一种习语或（用现在行话说）一种代码，用以记录或转译视觉现实中的某些特征。一旦艺术家和公众的注意力集中在某一特定的表现现实的方法上，画家就很有可能会留心那些能用自己的方法最好地表达出来的效果。"先制作后匹配"这个便于记忆的公式是为了表明，琴尼尼向乔托传统中学来的图式化方法并不是以第一手的视察为基础，反而是这些图式化方法导致新的观察。比如，我相信，正是由于强调了在坚实平面上的造型，所以画家才有必要越来越注意想象光线的射入以及色调层次的效果。 [28]

　　阿尼奥洛·加迪（琴尼尼曾在他的工作室里接受培训了十二年之久）在 1390 年左右画于圣十字教堂 [Santa Croce] 的一幅壁画中，用统一的光描绘了圣马可的形象，而光又是通过不同的画面对比来表现的（图 65）。一旦这些效果被人注意和研究，马萨乔之类的天才用这些对比来表现阳光（图 66a）的路便被打开了。从某种意义上说，这样做牺牲了乔托的匀称过渡法，然而，我们很难想象这种写实主义的创新能直接产生于古希腊手法的程式。马萨乔知道，小块画面的对比能产生一种强光与影的印象。这一发现使他能在关于圣彼得生平的系列画中表现圣人用身影治愈跛子的奇迹（图 66b）。

　　马萨乔用于确定统一光照中诸形式的位置的方法，与他首次运用通过几何方法确定空间关系的科学透视法同时发生，绝不是偶然的巧合。当然，马萨乔还完善了雕塑般实体感和坚定感的效果，我们现在仍把这种效果与从乔托到米开朗琪罗 [Michelangelo] 的托斯卡纳艺术的中心传统联系在一起。它的光荣之处在于确定了结构而不是质地，因为在这个客观化的世界上，随我们位置的移动而移动的闪烁高光没有存身之地。这一成就要求至高的（注意力）集中 [supreme act of concentration]，它使古老的菲洛波诺斯法则变得过时，至少是不适用了。

　　有一种媒介特别显示出抛弃这种古老法则带来的益处，我指的是镶木细工艺术 [the art of marquetry]。它仅仅通过把各种彩色木块按正确的透视关系并置（图 67）就

达到了惊人的实体感印象。从乔瓦尼·鲁切莱［Giovanni Rucellai］的《杂录文稿》［Zibaldone］中可以看出，佛罗伦萨人对这一新发明是多么的骄傲。鲁切莱把镶木细工艺术列在同属他的城市和他的时代之光荣的绘画的前面："从古到今，从未有过这样的木制品大师，嵌花和镶木细工艺术大师，也从未曾有过这样的透视技巧，这种技巧是任何人用笔都不能超过的。"[11]

表现这种技巧的大部分幸存品都来自佛罗伦萨以外的地方，而且都是完成于十五世纪后半叶。但是我们知道，在 1440 年左右，用这种技巧制造的橱柜都是供佛罗伦萨大教堂［Florentine Cathedral］圣器收藏室用的。碰巧的是，马萨乔的兄弟斯凯贾［Scheggia］就在制橱工匠的名单上。[12]

我认为，我们读阿尔贝蒂《论绘画》［De Pictura］这本值得注意的书时应该立足于这一背景。此书讨论了光与色的处理。像菲洛波诺斯一样，阿尔贝蒂也关心凸前效果，即绘画中明显凸出画面的部分。但是对他来说，这只意味着画中的头应该凸出于画面，应该像是雕刻的一样。画家如果想取得这种大受赞美的效果就应该仔细观察光与影［Lumina et umbrae］。

[29]

并且要注意，光线照的画面色彩更清晰、更明亮。在光的强度逐渐减弱的地方，色彩就更暗淡。还应该注意，暗影是以什么方式与光形成对比，这样，在任何一件表面被光照亮的物体上你都可以找到相对的、被暗影模糊的表面。

但是，一旦到用白色模仿光和用黑色模仿影，我劝你进行专门的研究，以便认识那些有光和影的表面。这种表面从自然和母题中可以最好地学到。一旦你充分理解了它，你便可以在轮廓内恰当的地方用尽可能少的白色修饰色彩，而在对应的地方添上同量的黑色。有了这种黑白平衡，升起的凸出部位就会显得更加逼真。继续以同样的精细进行添饰，直到满意为止。[13]

我所知道的说明阿尔贝蒂方法的最好例子是安杰利科修士［Fra Angelico］1437 年画的一幅祭坛台座的板上画［predella panel］（图 68）。它作于阿尔贝蒂《论绘画》出版两年之后。在这里，我们发现阿尔贝蒂推荐的一半光照和一半暗影的细心平衡，这种平衡特别表现在一个背影人物以及风景部分的峭崖中。峭崖的闪光被全部消除，以让位于光照。阿尔贝蒂宣称：这一过程将为对自然的研究所证实。他的宣称当然应该有所限定。自然中并非每件东西都表现出光照部分与暗影部分对半分的比例。但对阿尔

贝蒂来说，精确平衡的观念是如此重要，以至于他建议应该用非常虚的一笔来标志中心点或分界线，以帮助计算。显然，这种过程排除了古代和中世纪传统中用白色来标示最凸出的皱褶的程式。乔托的改革在此达到了合乎逻辑的结果。

因此，阿尔贝蒂反对过分使用白色是有道理的，这和他警告慎用真金出于同样的理由。他在修正威特鲁威关于朱红色的论述时说，他希望白色颜料能像最珍贵的宝石一样昂贵，如此，画家们就会少用白色。他提出这一温和责备的上下文与本文的论题有特殊的联系，因为他在那里讲到了闪光或金光的问题。他知道——也许他是画家中第一个知道的人——"画家除了用白颜料［album colorem］来模仿最光滑的表面上的闪光［fulgorem］，别无他法。就像他只能用黑色来描绘最暗的黑夜一样"。换句话说，画家一般不应该用尽他的全部亮色与暗色，而应该永远依靠对正确关系的研究，"因为黑白并置具有如此的力量，只要有技巧和方法，它就能在一幅画中传达出金、银和玻璃的最明亮表面"。[14]

尽管阿尔贝蒂在此略微混淆了光的强度和反光的不同，但这段话仍然是极妙的。［30］这是一种可以理解的混淆，因为光滑表面的最强闪光[15]确实可以是太阳的镜像，因而也可以接近阳光的强度。但是，在微暗的时候，当高光或许比画家笔下最强的光还暗时，我们也能看清金子的质地和闪光。确实只有阿尔贝蒂所谓的黑与白的正确并置，即色调之间的梯度，才能产生这种闪光的印象。

即使如此，阿尔贝蒂告诫画家"画的基本色调越暗，画家表达光之效果的余地就越大"还是正确的。如果画家想表现发亮，他就不能沉溺于对明亮色彩的喜爱。从莱奥纳尔多到卡拉瓦乔和伦勃朗的绘画发展都倾向于证实这种分析。

阿尔贝蒂的精辟分析是否得益于他对佛兰德斯［Flemish］绘画的谙熟呢？他从1428年到1431年一直在阿尔卑斯山以北，其实正是新艺术在那里成形的时期。实际上他可能在结束流放重回佛罗伦萨之前已经知道了那种新艺术，不过这仅仅是猜测，而且这种猜测对目前的讨论并不太重要。重要的是，在那个多梅尼科·韦内齐亚诺和凡·艾克的时期，也即本文论述的时期的初期，白色和光的问题成了讨论的主题。

那时，乔托已经开始减少希腊手法［Maniera Greca］中程式性的白色，因为这种白色破坏和扰乱了结构的清晰性，而清晰性只有通过平衡的光影造型法才能产生。我的假设是，乔托的革新从未对北方绘画传统产生同样程度的影响，因此北方能够比较容易重新发现白色的潜力，并用它们来创造反光的效果。

在那些认为阿尔卑斯山南北的文艺复兴都同样是"与过去决裂，重新发现自然"的

人看来，我的假设一定显得多余。有这种思想的史学家对各种传统的环节不会太感兴趣。对他们来说，扬·凡·艾克之所以画了高光是因为他注意到了它们，就像马萨乔画了用光塑造的清晰形式是因为他知道如何使用他的眼睛一样。从某种意义上说，马萨乔和扬·凡·艾克之间的区别足以使这种解释不堪一击。我们在自然中能观察到什么取决于我们的兴趣和注意力。在佛罗伦萨画家看来，物体表面上相互交错掠过的反光看上去像随机的杂音，他们在寻求形式时对此是不屑一顾。北方一些观察自然的画家则被着迷于光在揭示和表现质地方面出人意料的能力。我不是研究哥特绘画的专家，但是这种新的写实主义兴起的某些阶段已经被专家们如此完整地描述出来，所以我们大致知道应该在哪块地域上去寻找新技巧的最初迹象。[16] 考察 1400 年前后的所谓国际哥特风格时我们发现，注重微小细节的写实主义并不表明人们已经清楚地意识到了光泽，但是我们也发现，尽管这种习语结合了许多意大利的母题（特别是锡耶纳和意大利北方的母题），但它仍然包含了中世纪传统的各种多义性。中世纪传统喜欢用金[31] 色和白色点饰出明亮的隆起部分和发光的点。如果研究一下十四世纪最后几十年的波希米亚大师的木版画 [17] 或是十五世纪初汉堡的弗朗克画师［Meister Francke of Hamburg］的木版画 [18]，我们会注意到他们在狭窄的褶痕里以及头发和鼻尖上运用了散布的程式性光线；只要追踪这些生动的细节在梅尔奇奥·布勒德拉姆［Melchior Broederlam］的勃艮第式气氛 [19] 中的表现（图 69），老传统的这些精雕细琢和当时在托斯卡纳被使用的方法之间的对立便清晰可见。古典艺术中用于描绘辉煌的方法虽然仍处于沉睡状态，但随时准备着复苏。1400 年前后画于尼德兰北部的《圣母生涯组画》［Scenes from the Life of the Virgin］（图 70）[20]，衣褶上、静物上，特别是风琴管上的白色凸边可以被看作真正的高光，但是，光与光泽之间的区别缺乏一致性。

我说过，对错觉效果的新兴趣也许使人们发现，这种光只要慎重地运用（如阿尔贝蒂知道的那样），就可以用来表现闪光和质感。我希望这几个例子能说明我这话的意思，因为佛兰德斯错觉主义的真正发现并没有由于有了运用白色的新方法而完成，它的完成是由于引进了一种可以通过光的分布来表现的新区分，一整套从闪光的珠宝到暗淡的绒毛的新的质感范围。这种错觉魔术同样利用了一个很重要的心理学事实。在掌握一种符号系统，不管是一种语言、一种游戏或一种艺术系统的过程中，我们会对所谓的明显特征产生警觉，因为明显特征的存在与否最引人注目。正确而又令人信服地加在珍珠、宝石或瞳孔上的高光，由于对比的作用，会使周围的表面产生一种哑光的、吸光的质感效果。扬·凡·艾克在开始艺术生涯时很可能从实践中发现了这种方

法。这种方法当然也体现在人称弗莱马尔［Master of Flémalle］的画师（这位画师很可能就是罗伯特·坎平［Robert Campin］）的作品中。

现藏国家美术馆的《挡火板前的圣母子》［*Madonna of the Firescreen*］（图71）中运用了更多的乔托式造型法，而不是真正的闪光，然而在圣餐杯、圣婴基督的眼睛和圣母乳房里流出的那滴乳汁等关键地方还是加上了微妙的光。

但是，发现光泽［lustro］的充分潜力，即它不仅可以揭示闪光［sparkle］而且还可以表现光彩［sheen］，一直都是和扬·凡·艾克兄弟的艺术联系在一起的。不过，这一点不应该妨碍史学家探索扬·凡·艾克的绘画技法与罗伯特·坎平或林堡［Limbourg］兄弟的技法之间的联系，甚至与更早的传统的联系。扬·凡·艾克点饰织锦上光亮的方法（彩版Ⅰ、图72）[21]也许可以被看成对拜占庭艺术中程式性的金色网格（彩版Ⅳ）的一种无限修饰。网格可以被看成光和反光，也可以被看成闪光丝绸的迷人而又不可捉摸的效果。这种效果也在绘画宝库中争得了一席地位，它需要通过点画法和影线画法所获得的最仔细的渐变过渡才能达到。据我所知，至今为止还没有人详细分析过扬·凡·艾克是怎样把这些效果和光泽效果结合起来的。艺术史学家之所以回避这个任务也许是因为人们认为对错觉效果的赞赏是无知者和庸俗之辈的标志。 [32]也可能他们过高地估计了"对自然的精细观察"之类术语的解释性力量。但我们想看到一种对制作和匹配的更富于技术性的分析。在足够大的复制品上我们甚至还能看出扬·凡·艾克是怎样有步骤地增加金线上高光的强度和亮度，使之与反射的光彩相一致。这样说也许会使这种魔术般的技法显得太容易，不过十五世纪佛兰德斯的大部分艺术家都或多或少掌握了这一绝招。

这种描绘质地的新方法在风景再现中成为最大的进步。南方人对斜线造型法的研究导致单个形式的孤立，安杰利科修士的祭坛画（图68）就是这种孤立形式的一个有启发性的极端例子。北方传统总是以积累精微的细节而骄傲，总要描绘出草地上的花朵和树上的叶子，但是，只有通过新近产生的对反光和高光的注意而达到的对质地的掌握，才能使扬·凡·艾克兄弟把风景中的细节转变成一个可见世界的缩影（图73）。因为在那些细节小得连大师的神笔都无法表现的地方，不同表面的变化特征依然可以被精确逼真地描绘出来；茂密的树冠、远山上变化不定的光以及河面和草地，都一下子被这些手法召唤了出来。

有趣的是，我们注意到，在这个转化过程中，北方大师们并没有简单地抛弃从古代到拜占庭艺术再到乔托和安杰利科修士一直延续的那些峭岩台阶背景。梅尔奇

奥·布勒德拉姆作于 1400 年左右的木版画（图 74），仍然有这些岩石的定式，尽管和乔托壁画中类似的岩石（图 63）相比，这些岩石表面的塑造不那么粗糙，而是用小光点作了较为丰富的加强。在扬·凡·艾克的风景背景中，这种加强的丰富性变成了对石状地面的生动刻画。我们既能充分意识到落在每块岩石和凸出部位上的光，同时在较平滑或者较潮湿的地方也能感受到岩石发出反光。

扬·凡·艾克是如何处理我称为"发光的凸边"［the gleaming ledge］这一程式的？有趣的是，他回避了这个问题。在他及其许多门徒的作品中，总是被特意用来表现这种不规则光的处理的那些山形特征的阶地或平地，现在都被盖上了植物。

这种新的程式中当然有直接观察自然的因素。尼德兰人只能在山谷以及河流的峡谷看见岩石，比如在默兹河［Meuse］一处两岸岩石耸立的深河床上（图 75）。与自然的重新接触产生的一个结果就是，画中的岩石的外表比例改变了，它们不再代表无限高的山峦，而只表示比例有限的高度，因而可以更容易地并入写实性背景，尽管它们在奇异景象的构图方面的潜力仍然体现在博施［Bosch］、帕特尼尔［Patenier］和布吕格尔［Bruegel］等人的艺术中。[22]

［33］

我这样强调对传统的系统化修改和提炼的重要性，并不想低估观察自然在艺术发展中的作用。但是，假如仅仅"看"就使艺术家能够观察和画出可视世界的任何方面，那么北方画家的发现和成就便不会使意大利人如此难以忘怀，因为意大利人当然和别人一样，知道怎样使用自己的眼睛。

在本文的开头，我把莱奥纳尔多·达·芬奇称为最伟大的自然外貌探索者之一，他在《绘画论》中对自然效果的精细分析将证实这一评价。但是，观察到底在多大程度上影响了莱奥纳尔多艺术的结构和母题呢？他从师韦罗基奥［Verrocchio］的时候，尼德兰人的成就已经大部分传过了阿尔卑斯山。就像迪尔克·鲍茨［Dierk Bouts］在 1464 年左右画《最后的晚餐》时运用了佛罗伦萨人发明的中心透视法一样，对高光、光彩和金光的描绘也已成了一些比较老练的托斯卡纳大师工作室里的拿手好戏［trick of the trade］。当然，即使这样，这两个欧洲的主要画派也从未失去各自的特征。就像两种语言，虽然互借词语，但却各自保留着自己的结构和语汇一样，意大利艺术传统和北方艺术传统从未融合到有一方消失的地步。就像北方的艺术家在后来的许多世纪里不惜长途跋涉，越过阿尔卑斯山来学习古典传统中描绘形式的奥秘一样，意大利人也研究了那些热切的收藏家在低地国［the Low Countries，即尼德兰——译注］购买或订制的北方绘画杰作，以期从中学到他们所能学到的东西。

我相信，莱奥纳尔多的早期作品中有大量证据说明，他也是一个积极研究北方画面的学者。他在《吉内弗拉·德·本奇》［Ginevra de' Benci］中精心描绘了人物卷发上的光彩（图 76），这个早期例子表明他与扬·凡·艾克一样，以能够描绘表面质感而引以为豪（见第 29 页艾克的画和图 72）。

在我看来，莱奥纳尔多风格的这个方面值得专门研究。不管怎么说，我想在此提出这样一个设想，莱奥纳尔多对北方人的一个特殊领域，即他们所掌握的风景背景的专注远远超过迄今为止被人们承认的程度。他作于 1473 年的最早标有日期的素描（图 77）通常被认为是他在佛罗伦萨市郊的一次速写旅游时所作。[23] 但我认为它应该被视为一次对尼德兰绘画的研究。前景中有水流造成的生动岩壁，岩壁顶部植物丛生。这不仅使人想起根特祭坛画的背景，而且使人想起扬·凡·艾克《圣弗朗西斯》［St. Francis］（图 78）中的岩石背景。就像扬·凡·艾克的画一样，莱奥纳尔多素描中的岩架［rocky ledge］也是为远景而设的一个陪衬，远景则从对面一个由高坡留出的峡谷中展开。然而，比这些结构上的相似更能说明问题的是，这幅素描和北方绘画一样，在描绘单个特征的空间关系上有些朦胧的成分。实际上我想斗胆宣称，由于这个原因，莱奥纳尔多的素描不可能是再现了一个真实的场景。至少我认为不可能从这幅素描中重建起哪怕是最粗糙的、他曾被认为面对的自然景物示意图。根据前景和山崖中树的高度来判断，岸上的岩石应该离观者很近，而且高度不会超过树的三四倍。然而，从一条天知道哪来的河道流出并顺着这块岩石流入一个深潭的瀑布却暗示着完全不同的比例。流水根据推测大概是要再经过一个岩壁然后流入平地，可是如果我们试着跟随这水流，却又出现了新问题，而且，一旦我们注意了这一点，就很难解释前景以及它是如何曲折地伸入左边纵深处的。那座带有墙门和塔楼的颇具规模的乡间邸宅肯定比那块高地结构所显示的要远得多。邸宅所处的高地与底下的湖或者被水淹没的田野的关系也令人迷惑不解。我承认，即使一张真景照片有时也会出现同样令人迷惑之处，但是如果我们从这张素描回到扬·凡·艾克的《圣弗朗西斯》的背景，就可以从这两幅画布局的基本相同上轻而易举地找到这些矛盾的解释。并不是说莱奥纳尔多的这幅素描是扬·凡·艾克那幅画或任何一幅特定的北方风景背景的摹本，而是说，莱奥纳尔多的基本图式源于北方风景背景。莱奥纳尔多另一幅早期素描中的陡峭岩石河岸（图 79）也是这样。根据画中水禽的大小来看，河岸同样也不可能太高。画的表面结构与根特祭坛画［Ghent Altarpiece］（图 73）中的岩架非常相像，我想这母题无疑是从哪幅画中得来的，但莱奥纳尔多仅是从一张画中临摹这一岩石，还是出去选了一条合适的

［34］

河，将岩石与真景匹配，就像琴尼尼在画室里根据石头来研究山的画法，那就是另一回事了。

不管怎么说，没人会宣称莱奥纳尔多绘画中的风景背景是对真实景物的描绘。他那特殊的岩石和岩石碎片语汇是从肯尼思·克拉克［Kenneth Clark］称为"象征风景"［landscape of symbols］中得来的，这一点经常有人讨论。我们看《岩间圣母》［Madonna of the Rocks］（图 81），感兴趣的仍旧是画中的奇特岩石构造如何与四周的光线相对应。我们将发现，复杂的岩洞中有各种不同的间隙，这给艺术家表现各种光的效果，不管是光照还是光泽，提供了机会。我们还会吃惊地发现，这些光效果中包括前景构图中一块近乎传统式样的发光岩石，它与我们在约 1000 年前的加拉·普拉西狄亚陵墓（图 34）的镶嵌画《善良的牧羊人》中看到的图式化岩石是同一个母题，只不过莱奥纳尔多把它变成了水塘的边缘，从而使这一手法"理性化"了。天使轻柔地扶着婴儿基督以防他跌入水中的动作使这一手法更具有一种现实感。

如果更仔细地分析《蒙娜·丽莎》［Mona Lisa］和罗浮宫里的《圣安妮》［St. Anne］中的风景，我们就能发现更多的这类延续的成分，这些成分只会进一步突出显示，莱奥纳尔多对光与氛围效果的处理给它们带来的魔术般转变。

[35]

如果需要证据说明莱奥纳尔多确实研究和观察了自然中光的效果，《绘画论》中几乎每一页都有。但对画家来说，观察需要一个焦点或一个参照架，而这只能源于他年轻时候所吸取的传统，莱奥纳尔多为年轻学徒定下一个他认为是恰当的学习过程时，他也说到了这一层意思：

> 年轻人应该首先研究透视，然后是所有物体的比例。然后是杰出大师的手迹，以便熟悉事物的细微特征，然后是研究自然，以便证实他所学到的东西的道理。然后，他应该花一段时间看各种不同大师的作品，在这以后他就应该养成一种运用知识从事艺术的习惯。[24]

莱奥纳尔多作品中的一些精彩的风景素描确实再现了他所见到的阿尔卑斯山脉，他曾仔细观察过这些山脉，以便研究氛围和距离的效果（图 80）。但是在选择这一练习的母题时，他仍然无意识地受到他所承袭的观念的指导。[25]

我们艺术史学家起码得遵循莱奥纳尔多的忠告，转向自然，去为我们自己证实艺术家所学到的东西背后的道理。我们长期以来一直在讨论不同风格和不同视觉习语的

形态，而没有探讨它们在匹配可视世界时所具有的描述性潜力。确实，我们在艺术史中遇到的风格的多样性证明，自然可以用许多不同的语言来描绘，但如果根据这一前提推断，各种不同的描绘无所谓好坏或真假之分，那就碰巧错了。

［杨思梁译］

莱奥纳尔多·达·芬奇的分析法和排列法

水与空气中运动的形式[*]

艺术史家提议，要探讨——无论如何尝试性地探讨——远远延伸到科学史的题目，他可能需要作出辩解。一个人要讨论莱奥纳尔多作品中的任何东西，就必须成为莱奥纳尔多——而假如他成为莱奥纳尔多的话，他就会永无止境。我不想详述莱奥纳尔多知识的多面性的套话。问题倒是他的思想的一致性，似乎他探讨的每一个题目都让他全神贯注，并且在他的凝视下大为扩展，以至我们得到这样的印象：他一生中其他任何东西都无足轻重，甚至对于他的艺术也应当从这个角度来探讨。这无疑同样适用于他对光学和对明暗的持续不断的研究，适用于他对圆缺相等面积的几何学的研究，适用于他的解剖学研究，或者适用于他对重力平衡的强烈爱好。但是我认为那些题目中哪一个都不如水与空气中的运动的题目持续不断地反复出现在他的凝视中。单是他就这个题目所写的大量文章就足以证明它在他心中占据着主要位置。除去绘画的题目外，这是在莱奥纳尔多的笔记中进行系统探索的唯一题目，最后结集成十七世纪题为 *Del Moto e Misura dell' Acqua* [水的运动与测量] 的汇编[1]，把莱奥纳尔多的观察资料和简图汇集在总共有 566 个段落的九册书中。南多·德·托尼 [Nando de Toni] 编辑的唯一的莱奥纳尔多论水的文章的现代文集是法兰西研究院的莱奥纳尔多手稿 A 至 M，而即使它是文选，也多达 990 篇笔记。[2] 在莱斯特写本 [Codex Leicester][3]、亚特兰蒂斯写本 [Codex Atlanticus]，在温莎素描以及其他一些素描中还有许多文字专门探讨这个题目，这证实了我的见解，即这个题目在莱奥纳尔多的思想中是重要的。[4] 身为工程师、物理学家、宇宙论学者和画家，这个题目都与他有关，这里和通常一样，把他的思想分隔为这些现代的学科区分是极不自然的。

以他在温莎的两幅最著名的素描为例，人们经常比较这些素描，那是很正确的。一幅（图 83）属于大洪水的景象和世界末日的景象，在他将近生命终结时，这些景象迷住了他的心灵[5]，现在依然对二十世纪的艺术家和批评家具有如此强大的魅力。另一幅（图 82）是水冲击水的科学画稿。[6] 这两幅素描无论所图解的现象的规模有多么大的差异，却都具有对旋涡运动与旋涡的兴趣，而这正是莱奥纳尔多的特点。大洪水素描

* 本文为洛杉矶市利福尼亚大学举办的莱奥纳尔多国际讨论会所作，刊于C.D.O' Malley编辑的《莱奥纳尔多的遗产》 [*Leonardo's Legacy*] （Berkeley and Los Angeles，1969）。

让我们注意到正是落水似乎在盘旋的运动中卷曲回来，而科学的画稿则表现了水涌起并形成一圈圈上升的水泡周围的复杂的螺旋和旋涡，它们还环绕着小的旋涡。

[40] 即使对于漫不经心的观察者来说也显而易见，素描再现的不仅仅是偶然吸引了莱奥纳尔多的某个特定情景的印象。实际上，它属于研究水落在水池上的效果这个问题的十分庞大的一类素描。这类素描及其附加的解释早在手稿 A 中，即从十五世纪九十年代初起就出现了（图 84）[7]，而且至少到莱奥纳尔多尝试汇集他关于水的笔记的第二米兰时期一直反复出现（图 85）。[8]

激励我着手研究这些令人惊讶的素描的是所见与所知的关系或者更确切地说是思维与知觉的关系，我的《艺术与错觉》就专门论述了这个问题。[9]对于这个问题的研究者来说，不会有比莱奥纳尔多更重要的见证人。我们有些人对理论与观察的相互作用感兴趣并相信对自然的正确再现既依赖敏锐的观察也依赖理智的理解，他为我们这些人描述了一个案例。对于莱奥纳尔多，这会是老生常谈，假如他相信画家必须"仅仅靠眼睛"的话，他就不会写《论绘画》及其全部科学观察资料。实际上十分清楚，他不得不捍卫自己的见解，回击画家同行中那些讨厌理智论的人，那些人和他们当今的某些追随者一样讨厌理智论：

这里（我们在《论绘画》中读到）有反对者说，他不需要这么多的 scienza［知识］，因为对他来说，有根据自然画对象的实践就足够了。对这个意见的回答是：现实中没有什么东西比不加进一步推理，便一味相信我们自己的判断更能欺骗我们，因为经验总是表明，推理是炼金术士、巫术师和其他机敏而又愚蠢的人的敌人。[10]

这里，莱奥纳尔多的论点无疑是，术士、巫师也求助于感觉知觉，使易受骗者看到幽灵或黄金，因为他们不能把判断力与理智结合起来。在科学史上，长期以来他都被描述为只是勤于观察因此知识超过了所有同时代人的人，假如没有这个事实，也就无须强调莱奥纳尔多对于理智的偏爱了。必须承认，从他有时的言论看仿佛就是偏重观察：傲慢无知、学究气十足的教授们让他愤怒，因此他反复强调经验［sperientia］是他唯一的女主人与向导。难怪有人把他视为弗朗西斯·培根［Francis Bacon］和归纳主义［inductivism］的先驱，持这种科学观念的人强调他的著作对观察的偏爱，以赞扬他的现代性。我几乎无须说，这种解释是陈旧的。它在科学方法论中是陈旧的，人们已日益认识到科学的进步不是凭借观察而是凭借思考，凭借对理论的检验，而不是凭借

对任意的观察资料的汇集。[11] 它在莱奥纳尔多研究中也是陈旧的，我们日益看到并理解大师的著作中这种连续的成分，看到他的理解力的惊人进展也像每个人的认识一样，始于历代积累下的观念，但继而根据 *sperientia*［智慧］检验和批判这些观念。[12] 他的解剖学研究如此，对水的研究无疑亦然。但是，尽管科学史家为我们艺术史家提供了理解莱奥纳尔多解剖学素描的极好的线索，迄今却没有水力学史家提供给我们对于他关于水的素描的类似的详细研究。在缺乏这种研究的情况下，艺术史家有时求助于赞扬莱奥纳尔多的永不衰竭的观察力和视直觉的反射性的活动。但是，看一看我们的插图（图 82）就可以说明这种见解是不充分的。十分清楚，它不是水落在水上的快照，而是他关于这个题目的想法的精致绘图。没有哪个瀑布或旋涡允许我们同样清楚地看到流水的线条，湍流的水中的气泡也从未分布得如此有条不紊。甚至那些不习惯于观看这些效果的人也无疑会同意 L. H. 海登赖希［L. H. Heydenreich］的看法，他认为这幅优美的素描是一幅抽象的、风格化的作品 [13]，是各种力量的形象化，而不是个别观察资料的记录。在莱奥纳尔多关于水的笔记中有无数这样的简图，包括从页边的小图画到对笔记内容的稍微形象化的表示。它们有的仅仅是重复正文资料的图解 [14]，还有许多像几何学或光学论文的传统中的插图一样为描述提供证据，让读者参照素描中的字母符号。"水 m，n，落入 b 中，撞击在岩石 b 下，c 返回，因此在 q 中旋转上升，f 中被由岩石 b 所撞击的水所猛冲的东西以相同的角度返回……" [15] 这种描述法的优点显然是，它使莱奥纳尔多能够如下面的笔记那样记录运动的顺序，"这里，接近表面的水如你所见的那样运动，在碰撞中向上、向后返回，而向后返回并在激流的角部翻转的水会向下运动，如你在上面看到的那样以 a，b，c，d，e，f 的顺序运动"（图 86）。[16]

莱奥纳尔多无疑用了无数个类似的简图把他的《论水》［Treatise on Water］形象化。1490 年的手稿 C 中有一些篇幅（图 87）已表明了这样一本书可能采取的理想形式。他尤其在手稿 A 和 F 中（图 88 和图 89）和莱斯特写本的一些篇幅中又回到这种形式。卡鲁西和法瓦罗版本的巴贝里尼亚诺写本［Codice Barberiniano］*Del Moto e Misura dell' Acqua*［水的运动与测量］的某些开头部分清楚地说明了莱奥纳尔多希望给予这些简图的位置，也许比任何一种根据视觉优点选择出来的图像说明得更清楚。

然而，如果在这些关于水的论文和笔记中有什么东西引人注目的话，那就是语词的优势和分配给语言的角色。无论他知道与否，在语词与图像的 *paragone*［比较］中语词在这里常常领先。

当代艺术批评和艺术教学对所谓"语词类型"［verbal types］与"图像类型"［image

［41］

types〕的区分问题，发表了大量言论。艺术家被说成"图像类型"，人们常常担心艺术家的心灵由于跟语言学科过多接触而遭到败坏。然而，凡是通读过莱奥纳尔多笔记的人都不会怀疑语言的清晰表达对于他具有的重要性。尤其他关于水的笔记表明了他力求掌握语言的媒介：他十分系统地逐步建立起一套语言和概念的词汇用以捕捉和唤起各种转瞬即逝的现象并把它们固定于头脑之中。

[42]

他对各种现象进行罗列、划分、细分的耐心很可能是这些笔记的现代研究者望尘莫及的。甚至 A. E. 波帕姆〔A. E. Popham〕这样的莱奥纳尔多的赞赏者也宣称它们几乎不可卒读。[17] 然而，如果人们费力读完了这大批笔记的话，就能感受到它们的异常魅力。不知什么缘故，风格与内容似乎融为一体。像它们试图描述与捕捉的那些难以捉摸的现象一样，语言的溪流绕过障碍悠闲地蜿蜒流淌，结果一头扎入玄想沉思的深渊，盘旋其中，久久不离，似乎被截在一个不可能存在的位置无法逃逸。突然一个新鲜的想法从深处喷涌而出，思想又卷起着旋涡，波澜起伏地流动起来，寻找着莱奥纳尔多关于宇宙观点的中心海洋，以及诸元素在其生灭中注定要起作用的观点的中心海洋。

我不想也不可能反复地描述，让读者经受这种折磨，但是，至少说明一下莱奥纳尔多为使他的语音柔顺得足以描述与分析水的运动而付出的这种惊人的努力，对于我的题目来说还是必要的。在手稿 I 中有一篇笔记，人们认为属于约 1497—1499 年，它仅仅罗列了可用以描述水流的词汇，数目之多难以置信：*Risaltazione*〔奔涌〕，*circolazione*〔环流〕，*revoluzione*〔旋转〕，*ravvoltamento*〔倾泻〕，*raggiramento*〔徘徊〕，*sommergirmento*〔沉没〕，*surgimento*〔喷涌〕，以及六十七种概念，例如 *veemenzia*〔猛烈〕，*furiosità*〔剧烈〕，*impetuosità*〔激烈〕，*concorso*〔汇合〕，*declinazione*〔倾斜〕，*commistamento*〔汇流〕。[18]

这样，莱奥纳尔多写他对大洪水的著名描述就能够利用他自己搜集的语词和短语这个丰富的宝库。

但是，这里重要的不是语词，而是它们创造种种区分与建立种种范畴的能力，我认为莱奥纳尔多终生都遵循着系统性分析与排列的方法。他完全不是从观察入手，而是自问在一种既定现象中能够识别出哪些可变物，哪些组合与排列仿佛先验地可能。在我论述他的怪诞头像的一文中将看到这种方法在起作用。种种旋涡提出了更大的挑战。[19] 属于约十年后的手稿 F 为制订〔用语言描述〕波浪、水流与旋涡的全部可能性作了特别丰富多彩的尝试。

表面的旋涡，水的各种不同深度产生的旋涡，占据整个深度的旋涡，活动的旋涡和稳定的旋涡，椭圆形旋涡和圆形旋涡，不变的旋涡和分裂的旋涡，转变为它们汇合处的旋涡的旋涡和与落下的与反射的水相混合并使水旋转的旋涡。哪些旋涡使轻物体在水面旋转而不淹没它们，哪些旋涡确实把它们淹没，使它们在水底旋转而后留在那里，哪些旋涡使物体离开水底，把它们抛上水面，哪些是椭圆形旋涡，哪些是垂直的旋涡，哪些是水平的旋涡。[20]

[43]

使这些段落更加令人敬畏的是，它们的形式与上下文揭示出，它们只是莱奥纳尔多称作"书"的更详细的章节的雏形。有时我们发现一页接一页地写满了这些章节的标题，把它们整合起来，可以构成关于水和水流的各种形式的完整的百科全书。[21]毋庸置疑，在这些方案中，莱奥纳尔多受到科学是世界的有系统的清单这种亚里士多德学派的概念的影响，他想如动物学家为动物种类分类一样为旋涡分类。

对旋涡或波浪进行这样一种分类对于现代科学家意义不大，我认为我这样说正确。科学家可能会说，把物体带到上边的旋涡和把物体拖到水底的旋涡间的区分是无效的，因为向下盘旋运动的同一个旋涡也把水抛到上面。此外，莱奥纳尔多用湍流的概念描述正常水流受阻时的状态，与粒子在路径变得完全不可预见时做随机运动是同一个概念。[22]不是他没有对波浪与旋涡所表现的形式加以研究，令他感兴趣的是，这些形式乃是复杂的数学关系，其复杂常常使他认输。

莱奥纳尔多说过，力学是"数学的天堂"。人们常常引用这句精彩的格言。[23]看一下最基础的流体力学教科书，就会使我们多数人相信这个分科是数学的地狱。莱奥纳尔多起初怀着狂热的乐观的希望——希望彻底地制订并解释仍然难于做如此严格处理的一个物理学领域的任何偶然情况，而他所掌握的算术和几何学工具与他满足这种希望所需要的工具实在相差甚远。

亨特·劳斯［Hunter Rouse］和西蒙·英斯［Simon Ince］合著的《水力学史》［History of Hydraulics］（艾奥瓦，1957 年）在讲述十七世纪贝尔努利［Bernoulli］和十八世纪达朗伯［d'Alembert］的数学成就之前仅用几页篇幅讲述了莱奥纳尔多。但是作者们承认，应当认为莱奥纳尔多系统表达了现在称之为连续性原理的一个基本定律。这个定律是，"一条河流在其长度的每一部分在相等时间内流过等量的水，无论其宽度、长度、坡度、曲折度如何"。从这个定律可以推论，（如莱奥纳尔多在 1492 年的手稿 A 中所说）"一条深度一致的河流，较狭部分比较宽部分水流要迅疾，至较宽部分超过较狭部分的程度"。[24]

这个相互关系是思维的问题而不是观察的问题；它是莱奥纳尔多推论出的东西而不是他可以观察与测量的东西。[25] 一旦假设水不能够压缩就可以得出这个原理，因为较狭的路段必须使水流加速才仿佛能与河流的较宽路段步调一致。

[44]　与受培根的归纳主义束缚的科学史家相比，我们对演绎法有更大的尊重，因此我们看到莱奥纳尔多从欧几里得的"元素"那样的最初原理入手，使关于水的科学成为演绎科学的初始方案时，就能够再次正确评价它。莱奥纳尔多由其入手的原理是在亚里士多德科学的传统中发现的，它支配着他那个时代的思想，按照那个学说，月下世界［the sublunar world］——月亮下面的世界——由土、水、空气和火四种元素构成，它们各自在宇宙中有其"固有位置"。最重的元素土占据中心，其后依次是水、空气和火。这种描述中似乎没有什么任意性，因为，这些物质被移开划归的位置时，总是趋向那个位置，这难道不是一般经验吗？松开一块泥土，它就会朝中心的方向下落，除非被某个障碍物阻遏。水自然会构成第二个领域，停留在坚固土地上的海洋或湖泊中。但是释放水中的一个气泡，它就要上升到自己的家园——大气层，最后，当你在我们的大气层中点燃一把火，就会看到它力图升得更高，升到自己的固有位置，位于构成繁星的第五种元素或"第五原质"［quintessence］，没有重量的以太的下面。

我们发现，属于 1490 年的莱奥纳尔多的手稿 C 中重新陈述了对于所谓"自然运动"——元素趋向自己家园的运动——的正统的亚里士多德学派的描述：

> 所有从其自然位置移开的元素都期望回归那个位置，尤其是火、土和木。越是以最短路径实现的回归，其路线便越笔直，而路线越笔直，它遭到抵抗的冲击力便越强大。[26]

这是可以凭借观察很容易证实的基本的相互关系，弯曲的河道和笔直的河道间的差异，他在附图中对此作了图解。它是一种宇宙法则的例证。

我们知道莱奥纳尔多怀着怎样的敬畏之心观看这些定律的运作，又是怀着怎样的强烈爱好试图从它们的普遍效力中推论出结果。于是，他在同一册早期笔记页码 23v 中设计了我们会称作具有纯粹演绎特点的理想实验：

> 假如有一个没有入口和出口、不被风吹皱的宽广的湖泊，且在水面下的湖岸中开个小口，那么所有在那个切口上面的水都会经过这个切口，而不会使切口下的水

运动。

莱奥纳尔多画了一瓶覆盖着薄薄一层油的水，这层油可以排去而不使水搅动（图90）。"在这样的情况下，"我们读到，"为其自身法则的条理（这些法则就生活在大自然内部）所约束的大自然的作用导致封闭的湖岸中所容纳的水的表面处处都与地心距离保持相等。"[27]

莱奥纳尔多不可能知道这样产生的水流会造成的摩擦力。但是，构想我们会称作"理想流体"的理想情况，这种尝试本身比所谓的他的眼力的精确性更能证实他的科学 ［45］天才。

莱奥纳尔多在讨论运动时还应用了第二条一般定律——他在1492年的手稿A中所利用的反射或弹回的定律：

把球抛到墙上，它们就以和冲击角度相似的角度反射回来，击到对面墙上。人们清楚地看到的，而且众所周知，拍击河岸的水，其运动和抛到墙上的球一样（图91）。[28]

莱奥纳尔多作为水力工程师对这个效果尤其感兴趣，它向他暗示了预测遭受（洪水）侵蚀的主要位置的可能性。他不断地探讨水在一岸受阻造成弹回损坏对岸这类情况[29]（图92）。但是作为理论物理学家，弹起的球与水的反射的比较给予他更大的希望。因为他认为，球的这种运动不仅其形态而且其经过路径的长度都遵循着严格的定律。我们从手稿A中知悉，他相信，如果把球倾斜地抛到地上，它在空中各次弹跳之间经过的弯曲的路径长度恰恰与水平抛出的球相等，完成每次弹跳所用的时间也恰恰相等（图93）。

无须说，这是莱奥纳尔多被经验所驳倒的先验的推论之一：他又没有考虑任何碰撞都会产生的摩擦力，它会削弱投掷的动量。现在我们知道，由于这个摩擦力，投掷的能量有一些转换成热散发了。换言之，我们也坚持这样的思想，即有一条定律支配着这两个事件之间的关系，而这里我们也会谈到能量守恒定律。

尽管莱奥纳尔多不知道这些关系的复杂性，他却想象到了这个假设的定律极端重要：

啊，你的正义女神，原动力，多么令人不可思议！你不想剥夺任何力量所必然造

成的顺序与均等！ [30]

实际上，莱奥纳尔多从亚里士多德的另一个前提中得出了这个一般定律，正是这条思路最终有助于说明莱奥纳尔多潜心研究旋涡的原因。我们在同一册早期笔记中读道：

十分普遍——一切事物都希望把自己保持在自然状态，因此，水流根据导致它的力量保持自己的路程。当它发现障碍物时，就通过迂回和旋转的运动完成已开始的路程的长度。[31]

这些运动也要"在相同的时间内经过相同的长度，仿佛水路是笔直的一样"。[32] 把这个定律与连续性原理结合在一起，就可以得到对莱奥纳尔多如此喜欢描画的旋涡的解释，当水道变宽时它们向外卷曲。因为河床变宽一定使水的流速减慢，并因此对以更高速度奔腾而来的水形成阻碍，这一障碍必须由旋转运动给予补偿[33]（图94）。

[46]

我们已看到，这些运动与造成这些运动的冲力恰好成比例。因此，瀑布需要长度大得多的旋涡运动——如果摩擦力没有把它的大量能量转换成热的话，情况的确会如此。

我相信，如果我们把莱奥纳尔多关于水的简图读解为这种公理连锁系统的图解，他的简图就会清楚得多，也会更漂亮。简图的绘制当初就出于这一意图。温莎堡素描第12663r号中的展开的螺旋形旋涡（图95）就是一个恰当的实例，它们既不是风格化的也不是观察到的；它们图示了消耗在这些盘旋运动中的水的冲击力量。

但是，这幅素描也说明了在处理这些定律上莱奥纳尔多的思想所达到的复杂性，因为十分清楚，几乎在每一个既定的例子中，他看到起作用的各种不同的因素或原理都结合在一起形成观察到的运动。连续性的原理，河水寻求离地心最近位置的这种倾向性运动，遇到障碍时的反射与旋涡，瀑布导致的特大动力——这一切在说明水的实际运动时都必须予以考虑。

莱奥纳尔多最著名的关于水的附有插图的笔记之一（图96）就是打算证明这样的结合。它是温莎堡素描第12579r号所附的笔记：

请观察一下水面的运动，它和头发的运动相似。头发有两种运动，一种取决于头

发的重量，另一种取决于鬈曲的方向。因此水会形成旋转的旋涡，一种旋涡跟随主要河道的动力，另一种跟随入射和反复的动力。[34]

　　莱奥纳尔多这里希望说明的论点实际上相当简单。他只想提醒我们两个因素，旋涡的螺旋形运动和河流向前的拉力。[35] 莱奥纳尔多有时把所形成的东西称之为圆柱形波浪。[36] 在《论水》中他还就这些波浪的相遇与交叉和随之形成的旋涡作了系统化讨论（图89）。

　　我再一次想提一下这个方案令人惊愕的大胆与乐观，莱奥纳尔多为这个方案付出了如此多的时间与努力。他知道波浪现象在原则上不同于水流现象。莱奥纳尔多在一段著名文字中描述并分析了把石头抛入不流动的水池中，涟漪一圈圈向外扩展的效果[37]，并补充说，波浪的运动并不使水的本体移动，因为他曾经观察到漂浮在池塘上的物体在一个地点上下跳动。莱奥纳尔多凭其杰出的直觉领悟到，这种摇摆运动好比麦浪驰过一片麦田而每株麦子并不会移动位置。[38] 他也知道当流水中旋涡的圆圈变成拉长的卵形时，也可以观察到这种冲力的传播[39]，如果我对另一段文字的解释正确的话，那么他看到了水的运动与冲力可以互相抵消，结果形成停滞的波浪。[40]　[47]

　　我曾试图向著名的水力学专家请教在湍流的河中这些力量相互作用方式的问题，但他们只是摇摇头或者耸耸肩。可变物实在太多；各种起作用的力即使应用现代化手段也无法计算。但是，莱奥纳尔多最初希望说明每一个旋涡，虽然他这么做就不得不进一步考虑水与其他成分相互作用所造成的复杂情况。河床跟河岸的泥土产生摩擦力，减慢近处水的运动速度[41]，他只要看一下岸边设置的间距不等的棍子导致不同高度的旋涡就能观察到。[42] 湍流的水中所携带的泥土增加了水的重量，因此也增加了它的冲击力。[43]

　　另外，还有空气的成分，它被截在落水中，希望回到其固有位置。在研究这种逆向运动对于旋涡的影响的温莎堡素描中（图95），我们发现了独特的 *opera e materia nuova non più detta*［先前未处理过的新的工作与问题］。它与这样的想法有关，即阻碍河道里部分水流的是泡沫里包含的空气。正是这个气垫使以不同方向旋转的旋涡不能互相干扰和互相抵消。[44]

　　我希望，甚至从莱奥纳尔多的诸想法中挑选出的这个想法[45] 也会使我们能以新的眼光回到我们第一个例子温莎堡素描第 12660v 号（图 82），也能够正确评价下面这段文字：

　　落水进入水池后的运动分为三种，而且必须加上第四种。被水吸入水中的空气的运动，这是第一种，就让它第一个得到界定；第二种是吸入水中的空气的运动；第三种是把压缩的空气释放给其他空气后的反射水的运动；当水以大水泡的形式升起后，它在空气中获得了重量，因此又落回那水面上，穿过水面一直深入池底，撞击、侵蚀池底。第四种是由于位于落水与反射水之间的较低水平而返回到冲击处的水在水池表面的旋转运动。还要加上称作喷涌运动的第五种运动，即反射水在把空气带到被它淹没的水面时的运动。

[48]　　我在观看船只冲击水时看到，水面下的水比暴露于空气的水旋转得更完全，其原因是，水在水中没有重量，而水在空气中却具有重量。因此，在不流动的水中运动的水具有与运动物体给予它的动力相同的力，这个动力就在上述旋转中自我消耗了。

　　然而，处于空气与其他的水之间的那一部分激荡的水不能进行这样多［的旋转］，因为它的重量妨碍了它的灵活，因此不能完成整个的旋转。[46]

　　我冒昧地引用这段冗长而且从所有意义上说都是曲折的文字，因为它无疑十分透彻地说明了下面的观点：像这样的素描必须被解读为把莱奥纳尔多的理论命题形象化的简图，而不是一双非凡的眼睛获得的快照，显然这些命题有的正确，有的以现有的这种形式不会被现代科学家们所接受。

　　例如，请注意一下，尽管我们看到莱奥纳尔多在波浪运动和流动之间做了区分，然而在这里他似乎把波浪与不完全的旋涡相等同，即与一种流动模式相等同。就波浪中的个别粒子倾向于在车轮形运动中上下移动而论，他甚至是部分正确的，但是在这里，莱奥纳尔多不完全的洞察力有时错误地导致他画出向后卷曲的波浪，仿佛波动本身力图完成循环。[47]

　　不过，强调莱奥纳尔多的许多简图这种"演绎的"和理论的特点不一定意味着他所图解的形式在自然中不会真的出现。正如托勒密的天文学体系能够"保全"在夜空中观察到的"现象"一样，莱奥纳尔多主要属于亚里士多德学派的力学也常常可以塑造得可以适应他看到的情况。现代高速照相机所见更多，而且偶尔见到的是另一种样子，这样说不是非难莱奥纳尔多的天才。照相机经常记录下的运动形式中有一些与他的任何一幅习作都不匹配，但是有一些却能够匹配。在紧靠障碍物的后面产生的旋涡，水或空气逆障碍物两侧的流向盘旋或向后卷曲，莱奥纳尔多画的这类素描有许多幅都与类似格局的某些照片极其相像（图97和图98）。是否有必要把这种相似归因于莱奥

纳尔多迅捷而敏锐的视觉，这也许是另一回事。[48] 实际上理想的旋涡可以导致一个几乎静止的模式因此可以从容不迫地观看。[49] 假如莱奥纳尔多能够看到照相机记录下的东西，他也许会喜欢更漂亮的水的运动（图 99）。

但是我们已看到，推断莱奥纳尔多是以现代科学家的观点看待这些旋涡，仍然是危险的。有证据表明，他对这整个现象的兴趣是被另一种希腊科学遗产所激发的。它占据人类的心灵达数世纪之久。它是这样一种思想：大自然憎恶真空，因此液体中发生的任何移位，只要可能造成真空，都会即刻出现填充空白的逆向运动。关于这种循环运动的最早的详细描述出现在柏拉图的《蒂迈欧篇》[*Timaeus*]，书中讨论了呼吸造成的结果：

因为不存在任何运动物体都可以进入的真空，而我们呼出的气息是向外运动的，[49] 那么随即发生的情况大家都很清楚，即呼出的气息不是进入真空而是推动毗邻物体移开原位；被移位的物体又依次逐出下一个物体；按照这种必然性的定律，每一个这样的物体被循环地逐向气息出来的地方，并从那里进入其中，把它填满并追随着气息；所有这一切都是作为同时的过程发生的，犹如一个旋转的轮子，因为如此，所以不存在任何真空。[50]

柏拉图把这种循环运动与宇宙元素的循环联系起来。没有证据表明莱奥纳尔多知道这段特定的文字，但是在手稿 F 中有一段著名的关于几何学的元素理论的文字，批判性地提到柏拉图的《蒂迈欧篇》。[51] 无疑有许多例子可以说明这种推论影响了莱奥纳尔多的思想。他在手稿 A 中假定，水面上的运动一定由沿水底的逆向运动予以补偿，他也认为这种运动发生在海底。[52] 甚至他的潮汐理论也依赖于流入海洋的河水造成的逆向运动的思想。在潮汐中，月球的引力受到排斥。[53]（图 100）

不过，起最重要作用的还是亚里士多德物理学中的逆流理论，在那里称之为 *antiperistasis* [逆蠕动] 的理论。[54] 提出这个颇具争议的理论是为了回答亚里士多德运动理论导致的一种明显的困难。他认为，在地球上，更确切地说在月下的区域，静止是处于固有位置的事物的正常状态。只要它们受到推动，运动才能使它们与固有趋向相逆地移位。因此一旦与推力失去联系，它们应当返回固有位置。遗憾的是，这种推论不符合一个简单的事实：投掷的石头在离手以后继续向上飞去，箭在离弦以后也继续向上飞去。要避免理论的失败，必须在石头与箭穿行的媒介的行为中寻找一种解释。

接受了推力的空气的每一个粒子会推动下一个粒子，如柏拉图所说，填充由此形成的真空的需要导致循环运动。逆蠕动如何能解决"强制"运动所提出的问题，对此亚里士多德本人——他对这种解释有些疑虑——和似乎接受了这种解释的中世纪评论家都没有讲清。所形成的波浪是为抛射体开辟路径，把它带向前方，还是在它后面闭合，因而推动它前进呢？

无论如何，莱奥纳尔多在他的第一米兰时期接受了媒介是造成这种运动的原因亚里士多德学派思想。[55] 在手稿 A 中对此现象作了详细说明，他描述了媒介的"循环运动"，把抛射体的运动与穿水而行的船只的运动作了比较："……由于任何地方都不可能是真空，因此船离开的那个地方期望闭合。于是产生了这种力，如手指间紧压的樱桃核一样，由于产生了这种力，它就紧压并拽住那只船。"[56]

[50]　　在笔记页边上，莱奥纳尔多附加了媒介的行动与使光滑的樱桃核向前射出的手指的行动的比较，这一比较不可能有更清楚也不可能有比这更合理的解释了。

在亚特兰蒂斯写本中有一段类似的说明，意欲解释鱼在水中的游动速度比鸟在空气中的飞行速度快的原因，尽管由于空气比水密度小，人们的预期会与此相悖。我绝非确信莱奥纳尔多的观察是正确的，但是他的解释又利用了亚里士多德的物理学：

> 所以发生这种情况，是因为水本身比空气的密度大，故也比空气重，由于这个缘故，它重新填充鱼身后留下的真空的速度也更快。而且，它在前面撞击的水不像鸟前面的空气那样被压缩，而是产生波浪，凭借其运动为鱼的运动开道并增大这个运动。[57]

这些思想有一些实际上是莱奥纳尔多终身信奉的。因此，我们在属于 1510 年后的晚期手稿 G 中发现了鱼体与制作精良的船体的著名比较。人们有时援引它说明莱奥纳尔多预言了流线型原理（图 101）。但这只是事情的一个方面。这段文字写道：

> 大小相同、长度相等、吃水深度一致、由同样的力推动的三只船将以不同的速度行进，因为宽端向前的那只船要快一些，这是由于它类似鸟和鱼的形状。行进的船把大量的水在前面和两侧分开，分开的水以其旋转从它靠后的三分之二的长度推动船前进……[58]

当然，莱奥纳尔多认为后端的形状会使水推动船前进，这是错误的，但是就这种

形状防止了阻力，便利了向前的运动而言他是正确的。

我们知道，到此时，莱奥纳尔多已明确摒弃了逆蠕动的观念，至少就空气的运动而言是如此。莱斯特写本有他对这种观念的不可能性作的长篇讨论，毫无疑问地说明了这一点。[59] 但是思维习惯不是那样容易抛弃的，五十岁后最不容易。逆蠕动的理论已经把他的注意力集中于既引人注目又普遍的现象——流体的向后的旋转，这些运动又继续使他终生感兴趣。于是，他解释了由血液的旋转运动造成的心脏瓣膜的闭合[60]，有人曾提出他的推测很可能是正确的。无论如何，这一时期他的水力学思想在他的解剖学研究中的应用使他不可思议地接近了对于能量转换的理解。此时他考虑到血液的旋涡和摩擦是血液发热的原因的可能性，并记下如下一段话以备将来参考："观察一下在炼制黄油时用搅乳器搅拌牛乳是否产生热。"[61]

然而毋庸置疑，这些新鲜的见识和先进的修正也含有一种理智上的牺牲。很难在亚里士多德的力学中挑毛病，因为它虽然有许多明显的荒谬之处，却具有一个最大的优点，使它难遭抛弃。这个优点就是它的简明性，使它可以把大部分根本不同的自然现象归入一个单一的定律。现今物理学家们对下述一个事实感到困惑：自然界中可以辨别出两种显然独立的引力，即重力和说明了物质内聚性的电磁力。这两种力亚里士多德都不知道，但是他有一个便利的公式，似乎对解释观察到的运动很有帮助。他教导说，一切事物都期望保持自己的本质。在日常生活中这种期望我们称作物体的弹性，尽管亚里士多德和莱奥纳尔多都没有单独的语词表示这个重要的概念，只是到了十七世纪罗伯特·博伊尔［Robert Boyle］才给它杜撰了新词予以命名。变形后弹回的弓或者发条是这个定律的最显而易见的例证。作为工程师，莱奥纳尔多只能关注储存与转换能量的方法。上紧发条装置，就把能量储存起来。发条放松，能量便释放出来，除去诸如水流和气流之类自然能源，莱奥纳尔多的时代没有什么产生"力"的其他方法，因此，莱奥纳尔多非常注意作为动力的发条或者缠绕的绳索（图102）。确实，它们的能量很快就消耗了，因此，看一看他是如何尝试把一系列发条连结在一起以延长它们的效力，从而保证连续的运动，是饶有趣味的。[62]

[51]

当发现他按亚里士多德对这个弹性定律的说法向他的画家同行们解释织物的形状时（图103），我们又一次对莱奥纳尔多思想的一致性产生深刻的印象：

一切事物本性都期望保持自己的特质。织物由于两面密度和厚度相等，因此期望保持平直；所以，当它受到某种褶或裥的约束而背离平坦状态时，你可以在它最受约

束的部分观察到那个力的性质。[63]

我认为，按照这些见解，属于莱奥纳尔多第一米兰时期并被大量引用的关于"力"的笔记也就变得有条不紊。如果我们设想，莱奥纳尔多撰写或修改这些草稿时想到了松开发条或者放开弹弓，它们听上去即顺理成章：

力在其各个部分都是完全而完整的。力是一种非物质的［*spirituale*］力量，一种无形的潜力，由偶然的暴力从外部施予所有失去其自然倾向的物体……由生物施予无生物，使这些无生物似乎有了生命……它迅猛地奔向毁灭，延迟使它增强，而速度却使它削弱。它靠暴力而生，通过释放而亡……强大的力量给予它死亡的强烈愿望。它狂暴地驱开妨碍它走向毁灭的一切……它栖居在处于它们的自然进程和习惯之外的物体之中……没有它任何物体都不能运动……没有它就听不到任何声音。[64]

[52]　　激励莱奥纳尔多探索这些庄严词句的一定是这样一种认识，即考虑到亚里士多德的物理学，这个月下世界的一切力最终都产生于"偶然的"位移。没有从外部施加暴力，所有的元素都会静止于它们的"固有位置"，正是它们达到这种自然状态的愿望解释了所有观察到的运动。这尤其适用于抛射体的理论，用现代的话说，是关于媒介的弹性的理论。物体穿之而行的媒介不得不让路，结果却弹了回来，在弹回时把抛射体载向前进或推向前进。因此，可以看到空气或水的上紧或松开，与盘卷的发条并无两样，莱奥纳尔多正是常常把它们的运动描画得像盘卷的发条一般。

此外我们已看到，按照亚里士多德的说法，所谓"自然的"（与"强制的"不同）运动来源于同一个基本定律，即一切事物都期望保持其自然位置与形式，抬起一块石头再让它落下来，或者释放水中的气泡，与拉紧橡皮筋再让它绷回，两者在原则上并无不同。

以这种方式来看，宇宙就像一座上紧发条的巨钟，我们在其中观察到的力归因于先前的剧烈行动，这些行动产生了运动。假如热先前没有把它汲取上来，我们这个世界上就不会有河道和雨[65]，它倾泻而下时的力和狂暴是它期望回归固有的位置的结果。[66]

莱奥纳尔多设想，对"大宇宙"适用的东西也适用于"小宇宙"即人类有机体。无论如何，在关于感官生理学的早期笔记中，他把"印象"想象为由于撞击而产生。[67]在一篇极富诗意的笔记中，莱奥纳尔多把灵魂的希冀和愿望与它对自己的毁灭即发条的释放的愿望相等同：

现在请看一下期望探寻家园、回到原始混沌状态的希冀和愿望，它的行为就像那趋光的飞蛾，又像人，他怀着坚定的渴望总是欣喜地等待新的春天，新的夏天，总是等待下个月和下一年——在他看来，似乎当他渴望的东西来临时，它们已姗姗来迟；他看不到他期望的是自己的毁灭。但是这个愿望内在于第五原质即元素的精神，它作为人体的灵魂被禁锢起来，可它总是期望回归把它送走的人身边；我希望你知道这个愿望就是第五原质，大自然的伴侣，而人是世界的模型。[68]

莱奥纳尔多的研究者们已意识到，一种逐渐的变化在晚年影响了他的哲学观点。详细的观察和批评日益迫使他修正和斟酌他的一贯性的理论。我们已经看到，他已逐渐地摒弃亚里士多德的传统，但是没有什么东西取代它的位置。我们在属于这最后一个时期的一些笔记中发现了怀疑和失望的口气，我们在属于约 1507 年的手稿 K 中读到：

河中流淌的水或者被呼唤，或者被追逐，或者独立地运动。如果它被呼唤，更确 [53]切地说，被命令，那么是什么命令它？如果它被追逐，那么是什么追逐它？如果它自行运动，那么它就表明自己具有理智，但是不断变形的物体无论如何不会具有理智，因为在这种物体中没有判断力。[69]

甚至在与这些变化的形状有关的地方，他在最后期的一本笔记手稿 G 中也对水流中"无限运动"的无限多样性和无法预言性有了新的意识，并对被汹涌波浪所负载的漂浮物作了奇异的描述：

……运动时疾时缓，时左时右，忽上忽下，时而这样时而那样地旋转和自行反转，服从所有的动力，而且，在试图从这些动力间升起的争斗中总是成为胜者的牺牲品。[70]

温莎堡的一幅卷成旋涡的水的素描上有段笔记，表明了他对人类知识的局限有着类似的意识：

航行不是一门完善的科学，因为如果完善的话，就会拯救［我们］脱离一切危险，如鸟在急速流动的空气构成的风暴和鱼在海上和泛滥的河流的风暴中能够做的那样，在那些地方，它们并不灭亡。[71]

难道莱奥纳尔多放弃了他详细制订水与空气中所有运动形式的抱负吗？难道他放弃了建造"鸟"的计划吗？我们知道，就在这些年，他也摒弃了大宇宙与小宇宙间的类比，这种类比曾指导着他关于水的循环与血液循环的思想。但是，尽管这些统一的思想在他的手中破裂了，他却仍旧使用着它们的碎片，如果他不完全放弃探索，就不得不这样做。他关于空气与风的研究中，尽管已放弃了逆蠕动的观念，却继续极其重视媒介的弹性。正是对于空气压缩性的依赖把莱奥纳尔多对于飞行的研究与现代空气动力学区分开来，在现代空气动力学中，如果速度低于声速，这个特性便略而不计。[72] 莱奥纳尔多一直确信是鸟拍动的双翼下的空气的压缩在试图恢复正常密度时提供了发条一般的升力（图104）。他也过高估计了运动物体前的空气被压缩和尾流的空气变稀薄的程度。他把穿过空气下落物体的旋转运动归因于这个事实：下落的板压缩了空气，因此压缩的空气把它推向变稀薄的空气，使它旋转起来（图105）。[73]

我认为，正是这种理论解释了莱奥纳尔多的所谓大洪水素描中最显著的特征，即落水仿佛在空气中形成旋涡一样卷曲回来的样子。宇宙的放松不是简单的崩溃；它导致新的旋涡，把它们的狂暴消耗于空气之中，造成风和旋风。

[54] 莱奥纳尔多专心于盘旋的和螺旋形的运动不完全是审美偏爱的问题，这一点我想是显而易见的。并不是他的艺术感对这些形式的美没有反应。在此我们无须推测，因为他曾这样说过。莱奥纳尔多对自然现象细致入微的所有描述，只有很少一些描述，允许自己表达出快乐之情。出自他第二米兰时期的关于水的笔记中，至少有一篇他允许了，这篇笔记讨论由热导致的元素互相贯穿的情况，他提出了一种用沸水进行的实验，可以把几粒小米加到沸水之中：

通过小米粒的运动你可以迅速地了解负载这些小米粒的水的运动，依靠这个实验你能够研究在一种元素渗透入另一种元素时所发生的许多美的运动。[74]

请想象一下热爱错综和交织状况的莱奥纳尔多看到波浪的交叉与再交叉时所感到的愉悦吧。

我在开头曾谈到莱奥纳尔多的思想的一致性，我相信，他所形成的冲力和反冲（这两者共同作用，产生水的多样化形状）的概念在莱奥纳尔多的构图中也有反映。

《最后的晚餐》除了是人们看到，一句话对于一群正在反冲和回应的人物造成的冲力这样一幅习作，又能是别的什么呢（图106）？我知道这听上去很牵强，然而这个隐

喻并不会使莱奥纳尔多感到惊讶。在莱斯特写本的最后一页他援引出自但丁的《天堂篇》[Paradiso]（第十四歌，1—3行）中的美的形象，说明了站在圈外的圣托马斯的话对位于中心的俾德丽采[Beartice]产生影响，然后又从她回到周围：

Dal centro al cerchio, e sì dal cerchio al centro

Movesi l'acqua in un ritondo vaso

Secondo ch'è percossa fuori o dentro.

［盛在一只圆形器皿里的水，若从外
受到打击，水波从周围振荡到中心，
若从内受到打击，则从中心到周围。］

我们可以把这个图像与莱奥纳尔多一篇关于冲力的传播的更难以理解的笔记联系起来：

论灵魂：土与土的运动相碰在一起，撞击时不会产生运动。水击水会在冲击点周围产生圆圈。声音在空气中会沿更长的距离产生同样的圆圈；在火中产生的圆圈会更大，而思想在宇宙中传播的距离更长，但是既然宇宙是有限的，冲击就不会扩展到无限。[75]

我并不佯装十分懂得这种神秘莫测的思索，但是我认为，它证实了我们的想法，即驱使理性生物的行动的定律与支配水与空气流程的动力学定律是相似的。

顺着这条思路，我们也可以把《安吉亚里之战》[*Battle of Anghiari*]的中心一组人 ［55］物与在旋涡中互相渗透的诸种力的冲突相比较。我不会坚持这些比较，因为要证明莱奥纳尔多的作品中关于水的研究和他的艺术创作之间毫不费力的过渡，并不需要它们。如我们已看到的，关于世界末日的描绘和素描是不能与莱奥纳尔多的科学的简图与笔记分离开的（图107）。

这些令人震惊的作品在二十世纪厄运笼罩[doom-laden]的气氛中得到如此活跃的反响[76]，在现有的研究之外，我已不能再多写什么了。我只想说明一个论点，而这是高度推测性的论点。人们通常设想那些素描代表了这位年迈艺术家的个人冥想。确实，这些草图具有永恒独白的成分，每当我们试图洞察大师的宇宙时就似乎在偷听这些独

白。然而我不明白这一点为什么更适用于他的大洪水和世界末日素描，而不适用于他的其他笔记与构图。难道他没有计划画一幅作品，一幅把他关于诸元素的作用方式和自然现象的洞察力体现至最细微效果的作品吗？

尽管这些只是推测，然而如果人们把这个方案的具体化过程与他和米开朗琪罗的竞争联系起来，那也不会与莱奥纳尔多的性格相悖。他于 1513 年 12 月抵达罗马，此后至 1516 年止就断断续续地待在那里，因此一定看到了西斯廷的天顶画，在那里会发现他从前的对手在表现人体上又取得了进展，但是在表现空气效果上却又有退步，而在莱奥纳尔多看来，表现空气效果构成了绘画的荣耀。尤其是看一眼米开朗琪罗表现的大洪水（图 108），就会使莱奥纳尔多相信这位大师不是 *universale*［通才］，他和"我们的波蒂切利"一样，而波蒂切利画的风景实在糟糕。[77]

莱奥纳尔多仍然可以在空气效果方面击败他。甘特纳［Gantner］已注意到米开朗琪罗的大洪水的构图和莱奥纳尔多的温莎堡素描第 12376 号依稀相似（图 109），但是他比我要谨慎，没有由此得出什么结论。[78] 难道莱奥纳尔多没有着手工作，以示范如何把大洪水或者世界末日作为宇宙的大灾难来表现吗？难道他不曾梦想过这样一项任务吗？

我无疑不能证明这样的假设，也不能让它变得可信，即莱奥纳尔多希望在罗马创造一幅作品，为他对水和空气的运动的研究画上完美句号，这幅作品将向米开朗琪罗提出挑战，并提供关于宇宙放松的宏伟图解。但是，我们也许仍能捕捉住这样的计划的最后回荡，他的思想的冲击在其他人思想上留下的涟漪。

[56]　我们记得，瓦萨里谈到过米开朗琪罗的艺术对拉斐尔的影响，他认为年轻的大师拉斐尔具有像我认为莱奥纳尔多所具有的那些动机。他使自己故意避免与米开朗琪罗在精通裸体方面的直接竞争，而是集中于他的对手忽略了的绘画区域，包括"火，湍流的空气和平静的空气，云，雨，闪电"。[79]

当然，瓦萨里可能虚构出这种解释，如他虚构了其他的解释一样。他可能只是把他见到的拉斐尔的第二阶段签字厅壁画与他的第一阶段签字厅壁画的反差合理化了。但是也有可能他的叙述包括了一点儿重要的事实。他毕竟有一个很好的资料来源：他仍然认识拉斐尔的得意门生朱利奥·罗马诺［Giulio Romano］，他在大师谢世约二十年后曾在曼图亚［Mantua］到罗马诺那里做客。

我一直觉得，拉斐尔的作品有很浓重的莱奥纳尔多的幽影，我们应当设想两人曾有过个人接触，地点也许既在佛罗伦萨也在罗马。这是一个广阔的领域，但是无需对

它进行探索就至少可以承认朱利奥·罗马诺可能仍然多少知道莱奥纳尔多的谈话，甚至他要超过米开朗琪罗的计划。因为这能解释为什么朱利奥·罗马诺在那幅轰动一时的名作 *Sala dei Giganti*［巨人厅］壁画中既保留了又诋毁了这样一项规划（图110），肯尼思·克拉克曾如此不可思议然而又如此正确地把罗马诺的计划与莱奥纳尔多的艺术概念联系起来。[80] 人们不愿把两幅画相并列，但是莱奥纳尔多的草图不仅包括刮风的风神和崩溃的山峰，甚至还包括一些人，他们"用自己的双手把眼合上还不行，而是重叠双手蒙上眼睛，不要看到人类被神谴所残杀"。[81]

但是，即使有关于莱奥纳尔多的方案的这样缠绵不逝的记忆，它最终也被比他长命的对手抹掉了。米开朗琪罗的《最后的审判》［*Last Judgement*］使我们怀疑，莱奥纳尔多是否能够唤起关于"神谴之日"的更加令人惊骇的形象（图226）。到绘制这幅画时，科学与艺术已经开始分道扬镳。

［李本正译　范景中校］

怪诞的头像*

I

　　莱奥纳尔多热衷于描绘多种多样的怪诞头像，这是他广袤思维中被研究得最少的一个方面。[1]然而这些画作曾经列在他最受欢迎的作品之中。当时，他的其他非凡画作难以为艺术家和艺术爱好者所见到，怪诞头像则被热切地以版画系列的方式复制、收集和传播。其中的第一套是文策尔·霍拉［Wenzel Hollar］作于 1645 年的二十六张蚀刻版画。[2]雅各布·桑德拉特［Jacopo Sandrart］1654 年作的系列[3]，它很符合版画所要迎合的品味，这种品味一直延续到十八世纪。[4]在这个被称为前人道主义［pre-humanitarian］的时代，这种怪诞、畸形——侏儒、残障者和奇形怪貌——都被列入了"奇物"［curiosities］的范畴，人们用混杂着哗众取宠、低俗幽默和科学的超然态度惊讶地看着它们。[5]奇形怪状的鱼类、奇怪的人种或是畸形儿的图像当然会在市场的版画摊上受到欢迎，甚至也有可能会在鉴赏家的珍品室里占有一席之地。所以，莱奥纳尔多创作的怪诞人物自然也融入了当时已经存在的一种图像门类，即十分流行的怪人系列，长着巨大鼻子的人，身着华服的丑陋人物或是被年轻人嘲讽的老年人。莱奥纳尔多当然不是这种趣味的创造者——它早已存在于古代陶俑和中世纪的滑稽图画——但是既然他在这种传统的相对有限的形式基础上创作了更多作品，这些作品一经发现就理所当然地引起了关注和复制，就像杰罗姆·博施［Jerome Bosch］以及一百年后的卡洛［Callot］的作品一样。另外，这种流行的传统与莱奥纳尔多的一些画作当然存在着一种亲缘性。有证据表明莱奥纳尔多喜爱这类粗野的讽刺作品，他年轻的时候一定看过北方幽默画的改编本，如怪诞的摩尔人［Morescas］和他们夸张打扮的五月皇后[6]，或是带有同代人主题词 *dammi conforto*［宽慰我］的一对老朽者的奥托版画［Otto Prints］（图 111），其中一个穿着炫人的服装。[7]这种对时尚的夸张，或者长久以来流行着的嘲讽主题，也激起了莱奥纳尔多的滑稽感。他告诫画家们不要给人物画上同时代服装，"这样我们也许就不会因为画了受人追捧的怪异发明而被后人嘲笑了"（《绘画论》，麦克马洪，574 页），他还幽默地记述了他一生中所见证的时尚变化。他创作的那对现藏温莎堡的荒

　　* 本文基于1952年纪念莱奥纳尔多的诞生五百年期间在皇家学院作的讲座，发表于 Achille Marazza 偏科的《莱奥纳尔多：智者和探索者》［*Leonardo, Saggi e Ricerche*］（Rome，1954）。

唐可笑的夫妇（图112、图113），就属于这种嘲弄蠢笨和空虚的类型，我们也可以在福斯特写本［Codex Forster］的素描中看出相似的情绪，他在彼特拉克［Petrarch］的引语 "Cosa bella mortal passa e non dura" ［美人已逝，肉身无存］诗句的上边潦草涂画了一位丑陋的老妇人（图114），同样，他在特里武尔齐奥写本［Codice Trivulziano］第四 [58] 卷中滑稽地模仿了彼特拉克对劳拉［lauro］的爱，并配了一群丑陋的脸（图115）。

　　这一亲缘性也许能说明莱奥纳尔多创作的怪诞人像如何会迅速被阿尔卑斯山南北盛行的讽刺画吸收[8]，但是它无法解释十八世纪那些文雅的鉴赏家，如马里耶特［Mariette］[9]为什么会把这些所谓的"漫画"［caricatures］置于莱奥纳尔多作品中的高等地位。这与十九世纪之前便盛行起来的莱奥纳尔多的天才形象更为密切，这一形象主要归因于瓦萨里［Vasari］和洛马佐［Lomazzo］。尤其是瓦萨里，他把莱奥纳尔多描述成了一个古怪的、不可估量的天才，喜欢对其拜访者恶作剧，而且他会为了拿美杜莎的头像惊吓一个农民而浪费艺术才华。这与瓦萨里在著名文章中为我们详细描述的莱奥纳尔多的"无数愚行"［infinite pazzie］相符合，其中谈道，莱奥纳尔多看到"某些奇形怪状的人头，长着胡子或是头发蓬乱的狂人"［certe teste bizarre, o con barbe o con capegli degli uomini naturali］的时候是如此兴高采烈，他可以花一整天的时间尾随这样的人物，在脑海中揣摩其特征，而后再根据记忆描画出来。瓦萨里自己显然认为这种画作尤其值得收藏，由此他便为后人提供了一个范式：

　　你会遇见很多这样的男女头像，而我拥有几幅出自那本我经常参考的图册的素描，这些钢笔素描都来自他的手笔，比如那幅亚美利哥·韦斯普奇［Amerigo Vespucci］的头像，这是最美妙的老人头像，用木炭笔画成；类似的还有斯卡拉姆奇亚［Scaramuccia］的头像，一个吉普赛人的头头。[10]

　　藏于牛津的一幅巨大的怪诞侧面头像有时会被认为是斯卡拉姆奇亚头像（图116）[11]，但是根据瓦萨里的上下文我们不能确定这位吉普赛人头头到底是否长着一张奇怪的脸，或者长着有趣的胡子或头发，或者只是像亚美利哥·韦斯普奇一样正常的头颅，甚至也不能确定文中"类似的"是否暗示这幅画也是用木炭笔画的，或者也是瓦萨里的藏品。现有的证据不足以用来确定这幅画。不过，在一个方面，对莱奥纳尔多笔记的研究还是证实了瓦萨里的记述：福斯特写本［Codex Forster, II, fol. 3rd］中的一个条目"吉奥万妮娜——怪诞的脸——于圣凯瑟琳医院"［Giovannina viso fantasticho, sta a Sca chaterina

all'ospedale] 证明了莱奥纳尔多对畸形人物的古怪兴趣。

我们自然永远都无法知道这些流传下来的怪诞画像中是否真有模特儿原型为据，比如吉奥万妮娜画的肖像。孤立地看，其中也许有很多是根据真人画的。事实上，不论是谁，不论对这些素描研究了多久，都会逐渐觉得他们像是生活在这泱泱人群中的某一个。这一定是由于我们倾向于把现实中普普通通的丑陋称为艺术中的"怪物"。不管怎样，那些像我们一样不是专业画家的人，很容易倾向于根据传统的"概念性的"[59] 图像来构想典型的人脸，而不会去注意经常出现的偏差，比如面部的不对称和扭曲，除非我们意外地在艺术的语境中碰到它们。这只是用另一种方式说，有许多莱奥纳尔多的所谓"漫画"不一定是对现实世界的扭曲——事实上，还没有证据表明他曾经玩过我们称之为漫画这种嘲弄扭曲 [mock-distortion] 的游戏 [12]。也许这些作品之所以让我们觉得怪诞奇异并非是它们的外表，而是它们出现在文艺复兴艺术家的素描里。毕竟在我们眼里，文艺复兴这个名字是和美的视觉相联系的。

II

只要瓦萨里描绘的莱奥纳尔多的形象仍在流传，这些奇怪的作品就会作为这位艺术大师天马行空的奇作而被接受。但是，一旦古怪随性的莱奥纳尔多让位于十九世纪大众所知的莱奥纳尔多，这一别出心裁的形象就会让人们觉得无法忍受。因为随着对莱奥纳尔多的手稿的重新发现和解读，人们发现瓦萨里描绘的形象变得不令人信服。瓦萨里这位莱奥纳尔多的传记作者显然曲解了莱奥纳尔多进行这些活动的高尚目的，且在莱奥纳尔多深刻思想和方法中仅仅看到怪诞和愚蠢。在十九世纪人们的印象中，莱奥纳尔多作为一名伟大的科学家，始终在实验和观察中探求着可靠的知识；而作为一名艺术家，他在不断寻求美——逐渐重见天日的手稿和素描中，有那么多的证据可以支持这一解读，少数丑陋的侧面像或是奇形怪物并不能撼动这一结论。如果这些怪诞像不符合上述的看法，那它们一定会使大众失去兴趣，或者至少会被认为不可靠而被弃于一旁。

这就是在 1880 年至 1930 年莱奥纳尔多研究的高潮期间发生的事。穆勒－瓦尔德 [Müller-Walde] 曾在 1889 年就给出了这种讯息，他认为没有一件莱奥纳尔多的真作素描会因为表现卑劣与愚昧而吓退观众，每一件素描中都有某种特质会赢得观者的同情。[13] 穆勒·瓦尔德毫不犹豫地贬低了所有与此准则相悖的素描，认为他们是愚蠢的模仿者们的低劣混成品。尽管这种极端观点几乎站不住脚，但还有一个相对保险的办法，能够让这些确为真品的怪诞画与十九世纪作为理想化超人的莱奥纳尔多形象和谐共存。

它们可以被归类为莱奥纳尔多对人体器官的科学感兴趣的表现。在这方面，尤金·明茨［Eugène Müntz］为 1899 年之后几十年的研究奠定了基调："漫画这个词被用在这些研究上——这是一个巨大的错误，因为它们是关于面相学论述的片段，巨大的片段。莱奥纳尔多的思想太过高尚，不会只为了让人觉得好笑而反复进行毫无意义的对比。文艺复兴时期的意大利人完全不知道这种玩笑，但是他们对那些控制人种异常的规律却十分感兴趣。"[14]

明茨的话反映了他那个世纪的主要关注点，他继续解释说，在这些研究中莱奥纳尔多证明了自己是达尔文的前辈。[15] 他这个解释的主要方向被许多后来的学者继承了下来。H. 克莱贝尔［H.Klaiber］在一篇研究莱奥纳尔多在面相学历史中的地位的文章中详细阐 [60] 述了这一观点。[16] A. 文杜里［A.Venturi］评价说他在这些素描中"首先看到的是科学家，而后才是画家"。[17] E. 希尔德布兰德［E.Hildebrandt］把这些画作看作是对控制畸形生物结构的规律的研究。[18] 萨伊达［Suida］认为它们的主题是人类性格特征的外在表现[19]。而 L. H. 海登赖希［L. H. Heydenreich］则强调它们与莱奥纳尔多计划的解剖学论述有联系。他认为这与计划中的人类表情的一章有关联，同时也是对另一类科学问题的图示，即标准比例偏差的效应、肌肉运动的效果和对人类面相术的系统观察的图示。[20]

这一新的解读无疑揭示了莱奥纳尔多怪诞人像中值得仔细探讨的一些方面。莱奥纳尔多的确对人类面部的形态学以及形成美与丑、性格与表情的面相术很感兴趣。《绘画论》一书为我们揭示了许多莱奥纳尔多对这些问题的见解，但这些见解只说明了这些怪诞头像的某些方面。

我不必再详细论述这些引人误解的面相学方法和手相学方法，因为其中并无真理；这很明显，因为这样的幻想缺乏科学支撑。的确，有些人的面相特征显示出了本性，他们的恶习和心境。脸上那条分开了脸颊和嘴唇、鼻子和眼窝的法令纹，清楚地显示着这些人是否性格开朗、笑口常开；面容上很少有这样痕迹的人可能是专注思考的男人；是性情野蛮易怒的人；而额头上有很深水平纹路的人大多习惯于沉默或大声哀叹；其他许多特征也可以这么推论。（《绘画论》，麦克马洪，425 页）

由莱奥纳尔多界定的"错误"和"正确"的面相学的区别注定在十八世纪变得尤为重要。这时拉瓦特尔［Lavater］（1741—1801）学派已经开始掀起一种风潮，他们从头部的结构、鼻子的形状和额头的高度来解读人的性格。利希滕贝格［Lichtenberg］反

对这种"观相术"[physiognomik]，他追随贺加斯[Hogarth]的观察指引，而这种观察又是建立在莱奥纳尔多的观点之上，他们认为人之所以能从面相中看出"性格"，是因为频繁做表情所致的肌肉痕迹，而非骨头的结构。他把对于表情及其造成的永久影响的研究称为病理相貌学，把这当作是唯一理性的追求。很明显，在这一语境中，这种"病理相貌学"也是莱奥纳尔多所提倡的。一个经常微笑的人，微笑就会永远停留在他的脸上。然而头骨的结构却与此无关。[21]

[61] 这种对骨骼结构的依赖使得莱奥纳尔多认为这是面相学中"谬误的""荒诞的"方法。我们可以从同时代人蓬波尼乌斯·高里科斯[Pomponius Gauricus]的论著《论雕塑》[De Sculptura]中猜想出莱奥纳尔多的意思。高里科斯复兴了古代的伪亚里士多德学派的面相学学说，这种学说根据与动物的相似度来评判面相。[22]有着鹰钩鼻的人一定像鹰一般高贵，长着狮子般长发的人一定如狮子般勇猛。莱奥纳尔多认为这学说中并无"科学"依据而摒弃它，转而相信"病理相貌学"。但他自己不也在安吉亚里战役的速写中拿人头与动物头像比较，在其中那个叫喊的士兵头部旁边并排画上了马头和狮子头吗（图117）？这并无矛盾之处。莱奥纳尔多在那张纸上要研究的，不是显示了性格的骨骼结构，而是动物和人类相似表情的症状。战争的惨烈，"pazzia bestialissima"[野兽般的疯狂]，在人与野兽身上同样显示了出来。就像我们经常在他的科学研究中看到的，莱奥纳尔多在摸索一个视觉公式，以便让他能根据一个通用的模式创作出种种愤怒的头像：

> 任何人都可以很容易地从中找出普适性，因为所有的陆生动物都有着相似的结构，即相似的肌肉，神经和骨骼。解剖表明，它们之间的唯一差别就在于其长度或厚度。而唯一的例外是水生生物，它们之间有很多种类。我不会劝说画家为它们制定规则，因为它们的种类多到数不清；昆虫也是这样。（里希特，No.505）

对莱奥纳尔多来说，比较解剖甚至是比较"病理相貌学"都是对"规律"[regola]的摸索，规律可以让画家在抓住皮毛之下的结构之后再赋予其个性。莱奥纳尔多完全不相信有"狮人"和"马人"，但他却努力论证脊椎动物的所有表情具有基本统一性。这的确与达尔文有些相似，但他的目的不是为了建立任何进化法则，而是为了寻找基本的原理，就像歌德[Goethe]在他的植物学研究中想要找寻"原型植物"[die Urpflanze]一样。

然而奇怪的是，如若我们从这种独特的表情研究转向怪诞的头像，我们发现，他

的重点更多的是在骨骼结构的变化上，而非肌肉的拉伸。[23] 这些巨大下巴上的丑陋的瘤，这些可怜的短而扁的鼻子，还有畸形的下颌骨，他不可能有意把它们当成由于频繁的面部动作留下的永久痕迹。只有相对少数的几个可以被理解为是莱奥纳尔多病理相貌学理论的例证。威尼斯所藏的著名的头像（图 118）或许勉强可以用来图解下述原则，即那些具有浮雕一般的凸出、深深的凹陷特征的人大都是粗野的、易怒的和愚蠢的。我们可以理解为，一张脸上的每条肌肉都凸出是因为这是不可控的情绪和邪恶的扭曲的标记。但这对莱奥纳尔多来说，似乎就是表情的规律和对美的思考的重合点。《绘画论》中提及了这些不同肌肉的段落就包含了他的面相学优美理想的精华：

> 不要用尖刻的线条来表现肌肉，而要让柔和的光线不知不觉地褪入令人愉悦的阴　[62]
> 影中；这样才能显得优雅又美丽。(《绘画论》，麦克马洪，412 页）

从这一角度来看，有些怪诞头像及其尖刻醒目的特征也许可以看作是美的反例，这样理解也与莱奥纳尔多喜欢表现事物的相互对立相吻合，好像他是在试炼《绘画论》中所详细阐述过的另一条美学法则："美与丑是相辅相成的。"(《绘画论》，麦克马洪，277）还有一些莱奥纳尔多的学生复制和模仿的作品看起来正是这一法则的例证。尤其是莎乐美［Salome］的形象，在他们作品中，丑陋的刽子手的轮廓有效地"加强"了美人的妖媚，而刽子手的轮廓让我们想起怪诞头像的宝库（图 119）。

Ⅲ

我特意使用了"宝库"这个词，是因为这会使人觉得，莱奥纳尔多的面部类型研究的一个主要关注不是对明茨所想象的那种面相学的论述，而是对他的面部类型宝库的扩展。而对这种扩展的需求根植于十五世纪的艺术环境。

对莱奥纳尔多同时代的画家来说，某种具有统一性的类型是很常见的，如波蒂切利，菲利皮诺·利皮或是佩鲁吉诺，而焦维奥［Giovio］曾批判过他这一弊病。[24] 早在十五世纪上半叶，利昂·巴蒂斯塔·阿尔贝蒂就明显注意到了画家们只满足于少数面部套式的倾向，他敦促画家从自然的多样性中汲取灵感：

> 你会看到长着凸出瘤状物的鼻子的人，有人的鼻孔像猴子一般张开并翻起，有人的嘴唇奉拉着，而还有一些人却恰好有着小而薄的嘴唇，得让画家像这样去考察所有

事情……[25]

　　阿尔贝蒂的这番论述几乎像是描述莱奥纳尔多所画的怪人，而在莱奥纳尔多开始这些研究之时，他的脑海中很可能想到了这段话。但在这方面，他一如往常，不仅仅是做简单的观察。如果艺术家类型的范畴要被有效地拓宽，那么他一定要认识到自然中存在的各种可能性。如若他尚未有这样的意识，那么他会发现连记住一张人脸都很难。普林尼描述道，阿佩莱斯可以根据记忆准确地画出罪犯的肖像，以至于国王马上认出了罪犯。[26]莱奥纳尔多在《绘画论》中写"怎样只看一眼就能画出对方的侧面像"的段落，可能会，也可能不会想起这则轶事：

　　为此你要记住侧面像中的四个不同部分的变体，即鼻子、嘴巴、下巴和额头。

[63]　　首先从鼻子说起：有三种鼻型——（A）直型，（B）凹型，（C）凸型。在直型中，只有四种变体，即（A1）长的，（A2）短的，（A3）有尖角，（A4）有广角。而（B）凹型鼻有三种，分别为（B1）上部有凹陷，（B2）中部有凹陷，（B3）下部有凹陷。（C）凸型鼻同样有三种变体:（C1）上部有凸起，（C2）中部有凸起，（C3）下部有凸起。(《绘画论》，麦克马洪，416 页）

　　笔者已经为莱奥纳尔多的记述添加了字母，以此来辅助阐明，附在乌尔比诺写本［Codex Urbinas］边上的插图（见下图）。左边的三个代表着把鼻型细分为 A、B、C 三种，中间的则是凹型鼻中的三类，分别为 B1、B2、B3，第三组是凸型鼻的分类，分别为 C1、C2、C3。很显然莱奥纳尔多对此分类还不满意，他（或梅尔齐［Melzi］）在页面底部加了三种表示中央位置隆起的变体，其中包括直线、凸形线和凹形线。

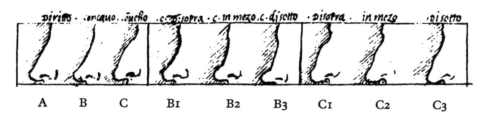

　　我们已经在上一章看到，莱奥纳尔多是如何把所有旋涡所有可能的形式分析与排列成一个目录，这使他的研究变得错综复杂，即使是，他的耐心也快要耗尽了。这里同样是这样：

从鼻梁算起的鼻子中段可以分为八种情况：分别为（1）等直、等凹、等凸；（2）不等直、不等凹、不等凸；（3）上直下凹；（4）上直下凸；（5）上凹下直；（6）上凹下凸；（7）上凸下直；（8）上凸下凹。

而从鼻子至额头的过渡有两种类型：凹形或挺直。额头则有三种变化：（1）平的；（2）凹下的；（3）凸出的。平额头又分四种：（1）上端凸起；（2）下端凸起；（3）上下皆凸；（4）上下皆平。（《绘画论》，麦克马洪，417 页）

他又列出从正面看时的十一种鼻型，分别为：

（1）均等的；（2）中间粗的；（3）中间细的；（4）鼻头粗鼻根细的；（5）鼻头细鼻根粗的，（6）鼻孔大的；（7）鼻孔小的；（8）高鼻；（9）塌鼻；（10）鼻孔外露的；（11）鼻头挡住鼻孔的。（《绘画论》，麦克马洪，415 页）

莱奥纳尔多没有忽视这项研究的本质目的，即助忆，这与今天警方使用的（供证人辨认罪犯的）人像拼片、通缉犯拼像的方法很相似。画家应当随身带着这样一本包含各种容貌特征的小书，当他想要描绘一个人的外貌时，就可以快速地勾上对应合适的示意图，然后不慌不忙地把这些特征加进画像中。他以下列典型的评语结束了《绘画论》中的这条忠告："至于那些怪诞的面庞就更不必说了，因为记住它们毫不费力。"（《绘画论》，麦克马洪，415 页） [64]

这一评语再次证实，我们也许可以在莱奥纳尔多的诸多怪诞画像中找到凭记忆创作的，但同样可能的是，其中许多头像也表明了莱奥纳尔多迫切想要做的排列组合的实验，这些实验遍布了他的笔记本，涉及的主题众多。确实，像莱奥纳尔多一样在自己的创作中用林奈式分类方法试遍脸部的变化是会有收获的，但也会令人沮丧。

在如此详尽的额头、鼻子和下巴的分类网中，必定会有人与其对应，但就像系统本身一样，它们没能够反映人类类型中的诸多变化。相反，越研究这些头像，你就越是会觉得虽然表面上看有极端的变异，但也有种奇怪的统一性，甚至可以说是单调性。根据对有限的面部类型宝库的着迷来理解十九世纪的莱奥纳尔多是不够充分的，十九世纪人眼中的他是自然公正的观察者和记录者。就在莱奥纳尔多研究史的这个节骨眼上，从心理学方面传来一个新的重要刺激因素。

IV

第一个对用这种新方法研究莱奥纳尔多形象起到推动作用的是弗洛伊德的研究。[27]
尽管他的研究对于历史证据的评估很可能是错误的，[28] 他教会新一代人们以一种新的眼
光看待莱奥纳尔多的文字、素描和油画，不只是把它们作为科学和艺术的百科全书，还
作为一个不凡人类的展现。而将这种方法与历史证据相结合的决定性一步是肯尼思·克
拉克迈出的。他为温莎城堡所藏的素描所作的目录第一次让人们注意到莱奥纳尔多的侧
面像与漫画中的心理学之谜。[29] "思想抛起浮在其表面的杂草和尘土，把我们诱入不成
调的哼唱或乏味重复的话：在我看来，这就是莱奥纳尔多大多数漫画的起源……在他的
一生中，他的潜意识的变化微小得令人惊讶。"克拉克参考了两幅由莱奥纳尔多创作的
时间相差大致三十五年的男孩侧面像（图 120，创作年代为 1478 年；图 121，创作年代
为 1513 年），以此来解释莱奥纳尔多对此类肖像类型的执迷。

在 1939 年关于莱奥纳尔多的专著中，肯尼思·克拉克继上述评语之后又用了精准
的措辞来描述这些头像，如若改述，将会糟蹋它。他承认，莱奥纳尔多"直接的继任
者正确地认识到，这些夸张漫画是其才华的基本要素"，他还强调这些画像与莱奥纳尔
多的"理想类型"是不可分割的，他写道：

[65]　　　　他的这些夸张漫画，是充满了激情力量的表达，不知不觉融入了英雄气概。

这一类创作中最典型的是光秃不蓄须的男人，他们皱着眉头，令人敬畏，有着胡
桃夹一般的鼻子和下巴，有时会以夸张的漫画手法来表现，更多的时候则是作为一种
理想的典范。有力而凸出的特征对莱奥纳尔多来说代表了气势与决心，而另一种可与
莱奥纳尔多笔下的才气相匹敌的侧面像——具有中性特征的青年，与此类人像是相对
的。事实上，这些是莱奥纳尔多无意识心理中的两种神秘符号，是在他的注意力游移
之时手不自觉创造出来的……这两种类型都可以追溯到他早年在佛罗伦萨的时期，确
实都取自韦罗基奥，有着《大卫》（图 122）般头部的优雅青年和已经遗失的大流士浮
雕中的那名武士……这两种形象映射着莱奥纳尔多天性中深刻而固有的部分。就算是
在他最有意识的创作——《最后的晚餐》中，它们似乎也依然是这一套框架，他的类
型就是在这一框架中创作出来的。[30]

肯尼思·克拉克这段高妙的分析由波帕姆补充完成，波帕姆强调了莱奥纳尔多全
部作品中常见的并列，严肃的武士［图 124］，与韦罗基奥的科莱奥尼像［Colleoni］（图

123）相似的武士以及俊美的青年（图 125）（它渐渐有了萨莱像［Salai］的特点）。

　　"可能他觉得自己在扮演恺撒［Caesar］，躺在他所征服的世界上，身旁是他的爱人，这个俊美的少年。"波帕姆描述了这幅侧面像是如何"成为正常与反常、庄严与荒诞之间的连接点，好像莱奥纳尔多在嘲弄般地扭曲他年轻时未曾达到的理想类型"。[31]

　　波帕姆甚至比肯尼思·克拉克更明确地说，他把这些夸张漫画看作是内在张力的产物，一种扰乱莱奥纳尔多心灵的冲突的释放。[32] 在这一点上，那些历史学家的确应该把问题交给心理学家来解决。不过历史学家或许应该被允许从莱奥纳尔多的著作及素描本身来搜集具体的证据。

<div align="center">V</div>

　　要以肯尼思·克拉克和波帕姆的解读来查看莱奥纳尔多的怪诞头像，意味着要以一种全新的眼光来看它们。对于那些连鉴赏家们都无从下手的难题，我们也开始有了头绪。如果这些头像是画家半自觉地信手画来，也就是今天我们所说的"涂鸦"［doodle］，那么真实性与艺术性的常规准则就几乎无法采用。我们知道，莱奥纳尔多在利用这种"涂鸦"、这种半自觉的信手涂画之时，他所倾注的深思熟虑和心理直觉不亚于他在提倡"观看残垣断壁以唤醒想象力"这种观念的时候。我在别处讨论过他 componimento inculto［杂乱的速写］[33] 的主张对革新的重要性（《绘画论》麦克马洪，267 页）。

　　这就是很难断定这些怪诞人像的作者与年代的根源之一。在"涂鸦"时，人是有　　［66］意识地放松着的——事实上这种放松属于人心理功能的一部分，所以我们不能采用从有意识的素描中总结出的准则来衡量它们。幸运的是，莱奥纳尔多手稿中有很多这样的"涂鸦"，我们必须把它们当作是因为纯外部原因而由他亲手绘制的。一个典型的例子就是画在《解剖笔记》［Quaderni di Anatomia］（图 127）页边空白处的头像，或是阿伦德尔写本［Codex Arundel］（图 128）中一幅建筑素描边缘的侧面人像。另外的例子引自亚特兰蒂斯写本［Codice Atlantico］[34]（图 130—图 133、图 135）、阿什伯纳姆写本［Codex Ashburnham］（图 134）、温莎城堡所藏（图 129、图 138）或者特里武尔齐奥家族所藏写本（图 115）。其中有些涂画，包括上述最后一个，都有奇怪的犹豫的笔触。如果我们只是单独看其中一个，我们可能怀疑它是不是真作。很遗憾它们中的大多数都是这样单独存放着的。温莎城堡[35] 所藏的许多小纸片与碎片的类似的页面上都有用同样方式留下的涂鸦，而且其中还有一个被一位崇拜者剪了下来，因为这页上的其他东西对他毫无用处，或者，他并不了解这些页面上的其他东西。[36]

　　考虑到这一类型图像的来源，就很好理解别的收藏者不会满足于只把这些头像剪下来。他们尝试着给这些头像填色或者重描它们，尤其当它们是褪色了的木炭画。从填色到复制这些素描，不管是制作副本，或是根据提示修复残迹，这期间只有一步之遥。卡洛·佩德雷蒂［Carlo Pedretti］已证明，有一幅现藏阿姆斯特丹的素描（图 135）就是这么做的，它被人用一种较为无力的画法"修复"了（图 136）[37]。

　　因为人们对这些头像有巨大的兴趣，所以我们可以想象，一个急不可耐的学生系统地查看了老师的笔记，并把这些想象的结果整齐地排列在纸上或系列页面上。有时我们收藏人像或许要经过几个阶段。温莎城堡所藏的戴着高帽的侧面像（图 139）当然是出自莱奥纳尔多的手笔。而根据肯尼思·克拉克的说法，与之相似的这幅侧面像（图140）则是在原作上重新勾画过的例子，而藏于阿尔贝蒂娜［Albertina］的这类画像（图141）可能也是这样。然而藏于里尔［Lille］[38] 的一幅头像看起来太过于整洁，应当不是原作，参考前述的例子就能弄清楚它可能看上去是怎样的。由此，我们可以想象特里武尔齐奥写本上的头像是如何一步步变得像瓦拉尔迪［Vallardi］藏品（图 142）中的一样，把三个头像排列在一张页面上。

　　但是后续的工作全都是这些复制者干的吗？看来仍是一个最为有趣的、尚未解决的问题。有迹象表明莱奥纳尔多可能也加入到了修复、整理和复制他自己的"涂鸦"原作的活动中来。把《解剖笔记》［Quaderni di Anatomia］中的头像（图 127）和大英博物馆所藏侧面像（图 143）进行比较，至少能体现出他是多么仔细地重复绘制相同类型的画像。更惊人的是，他重复使用了一个最早画在特里武尔齐奥写本页面的右侧空白处的极度扭曲的侧面像（图 115）。我们发现，在藏于威尼斯的一页画着五个怪诞的半[67] 身老妪侧面像的纸上（图 144），他再次绘制了相同的反面头像，尽管这看起来是自由发挥。这些画属于一个系列作品，这一系列中别的作品分布在威尼斯、罗浮宫、大英博物馆和温莎城堡（图 145），而它们都是复制品，几乎可以确定出自于他人之手。它们一定是与原作十分接近的副本，因为我们可以依据这一类的画作中现存的原作或可靠的复制品来判断，比如那些藏于伦敦（图 148—图 149）的画、藏于汉堡的（图 146）以及重复此画的藏于安布洛夏纳［Ambrosiana］的头像（图 147）。据此看来，图 144中有发型头像的原型也出自莱奥纳尔多之手。他一定是用了特里武尔齐奥写本中的草图（图 115），再将其精心细化。不论他是通过什么过程完成这一特定的素描，可以肯定的是，他有时会花费无限的精力去绘制和涂画这些产生于怪念头的怪诞头像。起码有一件这样的例子被保存在其背景中，即藏于温莎中心 12283r 的"胡桃夹子"［'nut-

cracker'）类型［图 150］。此类型开始可能会像温莎的侧面半身像（图 151）一样，但莱奥纳尔多着迷于此，于是他细腻地将它一气呵成。用这种方式完成的作品还包括那组怪诞半身像；前述的那些整合起来的纸张上的头像以及——我们可以假定——许多凯吕斯［Caylus］所作的蚀刻版画的原型都是那组怪诞半身像的复制品。在这一组类型中，藏于查茨沃思［Chatsworth］的一系列画作最有可能是真作，把其中一幅作品（图 152）与温莎城堡所藏的半身像（图 150）对比可知，无论如何，完成度高和精美度高并不一定是质疑作品真伪的理由。肯尼思·克拉克把藏于温莎城堡的作品断代为莱奥纳尔多的首次米兰之行的阶段，那么我们便可以暂且把这一类怪诞头像的大多数断定为这一时间段创作的。

为了进一步探究这些作品的真实性，我们需要拟出关于它们的类型和复制品的谱系图。只有把它们归类和分析，才有可能接近"哪些是原作"这一问题的答案。但是不管最终的答案是什么——结果可能都会比通常预想的要好——甚至根据不完全调查，这些素描都充分地、如实地反映了画家的意图，值得被认真对待。那么我们就又回到了画家意图为何的问题上来。

这一问题的答案必然要考虑莱奥纳尔多的内心及其作品中一种奇怪的不安。据肯尼思·克拉克观察，这种不安体现在同样的模式不断出现在莱奥纳尔多的侧面像中。这种重复的倾向与莱奥纳尔多明确表示过的信念与观点形成了绝对的反差。他的格言中几乎没有哪句比"尽可能多地变化"更为频繁地被提到了。我们看到过他开发了一种排列脸部元素的方法，那恰恰是用来记录自然多样性的，但是我们也注意到，在某种程度上，即使是这种方法也得不到他想要的结果。画家在头像主题上的多种变化让人想到一首音乐的变奏，人们能感受到，其中想要表现的主题总是存在于作曲家创作的和谐而又有节奏的精致韵律之中。

这里所说的主题即肯尼思·克拉克所说的那种"胡桃夹子头像"［nutcracker head］。这种类型在莱奥纳尔多的早期作品中出现过，如大英博物馆所藏的武士侧面像（图 124）和许多与之相关的侧面像[39]（图 153—图 155）。根据莱奥纳尔多自己的系统，我们可以将其归类为有着"上下都凸出的"额头——而且"中部深深切入"——"上部有小突起的凸形的"以及"悬垂鼻头"［hanging tip］的鼻子，还有凸出的下唇、满是斑点的下巴。如果把这种侧面像夸大为怪诞状，这种悬垂鼻头就不仅仅是"鼻头盖住鼻孔"的样子，而是鼻头切切实实触到凸出的下唇的更丑恶的怪物形象。这种相貌在自然中是无法找到的，但莱奥纳尔多却相当着迷于此（图 156—图 160）。

如果把这种基本类型作为莱奥纳尔多的主题或"标志性曲调"［signature tune］，那么我们便可以依据其重复性或对立性将其他大部分的怪诞人像与之联系起来。他追求对立和多样性的努力最明显地表现在那些有两个或老或少互相面对着的侧面像的素描中，如波帕姆提到的人像组合（图 125），或是莱奥纳尔多的系统中挑选出来的某些特征的极端变异。在图 161 中，夸张的"胡桃夹子头"有着高高凸起而"中间深深陷陷"的额头，有一个小隆起的高鼻，还有巨大的下巴。与他相对的侧面像有着向后倾斜的额头，直直的鼻子，几乎没有下巴。图 162 中的两个侧面像不仅鼻子有明显差异，而且，我们熟悉的有着凸出下唇的嘴也以奇怪的方式反了过来，我们后文还会再见到它。同样的情况在图 163 和图 164 的涂鸦中也存在，其中一人长着挺直的鼻子和凸出的下巴，面对着他的人则是大鼻子和向后倾斜的下巴，另一幅藏于米兰的涂鸦（图 165）则继续着这一习惯。

许多单独的怪诞画像也堪称是标准侧面像的"镜像"。平常的高额头变为了向后倾的额头，有时藏于低低的帽檐下或者披散着头发，如图 166 中的那样。与鹰钩鼻相反的特征又一次例示在图 167、图 112 和图 144，宽阔畸形的上唇则出现在图 168 和图 169 中。[40]另一幅是莱奥纳尔多最有名的怪诞画像之一（图 170），曾由昆廷·马赛斯［Quentin Massys］研究[41]，并因坦尼尔［Tenniel］在《爱丽丝梦游仙境》［Alice in Wonderland］中用作插图（图 171）而受欢迎，其中的人物特征结合了标准的额头和下巴，鼻子和嘴巴则与之相反。

藏于威尼斯和大英博物馆的女性怪诞素描（图 144、图 148）则结合了与所有四种标准特征的"反相"［negations］，于是成为独特的样本。特里武尔齐奥写本中的"涂鸦"（图 115）证实了这些变异画作的真实性。比如说，我们看到莱奥纳尔多在一处先画了一个"标准侧面像"的两处凸起的额头，之后他控制住自己，又变化出小巧的鼻子和怪诞的鸟嘴状上唇，看起来他是故意避免重复画他典型的鼻子和嘴巴。这种"反相"的原因即使是在最为诡谲的头像中也是存在的，也许这就解释了这些类型的画作中古怪的悖论。当再次回顾它们，我们会觉得，*plus ça change, plus c'est la ma même chose*［它越是变化，越会像是同一个东西］。这些古怪的头像远不是即兴发挥，它们看起来倒像是疯狂回避的行为，几乎是不顾一切地努力摆脱再次重复"胡桃夹子头像"特征的冲动。[42]

那么，是什么迫切的推动力使得莱奥纳尔多一再重复创作类似的"涂鸦"，又挣扎着不去重复它们呢？莱奥纳尔多自己的文章再次为我们暗示了答案。他告诉我们，求变是所有事情中最重要的，因为所有的艺术家都有重复自己风格的天性。莱奥纳尔多

［69］

想出了一个形而上学的理论来解释这种所谓的癖好：

经过长久的仔细思考，关于这一缺点的原因我得出了结论，即灵魂在掌管与控制每一个身体的同时也影响着我们的判断力，甚至在其真正成为我们的判断力之前就如此。由此，灵魂以其认为最好的方式构建了人的整个身体，它决定人是长着长鼻子、短鼻子还是塌鼻子；同样，它也决定了鼻子的高度和形状。而且这种潜在的决定力有如此强大的力量，能够移动画家的手，使其复制自己的风格，因为对灵魂来说，这才是表现人类的正确方式，而偏离这种方式的人一定是错的。如果灵魂发现有谁与它所组合的那副身体相像，它就会喜欢上甚至通常会爱上对方。这就是为什么很多人爱上的或娶之为妻的人都与其相像，他们生出的孩子通常也会长得像他们。（《绘画论》，麦克马洪，861 页）

从心理学角度看，这一段文字就更妙了，因为有些莱奥纳尔多的观察结果几乎无法像他认为的那样可以普遍地运用。[43] 这段文字在一定程度上应该来自他个人的经验。只有内省能让他认识到我们所说的"无意识"，以及他所描述的 *quella anima...che fa il nostro giuditio inanti sia il proprio giuditio nostro* ［灵魂掌控着我们的判断力，甚至在其真正成为我们的判断力之前就如此］。只有经验才能让他认为，这种力量"如此强大……能够移动画家的手"，也能够让他把这种偶然图像的出现与下一代人的身体特征等同起来。

此外，莱奥纳尔多为此着迷，因为这段文字有多种版本出现，而且措辞充满了强烈情感，他坚持认为艺术家一定要战胜这种自我复制的倾向。

一旦画家注意到这一（缺点），他就必须不遗余力地来补救，这样他创造出的人物才不会显示出他自己的短处。记住，一定要尽最大努力与这种堕落的倾向作斗争。（《绘画论》，麦克马洪，87 页）

这些话应该说明，莱奥纳尔多自己也与这种重复他自认为是自己的艺术类型的天性作过艰苦斗争。"他的手"自动画出的侧面像，通过他的漫画得到夸张、变形或反相，因此可以预料这些画像都应是他自己的作品。最初这可能看起来是个荒谬的论断。我们从肯尼思·克拉克和 A. E. 波帕姆的观察报告可知，莱奥纳尔多从韦罗基奥那里继承了这一模式，而这又在他创作科莱奥尼（图 123）和大流士［Darius］的雕塑时就初

露端倪。根据我们对肖像一词的理解，这显然不是莱奥纳尔多轮廓的肖像。但是我们理解的意义在多大程度上适应于莱奥纳尔多呢？《蒙娜·丽莎》被称作是一幅肖像画，但同时，它又是莱奥纳尔多的艺术词汇中反复出现的一种绘画类型，我们可以假设它是一个可以运用于具体个人的类型。虽然我们倾向于那样认为，但这种肖像画的理念在十五世纪的普遍实践中可能并未被完全根除。肖像画是对合适的绘画类型的选择。我们所知的莱奥纳尔多和韦罗基奥的帝王侧面像在此前的十五世纪已经被作为"肖像"使用，它构成了科西莫·德·梅迪奇［Cosimo de' Medici］追授勋章的基础。[44]

[70]

倘若在这一更宽泛的、非摄影术的意义上理解"肖像"，那么莱奥纳尔多把自己的头像设计成传统的"罗马式侧面像"则没什么反常。他以所绘的头像优美而著名，而普拉尼西格［Planiscig］认为莱奥纳尔多在晚年故意仿照亚里士多德为自己画像。[45]可能他早年认为自己像一名罗马武士？据波帕姆所述，事实上这一观点正是他根据直觉从这些侧面像中得出来的，他说莱奥纳尔多可能把自己看作是凯旋的恺撒。而这种"标准头像"当然很适合来表现罗马帝王。藏于温莎城堡的一张涂鸦（图172），其中的标准头像被用来"描绘"加尔巴［Galba］铸币上的形象（图173），正如在另一个例子中，"沙莱"［Salai］的形象被用于追忆或记录尼禄［Nero］铸币上的形象（图174—图175）。[46]但是这相同的标准头像，变成了规范化的美，也组成了这些比例人像模型的基础，而贝尔特拉米［Beltrami］多年前便发现这其中也有莱奥纳尔多自己的特征（图176）。[47]这一说法激起了默勒［Möller］的强烈反对，[48]但是尼科代米［Nicodemi］在同一观点上走得更远。[49]莱奥纳尔多"到底长什么样"的问题可能永远都得不到解决，但是这些侧面像确实与那些所谓宣称最有可能再现了莱奥纳尔多特征的肖像有很多共同之处。特别是藏于都灵［Turin］的素描（图177），它包含了我们列举的莱奥纳尔多套式的所有特征——凸出但有凹陷的额头、鹰钩鼻与悬垂的鼻头、凸出的下唇，还有斑点明显的下巴。诚然，我们处于循环论证的危险。都灵所藏头像不一定是一幅自画像，它可能是莱奥纳尔多喜爱的另一种类型的体现——也许是这样，但是十六世纪的人把它称作莱奥纳尔多像一定有原因。至少可以说都灵所藏的头像类似于莱奥纳尔多的类型，而这就是本文的论据所需要的。

温莎城堡所藏的一幅手托着头的老翁素描（图178）也常常使人产生类似的感觉。它曾被称作"理想的自画像"，[50]而它显然也重复了刚才列举的特征。卡斯泰尔弗兰科［Castelfranco］曾指出这幅侧面像与一幅怪诞的老人头像（图179）相似，贝伦森［Berenson］认为其中有些自我漫画［self-caricature］的成分。[51]卡氏发现，这一假说使

得有人从温莎城堡所藏的其他有胡子的老人头像（图 180）中解读出类似的含义。[52] 但从这幅头像到藏于威尼斯的武士头像（波帕姆，图 196）即那种没有胡须的头像之间只有一小步，此后就是使徒［Apostle］画稿中的标准头像（图 181—图 182）。我们可以把莱奥纳尔多几乎所有的男性头像放在一个屏幕上，然后观察从一种类型到另一种类型缓慢的转变过程——并把都灵所藏的自画像放在中间。这就是我们要找的结论—— ［71］那幅最先跃出莱奥纳尔多笔端的头像，如肯尼思·克拉克所描述的，就是他所认为的他自己的类型，而后他在创作中持续加入这些构图的诸多变化也仍是这一公式下的变体。如果他真的认为这是种亟待摒弃的恶习，那么这种动力一定非常强大。既然如此，有时他以古怪夸张的形式来嘲讽自己的头像，好像是要找寻或是证明给自己看其中的丑陋本质，然而有时又在上述手法中探索各种反向变异，这有什么奇怪的呢？

像这样任凭自己沉溺于心理学的假设是很危险的，但是人们很容易将此视为莱奥纳尔多看待自己时的唯我主义、孤独和矛盾心理的又一个例子。贝伦森把藏于温莎城堡的有胡须的侧面像（图 179）称为有讽刺意味又带点自怜的自画像。而其他这样的画像也应得到类似的描述。看起来只有从这个角度我们才能对藏于温莎的所谓的"五个古怪头像"（图 183）的最有名的莱奥纳尔多的"漫画"作出令人满意的解读。画里真的有五个古怪的头像吗？在"科学"的解释盛行的早些时候，这看起来是毫无疑问的。里希特［Richter］称一位精神病学家在这些头像中看出了五种不同的精神疾病。萨伊达［Suida］可能是第一个看出位于中央的头像具有古典的特征，它头戴橡树叶做的桂冠，但萨伊达认为其余的四个头像是四种不同性格的说明插图。[53]O.H. 吉廖利［O.H.Giglioli］公允地把中央的头像称作是"莱奥纳尔多的传统古典类型"[54]，而卡斯泰尔弗兰科认为中间的莱奥纳尔多老年画像与他青年时的头像十分相似。[55] 这是一幅漫画吗？我们只需把其他四个头像盖住，单独看中央的头像会发现我们很难将它归为漫画。它和莱奥纳尔多用于表现帝王尊严的模式有着惊人的相似性。诚然，这个头像表现了年代的沧桑和苦涩的表情，但这也可以很好地理解为一种悲伤的情感和对四个嘲讽的恶魔的蔑视。一旦我们把它看成"四个古怪的头像"围绕着一个有着可悲自尊的侧面像，那么莱奥纳尔多所有作品本质上的统一性就又很明显了。[56] 因为这种一个孤立的头像被包围在几个缺乏同情心的头像中间的概念也现形于莱奥纳尔多的其他作品中。它体现于《圣殿中的基督》［Christ in the Temple］——这个母题通过卢伊尼［Luini］的镜像反射（图 184）和丢勒的构图为我们所知 [57]——最后，甚至体现在《最后的晚餐》的基本构思中。这一构图在阿尔卑斯山以外地区的影响还没有人去调查。杰罗姆·博施知道这一

类型，他许多作品的构图中有一群施暴者围绕着基督的构图，其灵感看似来自莱奥纳尔多这类构图[58]——也可能来自我们正在讨论的这幅素描的某个复制品，这一复制品在昆廷·马赛斯同时代的尼德兰肯定是大家所熟悉的。[59]如果我们不再把这一构图读解成"五个怪诞的头像"，这一点就会变得明显。

同时，在这种解读下，这幅素描也在众多构图中有了自己的归属，据波帕姆的描述，这些构图来自莱奥纳尔多最喜欢的一幅"涂鸦"——包含了某种对比性的面对面的侧面像，甚至如特里武尔齐奥的那页（图115）一样包含着强烈愤怒的面对面侧面像。[72] 又及，在温莎堡这幅"五头像"中，莱奥纳尔多又一次纵容了自己对最喜爱的套式的变化和转换的爱好。通常来说，帝王的头像都会面对着一位英俊的青年，而在这里，头像一个比一个丑陋和猥琐。然而，我们难道不会觉得，波帕姆的解读在这里依然还成立吗？即这位恺撒是某种意义上的自我形象？

而这张素描的反面有一段神秘的文字，人们觉得至少在情调上它和正面内容是可以相互对应的。这是对一个不知来自何方的"神灵"的祈祷，以呐喊的口吻结尾：

任何人群之中心存善念的人，都应该被同等对待，就如人待我这般。这是我最后的结论；不应把他们当作是敌人，但更不应把他们当作朋友。（温莎，12495v）[60]

这些围绕着戴桂冠者的怪脸是坏人和更坏的朋友吗？可能有人会这么想，虽然我们可能永远也不会知道这段文字与这幅素描有没有关系，或者它是否个人观点的抒发。然而莱奥纳尔多的另一段文字也许能提供一些关于这些组合头像的线索。它出现在为解剖学著述而做的计划当中，莱奥纳尔多打算以典型情绪反应的四幅图解作为结尾：[61]

然后用四个场景来表现人类四种常见的情绪状态，比如快乐，用不同的笑容来表现，同时也表示出引其大笑的原因。（温莎，19037v）

如果我们把戴着桂冠的头像即那位光头的恺撒当作是"引人发笑的原因"，那么就和反面的悲观气氛相契合了，此处的笑被设想为嘲笑，其范围包括从狡诈的笑到无法控制的粗声大笑。莱奥纳尔多是否曾把自己视为这种残酷的不被人理解的受害者，虽然孤立却不可战胜？

这样的解释听起来未免有些太过离奇了，不应再去过度想象。但莱奥纳尔多有能

力不动声色地从戏谑的幽默转到对人类强烈的批判，这在他的文章里有很好的证明，尤其是在"预言"之中。[62]这些因一时兴起而创作的奇怪作品与怪诞头像在很多方面上是相同的。它们表面上都有着程式性的幽默感，梦一般的特质，精神饱满又有着学究式的沉重感，这让莱奥纳尔多构想出了越来越多颠倒的寻常事物。

a. 土地在历经多日的大火之后会变成红色，而岩石都会变成灰烬。

比如砖窑和石灰窑中的灰烬。

b. 城中的高墙则会变得比护城河还要低。

比如护城河水中城墙的倒影。

c. 一只动物的舌头会出现在另一只动物的肠道里，多么肮脏。

比如香肠皮中的猪舌和小牛舌。

即使笑话中有些关于教会问题的假装严肃的描述有些太冒险，但还是无伤大雅。[73] 可是，越读这些词句越会让人觉得它们像"漫画"，不仅仅是莱奥纳尔多个性的页边旁注的旋涡，而是彰显了他整个思维的一个独具特征的才能——有人可能会把它称为"分离"[dissociation]的才能。他甚至比其他被称作天才的人更擅长从外部观察事物，把人们熟悉的、家常的事物变成不熟悉的、绝妙的或者危险的。这种看问题的方法有点类似于斯威夫特[Swift]描述的精确性和客观性，它可以让莱奥纳尔多看到人类粗野的可怕一面：

所有动物都会互相厮打，两败俱伤，痛苦无比，且常常战死。它们的恶意是无限的，世界上最大的森林因它们壮硕的身躯而倒下。当它们吃饱了，它们会让所有的生灵都遭受到死亡、悲伤、力竭、恐惧和逃避，以此来填补自己的欲望。而无尽的骄傲使得它们想要升入天堂，但是它们沉重的身躯又把它们拉了回来。不论地上、地下或水下，没有什么东西是不会被迫害和掠夺的，没有什么不会从一个国家被带到另一个国家；动物的尸体将会成为它所杀死的生物的坟墓或通道。哦，地球，你为什么不把它们扔进你广阔深渊的裂缝中，这样天堂里就永远不会有如此残忍无情的恶人了。

论人的残忍（里希特，卷二，302 页，第 1296）

这还能叫作讽刺吗？这样描述人类绝望地想要到天堂躲避仅仅只是一种嘲弄般的

预言？难道我们不知道莱奥纳尔多接受了自己对人类的厌恶和动物捕杀的结果之后成了一个素食主义者？这个酷爱描述灾难给"怪物"也就是人类带来死亡和毁灭的人，那个花费数年研究毁灭机械的人不就是同一个莱奥纳尔多吗？

如果不考虑到莱奥纳尔多自身对人类的间歇性厌恶，对身体机能的厌恶、对衰败的厌恶，不考虑残忍与极尽温和之间的矛盾，我们就不要指望能够理解那些怪诞头像。[64]心中有如此多的矛盾在交战，也许只有艺术带给他的力量才使他能够继续生存下去。因为"艺术"对他的意义和艺术对那些同时代最具天赋的艺术大师的意义显然是不同的。其他人只重复着或变化着悠久而神圣的创作模式，并用它们图解一些宗教的或经典的故事，莱奥纳尔多却视画家为有创意的诗人的对手，准备好把他内在的洞察力投射于外部的世界：

[74] 画家是怎样成为人类万物的主人的呢；倘若他想看到能使他倾心爱慕的美人，他就有能力创造她们，倘若他想看骇人心魄的怪物，或愚昧可笑的东西，或动人恻隐之心的事物，他就是它们的主宰与上帝。(《绘画论》，麦克马洪，35 页）

这段话必定是有意义的，在这里莱奥纳尔多发表了关于艺术的新概念的声明，即艺术是为了满足其创造者，他详述了艺术家不仅想要创造出让他为之倾慕的美人（例如皮格马利翁［Pygmalion]），还要创造出可以震慑、取悦和引人怜悯的"怪物"。我们发现很难判断这怪诞像是作为玩笑还是怪物，这有什么奇怪吗？莱奥纳尔多自己没有给出明确的答案。他的思维是如此广阔，他甚至能预见有人可能会为自己一时兴起而残忍创造的怪物感到同情。莱奥纳尔多为何会把"涂鸦"这些头像当作消遣，或许此时我们已经从远方向真相靠近了。根据他的艺术新概念，即艺术作为一种创作而非图解，涂鸦或许能成为他自由发挥想象力的手段和象征。[64]当他看着这些人像在他笔下逐渐成形，他感觉正是那创造了他身体的"判断力之前的判断力""引导着他的手臂"。因为他像上帝［dio e signore]一般主宰着，所以他可以试验各种扭曲和变异，并观察着结果——只需转一下笔用一点力就能创造出最怪异的生物。而且，这些怪物比他画中所应该体现的"小世界"更不确定。它们只需要存在，只需要一些自己的个性，而不会为追求知识和完美而付出无尽的辛劳，这会吓退他想要从绘画中得到的满足感。而这些幻想的产物却体现了艺术的力量和艺术的精髓。它们可以使人害怕、发笑或感到同情。

对莱奥纳尔多来说，艺术的力量可以控制人的激情，这是其神性的体现，其重要性仅次于它十足的创造力。[65]他没有指望一幅画能够让人哭泣，但它能引人发笑，这是

它能控制人情感的证明：

　　画家能使人大笑但很难让人流泪，因为哭泣是一种比笑更激烈的情绪反应。一个画家画了一幅人人看到都会立刻打哈欠的画。而且，只要描绘打哈欠的画有人观看，这一反应就会重复出现。（《绘画论》麦克马洪，33 页）

　　如果他可以带人一起欣赏这些古怪的头像，他应该会从观赏者脸上看出它们的力量与感染力，并为此感到满足。事实上，从这个角度来看，它们确实和瓦萨里所述的一些逸事一样，揭示了莱奥纳尔多个性中的同一个方面。也就是说，如果这些怪诞像不是对最广义上的"艺术的力量"的诸多尝试，又能是什么呢？去恐吓一个农夫，用蜥蜴创造出一条龙并用它来吓唬美景厅［Belvedere］的参观者，升起气球让它们充满整个房间，这些事对一个想探究"影响"的孤独天才来说，都值得尝试。如若莱奥纳尔多并没有把这"影响"当真，那么他在威严的法庭上还能坚称自己是为节日提供娱乐［providing for festivals］，设计机器人，让敌人闻风丧胆的工程奇才吗？难道《绘画论》中不是有很多地方能够证明，莱奥纳尔多认为其作品的重要性在于具有使人吃惊、使人震颤、使人毛骨悚然的力量？他所描绘的大洪水没有摆脱字面意思上的"煽情主义"［sensationalism］。无可否认，莱奥纳尔多更多的个性都混杂和体现在旋涡般混乱的视像中了，但从某种观点来看，也可以称它们为"怪诞像"［grotesques］。在这个上下文用怪诞像一词也许令人吃惊，可是在上一章我得出的结论中说，肯尼思·克拉克在一点上一定是对的，他看出了这些世界末日灾变场景是如何导致朱利奥·罗马诺［Giulio Romano］的《巨人厅》［*Sala dei Giganti*］壁画的产生。这类画作是直率无拘束的艺术力量的实证。[66]　　［75］

　　莱奥纳尔多身上有着普洛斯彼罗［Prospero］的一面，这让他享受着可以凭魔力创造风暴并且支配卡里班［Caliban］的能力［二人均为莎士比亚《暴风雨》一剧中的人物，前者为魔力无比的主人，后者是丑陋的仆人——译注］。如果这是真的，那么过去的几个世纪人们对他的认识是正确的，他们意识到，莱奥纳尔多笔下最面目可憎的怪诞像，与他笔下那些令人无法忘怀的美丽的微笑天使一样，都是出自他心灵的真实创造。

　　　　　　　　　　　　　　　　　　　　　　　　［王冠菼、曾四凯译］

博施的《地上乐园》

关于三联画《地上乐园》的最早描述[*]

我想提请大家注意一段出现在安东尼奥·德·贝亚蒂［Antonio de Beatis］的游记里的描述。德·贝亚蒂曾于 1517—1518 年陪同路易吉·达拉哥纳红衣主教［Cardinal Luigi d' Aragona］去德意志、尼德兰、法国和意大利旅行。[1]艺术史学家们熟悉德·贝亚蒂的游记，因为他的游记提到了拉斐尔的壁挂以及根特祭坛画［Ghent altar-piece］[2]，特别是对路易吉·达拉哥纳红衣主教在安布瓦兹［Amboise］会见莱奥纳尔多·达·芬奇一事作了记叙。[3]1517 年 7 月 30 日，路易吉·达拉哥纳红衣主教和德·贝亚蒂一行到达布鲁塞尔。在那里，他们游览了许多名胜，其中有尼德兰君主——拿索的伯爵亨利三世［Henry Ⅲ of Nassau］的宫殿。

我们还去看了拿索陛下的城堡，它位于山区，但离这位天主教君王的城堡所在的平原不远。城堡宏大而雅致，具有德意志风格……城堡内收藏了不少非常优美的绘画，其中有《赫耳枯勒斯与得伊阿尼拉》［Hercules and Deianeira］（裸体和优美人体画），和一幅《帕里斯的故事》［Story of Paris］（画中的三位女神描绘得极为完美）。此外，还有各种幻想画，上面画着大海、天空、森林和原野以及许多其他东西；一些生物正从贝壳里出来，另一些生物在排泄天鹤，呈各种姿态的白人、黑人；各种鸟兽显得自然逼真。这一切是如此悦目奇异，简直无法向没有亲眼见过的人描述清楚。[4]

我们也许可以相信作者所说的，无法向没有见过的人描述清楚这些奇异的发明。但是我们确实见过了这些画。"大海、天空、森林和原野"等景致，"以及许多其他东西"的组合，其中包括"呈各种姿态的白人、黑人"。这些不仅暗示了博施作品的一般题材，而且还适于他的一套具体作品，即《地上乐园》［Garden of Earthly Delights］（图 186）。[5]这套三联画的中联确实画有用最奇怪的方式嬉戏的白人、黑人、男女（图 188）。而且，在博施现存的作品中再也找不到另一件我们同样有把握说"各种鸟兽显得自然逼真"的作品了。在《地上乐园》中，各种飞鸟画得特别引人注目（图 189），不过，背景里排成圆形队列的各种走兽也画得自然逼真［con molta naturalità］。在接近前景处也有一

＊ 本文作为札记曾发表于1967年的《瓦尔堡和考陶尔德研究院院刊》。

个引人注目的人群和一个贝壳，贝壳里伸出四条腿（图 190）。这一母题也许可以被描

述为"一些生物正从贝壳里出来"。德·贝亚蒂的描述中需要我们探究的一句最令人困
惑的话是 *altri che cacano grue*，字面意思是"另一些生物在排泄天鹤"。如果这段描述的
是别的艺术家的作品，那么我们很可能会对这句话作些修改，把 *cacano* [排泄，排便]
一词换成 *cacciano* [追逐]。但对描述博施作品的文字我们就没把握了。如果我们强调
的是对鸟种作动物学上的精确描述，那么我们在这套三联画里的确找不到这样的母题。
但是，这种奇怪的"肛门幻想" [anal fantasy] 至少也出现在此画的边联上。在那里我
们可以看到：魔鬼坐在便桶上吞食那些该死者并且把他们排泄进土坑，这也许是受了
《滕达尔的灵视》 [*Vision of Tundal*] [6] 的影响；一些鸟儿正从被咬掉了头的躯体的直肠
里飞出来（图 192）。这些鸟儿不是天鹤，但德·贝亚蒂很可能在根据记忆写游记时把
它们和出现在画面别处的许多天鹤弄混了。当然，我们不能排除这样的可能性，即多
联画不只是《地上乐园》这三联。现藏于阿尔贝蒂娜博物馆的一幅博施的素描上也有
与之类似的母题（图 193）。[7] 在那幅素描上，一个男人正往一只箩筐或蜂桶里爬，另一
个男人拿着一把古琵琶正要打他的光屁股。这幅素描里出现的鸟儿（不是天鹤）其实
正遭小孩子们的追逐和捕捉。

由于奥托·库尔茨 [Otto Kurz] 已发现了独立的证据可以证明《地上乐园》是在奥
兰治的威廉宫 [Palace of William of Orange] 里被西班牙人没收的，[8] 还由于威廉是拿索
的亨利的继承人，因而，这幅画的出处可以确定。

这件著名的作品的收藏地可以追溯到亨利三世的宫殿，有人于 1517 年，即博施去
世后的一年在那里见过它。这再一次证实了博施在贵族收藏家中的声望。我们知道，
美男子腓力 [Philip le Beau] 于 1517 年委托博施制作一幅表现《最后的审判》的三联
画。[9] 我们还发现拿索的一些伯爵也是博施的赞助人，这一点更不会令人惊讶。那些伯
爵的领地大都在北布拉班特 [North Brabant]，他们喜欢的住地是离斯海托亨博斯 [s'
Hertogenbosch] 不远的布雷达 [Breda]。[10]

我们暂且不再继续对《地上乐园》一画的家系作追溯。我们只从德·贝亚蒂游记
的一个段落中也许就可看出，博施的绘画是怎样很快就得到了各国贵族们的赏识。他
们也很喜欢德·贝亚蒂着重描述的那些画得相当精美的裸体像。德·贝亚蒂描述过的
《赫耳枯勒斯与得伊阿尼拉》很可能是马布斯 [Mabuse] 画的。这幅作品（图 197）现
藏于伯明翰的巴伯学院 [Barber Institute]，作品上所标明的时间是 1517 年。它可能是
当时展出的最新藏品之一。[11]

大家知道，亨利三世对这种艺术颇感兴趣。萨克森的弗雷德里克［Frederick of Saxony］晚年把宫廷画家卢卡斯·克拉纳赫［Lucas Cranach］的一幅《卢克丽霞》［Lucretia］的画作为礼物馈赠给他。[12] 但像大多数北方王侯一样，亨利三世显然不是一位有很高审美情趣的人。在他的城堡里，德·贝亚蒂一行也看到并赞赏过那儿的一张巨大的床。这位伯爵把他的客人们灌得酩酊大醉后就往那张床上扔。[13] 如果这是他对待朋友的方式，那么他对待敌人的方式甚至会使十九世纪研究他这个家族的德国史学家也不愿正视，就像他们不愿正视"一幅令人厌恶的残杀图"那样。[14]

如果我们要像博施的赞助人那样看博施，我们也许该记住这种残忍和粗野幽默的背景。不论怎么说，在这些来自意大利的游客看来，博施创造的可怕形象如此悦目和奇异［cose tanto piacevoli et fantastiche］，是他们非常喜欢的有趣怪象。德·贝亚蒂注意到画的一些怪异细节，但他似乎没有去探讨整幅画的意义。他的描述语气，暗示的是娱乐，而不是恐怖或焦虑。这种反应不是德·贝亚蒂所独有的，它代表了一种常见的对博施的看法。在十六世纪，博施被人称作滑稽怪诞像的发明者［grillorum inventor］。[15] 更令人奇怪的是，在十九世纪初期，他甚至被人称作 der Lustige［幽默形象］的创造者。[16] 二十世纪的人已难于觉得博施的想象性作品有趣，这也许是二十世纪值得荣耀的地方。然而，要对他的发明作出恰当的解释并非易事，而且，我们当然也不能不考虑这种讽刺性的幽默成分。既然我们已经知道《干草车》［Haywain］是对徒然追求"草屑"、尘埃、灰烬、虚荣的讽刺[17]，那我们也许就能够比较恰当地看待《地上乐园》里的这种成分。在十七世纪，德·西冈萨［de Siguença］对它作过类似的解释。[18] 也许最近的一些解释对它的性成分作了过多的强调，而另一个似乎弥漫于这件神秘作品的主题——不稳定性和转瞬即逝性——却似乎被人忽视了。[81]

无论背景里的奇怪塔状结构表示什么，有一点是显然的，它们都保持着危险的平衡。中部的结构是一个浮在水上的龟裂圆球，圆球上面是一些柱子，柱子立在圆形底盘上（图195）。整个画面都强调了令人胆战心惊的不稳定性这一主题。如果让这结构上的某个人动一动或让某只鸟飞走，那么喷泉构架马上就会翻倒。尽管表现方式不同，我们仍然能从其他显然由转瞬即逝的素材——可能是云朵或泡沫——所组成的结构上看出这一特点。只要我们注意到这一特点，就会发现它在画面里有许多表现形式，如头顶东西的那些人、环形队列里单腿立于马背的特技骑者、易破的气泡、龙虾壳、玻璃管和禽蛋，甚至"地狱"中部的形象，那神秘的树人，都被置于两只倾斜而不安全的小船上（图194）。

　　至少有一幅博施在世时就为人所知晓的图画，即博维卢斯［Bovillus］的《智慧之书》［*Liber de Sapiente*］（1510 年）的封面插图（图 196），暗示了机运女神［Fortuna］那稍纵即逝的礼物和坚固美德所赋予的平安之间的对比，尽管它只是一幅程式化的徽志插图[19]。我们从插图可以看见，智慧女神手持谨慎之镜，坐于写有 *Sedes Virtutis quadrata*［美德之座方正］铭文的坚固宝座上，而她对面的机运女神则手持轮盘，坐于一个圆球上。这个圆球位于一块窄窄的跷跷板上，保持着危险的平衡。圆球上的铭文为 *Sedes Fortune rotunda*［机运之座圆浑］。机运女神的上方是一个 insipiens［愚人］的圆形像，这个愚人说 "*Te facimus Fortuna, deam, celoque locamus*"［机运，我们尊您为女神，置您于天国］，而 *Sapiens*［智者］反驳说，"*Fidete virtuti: Fortuna fugatior undis*"［相信美德吧，机运多变，胜似流水］。

　　靠一幅文艺复兴时期的寓意画里的这些陈腐内容肯定无法对博施的这套三联画的完整意义作出解释。人们今天所知晓的这个画名，其由来已无法追溯得太久远，不足以向我们提供任何新的线索。然而，如果中联的构图确实是为了描绘"地上的欢乐"，

［82］ 那么博施也一定会让我们意识到欢乐的转瞬即逝性。我们可以找到一个有意义的微小细节来证实这一推测，并用它来排除 W. 弗伦格尔［W. Fraenger］大肆宣传的乐观解释，他认为这套三联画是用于那些相信千禧年主义的异教徒的狂欢仪式的。这个细节就是，中联左角附近的修士扛着的一大串葡萄至少有一部分是由人头所构成的（图 191）。[20]我相信，下一章提出的解释将能为所有这些表现不稳定性和转瞬即逝性的图像找到其本来的背景。

［徐一维译　范景中校］

像挪亚的日子那样*

博施的画中没有哪幅在主题方面比藏于马德里的被称为《地上乐园》的大型三联画更神秘的了。[1]西冈萨在1605年所作的描述中指出，他在中联（图188）上看到了一种对缥缈的世俗欢乐的象征性再现，这种欢乐由草莓表示。草莓的香气"在人们几乎还没闻到它之前便已消失了"。[2]后来的一些解释虽然各不相同，但它们都想当然地认为，说明这幅谜一般作品的关键在于要了解博施的象征体系。为了找到答案，人们分别探讨了炼丹术、占星术、民间传说、梦幻典册、秘教异传中真实的或想象的象征代码以及无意识，或者把它们结合起来进行探讨。欧文·潘诺夫斯基赞成总的前提，但他认为所提出的答案事实上都不适合。[3]当我刚开始研究这套三联画时，我也有过潘诺夫斯基的那种怀疑，不过，我还是相信，西冈萨的解释基本上是正确的，因而我就着重考查中联上可以看出的表示稍纵即逝的象征符号。

然而，我觉得并不易于把这套三联画的外侧两联的构图（图187）完全纳入这种读解。这两联组成的这幅大型灰色画［grisaille］上，画家把地球画成了由水包围着的平面圆盘，左角画着圣父。画上还有出自《诗篇》第三十三章的引文 *Ipse dixit et facta sunt; Ipse mandavit et create sunt*，钦定本译文为"因为他说有，就有；命立，就立"。这段引文和整个画面一样，通常认为是指上帝创世，我们可以看到，地球被水晶般透明的球面包围着。我们在基督所持的圆球中能找到例证来支持这种读解。在尼德兰绘画里，基督所持的圆球常被画成闪闪发光的样子。[4]这解释虽巧妙，但我认为它站不住脚。我们对左联雷云下的那些明亮曲线条纹观察得越仔细，我们就越会觉得它们的外观不符合封闭表面上的反射景象，例如静物照片前景里的烟灰缸旁的透明球体（图1和图2）。

凸型曲面，如我们知道的某些镜子，能使图像缩小，而凹型曲面会使图像放大。[5]尼德兰的大师们很清楚这些光学事实，因为他们对光泽和闪光的兴趣（本书前面有一章讨论了这个主题）促使他们特别仔细地去观察各种反光。博施也不例外。事实上，我们眼下讨论的这套三联画就是自然主义和奇想成分混合的一个显著例子。地狱联（图192）中坐于便桶上的魔鬼头上扣着的锅子表面反射出博施工作室的窗影——这种画法

* 本文初次发表于1969年《瓦尔堡和考陶尔德研究院院刊》，题为"博施的《地上乐园》：跟进的报告"。

[84] 有时在他那个时代的艺术中能见到。实际上，是对这些现象的兴趣，首先吸引我去探讨三联画的外联。我拿不准在透明的球体上是否能看到这种特殊的反射结构，所以我急切地去寻找另一种解释。难道这些条纹不可能代表彩虹吗？如果没人提出这个显而易见的问题，其原因可能就在于设想把彩虹绘在灰色画上几乎有些反常，然而，实际结果是，在追寻这一线索的过程中，一条探讨三联画含意的完全不同的途径被开拓出来了。

无疑，彩虹是上帝在洪水之后与挪亚立约的记号：

我把虹放在云彩中，这就可作我与地立约的记号了。我使云彩盖地的时候，必有虹现在云彩中；我便纪念我与你们和各样有血肉的活物所立的约；水就再不泛滥毁坏一切有血肉的物了。(《创世记》，第九章，第 13—15 节)

在上述的画中，我们看到，上帝用手指着一本书，仿佛他在讲述所立之约，如果是这样的话，那么这幅画就不可能是再现上帝创世，而很可能是再现大洪水之后大地的情况：当时，水正在下退，从画面上我们确实可以清楚地看到，圆盘形的大地仍被水所包围。如果我们看得更仔细，我们还能清楚地看出，这幅画不可能再现创世的瞬间，因为在画面的景致中有不少城堡和其他建筑。

我并不想要读者仅仅根据这些细节来接受对外侧两联所作的这种读解。只有说明了这种解读与被两个外联盖住的中联的关系，它才会令人信服。如果这套三联画的主题是关于洪水的，那么中联（图 188）再现的可能就是洪水之前的世界。做爱和贪婪的生物并不暗示象征人类的邪恶。相反，作者画它们则是为了描绘那些促使上帝摧毁大地的实际景象。

《圣经》中对那些导致洪水的事件所作的描述简练而又像谜一样：

当人在世上多起来，又生女儿的时候，上帝的儿子们看见人的女子美貌，就随意挑选，娶来为妻。耶和华说，人既属乎血气，我的灵就不永远住在他里面，然而他的日子还可到一百二十年。那时候有巨人在地上，后来上帝的儿子们和女子们交合生子，[85] 就是上古英武有名的人，耶和华见人在地上罪恶很大，终日所思想的尽都是恶。耶和华就后悔造人在地上，心中忧伤。耶和华说，我要将所造的人和走兽，与昆虫以及空中的飞鸟，都从地上除灭，因为我造他们后悔了，唯有挪亚在耶和华眼前蒙恩。(《创

世纪》，第六章，第1—8节）

世界在上帝面前败坏，地上满是强暴。上帝观看世界，见有败坏了。凡是血气的人，在地上都败坏了行为。上帝就对挪亚说，凡有血气的人，他的尽头已经来到我面前，因为地上满是他们的强，我要把他们和地一并毁灭。（《创世纪》，第六章，第11—13节）

在对这最后一段话的评注中，即对在画面构图中起着明显作用的草莓和其他巨大水果所作的解释中，我们可以找到线索揭示这幅画最神秘的特征。上帝对挪亚说要"把大地毁灭"，这话自然引起了解经学上的问题。大地并没有在洪水中毁灭。从九世纪的《圣经普通注疏集》[*Glossa Ordinaria*][6]到十二世纪彼得鲁斯·科梅斯托[*Petrus Comestor*]的《圣经释义》[*Historia Scholastica*]（一部在中世纪几乎使《圣经》黯然失色的脍炙人口的书），所给出的评释笺注都把下述解释奉为标准的上帝旨意，他要毁灭大地的丰饶。"据说在洪水之后，土地不像以前那么肥沃了，因此人类得到允许，开始食用肉类，而在那以前，人类是靠地上的各种水果生存的。"[7]

这是洪水之前地上生活的面貌，据此，画家发挥想象，在画上画了许多急切地吃着巨大水果的人。他们人数太多，难以数清，不过，我可以请观者注意一下中联前景上的群像。在这组群像中，有一个头被巨大花朵盖着的男人正在咬一颗巨大的草莓（图198）；在水中围成圈的人们都在品尝大葡萄（图190）；背景中靠左边的人群正围着一颗更大的草莓（图199），如果看得仔细些，还能看到许多苹果和浆果，男人和女人们一边在寻欢作乐，一边欣喜地把它们顶在头上或吃进肚里。

人们一直想当然地认为，使人类惨遭毁灭的主要罪恶就是淫荡。《圣经》用"神的儿子们看见人的女子美貌"来描述堕落的起源。这一描述给评注者带来了一个著名的难题。人们总是在讨论着这样的可能性，即这些儿子们可能是堕落的天使或魔鬼，前面那段经文里提到的巨人可能是这种罪恶联姻所生的后代。[8]两个在空中拿着浆果和鱼的飞人（图200）也许能回应这种解释，但画面上出现的许多黑人——其中大多数是女人——表明，博施主要依赖于对经文的另一种解释，由于其解释在《上帝之城》[*City of God*]里受到圣奥古斯丁强调，从而进入了圣经评注。根据解释，"上帝的儿子们"应该理解为是好人塞特[Seth]——亚当之子，挪亚之祖——的后代，而"人的女子"代表的是该隐的部落。[9]有人相信，这个部族可与黑人相等同[10]，黑人的肤色事实上就是《圣经》中提到的该隐的标记。这种信念起着不幸的作用，它成了随后几世纪保持

[86]

奴隶制论点的帮凶。[11]

有关洪水前人类的情况，博施能知道的不多，但他却能根据这不多的知识发挥自己的想象。显然，在以植物为食的日子里，动物不怕人类。在我们看来，人类和动物的这种亲近更像是极乐天堂的痕迹，而不像是堕落的迹象，但我们该清楚，即使在我们的语言里，说"人类已降到了动物的水平"并不是句赞美的话。这些裸体男人和女人听凭其动物本能行事的方式与他们对动物（不管是纯洁动物还是肮脏动物）明显的友谊情感是相一致的。他们接受来自巨大禽鸟的食物，而禽鸟能长得那么大，一定是因为当时地上物产十分丰富。[12] 有一个人在接受老鼠的来访，画面中部的那圈疯狂人群里的大多数人正在和各种动物嬉戏玩耍。

洪水之前的时期，色欲确实已使人类疯狂。我们至少在《圣经释义》中读到有关的内容。书中提到梅托迪乌斯［Methodius］的灵视，给出了一种人类从恶行到毁灭的蜕变过程的编年式说明：

在第一个一千年之后的第五百年里，该隐的儿子们骂他们兄弟的妻子私通太多；但在第六百年里，这些女子变得更加疯狂了，她们漫骂虐待男人。当亚当死时，该隐一家回故乡去了，塞特把自己的亲戚从该隐的家中分了出来。父亲活着时，禁止他们混合。那时塞特住在天堂附近的一座山上，该隐住在他杀了兄弟的那块平原上。在第二个一千年的第五百年里，人的欲火中烧。在第二个一千年的第七百年，塞特的儿子与该隐的女儿交合而生巨人。在第三个一千年开始时，洪水便到来了。[13]

对照这段描述，博施的画看上去确实相当有分寸。他所强调的不是人类行为的邪恶性，而是人类行为的放肆性。《圣经》原典里另有一则对此作了充分的解释。借助于研究博施的学者已知晓的一份重要的、但尚未与藏于马德里的这套三联画联系起来的文献[14]，我们能坐实这里所提出的解释。

[87] 埃内斯特大公［Archduke Ernest］在布鲁塞尔的购买目录表明，有一套博施的三联画由格拉梅耶［Grameye］于 1595 年为他选购。目录上这套三联画的描述是："带有裸体人像的历史画，*sicut erat in diebus Noe*［像挪亚的日子那样］。"六十多年前，有人提出，这件作品就是布拉格艺术和珍宝藏馆［*Kunst und Schmatzkammer*］1621 年的目录里描述为"洪水之前的淫荡生活"的那幅画。顺便提一下，在这份购买目录里，紧接着这个条目的是："上帝创造世界，祭坛画的两个边联。"[15] 毫无疑问，这是藏于马德里的三联

画的临摹品或复制品。

这项鉴定不仅仅只让人们在博施去世一百多年之后仍能理解中联（尽管不是两个边联）的含意。画的题目本身不但证实了这种解释，而且使它更为精确。

Sicut erat in diebus Noe［像挪亚的日子那样］源于《马太福音》里的一句引文。在福音里耶稣基督讲到了审判日的来临：

> 但那日子，那时辰，没有人知道，连天上的使者也不知道，子也不知道，唯独父知道。挪亚的日子那样，人子降临也要那样。当洪水以前的日子，人照常吃喝嫁娶，直到挪亚进方舟的那日。不知不觉洪水来了，把他们全都冲去，人子降临也要这样。（《马太福音》，第二十四章，第36—39节）

这段经文和博施的三联画一样，所强调的不是洪水之前人类的邪恶，而是人类的无忧无虑。因而，有关这套藏于马德里的画其原题目的文献也为解释这件作品的真正基调提供了宝贵线索。我们确实可以理解弗伦格怎么会对这套三联画有这么多奇异的解读。他认为，三联画是人类性乐趣的赞誉，而不是对它的谴责。[16] 他猜想斯海托亨博斯圣母公会［Confraternity of Our Lady of s' Hertogenbosch］成员中存在着一个裸体派，无论这一假设多么不着边际，但他在评价这幅画时流露的是欢乐而不是嫌恶，这的确是觉察到了某些本质的东西。确实这欢乐不是画家或理想观者的欢乐，而是 dramatis personae［登场人物］的欢乐。但那句也许是题写在这幅画上的出自《马太福音》的经文清楚地表明，洪水之前人类的真正罪恶是缺乏罪恶感。人们沉迷于"吃喝嫁娶"，没考虑等待着他们的地狱中的审判，在"地狱"里，玩乐的工具转化成了折磨的工具（图186）。尼古拉·德·利拉［Nicholas de Lyra］对《马太福音》里的这段经文评注道：Erant enim tunc comedentes et bibentes in securitate: diluvium non timentes［他们那时总是在吃喝，并不害怕洪水］[17]。而拉巴努斯·莫鲁斯［Rabanus Maurus］则极力反对这种认为耶和华此处在谴责吃喝嫁娶的异端解释。"他们在洪水和大火中毁灭，不是因为他们干了这些事，而是因为他们沉溺于这些事，他们还藐视上帝的审判。"[18] 看过这则评价后，再回头看看我们所讨论的画，我们会非常钦佩博施的想象，他凭着想象勾画出了那些完全沉醉于吃喝嫁娶、寻欢作乐的形象。 [88]

博施的这幅画当然是独特的，但在尼德兰文艺复兴艺术中并非没有这个题材的类似作品，如萨德勒［Sadeler］依据 D. 巴伦支［D. Barendz］的作品制作的金属版画，上

面题写着"像挪亚的日子那样"。画中有裸体人在欢宴作乐的场景（图203）[19]，但那位艺术家当时似乎还不知道洪水之前的食素习惯，他为这些人画了一只烧熟的禽鸟。

这一平行例子当然能表明博施的构图并不完全是孤立的。他的怪异的三联画符合《圣经》插图画的传统，而不属于象征幻想画的类型。我们可以想象在礼拜堂或教堂里看到三联画比看到《干草车》[Hay-Wain]可能更容易些。

如同我在别处讨论过的藏于马德里的作品《主显日》[Epiphany]的情况一样[20]，我觉得通过读《圣经》和《圣经》注解，而不是通过研究吸引过许多博施绘画解释者的奥秘传说，我们更可以在"破译"博施的作品上取得进展。这并不是说，这幅画就该被认为是一幅没有使用任何象征手法的纯粹插图。巴克斯[Bax]在他所谓的"欲望花园"[Tuin der Onkuisheid][21]里查明的那些有关性活动的隐喻和暗指，事实上很可能就是艺术家用来传达这种神旨的。我在前一篇文章里描述过的表示转瞬即逝性和不稳定性的形象也是如此。这一《圣经》主题本身并不排除象征符号的使用，尽管有些显眼的象征符号还有待人们去解释。对这些令人迷惑的特征也许仍然可以提出一种尝试性的解答。有一个答案涉及奇怪的玻璃器具母题，它们有许多很像试管。洪水之前的人们懂化学吗？事实上，他们懂，尽管有关这个方面的记载十分零乱和令人困惑。据约瑟夫斯[Josephus]说[22]，"塞特的儿子们"知道亚当预告过世界的毁灭。因此，他们制造了两根柱子，一根石头的，一根砖块的，以抵挡水和火的力量。他们想把为人类保存的知识刻在这两根柱子上，洪水之后还可使用。[23]有关这些柱子以及柱子精心选材的故事通过《圣经释义》流传到了其他有关世界历史的书籍之中。

这位造柱的手艺人有时被称作"杜巴尔·该隐"[Tubal Cain]，有时被称作"朱巴尔"[Jubal]。[24]但至少在一部中世纪的世界编年史，即鲁道夫·冯·埃姆斯[Rudolf von Ems]的编年史，作者泛泛地把柱子的制造者定为洪水之前的罪恶之人。埃姆斯强调，他们想制造出一种"比玻璃还坚硬"的耐久材料的熟练技巧：

现在人开始增加，从早到晚一直不断增加，数目变得越来越大，罪恶和罪恶的心灵也开始增加；他们的熟练技巧也使他们掌握越来越多的技艺。由于亚当已向他们预言，世界会在水中毁灭，在火中消亡。为了抵御这一灾难，他们靠自己的技艺巧妙地[89]制造出了两根柱子，一根砖块的，一根大理石的，比玻璃还要坚硬。他们把所发现的任何技艺都刻在这些柱子上……[25]

在中联的右上角有个很像柱子的东西，在这东西的后面有一个正在指点的人，这是画面中唯一穿衣服的人。他有可能是挪亚吗（图198）？

甚至在"天堂"里也有试管，我们可以看到，它们从熔渣堆里伸出，这熔渣堆支撑着涌出四股水流的喷泉，这些水流会使人联想起天堂里的四条河（图201），给喷泉所施的肉色会使观者去推测博施是否知道一则有关大洪水的最基本的原典，即圣安布罗修斯［St. Ambrosius］的《挪亚和方舟之书》［Liber de Noe et Arca］。作者在其中对"凡有血气的人，在地上都败坏了行为"这句经文作了较长的评注："贪欲和其他邪恶如奔腾河流从肉体涌出"。[26] 不管怎么说，那些爬出水塘的动物和其他一些破坏了天堂美的怪物使人能从视觉上而不是从理智上更容易了解耶和华后悔自己创造了世界。在博施的"天堂"里，堕落已呈现。

在洪水之前的沃土中生长的形状奇异的大树成排地分布在此联地平线上和中联里，但盘旋穿过和环绕大树的大群黑鸟预示了不祥之兆。在外联上（图187），我们看到这些大树在洪水中枯萎和死亡。在结论部分我们将回过头来讨论外联。《诗篇》第33篇有关上帝既惩罚又安慰的诗句与此画的主题并不矛盾[27]：

> 诸天借耶和华的命而造，万象借他口中的气而成。他聚集海水如垒，收藏深洋在库房。愿全地都敬畏耶和华，愿世上的居民惧怕他。因为他说有，就有；命立，就立。耶和华使列国的筹算归于无有，使众民的思念毫有功效。……耶和华从天上观看，他看见一切的世人。从他的居所，往外察看地上一切的居民。他是那造成他们众人一心的。留意他们一切作为的。君王不能因兵多得胜，勇士不能因力大得救。靠马得救是枉然的，马也不能因力大救人。耶和华的眼目，看顾敬畏他的人和仰望他慈爱的人，要救他们的命脱离死亡，并使他们在饥荒中存活……（《诗篇》，第33篇，第6—19节）

因此，博施的三联画所传达的信息并不是无可改变的黑暗。暴风云中的彩虹包含着允诺，第二场大洪水毁灭不了整个人类。挪亚的得救提示了：善不会随恶一起消亡。

对于解释洪水的意义，这最后提到的母题当然十分重要，因此，我们得问问，博施描绘从破坏性的大水中出现的世界是否真的没画方舟。这个问题问得很有道理，因为在鹿特丹有一幅出自博施或他的画室的祭坛画的边联（图202），其中画着方舟已停，动物正从方舟走出，周围被洪水淹死的人兽，七零八乱，横尸荒野，一片荒凉。[28] 藏于马德里的三联画的边联上大地的面积几乎不可能画下这样的景象，但在中联里，原来

［90］

是否画有方舟则是另一码事。显然许多图画边缘都被裁剪过了。拿博施的画和十六世纪根据他的画所作的壁挂相比较就能证实这一点。[29] 此外，我们可以有把握地认为，这一作品和其他许多作品一样，博施把边联的画面画成一个完整的圆圈。目前在经装裱的这件作品上［图 187］，圆圈还保留着 [30]，但它被可能不属于原作的双框线一分为二。[31] 我们看到约占全部画幅宽度六分之一的中间这道双框线，我们可以想象那里可画些什么。它大约在 194 厘米总宽度里占 32 厘米。鹿特丹的边联的宽度也还不到 38 厘米。那上面有可能画的是对闭合的三联画中部母题的回应或扩展内容吗？然而，无论人们在将来会发现什么有关博施这幅杰作的与此处有关或无关的新证据，我们都可以有把握地抛弃《地上乐园》这个不合适的题目。这幅画的基督教题目［Christian name］是"像挪亚的日子那样"，或许更简单地叫"洪水的教训"［The Lesson of the Flood］。[32]

［徐一维译　范景中校］

古典的规则和理性的标准

从文字的复兴到艺术的革新
尼科利和布鲁内莱斯基*

文化史正在经历一场危机，即由黑格尔的"历史决定论"［historicism］逐渐让位而引起的危机。其影响余波在文艺复兴研究中尤其强烈，因为正是在这个领域，艺术发展与其他领域发展间的联系，对于现代研究来说，比黑格尔这位进步论的哲学家看来远为复杂和可疑，这一点已经得到证明。与其说布克哈特［Burckhardt］不如说是黑格尔把文艺复兴设想为一种统一化的景象，一种向前奔腾的精神浪潮，一个在知识复兴、艺术繁荣和地理发现三个方面同样确实表达了自己的阶段，在黑格尔看来，这三个事实代表了"宗教改革太阳升起之前的曙光"。[1]

可是，黑格尔的这种乐观形而上学理论已经很难吸引单独的历史学家，不过，在人们摒弃了黑格尔关于新时代的概念之后，就很难不面对着互无关联、无法理解的关于往昔的碎片，于是，仍然需要一个统一性的原则。

鲁道夫·威特科夫尔［Rudolf Wittkower］是文艺复兴的研究者之一，他表明这个两难推理是不真实的。传统上认为，文艺复兴对中心式教堂建筑的偏爱表现了新的异教化的审美情趣，他对此提出挑战，并且拒绝采用实证主义埋头于一大堆年代数据与平面图的做法。[2]因此他可以表明，在一个特定领域，其观念与形式间有一座桥梁，不必采用新时代与新人这些一般化的概括。

本文的目的是通过再次面对黑格尔的问题来巩固这一成功，并在时尚与运动的社会心理学中，而不是在历史的形而上学中，寻求答案。所试图提供的解答也许尚不成熟，无疑还片面。但是，如果它能再一次表明，倘若我们仿效威特科夫尔，把注意力集中在具体情境中活生生的人，那么，与满足于对"精神"的虚假说明相比，我们甚至更有可能发现一些原典与线索来解释各种不同领域的变化的相互作用，如果本文再次表明这一点，就达到了它的目的。

文艺复兴是人文主义者们的作品。但是人文主义者这个词对我们来说不再表示他

* 本文是为《艺术史论文集：献给鲁道夫·威特科夫尔》［*Essays in the History of Art Presented to Rudolf Wittkower*］（伦敦，1967年）撰写的稿件；所据的初稿是1962年12月在纽约美术研究院［New York Institute of Fine Art］作的讲座。

们是"对人的新发现"的先驱，而是表示 *umanisti*，即这样一些学者，他们既非神学家亦非医生，而只是专心研究"人文学科"，即语法、辩术和修辞这 *trivium* ［三艺］。[3] 我们肯定会问，人们致力研究的这些科目怎么竟会导致不仅在古典文化研究中而且在艺术中最终甚至在科学中的一场革命？是什么引发了改变欧洲的天翻地覆的变化？

如此征服世界的任何一场运动必定会提供某种东西，使其在潜在的皈依者眼中确立它的优势。如果它提供的东西是有用的发明，历史学家几乎无须苦思冥索就能理解它为何受到欢迎。火药从东方传到欧洲，很快即被接受，其原因我们了如指掌，大约 1300 年在比萨首次发明的眼镜也很成功[4]，对此不必惊讶。然而，种种"运动"向它们的新支持者提供的，一般是不太明确但在心理上却更重要的东西。它们给支持者提供一种相对于他人的优越感，一种新的威望，一种在逞强而战的重要战斗中的新武器，英国幽默家斯蒂芬·波特 ［Stephen Potter］十分贴切地把这种战斗描述为"胜人一筹"的游戏。早期人文主义者们显然两者都可提供，既有真正的发明或至少是发现，使其能在某些方面建立起超乎较守旧的学者们的优势，也有对那种优势的新的强调，一种压倒一切的新魅力与自信，即使它起初是建立在不稳定和狭隘的基础之上。如拉斯金 ［Ruskin］曾说过的那样，人文主义者们"突然发现，十个世纪以来，世界一直处于无语法的状态，他们便立即把人类存在的目的定为建立语法……"[5]

这种解释近年来确实日益受到挑战。许多研究这个时期的学者开始强调"市民人文主义"［civic humanism］[6]在诸如科卢乔·萨卢塔蒂 ［Coluccio Salutati］和莱奥纳尔多·布鲁尼·阿雷蒂诺 ［Leonardo Bruni Aretino］等伟大的人文主义者的观点中的重要性，这些人文主义者除语法外无疑还关心许多事情。问题仅仅在于是否正是这些其他的事情保证了人文主义的崛起和最后胜利。似乎到了再次把注意力集中于这场运动的那些代表人物的时候。现在，那些人有时因专门潜心于古典文化研究而受到指责。人们一致认为，在那些代表人物中，最杰出、最极端的例子是佛罗伦萨的富商尼科洛·尼科利 ［Niccolò Niccoli］（1367—1437）。[7]

每一位研究这个时期的学者都熟知对年老的尼科利那段生动、迷人的描绘，那是布克哈特从韦斯帕夏诺·达·比斯蒂奇 ［Vespasiano da Bisticci］撰写的传记中援引的："总是身穿一件最漂亮的长可及地的红袍……在男人中他是最整洁的……就餐时使用最精致的古色古香的碟子……酒杯是水晶的……看到他这样坐在餐桌旁，像是来自古代世界的人物，的确是高贵之躯。"[8]

韦斯帕夏诺这部优美的传记，字字句句都流露出他对尼科利的崇敬，他为自己

［94］

依然能认识尼科利而感到自豪 [尼科利去世时，韦斯帕夏诺已经 16 岁——译注]，并把他描述为经历了发现新原典和新资讯的令人兴奋的潮流的那些伟大热心者的中心人物。从波焦·布拉乔利尼 [Poggio Bracciolini]、安布罗焦·特拉韦尔萨里 [Ambrogio Traversari]、布鲁尼、奥里斯帕 [Aurispa] 等人的信件中，我们可以肯定韦斯帕夏诺并未夸大其词。尼科洛·尼科利是这样的人物，各种发现都从国外报告给他，他再传递资讯与抄本。他的图书馆证实了他的勤奋和他对古典文化研究事业的献身精神，这个图书馆后来归圣马可教堂 [San Marco] 所有。

[95] 尼科洛·尼科利去世几十年后，韦斯帕夏诺回首往事，尼科利身为这场人文主义运动发起人之一的角色已不再是争论点了。"可以说，他是希腊和拉丁文字在佛罗伦萨的复兴者……尽管彼得拉克 [Petrarch]、但丁 [Dante] 和薄伽丘 [Boccaccio] 为复兴希腊和拉丁文字做了一些事情，他们的努力却未达到由于尼科利的努力所达到的高度。"[9] 这个貌似简单的句子却仍然概括了尼科利一生的主题，即他对佛罗伦萨文学三杰（彼得拉克、但丁、薄伽丘）的矛盾心理，如果要真心地恢复古希腊和拉丁的标准，就必须超越他们。我们从韦斯帕夏诺那里获悉，正是他对这些标准的崇尚，导致了尼科利本人从未发表任何作品。他的品位十分挑剔，以致他从未使自己满意过。

甚至在这段理想化的生动描写中，也能够看出尼科洛·尼科利属于这样一种类型的先驱，他们可以称作催化剂，即这样一些人，他们仅仅通过他们的存在，通过谈话与争论就能导致一场变革，但是，倘若其他人未留下关于他们活动的记载，他们就不会为后人所知。苏格拉底 [Socrates] 是最突出的例子（宗教领袖们除外）。和苏格拉底一样，尼科利主要以恶意的讽刺和虔敬的唤起想象的双重形象为我们所知。人们把他挑出来进行粗野的谩骂，或者记述他是许多人文主义对话的对谈者；在佛罗伦萨最富有创造力的时期，这些对话试图在那里唤起讨论的气氛。[10]

这些对话中最重要、生动的一次是在尼科利三十五六岁时进行的，它是莱奥纳尔多·布鲁尼著名的《献给彼得鲁斯·希斯得鲁斯的对话录》[Dialogi ad Petrum Histrum][11] 中的第一篇对话；这场对话的最高潮是尼科利对但丁、彼得拉克和薄伽丘的肆意攻击，现在人们常常为此而援引这段对话：

你提醒我的这些但丁，这些彼得拉克，这些薄伽丘的文句都是些什么东西？难道你指望我以俗人的见解做出评价吗？和大众一样赞成和反对它们吗？……我一直怀疑大众，而且不无理由。

但丁除时代错误和其他错误之外，还缺乏使用拉丁语的能力。尼科利刚刚阅读了但丁的一些信件：

天哪，没有人如此无知，写得这样糟却不觉得羞愧……我要把你这位诗人排除在文化人之外，归入羊毛工之列……[12]

在对彼得拉克和薄伽丘进行了类似的攻击之后，尼科利大声说道："我的评价是，西塞罗的一封信和维吉尔的一首诗比这些人的拙劣文字垒叠在一起还要高得多。"[13]

除非在这篇对话的上下文中阅读，否则这段耸人听闻的咒骂很难理解，更不用说宽恕了。因为布鲁尼对背景和辩论都作了精心描写，使读者对这段指责佛罗伦萨最引以为荣的传统的对话有所准备。在开头的一节，读者看到既是学者又是哲人的首相科卢乔·萨卢塔蒂在彬彬有礼地责备年轻人布鲁尼、罗伯托·罗西［Roberto Rossi］和尼科洛·尼科利，因为他们忽视了关于哲学问题的讨论和辩论。尼科利同意这些做法是 [96] 有益的，但是哲学问题不值得探索并非他的过错，而是他们所处时代的过错。

我看不出，时代如此恶劣，书籍如此匮乏，人们怎么能彻底掌握辩论。因为在这样的时代，还能发现什么有价值的技能、什么知识不是混乱的或者不是极其退化的呢？……在这些岁月，大部分书籍已经毁灭，残存的书籍也错误百出，无异于佚失，你认为我们又怎么能学习哲学呢？确实，有许多哲学教师都允诺教授这门课程。倘若他们教授自己都一窍不通的东西，那么我们时代的这些哲学家们一定是多么杰出的人物呀。[14]

他们服从亚里士多德［Aristotle］的权威，然而他们当作亚里士多德的话来援引的那些粗鲁、严厉和刺耳的词句不可能出自西塞罗所描述的亚里士多德的文风，西塞罗写道，亚里士多德是用温柔得难以置信的笔调写作的。哲学如此，所有人文学科亦然。并非现今没有人才，或者没有学习的愿望，但是没有知识，没有教师，没有书籍，一切都办不到。"瓦罗［Varro］的著作在哪里，李维［Livy］的历史著作在哪里，萨卢斯特［Sallust］或普林尼的著作又在哪里？要列举所有佚失的著作，花一整天的时间也不够。"[15] 萨卢塔蒂正是在这里插话，叫他的对手不要夸大其词，例如，他们有西塞罗和塞内加［Seneca］的著作，并且提醒尼科利，他们还有那三位伟大的佛罗伦萨人的著作

［即彼得拉克、但丁、薄伽丘——译注］，从而最终引起上述的发作。

在第二篇对话中，攻击已经被收回了。尼科利强调，他说这些令人无法容忍的话只是要刺激萨卢塔蒂［Salutati］颂扬佛罗伦萨的"三人组"［triumvirate，指上述的文学三杰——译注］。既然赞辞迟迟没人说出，所以要表明他能正话反说，不失时机地称赞这三位伟人。

两次对话的对比如此惊人，汉斯·巴龙［Hans Baron］断定，它们不可能出自同一时期，一定是对话者转变了观点，至少是布鲁尼转变了观点。[16]但是，除双方同意有效的争论是修辞学传统的一部分这个事实外，尼科利的观点拐变也许并不像表面看来那样完全。布鲁尼插进一个恶意的玩笑，这个玩笑结果却转弯抹角地撤回了最初说的关于维吉尔和西塞罗的话："有人宣称，根据他们的评价，维吉尔的一首诗和西塞罗的一封信高于彼得拉克的所有作品，"这次尼科利说的是，"我常常把这句话颠倒过来，说，我喜欢彼得拉克的一次演讲甚于喜欢维吉尔的所有信件，我对彼得拉克诗歌的评价比西塞罗所有诗歌要高得多。"[17]当然，众所周知，西塞罗的诗十分糟糕，我们也不拥有维吉尔的信件。因此，这种撤回是十分适当的。

毫无疑问，正是对名人的大为不敬当初吸引了尼科利的注意力；在这种类型的变革中，获得注意就是成功的一半。对权威的作弄，"烧掉博物馆"的呐喊，属于我们将其与新运动联系起来的"弑父"仪式。但是第一篇对话也向我们表明这场攻击自有其 [97] 牢靠的基础。人文主义者刺探了敌人的防御工事，找出了最薄弱的部位。他们抱怨缺乏好的原典，这是正确的，他们怀疑大学所教授的亚里士多德学说，这是正确的，他们要求在这样的情况下必须首要之事第一，而最大的需要是弄清古人们实际上写了和教导了些什么，这也是正确的。没有这些预备步骤，在依赖于权威的框架内就不会产生有效的争论。我们当中有人目睹了当代学术中对于哲学史家们的大概括所作的即使不那样惊人也是类似的反抗，对于这些人来说，这种倾向并不陌生。当时的反叛者遵从自我否定的教仪，以便为前人乏味的修辞赎罪。对那些反叛者来说，获得原典和宪章的正确版本几乎具有道德上的意义。

对照这个背景来看，尼科利等人所引起的敌对态度及其最终在欧洲的胜利都更可理解了。有许多关于这种敌对态度的文献。已知的对尼科利等人的正式"谩骂"就有五篇[18]，其中包括诸如瓜里诺［Guarino］和布鲁尼本人等同属最伟大的人文主义者的恶意攻击。他们对尼科利抱怨的要旨总是相同的：对伟大的佛罗伦萨诗人们的不敬，极度傲慢但又缺乏富有创造性的成就，对手稿的外在形式与拼写过于讲究并愚蠢地卖

弄学问，而不是对其意义感兴趣，等等。

因此，奇诺·里努奇尼［Cino Rinuccini］在他约 1400 年所写的漫骂文章中佯称，他的"神圣的愤怒"迫使他离开佛罗伦萨，以避免一帮空谈得空洞无聊的讨论来求得宁静。

为了在公众面前显得学识渊博，他们在广场上大声谈论古人有多少复合元音，为什么现今只有两个还在使用……古人在诗中使用过多少音步，为什么现今只用扬抑格［anapaest］……他们以这样放纵的胡思乱想度时过日……但是词语的意义、区分、意味……他们却不用功去学。关于逻辑学，他们说那是一门深奥微妙的学问，用处不大……

文章又依此类推地谈到人文学科的整个领域，指责这些傲慢的家伙对其中每一门学科都不予考虑，而作者觉得应捍卫它们免遭"无赖"的攻击。[19] 里努奇尼并未提到那些触怒他的人。瓜里诺 1413 年写的漫骂文章更加针对个人；尽管他未说出被骂者的名字，却一定很容易识别。这封信存在两个版本，[20] 都包括这样一个指责的要点，即尼科利忘记了"捉苍蝇的不是鹰而是蜘蛛"。[21] 其中一个版本相当详尽地阐述了这一点，语言充满了强烈的讥讽，把尼科利描写为"几何学"的研究者。

他认为书籍的其他方面十分多余，因此忽视了它们，而把自己的兴趣和才智消耗在手稿的点（或圆点）上。至于线，他多么精确、多么冗长、多么优雅地讨论它们呀……当他十分精确地论述说与其用铅和尖笔不如用铁的尖笔画线条的时候，你会以为听到了狄奥多罗斯［Diodorus］或托勒密［Ptolemy］的声音……至于纸张表面，他的专门知识是不会闲置不用的，他滔滔不绝地加以赞美或指责。如果最终结果只是对字母形状、纸张颜色和墨水种类的讨论，花费这么多年的时间岂不太无意义了吗……[22] ［98］

瓜里诺新见到了尼科利写的一本小册子，为儿童教育而编辑的一本关于正字法［Orthography］的书。

它表明，作者本人是个儿童，他违反一切规则，用复合元音拼写本来已缩略的复合元音却不知羞耻……当词毫无问题的时候，这位白发老者却恬不知耻地引用铜币和

银币、大理石雕刻和希腊手稿的证据……让这位梭伦［Solon］告诉我们，如果他能告诉的话，这个时代的在世作者中，有哪一位他不加挑剔……[23]

大约1424年，轮到莱奥纳尔多·布鲁尼与尼科利争论的时候，他抓住了这些和其他一些主题。[24] 他勾画出一幅生动的漫画式的景象，尼科利大摇大摆地招摇过市，左顾右盼，期待着人们欢呼他为哲学家和诗人，他仿佛说道：

看看我吧，要知道我是多么圣明，我是文学的支柱，知识的圣殿，学说和智慧的标准。倘若周围的人没有注意他，他就会抱怨时代的无知……[25]

这次是布鲁尼证实，尼科利不停地污蔑但丁、彼得拉克和薄伽丘，他藐视圣托马斯·阿奎那［St. Thomas Aquinas］和生活于过去一千年中的其他任何人。[26] 然而他自己做了些什么呢，把两个拉丁文单词放在一起都不会，年届六十所知道的只是书籍和书籍贸易，既不懂数学又不会修辞，也不通法律。据说他对语法这门适合孩子们学的科目倒挺感兴趣。他沉思冥想什么复合元音……[27]

即使考虑到这些漫画式描写明显的歪曲，它们仍在一个重要方面补充了尼科利的形象。如果说布鲁尼的对话向我们展示了这位为了恢复古代的更高标准而希望与最近的过去决裂的反叛者，那么这些漫画式描写就强调了他在这场战斗中所使用的武器。老人应回学校去，他们甚至不会正确地拼写。

人们很容易把他的此种关注揶揄为无聊的卖弄学问，但是它所引起的憎恨本身也流露出反对者的焦虑，因为显然尼科利常常是对的。拉丁文的拼写在中世纪遭到歧视，这本身并不是新发现。萨卢塔蒂也对正字法感兴趣。[28] 但对他来说这无疑不是最重要的问题，他可以轻松自如地修习彼得拉克的遗产，同时又从事古典文学研究，而不把注意力转移到此类细枝末节上。他决不会企图与传统决裂。如尔曼在论述萨卢塔蒂的人文主义的著作中十分出色地阐明的那样，中世纪的成分和现代成分在这位佛罗伦萨首相的心灵世界并不发生冲突。[29] 对年轻的反抗者们来说，那一定看上去像与魔鬼妥协。他们的"要事第一"方案首先就是拼写。

初看起来，对于将席卷整个西方世界的时尚运动来说，此项方案看上去不像大有希望的开端。因此，在汉斯·巴龙的书中，主要把这种学究气的古典主义用作一种衬托来表明布鲁尼的"市民人文主义"，这是可以理解的。[30] 这些学究一直被指责为缺乏

爱国心、孤高自许的人。我们所了解的关于尼科利的为数不多的事实，并不都符合这个形象。尼科利常常担任公职，有的还是要职。[31] 但是，即使尼科利的孑然独立的形象完全正确，也未必证明他可能没有影响事情的进展。认为对拼写及类似问题的关心不可能比最善意地参与当地政治产生更深远的影响，是十分草率的臆断。我们看到，即使在我们这个时代，拼写改革可以成为和旗帜设计同样引起争论的问题。只是，它要取决于这些问题是在什么情况下提出的。

有迹象表明，此类著名的对复合元音问题的关心是一名局外人挑起的。曼努埃尔·赫里索洛拉斯［Manuel Chrysoloras］是来自君士坦丁堡［Constantinople］的受人尊敬的哲人，萨卢塔蒂把他请到佛罗伦萨向年轻的学者们教授希腊文，他对正字法的问题颇感兴趣，[32] 或许因为它关系到希腊语姓名的正确音译。听到一位希腊人谈论拉丁语在西方世界遭到败坏，且这一败坏在硬币和墓碑的铭文上得到证实，一定是令人震惊的。etas 的拼法显然是错的，应当拼作 aetas［时间］，许多类似形式亦然。难怪这些事情可以成为重新强调准确性的象征，成为在反对语言败坏的斗争中高擎的旗帜。

碰巧的是，甚至现在复合元音的问题也能令人勃然大怒。我们只需看一看一位傲慢的英国学者在不得不接受如 color［颜色］或 labor［劳动］一类词的美国拼法时的反应就足够了。尽管此例中词源学偏爱大西洋彼岸的用法。但是，对那个旧式的"u"的省略在保守主义者的心中是与元音误读［false quantities］甚至对 h 音的省略相等同的，众所周知，对 h 音的省略在舞台上和现实生活中标志着未受过教育的伦敦佬。难怪人们在拼写问题上会大发雷霆。萨卢塔蒂仍然坚持 michi［路］和 nichil［没什么］的中世纪惯用法，并不顾波焦·布拉乔利尼的"顽固的"反对，要加强这个粗俗的传统，布拉乔利尼把 nichil 的拼法称作"罪过与亵渎"。[33] 他可能在开玩笑，但他无疑强烈地觉得，有必要恢复古代正字法的纯正性。

在更广泛的上下文中研究一下语言在社会团体的形成中的重要作用是十分有趣的。萧伯纳［Bernard Shaw］笔下的教授希金斯［Professor Higgins, 萧伯纳《皮格马利翁》剧里的人物，语言学教授——译注］清楚，语言和口音是进入社会的通行证。但语言不仅仅有这个作用，它可以创造新的忠诚关系。那些宣称对语言有特殊洞察力并严厉批评当前语言混用的纯正癖者总会吸引人们的注意力，并在语言使用者中既激起敌意又激起热切的忠诚。奥地利的卡尔·克劳斯［Karl Kraus］就是一个恰当的例子，他是讽刺作家，在他看来，除正确德语的规则外，没有什么事物是神圣不可侵犯的，而他看到那些规则受到了新闻行话的威胁与歧视。尽管他的捍卫活动在许多方面有益，但他赋

［100］

予那些学会了发现某些常见错误的人们的优越感，这却是他编写小册子的一个显著的副产品。这种优越感似乎通过他的敬慕者路德维希·维特根斯坦［Ludwig Wittgenstein］甚至传到了英国。维特根斯坦要改革部落语言，他相当成功地增强了那些学会发现其他人的语言混乱的人们的自信心。

我们不必过度利用这种可能的类似情况就可以认识到，尼科利所代表的这场运动的活力可能来自波特所称的"胜人一筹"的游戏。人文主义者们是风格和语言的改革者，在这个领域内，他们可以证明自己比守旧者更优越，那些守旧者仍然把 nihil 拼作 nichil，或把 auctor ［作家］拼作 autor，从而暴露出自己的无知。这种爱好有时可能确实排挤了其他的兴趣。无论如何，尼科利在形而上学问题上并不是具有反抗性的人物。韦斯帕夏诺说，尼科利是 cristianissimo ［信仰基督教的］[34]，"那些对基督教的真理持怀疑态度的人引起他最强烈的憎恨"[35]，人们没有理由不相信这些话。

尼科利对于形式而不是内容的专注引起了当时以及现在的敌对派的愤怒。在某种意义上，这种专注助长了宗教与哲学问题上的保守主义。对于他以及一个世纪后的伊拉斯莫斯［Erasmus］来说，注意语文学上的准确性与尊重福音书之间不存在任何矛盾。

因此，对形式的强调决非缺点，而是人文主义运动取得成功的另一件法宝。它确立了坚持形式者的优势，却不破坏他们信仰的根基。由此项观察看，正是在那些人中，正是在那个时刻，对文字的关注和态度开始向视觉艺术风格的变化直接转移，这是不足为奇的，我们从瓜里诺那里了解到，尼科利对书籍中的"点、线、面"有多么操心。还有一段讽刺[36]更加明确，它再次抱怨，一群无礼者不尊敬三位伟大的佛罗伦萨诗人，而自己却从未创作过任何东西。

其中的一位可能声称谙熟典籍。但我也许应当回答，是的，无论这些书装订得精美与否，它倒可以使人成为出色的小官吏或书商。因为，这原来是那位职业挑剔者最天才的地方，他希望看到优美的古代字体，而如果它不是古代的字形并用复合元音正确拼写，他就认为它不美或不当。任何一本书，无论多么好，如果不是用古代字体 ［lettera antica］ 书写，就不会使他满意，他也不会屈尊阅读。[37]

[101]　此处我们知道，当时的人们感到是一时风尚和一个人的做作行为的事情后来影响了整个西方世界，因为正是这种 lettera antica ［古代字体］首先在意大利取代了哥特字体［Gothic script］，又从那里随着人文主义传播到所有现在使用拉丁字母的地方，包括

本书的印刷机。

由佛罗伦萨人文主义者们掀起的这场最初的明确的革新运动的历史，有十分充足的文献记载。艺术史家很可能羡慕古文字学家在此能精确地了解风格上的变化。厄尔曼在《人文主义书体的起源和发展》一书中极其清晰和敏锐地论述了这种变化。[38] 幸亏厄尔曼，我们才能够通过特定人物，而不是根据会毁掉历史的那些无个性特征的集体势力与倾向来理解这一发展。这些特定人物都表现了自己的偏爱，做出自己的选择。正如人们所料，这段历史始于彼得拉克，他仍书写哥特字体，但他对他所喜爱的文字特性有坚定的见解。他给朋友写信说，他所希望的不是远看十分悦目而读起来吃力的优美华丽的文字。1395 年，彼得拉克的继承人和信徒萨卢塔蒂试图从法国买本书，他写道："如果你能弄到一本用古代字体写的书，我会喜爱它，因为没有什么文字比这更令我赏心悦目。"[39]

毋庸置疑，萨卢塔蒂所说的字体，是指哥特字体出现之前使用的那种字体，即我们现在所称的加洛林小写字体［Carolingian minuscule］，它确实更为清晰易读。萨卢塔蒂的视力在逐渐衰退，很可能由此缘故他喜欢这种字体；但是他也一定注意到，更早些的写本总体看来能提供更好的原典。他说的"古代字体"甚至表明他可能错误地认为这种写本中最古老的本子可追溯到古典时期。萨卢塔蒂通常写哥特字体（图 204），但是厄尔曼表明，至少有一部萨卢塔蒂本人书写的普林尼信件的抄本（这位年迈的人文主义者和首相是为自己抄写的），在这个抄本中他尝试模仿较早的字形。他没有继续这种尝试。乌尔曼所知的第一部标明日期的用新字体书写的写本是萨卢塔蒂的学生和首相职位继位人波焦·布拉乔利尼 1402 到 1403 年间书写的一个本子[40]［图 205］。它仍显露出哥特体的痕迹，但它是以职业抄写员的修养和细心书写的——因为波焦显然在年轻时就是职业抄写员。

此处跟随厄尔曼分析一下拼写的问题会十分有趣，拼写反映了这些人所进行的、引起如此之多的敌意和挪揄的那些讨论。[41] 在写本的第一部分，波焦仍写 etas，但后来改为 aetas。总的说来，他非常小心地使用神圣的复合元音，偶尔甚至过于小心。如厄尔曼所注意到的，他很费力地在不该用复合元音的地方不用复合元音。因此，他有一次把副词 fixe 误写作 fixae，有两次把 acceptus 误写作 accoeptus。

波焦本人在复合元音问题上不会成为极端主义者。但是此处重要的与其说是个别字的拼写法，不如说是对标准化的正字法和标准化字体的强调。我们可以探索波焦为推广新的拼写形式所做的努力，因为我们从他的信中得知，他自告奋勇，承担了为佛

［102］

罗伦萨人文主义者服务的抄写员们传授新拼写形式的任务。[42]

在 1425 年 6 月致尼科利的一封信中，他提到有一名抄写员写字速度很快并"用那种有古典时代风味的字体"［*litteris quae sapiunt antiquitatem*］书写。那时他手下还有一名法国抄写员，波焦曾教给他 *litteris antiquis*［古典字体］。1427 年，波焦抱怨说，他有四个月的时间只是教一名呆笨的抄写员写字，但"那头驴子太蠢了"。也许他花两年的时间能学会。当然，两年之后，抄本讲述了自己的历史；在一部又一部的抄本中我们可以看到 *littera antiqua*［古典字体］传播开了。

就我们所知，身为业余爱好者的尼科利本人的字体写得并不同样完美——实际上就和他很少用完美的拉丁文体写作一样。据厄尔曼说，尼科利反倒发展出了 *littera antiqua*［古典字体］的更草写的实用变体，这种变体在他抄写古代文本的工作中一定得心应手，后来发展为我们称作斜体［italic］的字体。

然而，如果那些挖苦者所描绘的尼科利形象表明了一些实情，那么这个人的真诚的热情对那场文字革新一定起了一份作用，这场革新至今仍影响我们。这是真正意义上的革新：从败坏了的风格和字体向较早阶段字体的回归。奥托·佩赫特［Otto Pächt］已表明，十五世纪的意大利的写本的字体和词首字母多么忠实地模仿了十二世纪的范本。[43] 他提醒人们注意现藏牛津的 1458 年拉克坦提乌斯［Lactantius］抄本[44]（图 206）和一部十二世纪的格列高利［Gregory］抄本[45]（图 207）的类似。

因此，显而易见，*littera antiqua*［古典字体］（它实际上是一种十二世纪的形式）的传播和我们与菲利波·布鲁内莱斯基［Filippo Brunelleschi］的名字相联系的建筑风格的重大变革之间存在惊人的对应。布鲁内莱斯基也摒弃当时流行于欧洲的哥特式建筑模式，转而青睐后来称为 *all'antica*［仿古典］的新风格。他的革新和人文主义抄写员们的革新一样，从佛罗伦萨传遍世界，并在凡是采用或修改了文艺复兴风格的地方立足至少五百年。在这几百年中，人们一直把这种风格看作古罗马建筑的复兴，而到了布鲁内莱斯基的继承者阿尔贝蒂的时期，这种风格才实际成为古罗马建筑的复兴。但是，无论布鲁内莱斯基自己的意图是什么，现代的研究已揭示出，和人文主义者一样，他的哥特风格的替代物与其说得自研究古罗马废墟，不如说得自佛罗伦萨的哥特前的样本，现在我们知道，这些样本是罗马式［Romanesque］的，但他可能认为它们比实际的更古老，更有权威性。[46]

布鲁内莱斯基的成就的地位与重要性当然与萨卢塔蒂及其追随者对字体进行的微小调整处于不同的层次上。然而这种比较对于十五世纪来说听上去也许并不像现在这

样过分。洛伦佐·吉贝尔蒂与布鲁内莱斯基交往多年，不管他俩到底是什么关系，吉 贝尔蒂在《评述集》[Commentarii] 中明确地作了这一比较。在论述比例是美的秘诀时，[103] 他从人体的例子转到书写的例子：

> 同样，除非字母在形状、大小、位置与秩序上以及在其各部分可以协调的所有其 他可见的方面成比例，否则字体就不会美。[47]

布鲁内莱斯基的第一位传记作者强调，对潜在和谐的发现正是布鲁内莱斯基做出 的真正的新发现，他是在思考古代雕像与建筑时做出这种新发现的，在那些雕像和建 筑中，"他似乎十分清楚地看出其各部分与骨骼中的某种秩序……他想从那里重新发 现……它们的音乐般的调和……"[48]

此处没有必要重复围绕布鲁内莱斯基罗马之行问题的讨论。[49]瓦萨里沿用自同一篇 传记的故事强调，布鲁内莱斯基离开佛罗伦萨赴罗马是因为未被授予制作洗礼堂大门 的委托，这个故事十分明显地带有武断推想的痕迹，因此不必当真。当然，也不排除 这样的情况，布鲁内莱斯基在几次罗马之行期间研究了古代建造拱顶的方法和古代的 柱头形式。

然而，根据古文字学的类似情况来看，布鲁内莱斯基这种细节研究很可能是在主 要的革新之后进行的。人文主义的字体尤其是大写字母也最终体现了直接取自罗马遗 迹的特征，但是 bella lettera antica [美的古代字体] 的基本结构不是罗马的而是罗马式 的。和字体革新一样，建筑革新无疑是出于新生的对古代独有的热情，而它的灵感主 要来自当作罗马遗迹来尊敬的佛罗伦萨的古迹。在这方面，有些艺术史家尚未考虑的 证据有力地表明这两个革新运动间的联系，因为线索又一次指向尼科洛·尼科利和科 卢乔·萨卢塔蒂。

实际上韦斯帕夏诺告诉我们，尼科利"尤其偏爱布鲁内莱斯基、多纳太罗 [Donatello]、卢卡·德拉·罗比亚 [Luca della Robbia] 和洛伦佐·吉贝尔蒂，并与他们 交往甚密"。[50]但是这个证明材料相当笼统，而且日期较迟。在 1413 年瓜里诺对尼科利 的责骂中潜藏着更宝贵、更惊人的证据，那时比布鲁内莱斯基对新风格做的任何最初 努力都要早几年。关于尼科利，瓜里诺写道：

> 这个人为了显得也在详述建筑的规律，他露出手臂，调查古代建筑，勘查墙壁，

勤奋地解释毁灭的城市的废墟和半坍塌的拱顶，毁坏的剧场中有多少级台阶，多少根圆柱或者散乱地倒在广场上，或者仍然矗立着；基础有多少英尺宽，方尖碑顶端有多高，这时，谁能不放声大笑呢？人确实患有盲目症。他以为自己会博得人们的好感，殊不知大家处处都在取笑他……[51]

[104]　因此，这是一份珍贵的文献，表明尼科利对古代建筑的外观和对古代字体与拼写法一样感兴趣。我们甚至可以推论，这个特定时刻在佛罗伦萨，是什么激发了这种兴趣。人们从萨卢塔蒂一本著名的小册子中发现了线索，十分奇怪的是，它也没有引起建筑史家们的注意。

　　我们又一次处于论战的背景之中，佛罗伦萨首相萨卢塔蒂力图捍卫和提高佛罗伦萨的尊严，使之免遭米兰人洛斯基［Loschi］的攻击。[52]汉斯·巴龙的著作《人文主义的危机》［*The Crisis of Humanism*］有对这场论战背景的说明。[53]巴龙强调，来自北方的致命危险的时刻如何激起了佛罗伦萨公民的自豪感，当时米兰的维斯孔蒂家族［the Visconti of Milan］已经准备要消灭这最后一个独立城邦。正是在这种爱国主义的宣传中，佛罗伦萨和罗马帝国间传奇般的联系显得非常重要，而萨卢塔蒂力图证明这个断言有确凿的根据。他用艺术史的论据作了证明：

　　我们这个城市是由古罗马人建立的，这个事实可以由令人信服的设想推论出来。有一个非常古老的传说，随着岁月流逝而变得模糊了，即佛罗伦萨是古罗马人建造的，这个城市有一座朱庇特神殿［Capitol］，旁边有一个法庭［Forum］……还有一座先前的马尔斯［Mars］神庙，贵族认为马尔斯是罗马民族之父，这座神庙既不以希腊风格也不以伊特鲁里亚风格，而完全以罗马风格建造。我再举个例子，尽管那是过去的事情；还有另一件我们民族起源的标志，它一直存在到十四世纪的前三分之一世纪……那是韦基奥桥［Ponte Vecchio］上的马尔斯骑马雕像，是民众为纪念古罗马人而保存下来的……我们也留有按我们祖先习惯建造的输水道的拱形结构的遗痕……至今仍存在着圆塔，大门的筑城工事，现在与主教宫［Bishop's Palace］相连，凡是见过罗马的人都不仅会看出而且会发誓说它是罗马的，这不仅因为它们的材料与砌砖工程，而且因为它们的形状。[54]

　　还有更多的文献证据说明，当时的人们对我们现在确定为佛罗伦萨"原始文艺复

兴"的古代建筑风格感兴趣。乔瓦尼·达·普拉托［Giovanni da Prato］的《阿尔贝蒂的天堂》［*Paradiso degli Alberti*］一书，据巴龙确定写于约 1425 年，正是布鲁内莱斯基进行革新的年代，它包括了关于佛罗伦萨是古罗马人所建的另一段讨论，可能依据的是萨卢塔蒂的说法，但提供了更多的细节。它把洗礼堂（图 208—图 210）描述为古代马尔斯神庙，这在文艺复兴前的文献中几乎绝无仅有：

可以看到，这座神庙美观异常，是按古罗马人的风俗和方法以最古老的建筑形式建造的。仔细观察并思考一下，那么，不仅意大利而且整个基督教世界的每一个人都会认为它是最非凡、最卓越的作品。看一看里面的圆柱，它们都是用最精细的大理石雕成统一式样的支撑额枋，以最高的技巧和独出心裁的方式支撑着能从下面看到的拱顶的巨大重量，并使地面显得更宽阔、更优雅。看一看支撑着一面拱顶的扶壁墙，以及在一个个拱顶之间极巧妙地构成的侧廊。仔细看一看内景和外观，就会发现，它作为建筑，在一切太平盛世都是有用的，令人愉快的，持久的，妥善和完美的。[55]

［105］

当乔瓦尼·达·普拉托写这段词句的时候，布鲁内莱斯基很可能已经着手复兴这种建筑形式了。

布鲁内莱斯基大胆地与当时的惯例进行审慎的决裂，从而成为乔瓦尼·鲁切拉伊［Giovanni Rucellai］所称的 *risuscitatore delle muraglie antiche alla romanescha*［罗马古代建筑手法的复兴者］[56]，而他与当时惯例决裂的第一座建筑该是哪座，我们并不确知。

布鲁内莱斯基在大教堂施工中的崛起对应着三项重要的工程，即育婴堂［Ospedale degli Innocenti］，圣洛伦佐教堂圣器室［San Lorenzo Sacristy］，如果我们相信他的早期传记作者的话，还有归尔甫派宫［Palazzo della Parte Guelfa］[57]。1421 年 3 月，某个叫安东尼奥·德·多梅尼科［Antonio de Domenico］的 "*capomaestro della parte Guelfa*"［归尔甫派宫的建筑工长］被派来为建筑育婴堂做些工作，这个事实表明，这些工程中至少有两项有某种交换关系。[58] 如果能够证明归尔甫派宫是第一项使用了新的革新风格的工程，或许就能确定，"市民人文主义者" 对佛罗伦萨的罗马遗迹的兴趣与这种风格的复兴之间存在某种联系。因为，尽管归尔甫派的势力似乎在十四世纪大大减弱了，然而，用吉恩·A. 布鲁克［Gene A. Brucker］的话说，它仍然是 "归尔甫派传统的可见象征。大多数佛罗伦萨人逐渐接受了归尔甫派的论点，即归尔甫派是这个城市与她的往昔的最重要的联系纽带，也是城市命运的保护者"[59]，这也许仍然是确实的。在他们的

礼仪性的权利与义务中，有一项赋予归尔甫派首领以优先地位，即一年一度的佛罗伦萨庆祝守护神圣乔瓦尼节的队伍向洗礼堂行进中，他们走在前面。[60] 如果用那种深受赞赏的古代神殿的风格建他们的宫殿难道不适宜吗？ 1420 年 3 月，归尔甫派的一项新法令被批准了。这项法令由一个委员会制定，它的成员"在制定法令时能够依赖莱奥纳尔多·布鲁尼的工作和帮助"。[61] 把这座新的建筑与这种复兴这个机构的企图相联系无疑是十分诱人的。根据马内蒂［Manetti］的说法，布鲁内莱斯基只是在这座建筑破土动工后才被请来。在缺乏进一步证据的情况下，我们无法断定此事是否如一些人猜测的那样早在 1418 年发生[62]，或者是否 1419 年动工的育婴堂工程得优先建造。有一件事是可能的——布鲁内莱斯基对传统的哥特式方法的背离起初只限于某些委托工程。[63] 他很可能把较早的建筑语汇继续用于他建于十五世纪二十年代的一些私人住宅。

[106]　　此处显然不宜概述布鲁内莱斯基风格的发展，这个问题人们已频繁地讨论过。只需重申一下它是革新而不是革命就足够了。例如，众所周知，对圣洛伦佐教堂［San Lorenzo］（图 211）和圣灵教堂［S. Spirito］的内部，他采用了罗马式的巴西利卡式殿堂［basilica］的设计，这种殿堂在佛罗伦萨的实例是十一世纪的圣使徒教堂［SS. Apostoli］（图 212），但是，他不仅改变了它的比例，而且改变了直接架在圆柱上的拱之类的细节。他在圆柱的柱头和拱之间设置一个"檐部砌块"，这一方法也在洗礼堂外部的有拱顶的柱式中预示出来（图 208）。

　　甚至布鲁内莱斯基最完美的作品之一也是更多得助于这座洗礼堂，而不是得助于真正的罗马建筑。我指的是帕齐小教堂［Cappella Pazzi］（未完成的）正面（图 213）。这一次，布鲁内莱斯基是对更早的那座洗礼堂内部的基本设计加以修改，以适应于他的优美的设计，在那种基本设计中，拱是切入圆柱上方的区域的（图 209）。然而在采用这种安排时，他也净化了细节（也许根据的是罗马的万神殿，参见图 214）。他去掉了洗礼堂中在拱上方显露的截头壁柱的不恰当做法。

　　因此十分清楚，布鲁内莱斯基的革新与人文主义的革新在这一点上也相似，即与其说它与全新的开端有关，不如说与清除讹误的做法有关。在十五世纪建筑的语汇中，令人印象深刻的与其说是它的古典特征，不如说是它与中世纪往昔的联系。如我们在米凯洛佐［Michelozzo］的梅迪奇宫［Medici palace］上看到的典型的宫殿窗户就是恰当的例子（图 218）。此处没有什么与罗马形式相吻合，却有许多东西可直接追溯到警官宫［the Bargello］的哥特式窗户所例示的中世纪惯例（图 219）。这位文艺复兴建筑师所做的只是去掉了尖拱的不恰当做法，从而使总的形式符合从威特鲁威［Vitruvius］和

从罗马的建筑中抽象出来的规则。我们可以把这个关系看作典型。分析文艺复兴的表现形式，我们常常发现的正是多样性后面的这种连续性。难怪在如何看待文艺复兴的新颖程度上人们的见解如此大相径庭。新颖常常在于回避会违反古典准则的错误，这样说难道不正确吗？[64] 这种回避又来自对传统进行批评的新自由，来自摒弃在古代权威看来似乎是"罪过和亵渎"之物的新自由。

这一点毕竟把人文主义者和墨守成规的学究们区分开，也使得尼科利身为他们的代言人如此不受欢迎，如此令人惊诧。他冒称有权觉得高于佛罗伦萨昔日最伟大的人物，因为他更通晓某些事物——例如复合元音。正是这同样的批评态度也把这场人文主义运动和布鲁内莱斯基的第二项重大革新——把科学透视法引进绘画的语汇与实践——联系起来，这难道不可能吗？

无疑，把布鲁内莱斯基的 all'antica［仿古典］风格与他的数学透视法的成就相结合的第一件伟大的艺术作品，是新圣马利亚教堂［Santa Maria Novella］中马萨乔［Masaccio］表现三位一体的基督教奥秘的湿壁画，此画绘于约 1425 年。　　　　　［107］

人们关于透视法已经写了很多，也许过多了。人们以各种不同的形式提出这样的主张，即这种新风格反映了以人和以新的理性的空间概念为中心的新哲学，新的 Weltanschauung［世界观］。但是难道不能把奥卡姆剃刀［Occam's Razor］应用于这些实体吗？难道不能论证说透视法正是它所声称的，是再现从某个有利地点看到的一座建筑或任何景色的方法吗？如果是这样，那么，布鲁内莱斯基的透视法就代表了一种客观上有效力的发明，和一个世纪前眼镜的发明一样有效力。迄今为止，尚无人声称通过镜片观看世界以矫正不良的视力应归因于新的 Weltanschouung［世界观］，而我们倒是可以声称这应归因于发明创造的能力。

或许可以把科学透视法的发明看作一种和复合元音的引进一样的革新，它始于对传统的批评审视。据此而言，起源于乔托［Giotto］的十四世纪的传统，跟但丁、彼得拉克和薄伽丘的诗歌一样易受责难。薄伽丘声称乔托能够欺骗视觉[65]，但是以冷静的超然态度来看，再想一想古代画家传奇般的名望，这种宣称很难成立。十四世纪绘画的空间结构中有许多不协调之处，叙事风格越是需要令人信服的背景，其不协调之处就越使具有批评头脑的人感到不快。[66] 布鲁尼 1401 年的第一篇对话也通过尼科利之口以批评的口吻提到绘画，这与此处的解释十分吻合。对话中的文字迄未得到艺术史家的注意，它出现在尼科利攻击彼得拉克，指责彼得拉克对他的《阿非利加》［Africa］进行预告宣扬的上下文中：

如果一位画家声称精通他的艺术，以至当他开始描绘一个景色时，人们认为又一个阿佩莱斯或宙克西斯［Zeuxis］诞生在他们的时代。可他的绘画一被展示，却原来是用变形的轮廓画得十分可笑。对这样的画家你会如何评论呢？难道他不该遭到普遍的嘲笑吗？[67]

无论尼科利的利箭般的词句是否针对任何特定的艺术家，有一点是肯定的，在这些词句发表的时候，画家们对于纠正这种变形轮廓的奇怪印象确实一筹莫展——的确，他们越是接受自然主义的叙事，不协调之处也就越显而易见。挽救办法不得不来自外界，*post factum*［事后］看一下这个问题，它来自一位建筑师是丝毫不足为奇的。

布鲁内莱斯基的发明的情况，已由潘诺夫斯基［Panofsky］、克劳特海默尔［Krautheimer］和约翰·怀特［John White］进行了讨论和分析。[68]根据马内蒂所说，第一幅透视法的绘画是通过大教堂的门看过去的洗礼堂的景色［图208］。看一下这幅画，或者更确切地说透过窥视孔看一下它的镜中映像，再看一下真实的景物，观者就会惊奇地看到，映像和实景是相同的，布鲁内莱斯基把洗礼堂当作他的示范作品，也许不是偶然的。因为但丁称为 "*il mio bel San Giovanni*"［我的美丽的圣约翰教堂］的这个著名建筑曾出现于十四世纪佛罗伦萨城的许多传统景观之中。关于谷物分配的比亚达伊沃洛写本［Biadaiuolo Codex］中有它（图217），1352年的比加罗教堂［the Bigallo］湿壁画上有它（图216），我们都能清楚地辨认出。它们表明，要描绘这座美丽的建筑而又不用变形的线条会遇到的一个困难；若是你要顺利地画出外壳的图案，你就必须画得连贯。甚至很可能受到布鲁内莱斯基影响的后来的一幅意大利箱柜画［Cassone］上（图215），一旦注意到这个问题，那种不协调也是令人烦恼的。

纠正那种笨拙的线条变形的办法怎么会由一名建筑师来发现呢？很可能是建筑师习惯于提出与画家不同的问题。画家往往提问"事物实际上看上去像什么？"而建筑师却更经常地遇到从特定一点能看到什么的更精确的问题。一定是为了给这个简单问题找答案，才赋予布鲁内莱斯基解决画家难题的手段。因为显而易见，倘若给大教堂建小圆顶时有人问布鲁内莱斯基，从洗礼堂门口能否看到穹顶小圆亭吗，他会回答说，从一点到另一点画一条直线就可以很容易地弄清这个问题。如果直线未遇到障碍，两点一定能互相看到。就是在今天，每当提出类似的问题，即一幢新的建筑是否很可能遮蔽或妨碍一处著名的景观时，人们就会请建筑师精确地说明他所设计的建筑从既定的一点能够看到多少，它的轮廓与城市的空中轮廓线如何关联。无须说，这是个可以

有准确答案的问题。人们通常援引的强调透视法的程式性的论据都未在实质上影响它的准确性——无论我们用双眼看东西的事实，还是视网膜是弯曲的事实，或是投影于平面与投影于球面间的抵触的事实。至于从特定地点通过窗户可以看到房间哪个部分的问题，当然可以通过同样的客观规律得出无可辩驳的答案。所有一切都得之于这样的事实，视线是直的，欧几里得几何学至少在地球上起作用。[69]

在 1420 年它也起了作用。布鲁内莱斯基必须向画家朋友们示范的正是通过相当于窗户或画框的孔洞看到的景象。他选择了门来观察佛罗伦萨大教堂［Florentine Cathedral］。这扇门所提供的当然是在特定距离的参照系，对照这个参照系可以标绘外面的景色。如果它有一个格栅或大门，或前面放一张网，那就更好了。这个简单示范有助于表明，可以把透视法的图画投射到一个平面上。这个简单的答案也许尚未解决几何学的射影问题，但是至少可以正确地提出这些问题。

那么，为什么如此简单的解决办法不是任何人都想得到呢？为什么对此问题的最杰出的现代研究者甚至断言这个论点有缺陷呢？这是因为实际上可以声称，我们总是 *liniamentis distortis*［以变形的线条］看世界。切不可把我们从特定一点看到什么的简单问题与从那一点事物看上去如何这个听来相似的问题相混淆。严格地说，看上去如何的问题不可能有客观的答案。它取决于许多情况，一座建筑由于相邻的建筑"变矮"时，就显得小，一个房间使用一种壁纸比使用另一种壁纸会显得大一些。尤其是，我们的知识与预期将通过所谓的恒常性，不可避免地改变熟悉对象或相同形状的外观（当这些对象在深度上后退时）。恒常性是一种知觉稳定机制，它可抵消冲击我们视网膜的刺激物的客观波动。［109］

悖论的只是，这种改变并不能说明人们对布鲁内莱斯基的发明的有效性所作的批评有道理。因为令人信服地应用透视法的地方，它使我们能够，甚至迫使我们，把在平面上的投影看作一个三维结构的记录。[70] 可以表明而且已经表明，在这种认读中，恒常性表明了自己的真正价值，我们又颇像在现实中改变它一样改变被再现对象的外观。这种改变不可与我们称为 *trompe l'oeil*［乱真之作］的完全错觉相混淆。它甚至也适用于三维视图的图式化形象。花一会儿时间用两脚规测量一下像图 211 那样的建筑照片，就会表明我们在多大程度上低估了与前景中的事物相比远处的门或圆的客观缩小。

这些讨论似乎离题太远了。但是，在试图估计它给予其追随者的益处之前，我们未必会清楚地了解历史上的任何一场运动。我们已看到，这些益处可能是功利的、心理上的，或两者兼而有之。它们可以来自甚至由微小的改进所造成的优越感，那些微

小的改进使较早的方法起初显得过时，很快又显得荒唐可笑。甚至拉丁文正字法的早期人文主义的革新也具有这种由真正的语文学与考古学修养做后盾的高超学识的效果。字体的革新还有一种附加的益处，即更清晰、更娟秀。这两者实际上都是一个表征［symptom］，但与其说是新哲学的表征，不如说是对传统的日益增长的批评态度、消灭逐渐产生的错误这一愿望的表征，恢复更好的原典和对古人智慧的明晰了解的表征。布鲁内莱斯基的革新走得更远，但方向是相同的。我们可以把他的建筑革新的成功称作仅仅是时尚，但是对他来说，去掉未得到威特鲁威认可的哥特式尖拱之类不适当事物无疑是真正的改进，是向正确的建筑手法的回归。在他对绘画方法的革新中，他可以确信，他确实发现了或重新发现了使古代的著名大师阿佩莱斯或宙克西斯能够欺骗视觉的工具。这是实质性的进步，这个进步又增强了他那一代人和后代人的自信心。[71]

［范景中译］

批评在文艺复兴艺术中的潜在作用

原典与情节[*]

如果我们说的艺术批评是对个别艺术品的优缺点作出详细的评价，那么就会发现文艺复兴遗留给我们的艺术论著绝大多数都贫乏得令人失望。[1]人文主义者们的文化修养主要是文学和修辞，尽管他们喜欢庆幸当时艺术正处于全盛时期，然而当面对一项特定的成就，通常却不得不求助于从古典作家那里精选出来的套语。[2]他们赞美艺术品的颂诗，一般都满足于翻来覆去地使用古代警句诗作家发展起来的程式，那些诗称赞人物形象栩栩如生时说"唯欠声音而已"。就连较专业的艺术论著也很少超出源于修辞学传统的一般论题。例如适合（即得体［decorum］），或者不同艺术的竞争（即比较［paragone］）的问题。后来在十六世纪，不同画派的纷争导致关于素描即disegno和色彩即colour的相对重要性的讨论，但是，尽管两者的对立提供了中伤米开朗琪罗或者提香的机会，然而甚至在这里著述家也几乎没有认真解决批评的具体问题。

证据的性质

尽管有这些主要是否定性的证据，然而从文艺复兴艺术家们的表现来看，他们似乎意识到了不断袭来的批评。从某些方法和某些问题的处理手法的发展过程，可以观察到一种具有目的性的方向，显然存在着借以评价绘画和雕塑作品的理性标准。只有这种标准和对于成败的意识才能解释标志着"文艺的复兴"［rebirth of the arts］的那种竞争精神和实验精神。没有挑剔的倾向，就不会有改进某些艺术品质的愿望。[3]

本文的目的就是汇集几段文字来说明和验证这种解释。对于艺术史家们来说，这几段文字都不是新东西，但是它们也许仍然可以相互阐发，并进一步证实启迪了新的艺术概念的那种批评精神的作用。因此，它们可以补充并更详细地说明我先前一篇论文《文艺复兴的艺术进步观及其影响》中所提出的论点。[4]

在那篇论文中，我没有说明进步的观念，而是想当然地认为，大家都持有并理解

* 本文最初是为查尔期·S. 辛格尔顿［Charles S. Singleton］编辑的《文艺复兴时期的艺术、科学和历史》［Art, Science and History in the Renaissance］（Baltimore，1967）所撰写的稿件。

[112] 文艺复兴从古代继承下来的逼真的标准。但是，这个假定在某种程度上回避了一个重要的问题。我前面提到的惯用赞词并不限于文艺复兴。拜占庭诗人也大量使用它们来称赞在我们看来绝非逼真的作品[5]，薄伽丘赞誉乔托的著名颂词也可以这样来看。[6] 关键在于，如果不明确地阐明逼真是由什么构成的，要作出否定性评价就不容易找到依据。绘画与雕塑造成的错觉毕竟总是相对的事情。在造成错觉上，斯勒特［Sluter］或扬·凡·艾克［Jan van Eyck］在某些方面是无法超越的。我们通常并不把他们的风格称为文艺复兴风格。[7] 有什么证据表明存在一种标志着新运动的与以往不同的方法吗？

要充分了解文艺复兴是怎样一回事，往往从外部探讨它更好。研究意大利文艺复兴的史学家们面对众所周知的"分期"问题会不知所措。但是，罗马历史科学会议［Rome Congress of the Historical Sciences］期间又一次就这个纠缠多年的问题进行辩论时，一位波兰史学家提醒同行们，把成熟形式的文艺复兴的标准与价值从意大利接受过来的国家，不存在这样的困难。[8] 在波兰，新运动的支持者们言谈与众不同，甚至穿戴也与众不同，简言之，他们着意突出自己和守旧的传统主义者之间的鸿沟。他们假如对艺术感兴趣，无疑会表明他们对哥特式图像的厌恶，就像德意志的人文主义者表明他们对中世纪拉丁文的蔑视一样。在走到外面时，我们仿佛坐在了场边，得以近看新老标准间的较量。

丢勒的证言

阿尔布雷希特·丢勒既把自己看作意大利文艺复兴的学生，又自视为它的传教士。他撰写的理论著作的初稿与最后定稿，都始终一贯地努力向德国读者们解释新的艺术概念与他们学到的概念多么不同。尽管他小心翼翼地避免伤害读者的感情，却仍坚持认为，可以基于理性的依据对德国哥特式绘画的传统方法提出批评。

迄今为止，我们德意志许多有才能的孩子被安排在画家身边学艺，然而，师傅在教他们时没有任何理性原则，只是按照流行的习惯画法。因而他们在愚昧中成长，像未经修剪的野树。诚然，其中有些人通过不断的练习获得了纯熟的技巧，所以其作品画得很流畅，但事先未经考虑，只是随心所欲画成。每当有见识的画家和真正的大师看到这种不经思考的作品，就会嘲笑这些人盲目无知，而他们的嘲笑并非不公允，因为对于有见识的人来说，最令人不快的莫过于画中的错误，无论在作品上下了多大功

［113］

夫。但是，这些画家对自己的错误感到满意，因为他们从未学过测量的技巧，而没有测量的技巧谁也不能成为出色的艺匠。⁹

此处丢勒的证言是宝贵的，这有两个原因。它证实老一派的画家对自己犯的"错误"是"盲目无知"，而且它又坚持认为，以新标准培养起来的画家批评这些错误，认为它们可笑是正确的。有丢勒作证再好不过，因为丢勒的话毫无疑问来自亲身体验。由于在沃尔格穆特［Wolgemut］作坊受过传统的训练，因此他自己一定体验过发现自己画派的绘画有这样多错误时感受到的震惊。一旦能变幻出令人信服的内景的透视威力展现在他的面前，自然要问，佩林斯多弗尔祭坛［Peringsdörffer Altar］饰板画上的圣路加［St. Luke］如何能看到他要画的圣母（图 220）。一旦曼泰尼亚［Mantegna］的雕版画向他揭示了结构正确的人体的特点（图 221），在他看来德国雕版画家的程式（图 222）自然一定显得陈旧而且简直错误。

实际上正是这两项成就使丢勒毫无保留地承认文艺复兴的优越性。他请一位人文主义者朋友为他的《论测量》［Treatise on Measurement］作序，就请求这位朋友记住"我高度赞扬意大利人画的裸体，尤其是透视"。¹⁰ 丢勒毫不怀疑，"测量"即数学可用来消除透视的错误（图 224）。表现裸体的问题更难以捉摸。因为需要的不仅仅是准确。意大利人似乎还拥有另一个奥秘——美的奥秘。在丢勒的著作中，最动人的莫过于他对这谜一般的问题进行的苦苦思索（图 223）。美也是测量的问题吗？他年轻时，当雅各布·巴尔巴里［Jacopo Barbari］第一次让他看根据测量来画的一个男人和一个女人的形象时，他曾相信这一点：

那时，我想弄清他的见解甚于想得到一个新的王国……不过，那时我还年轻，从未听说过这类事情……而且我明显注意到上面提到的雅各布并不想对我清楚地说明他的方法。但是我自己动手来解决这个问题，阅读了威特鲁威的著作，他写过一点关于人的肢体的东西。¹¹

丢勒毫不怀疑，他在寻求的奥秘实际上曾有人知晓并载于典籍。确实，在他看来正是这些书的佚失造成了艺术的衰退：

普林尼的著作中提到，许多世纪前曾有过几位了不起的大师，例如阿佩莱斯、

普罗托格尼斯、菲狄亚斯［Phidias］、普拉克西特利斯［Praxiteles］、波利克里托斯［Polycletus］、帕拉修斯［Parrhasius］等。其中有些人写过颇有见地的论绘画的著作，但是很可惜它们都佚失了。因为我们找不到那些书，而且也缺乏他们的丰富的知识。

[114]　我也没有听说现在有哪位大师正在写书或者出书。我想不出是什么造成了这方面的空白。因而我想把我所学到的一点点东西公之于众，为的是某位比我高明的人能发现真理，证明我现在工作中的错误从而加以纠正。为此我将感到高兴，因为甚至我也是用以显示真理的一个因素。[12]

丢勒以如此感人的谦虚态度所征求的批评，当然涉及艺术的理性基础。正是由于丧失了这些理性基础，才使得艺术"灭绝，直至一个半世纪前它再次被发现"。[13]

在讨论丧失的原因时，丢勒十分清楚地说明，他们谈论的是艺术手段而不是艺术目的。那些毁掉书籍的人把这两者混为一谈。艺术是一种工具，而任何一种工具，比如剑，都既可用于行善，也可用于作恶。[14] 因而他向教父祈求：

哦，我敬爱的圣主和教父！不要因为它们能作恶之故就令人惋惜地扼杀这一高尚的艺术发明，那是用大量的精力与汗水才得到的东西……因为，异教徒为他们的偶像阿波罗［Apollo］所定的比例，我们将用于至善至美的我主基督身上，而且正如他们把维纳斯［Venus］看作最美的女人，我们将纯洁地用同样的形象来表现最贞洁的圣母，上帝之母……[15]

因此，美显然像透视一样也是艺术的一种手段，一种存在着衡量标准的手段，无论要明确这些标准有多么困难，无论丢勒多么清楚地意识到自己对这个奥秘一无所知。在这方面，唯一的改进方法也在于听取批评。因为画家太容易喜爱自己的作品，就像母亲喜爱自己的孩子一样。[16] 所以在这些事情上谁也不要相信自己的判断。即使生手通常也能发现错误，尽管他可能说不出如何改正。[17] 喜欢挑剔的人又要受到鼓励了。

只要人们能普遍采取这种态度，艺术肯定会取得远远超过现在的进步。我还没见过有更早的叙述（甚至后来的也很少）比下面这段文字更清楚地表达了这种信念：

因为我确信，许多杰出人物仍会涌现出来，关于这门艺术，他们写得和教得都会比我好。因为我自己很看不上自己的艺术。因为我了解自己的缺点。因此，但愿有人

来尽可能改进我的缺点。但愿我现在就能看到尚未出世的那些未来的大师的作品和技巧，因为我相信那会使我大大提高。啊，多少次我在睡梦中看见了伟大的艺术和美妙的事物，那是在醒来之时永远想不到的。当我一醒来，就再也回忆不出了……18

苏格拉底［Socrates］宣称他比别人知道得多，因为至少他知道自己是多么无知。丢勒有权重复苏格拉底这句骄傲的话。他年轻时的哥特式艺术大师们对自己的错误盲目无知。文艺复兴运动使这位艺术家眼睛明亮了。他现在知道，存在着自己的作品尚未达到的理性标准。甚至他觉得自己已改进了艺术的地方，他和他的继承者面前仍然摆着通向完美的道路。接受文艺复兴的艺术概念就意味着接受进步的观念。因此，批评意味着一种历史观，比丢勒晚一代的瓦萨里在《名人传》［Vite］初版中所蕴涵的那种历史观。

[115]

瓦萨里的《名人传》：事后认识的利与弊

心中想着丢勒的这一番陈述来阅读瓦萨里的著作，就会以新的眼光来看待瓦萨里所面临的任务。他的关于艺术是对某种问题的处理手法的主要概念无疑为他提供了选择原则，只有这个原则才使他能够写出历史，而不仅仅是编年史。众所周知，在他看来"从契马布埃起"的艺术复兴史是把艺术向其理想推进的那些贡献组成的历史。S.列昂捷夫·阿尔珀斯［S. Leontief Alpers］在一篇值得注意的文章中表明，瓦萨里已对艺术的目的和手段作了区分。19 我们发现丢勒的文章中也蕴含着这种区分，如果我们未能作出这种区分，就很可能误解瓦萨里的著作。阿尔帕斯教授并未引用的一段文字十分简洁地说明了这一目标。它见于"锡耶纳的巴尔纳的生平"［Life of Barna da Siena］，瓦萨里描写了这位他非常钦佩的十四世纪画家所作的一幅湿壁画，此画现已不存：

有一幅画表现一个青年被押赴刑场，画得精彩之极。人们可以从他的面容上看到逼真的苍白和对死亡的恐惧，这是应该得到最高赞美的。青年身旁有个修士在安慰他，姿态的构思极好。总之，作品中的一切都画得如此生动，显然巴尔纳曾把这段极可怕的情节想象得恰如当时必然发生的情况一样，充满了最痛苦、最严酷的恐怖，因而笔下画来如此精妙，即便是真实事件本身所能激起的情感也无过于此。20

　　瓦萨里如此描述一幅显然既缺乏正确的透视又缺乏对解剖知识精通的作品，表明他很能体察早期画家的心理。用丢勒的话说，那时的画家还是"盲目无知的"，还看不出自己的错误。

　　无可否认，瓦萨里论述艺术手段的发展，有时加进了自己的事后认识。在几段文字中，他认为从前的艺术家对自己的技法不满，而这种不满只有他们能预见到后来的改进时才会感觉到。他在"安东内洛·达·梅西纳生平"［Life of Antonello da Messina］中对油画发明的记叙是个恰当的例子，由于它涉及技法问题，而瓦萨里把技法看作艺术的一部分，因此，更能说明问题：

　　我思考许多坚持"第二种风格"的大师们为绘画艺术带来的益处和作出的有用发明所具有的与众不同的特性，想到他们的努力，就忍不住说他们是真正的勤勉和卓越，因为他们花了很大力气把绘画提到更高的水平，不顾困难和代价，也不顾个人利益……

［116］　　恪守在画板和画布上只使用蛋彩［tempera］的方法（此方法 1250 年由契马布埃与希腊人一起工作时所创始，后来从乔托始直到我们所谈论的时代一直沿用）的人们总是遵照同样的程序……然而艺术家们十分清楚，蛋彩画缺乏某种柔和生动的效果，如果能达到那种效果，就会使构图设计更优雅，色彩更艳丽，调色更方便，而不用总是使用画笔尖。但是无论多少人绞尽了脑汁寻求这种东西，到那时止却没有人找到适用的……许许多多艺术家谈论过这些事，而且讨论过多次，然而毫无结果。意大利之外从事绘画的许多杰出人物，如法国、西班牙、德意志以及其他国家的画家，也有同样的愿望。[21]

　　后面瓦萨里关于扬·凡·艾克怎样偶然发明了油画的著名故事，我们就不必赘引了。[22] 重要的是他往往把现在投射到过去，设想用蛋彩作画的艺术家渴望着他们所不知道的技法，这肯定是不太可能的。安杰利科修士［Fra Angelico］之类的画家用蛋彩媒介画珠宝般的板上画时得心应手，为什么会对它不满呢？伟大的艺术家无疑在手段的局限内进行创作；实际上，限制既提出挑战，又赋予了灵感。因而我们可以摒弃瓦萨里描绘的画家们为克服这些局限而进行的频繁讨论。即使如此，各种媒介配方确实在艺术家中间流传，这也是那个时代的特点。我们可以肯定，有许多人极想了解新的方法，包括一些使用油的方法（在凡·艾克之前已经有很多这样的方法）。

关键无疑是，一旦听说存在某种经过改进的方法，任何称职的艺术家都想试一试，即使从前对旧的程序用得得心应手也不例外。如果我们想象安杰利科修士因他的媒介缺乏柔和生动而感到遗憾，那么这种事后认识会歪曲事实，然而，如果事后认识使我们注意到油性颜料迅速战胜蛋彩的原因，它则显示了威力。

因为无论瓦萨里如何简化了油画发明和它从佛兰德斯传到意大利的故事，还是可以证明，油画一旦被人们所知，就成了需求的对象。[23] 我们还从韦斯帕夏诺·达·比斯蒂奇的可靠记载中得知，杰出的艺术保护人费代里戈·达·蒙泰费尔特罗［Federigo da Montefeltre］让画家们从尼德兰到意大利，因为他想要用新技法画的作品。[24]

当然，到瓦萨里的时代油画已取得胜利，蛋彩画几乎被人遗忘，这个事实特别激起瓦萨里尝试一下蛋彩画。[25] 瓦萨里的记叙使我们讨厌的仅仅是这个假定，即任何改进都一定经过了努力，仍然没掌握改进方法的人认为没有它就是低能的标志。我重复一下，在这方面丢勒更明智些，因为他是根据经验说话的。

事后认识的一些弊端已经让瓦萨里之后的、离我们更近的历史受到损害，并使艺术史成为往昔如何力争成为现在的故事[26]，但是，尽管我们必须承认这些弊端，却不可因为我们意识到这些局限而认为瓦萨里的整个记叙是非历史的，因此不予理会。

［117］

以他对西尼奥雷利［Signorelli］——他带着敬意回忆这位在自己年轻时鼓励过自己的亲戚——的论述为例：

杰出的画家卢卡·西尼奥雷利……当时被认为在意大利更有名气，他的作品比以往任何时期的任何人都受到更高的赞扬，因为他在画中显示了再现人体的方法，这方法虽有技巧和难度，但能使人体显得逼真。他是皮耶罗·德拉·弗兰切斯卡［Piero della Francesca］的追随者和徒弟，年轻时曾作出巨大的努力模仿甚至超越师傅……在奥尔维耶托［Orvieto］……他以神奇莫测的构思描绘了世界末日的全部故事，天使、魔鬼、废墟、地震、敌基督［Antichrist］的奇迹和其他许多诸如此类的东西；此外还有人体，透视缩短的其美无比的形象，他们在想象可怕末日的恐怖。由此他启发了所有后来人的思想，他们因而发现那种风格的难处原来却很容易。因此，我毫不惊讶卢卡（西尼奥雷利）的作品总是得到米开朗琪罗的高度赞扬，也不惊讶（米开朗琪罗的）《最后的审判》中的某些东西部分稍稍剽窃自卢卡的构思，例如天使、魔鬼、天界秩序及其他一些有目共睹的、米开朗琪罗模仿了卢卡的作画程序的东西……[27]

　　我们可以反对这种典型的、把一个艺术家的成就看作仅仅是通向米开朗琪罗的最重要创作的踏脚石的评价（图 226）。我们在游览奥尔维耶托（图 225）时宁愿忘记西斯廷礼拜堂［Sistine Chapel］的《最后的审判》，这是正确的。但是我们能确定西尼奥雷利不承认米开朗琪罗技高一筹吗？即使他从未见过《最后的审判》，我们也知道他确实参观过米开朗琪罗在罗马的工作室，遗憾的是，他没有受到瓦萨里的记叙使我们期望的那种款待。[28] 这件事本身与我们的论题无关。重要的是，西尼奥雷利的年轻些的同时代人丢勒坦率地承认，在表现美的人体上仍有许多东西要学习，将来更杰出的大师们会实现他只能在转瞬即逝的梦境中看到的东西。西尼奥雷利是否也做过这样的梦？他是否发现米开朗琪罗实现了他曾经想做的事情？这些无疑是无关紧要的问题，但这些问题至少使我们能对瓦萨里所描述的文艺复兴持略为公正的态度。在"米开朗琪罗的生平"［Life of Michelangelo］气势磅礴的开头部分，瓦萨里的描述达到了高潮：

[118]

　　当精勤不懈而又聪慧绝伦的人，受到名震退迩的乔托及其追随者的启迪，努力向世界证明他们的价值，证明他们得自高悬的吉星与和谐的气质所赋予的天赋，当他们想以自己的精湛技艺与自然的宏伟比美，意图达到众人称之为真理视像［vision of truth］的最高知识，当他们都在徒劳无益地忙碌，这时，上苍之主垂顾大地，当他看到这所有的奋斗杳无所获，殷切的努力毫无成果，察悉他们的自负远离真理犹如黑暗远离光明，便决定从众多的谬误中拯救我们。于是派遣一位英才降世，他将全面掌握各种技艺和各种专业，而且独自一人就展示了素描艺术的完美……[29]

　　此处，我们显然不能从表面价值去理解瓦萨里的历史观。安杰利科修士妄图画得和米开朗琪罗一样的观念，现代读者一定又觉得荒唐可笑。但是，安杰利科修士希望和米开朗琪罗一样完善地掌握表现人体的技巧的观念难道也同样天真吗？要说天真，只是因为这种形式的问题无法回答。回答这个问题也许意味着需要判定多大程度上他仍属于中世纪传统，多大程度上属于文艺复兴。我不希望被误解，我并未声称中世纪的艺术家或艺人从未体验过这种"神圣的不满"。我们可以用但丁的话表达它，他说一切 "artista"［艺术家］总有技穷的一天（《天堂篇》，XXX，31），材料阻碍了形式（《天堂篇》，I，127），手不免发抖（《天堂篇》，XIII，76）。[30] 但是，"不满"是否一定由丢勒后来称作绘画中的"错误"引起，我们就不得而知了。这个观念显然得有个前提，即有一个明确的问题概念，艺术要达到栩栩如生的目的就必须解决这一问题。

如果像证据表明的那样，公众，包括学者，确实乐于把更神职化风格［more hieratic styles］的程式看作符合这一目的，我们又一次面临着为什么风格总是朝着有利于更大的视觉真实的方向变化的问题。批评的潜在影响是如何产生的，哪些人是它的传播者？瓦萨里没有作出完整的回答，但是他无疑表明他自己已意识到批评环境的重要性。他确信只有在艺术家云集和激烈竞争的地方，环境才会有利于他心目中的那种进步。例如，他正是这样解释了多纳太罗从帕多瓦回到佛罗伦萨的原因：

由于他在那儿被看成奇才，得到每个有见识者的赞赏，他决定要回佛罗伦萨，因为如他所说，倘若他再待下去，就会因为被大家称赞而忘掉他所知道的一切；他自愿地回到故乡去不断遭受谴责，因为非难会使他更加勤奋，从而获得更多的光荣。[31]

瓦萨里的"佩鲁吉诺传的生平"［Life of Perugino］更清楚地阐明了佛罗伦萨人的这个奥秘，他说佩鲁吉诺雄心勃勃的老师讲过这个教训，他告诉他的学生：

是佛罗伦萨而不是其他任何地方，人们对一切艺术尤其是绘画达到精通，因为在佛罗伦萨，人们受到三件事的鞭策。第一件事是太多人喜欢骂人，因为那儿的空气有利于天然的思想自由，人们普遍地不满于平庸，而且一向比尊敬个人更注重于崇尚善与美。第二件事是，若要在那里生活，就必须勤奋，就是说总要用心思考，进行判断，干活要敏捷迅速，最后还要善于赚钱；佛罗伦萨没有物产丰富的广大农村，而如果有广大的农村，人们就能在那里悠闲地生活，像货物充实的地方那样。第三件事的重要性也许不亚于另外两件，即对光荣和名誉的渴望，它在很大程度上是由各行各业的人们的风气造成的，它不允许任何头脑健全的人让别人与自己水平相等，更不用说落在他们认为与自己相似的人的后面了，即使他们承认那些人是大师。实际上这种风气常常使他们只希望自己独秀众侪，以至除非本性仁慈或明智，否则就会变得言词苛刻，忘恩负义。的确，一旦某人在那里学到了足够的本领，又不想日复一日地像动物那样生活下去，而是想发财，就必须离开那座城市，到国外用自己作品的质量和佛罗伦萨的声望换取钱财，就像医生靠佛罗伦萨大学的声望行医一样。因为佛罗伦萨对待自己的艺术家就像时间对待自己的造物一样，造就他们又使他们消失，一点一点地把他们消磨殆尽……[32]

[119]

 毫无疑问，这段精彩的社会学分析在某种程度上也得之于事后认识。它在这个上下文中用来说明佩鲁吉诺的艺术生涯，佩鲁吉诺在佛罗伦萨的温室中成长为伟大的艺术家，其后又偏爱不太苛求的环境，在那种环境中利用他曾经发展起来的风格尽可能自我重复。实际上，瓦萨里在"佩鲁吉诺传的生平"将近结尾处继续讲述了这位艺术家晚年为佛罗伦萨制作的一幅画"遭到所有新的艺术家的痛骂"，主要是因为在那幅画中佩鲁吉诺使用了从前用过的形象（图227—图228）。甚至朋友们也责备他不肯下功夫，然而，佩鲁吉诺回答说：

 "在这幅画中，我画了你们在别的时候曾赞扬过、当时使你们非常快乐的形象。如果这些形象现在使你们不快，你们不赞扬它们了，我有什么办法呢？"但是他们继续写十四行诗，进行公开的辱骂来折磨他。[33]

 佩鲁吉诺在晚年因自我重复而遭到批评的事实被保罗·焦维奥［Paolo Giovio］进一步证实。[34] 不过，瓦萨里记载的他的回答完全合乎情理。用丢勒的著述中所阐明的文艺复兴艺术的明确标准来衡量，没有任何理由认为某种高超的处理手法是不应重复的。佩鲁吉诺的祭坛画毕竟不打算并排陈列在一起让人观看，既然画中没有错误而且大量体现了美，那么当爱挑剔的佛罗伦萨人突然提出又一条衡量卓越性的标准即独创性的标准时，他很可能感到愤愤不平。

[120] 人们会记得，瓦萨里还告诉我们提出这种批评的是些什么人。正是"新的艺术家们"，换言之，这些批评家们并不太关心一幅特定的祭坛画在特定的环境中是否十分适合它的目的的问题，而是对问题的解法有职业上的兴趣。我们可以补充一下瓦萨里的记述，艺术家们确实见过佩鲁吉诺的许多作品，即使不是并列地见过也是先后见过，因为他们对艺术感兴趣。因此他们对自我重复的画师感到不满。佩鲁吉诺已开始令他们厌烦了。

 但是，如果我们可以相信瓦萨里所简要叙述的典型情况，那么新的艺术家们也在乎公众的赞同。他们拿得出新颖的、更令人信服的解决手法，使先前的手法突然显得有所不足。虽然佩鲁吉诺的公众像沃尔格穆特的公众一样，曾经是"盲目无知的"，曾经和这位艺术家一样满足于他的纤巧的风格，但是新的大师们表明那种风格并不完美。

 在描写弗朗切斯科·弗朗恰［Francesco Francia］和佩鲁吉诺的新的甜美与色彩的和谐时，瓦萨里以他惯常的热情写道：

一看到它，人们就发狂般地向那新的更生动的美跑去，因为在他们看来绝对不可能画得更好了。但是，莱奥纳尔多·达·芬奇的作品清楚地衬托出那些人错了……（《第三部序言》）。[35]

此处点出莱奥纳尔多这位艺术家是十分适宜的，他的作品揭示了佩鲁吉诺的成就的局限性。因为正是莱奥纳尔多在《绘画论》[*Trattato della Pittura*] 中写道：

画家啊，如果你取悦于最优秀的画家，你就会画出好画，因为只有这些人才能真正评判你的作品；但是如果你想取悦于那些不是大画家的人，你的画中就不会有什么透视缩短，不会有什么鲜明的轮廓和生动的姿态……[36]

艺术问题的解决和创造

这里，本文的论点和我此前关于文艺复兴的艺术进步观念的论文联系起来，那篇论文也提到了莱奥纳尔多的话，它关注的是 dimostrazione［示范］的观念，即文艺复兴所特有的对新颖性［ingenuity］的展示。但是新颖性本身也许总有着它的赞美者，而且没有什么艺术传统不赞扬对技巧的展示。然而在许多社会中，技巧在于手的灵巧，在于外行很容易了解的耐心而精确的技艺。我们都知道繁复的浮雕细工，对细节的精雕细刻，它使名胜的导游夸口说，完全是手工制造的，上面的母题都各不相同。对技艺的称赞常常夹杂着对珍贵材料的敬畏：通常在珍品陈列柜中才能见到的珍珠、珊瑚或宝石。如果我们愿意，在这种情况下我们也可以称之为问题的解决——如何练得熟练之手无疑是个问题，如何摆弄黄金和象牙则是更大的问题。但是，被看作艺术进步的 dimostrazioni［示范］却完全是另一回事。称赞它们的是能意识到它们的困难和它们与最主要的艺术问题的关系的行家。人们可以借用一句著名的格言：问题不仅应当解决，而且应当让人们看到它们得到解决。确实，某些艺术作品的主要趣味和主要社会功能就是得自这种示范的性质。布鲁内莱斯基已失传的示范透视法则的板上画提供了最著名的例子。[37] 可以把它们说成是运用了几何学的实验，以便使艺术家们相信布鲁内莱斯基作图法的有效性。我们是否应当把那种板上画称为艺术品，是个可以讨论的问题。但是，仅仅丢勒的证言就足以表明，人们觉得这种示范是与艺术相关的。任何已解决的问题，任何已克服的困难都在公众的心目中为作品平添了趣味，他们像我们当代人

［121］

注视宇航事业的进步一样，注视着艺术家们再现自然的技巧上的进步。

下面援引一段在前面一篇论文中不曾引用的文字：在描写为制作第一批洗礼堂大门（图229—图230）进行的竞争时，1470年左右为布鲁内莱斯基作传的无名氏作者认为，评审团理所当然地受到这些考虑的影响——或者，在观看他的浮雕时，评审团无论如何应当受到了这些考虑的影响：

他们对他所面临的困难感到惊异，例如，亚伯拉罕［Abraham］手摸下巴的姿态，他的活力、衣饰，以及对他儿子躯体的处理和修润的方式，对天使的衣饰和姿态的处理和修润方式，他紧抓着亚伯拉罕的手的模样，从脚上拔刺的人和俯身喝水的人的姿态的处理和修润，塑造这些形象要克服多少困难啊，他们又是多么出色地扮演着自己的角色，结果所有肢体无不生机勃勃，再现的牲畜的动作及其修润也是如此，其余的一切也都和整个叙事一样生动。[38]

真不知道这个特定评价在多大程度上反映了布鲁内莱斯基本人的意图。他想使自己手下的形象显得逼真而富于戏剧性，这是确定无疑的。他是否也想通过采用"拔刺者"和喝水者的形象来展示他所克服的困难，就是个迥然不同的问题了。此处的问题也许在于要他图解的故事。听到可怕的呼叫后，亚伯拉罕"备上驴，带着两个仆人和他儿子以撒［Isaac］"上路了。到第三日，他举目远远地看见指定的地点，就叫两个仆人和驴在那里等候，而他继续走向献祭之地。因此，两个仆人应包括在故事中，但他们在献祭的行动中没有起作用。真正的困难是如何在四块门板中再现他们而又使他们不像是主要事件的目击者。此处吉贝尔蒂的处理手法也许更好一些，不过也更墨守传统。他在两个仆人和主要行动之间安排了一件舞台道具，此外又采用了乔托作品中常见的手段，即两名旁观者互相对视，仿佛要弄清伙伴的反应。布鲁内莱斯基显然摒弃了这种传统手段，因此，他必须为他的形象未看到主要场面作出解释，于是让一个仆人忙于拔脚上的刺，让另一个仆人俯身喝水。

即使如此，马内蒂赞扬布鲁内莱斯基选择了困难的姿态，也反映了十五世纪出现的一条批评标准。然而，它的表述并不是新东西。它来自古代。昆体良［Quintilian］就有力的姿势的问题向演说家提出忠告时即把姿态的多样性与困难的标准流传给了文艺复兴：

［122］

　　稍稍偏离既定的与传统的规则常常很有益处，这样做有时也是正确的，正如我们看到，在雕塑和绘画中，衣服、面部和姿态常常有些变化。因为笔直的身体几乎毫无优雅可言，脸也不应正视前方，两臂也不应垂在体侧，脚也不应并拢，使整件作品从头到脚显得僵硬死板。某种弯曲（我几乎可以说是动作）使人觉察到行动和感情。因而，手也不应千篇一律，面孔也要千变万化。有的人奔跑，做着激烈的运动，有的人坐着或躺下；这个人裸体，那些人着衣，有的人半裸体半着衣。还有什么比米龙［Myron］的掷铁饼者［discobolus］（图 231）更扭曲而精致呢？然而，如果有人因为它不直而不赞成它，难道他不会是不理解这种因其新奇与困难而特别值得赞扬的艺术吗？[39]

　　现在，人们更经常地把 *distortum et elaboratum*［扭曲而精致］的标准与手法主义时期相联系，我们会看到，这是不无道理的。但是，即使在手法主义中，要评价某些问题解决的正当性，文艺复兴的批评标准也未失去效力，强调这一点很重要。只有在达到这些最高的标准——新奇与困难即 *novitas et difficultas*，才是值得赞扬的。这方面最有特色的情节是巴乔·班迪内利［Baccio Bandinelli］《赫拉克勒斯与卡科斯》［*Hercules and Cacus*］的故事（图 232）。它在各个方面都说明了文艺复兴遗留给十六世纪的雄心勃勃的气概和对名望的渴求。[40]班迪内利用计谋夺得最初指定给米开朗琪罗的大理石，他夸口说他在完成米开朗琪罗曾计划制作的《赫拉克勒斯与卡科斯》时会超过《大卫》［*David*］，他未能成功地设计出适合石料的图稿，1534 年完成的作品公之于众，遭到佛罗伦萨人充满敌意的评价，这些瓦萨里都讲述得十分清楚。然而，是班迪内利的死对头本韦努托·切利尼［Benvenuto Cellini］在自传中列举了一件展示作品，为我们保留了对班迪内利所自夸的群雕进行的批评：

　　这个天才的画派说，如果剃掉赫拉克勒斯的头发，就剩下尚足以容纳大脑的头部了；至于他那张脸，人们弄不清它是人的面容还是狮牛的面容；他丝毫未注意自己在干的事情；脸十分蹩脚地安在脖子上，缺乏技巧，毫不优美，人们从未见过比这更糟的东西；他那两只丑陋的肩膀就像驴的驮鞍的两个鞍头；胸部及其余的肌肉不是按照人塑造的，而是仿照靠墙直立的装满甜瓜的旧麻袋。腰也似乎仿照装满长葫芦的麻袋塑造；人们不知道是用什么方法把两条腿安在丑陋的躯体上，因为人们不知道他用哪条腿站着，或者他在哪条腿上表现出身体的压力；他更不像靠两条腿支撑（那些懂得一些如何再现人物形象的画师有时习惯这样画）。不难看到，他的身体向前倾倒不止于

［123］

三分之一臂长［braccio，或译意尺］。仅这一点就是蹩脚的平庸画师所犯的最大、最无法容忍的错误。至于手臂，他们说两臂下垂得一点不优美，其中也看不出任何艺术感，仿佛你从未见过真实的裸体；赫拉克勒斯的右腿和卡科斯的右腿在腓部混为一体，若把两人分离开，那么不只其中一个人，而是两个人都会在接触部位缺少腿肚子。他们说，赫拉克勒斯的一只脚埋在土里，而另一只，似乎下面有火似的。[41]

我们的时代重新发现了手法主义并降低了古代艺术标准的地位，从而对这种苛评的公正与否提出了疑问。毕竟可以说，班迪内利从未力求自然主义地逼真表现肌肉发达的男子，因此公众的批评不得其作品的要点，正如后来未能抓住爱泼斯坦［Epstein］或毕加索作品的要点一样。确实，班迪内利本可控告切利尼，因为他那众所周知的抨击显然出乎恶意。然而从方法论的观点看，不过于轻率地忽视它是很重要的。人们总是忍不住要争辩说，一个艺术家没有做到某件事，就说明他并不想做这件事。如果他未能解决某个问题，我们总能通过事后认识为他编造出一个问题，并说可以认为他已解决了问题。如果某人未命中靶心，我们总可以说他自觉或不自觉地不想命中，而我们的说法甚至可能是对的。但是这种技巧我们用得越老练，就越少产生真知灼见。一位企图超过米开朗琪罗的十六世纪雕塑家无疑不会声称他对准确表现人体漠不关心。班迪内利牺牲解剖学的合理性而试图表现超人的力量和能力，实际上可以根据这一事实指责他没在玩这门游戏。欣赏某些艺术品时无论侧重点如何转移，要求艺术家遵循的一条标准依然是正确的设计。

在这方面，把手法主义解释为"反古典的"［anti-classical］风格有时容易模糊艺术标准的连续性，而唯有连续性才解释了瓦萨里对文艺复兴的深刻理解。

［124］

因为就在瓦萨里为自己的文献杰作的初版进行最后润色的期间，有人真的请这位画家显示一下他对文艺复兴的中心问题的解决办法。有份文件让我们了解到对瓦萨里的这个挑战，文件尽管很长，却值得全文援引，因为它不仅说明了瓦萨里等人的艺术理想，而且进一步证实了批评作为刺激物的重要性；我们记得，关于这种重要性，瓦萨里写得非常有说服力。他是根据经验写作的，他提到安尼巴莱·卡罗［Annibale Caro］写于 1548 年的信，说他新近完成的作品造成了一种混淆不清的印象，他最好消除一下这种印象。瓦萨里刚刚用了一百天的时间完成了罗马的 Cancellaria［大臣宫］的一组湿壁画，从而赢得声望，但也招来了批评。[42] 卡罗的信开头一段提到了这一情况；最后几句话指的是《名人传》，卡罗身为顾问和文体家也为此书出过一份力：[43]

安尼巴莱·卡罗自罗马致佛罗伦萨的乔奇奥·瓦萨里，1548 年 5 月 10 日。

　　我希望拥有一幅您亲手画的精品，这既是为着您的声誉，也是为着我自己的满足；因为我想拿给某些人看，他们只知道您画得很快，却不太清楚您画得很精妙。因为不想在您忙于大事的时候打扰您，我和博托［Botto］商量了此事。但是既然您自己最近表示要现在就画，您可以想象我是多么高兴。至于画得快慢悉听尊便，因为我认为，当您激动得发狂时（作画时会那样），事情办得既快又好也是可能的，绘画在这方面也和所有其他方面一样，与诗歌非常相似。世人都以为画得慢一些就会画得好一些，固然不错，但只是可能之事而非必然之事。甚至可以说，正是那些不自然、不精巧，以开始时的同样的激情一直画下去的作品结果更糟。我也不希望您认为，我想拥有您的一幅画的愿望并不迫切，以致不会耐心地等待。即使如此，我也希望您知道，我说的是"不要急"，要慎重和勤勉，但也不要过于勤勉，就像你们说的那人一样，一画就放不下手。[44] 但是在这里我安慰自己说，即使您最慢的动作也比其他人最快的动作快；我确信您不管用什么方法都会使我满意，因为除您就是您这一点外，我十分清楚您对我颇有好感，我也看到您多么热情地着手这件特殊的事情。从您欣然应允做这件事情上，我已预料到作品将极其完美，所以您应该在最方便的时候以最方便的方法来画它。

　　至于题材的构思，我也让您自定，因为我记得绘画和诗歌还有另一个相似之处；由于您既是诗人又是画家，由于诗人和画家表达自己的思想和观念往往比其他任何人都更激昂热烈，因此就更加如此了。假如有一男一女两个裸体形象（它们是您的艺术中最有价值的主题），您可以随意构想任何故事和任何姿态。除去这两个主人公外，我不介意您是否还画许多其他形象，只要画得小些远些；因为在我看来，大片风景会使画面更优美并且造成纵深感。如果您想知道我自己的意愿，我认为，阿多尼斯［Adonis］和维纳斯会构成您能画的两个最美的人体的一种排列方式，尽管以前有人这样做过。至于这一点，您最好尽可能贴近忒奥克里托斯［Theocritus］诗中的描写。但是由于把他提到的形象全部画出会造成过于复杂的群像（我以前说过，这个我不会喜欢），因此我只要维纳斯带着我们眼看最亲爱的人临终时的感情去拥抱并凝视着阿多尼斯；要让阿多克斯躺在一件紫色外套上，大腿上有伤，身上有一道道血迹，周围散弃着猎具，还有一两条漂亮的狗，只要它们占的地方不太大。我要略去在忒奥克里托斯诗中提到的为他而哭泣的水仙女、命运女神和美惠女神，也要略去照料他、为他洗浴并用翅膀遮阴的那些小爱神，只画远处的其他几个小爱神，他们正把野猪拖出树林，一个用弓打它，另一个用箭刺它，第三个用绳子把它拖向维纳斯。如果可能，我要表明从血中

［125］

生出了玫瑰，从泪水中生出了罂粟花。我所以想到这种或类似的一种构思，是因为除了美，它还需要激情，没有激情，人物就缺乏生气。

如果您只想画一个形象，那么就画勒达［Leda］，米开朗琪罗画的勒达特别令我高兴异常。如果画另一位可敬的大师画的那个从海上升起的维纳斯[45]，我想那也是很美的景象。即使如此（如我以前所说），由您自选我也满意。至于材料，我希望用五掌尺［palm，长度单位，等于 17.5 到 20 厘米——译注］宽、三掌尺高的画布。关于您的另外那件作品，既然您已决定我们一起审阅，我就不必多说了。同时请完全按您的想法完成它，因为我确信除赞赏外我将别无可言。祝您健康。[46]

可以认为，安尼巴莱·卡罗的信寄错了地方，他本应该寄给提香而不是寄给瓦萨里。如果那样，不仅题材会与那位伟大的威尼斯画家十分相宜，甚至信的开头谈到的区分，两种作画方式的讨论，一种慢而工细，一种快而富有灵感，也会适用于提香，而他的风格的变化当时已成为讨论的话题。卡尔·弗雷［Karl Frey］曾提出卡罗实际上可能想到了提香。[47]但是他这封信的要点当然正是想通过要求他的朋友瓦萨里创作一件使他的批评者哑口无言，又能与体现文艺复兴理想的最伟大杰作相媲美的作品，来激励他更下功夫。这个理想本身仍然是丢勒所预示的理想——在令人信服的环境中再现美的人体。当然，卡罗不像丢勒那样担心这种能力可能被用于色情效果。艺术驾驭感情的力量在对诱人事物的表现中可以得到合法的检验，就像在悲剧唤起感情的能力中可以得到合法的检验。[48]卡罗的主要建议，阿多尼斯之死，巧妙地结合了这两种成分，"因为除了美，它还需要激情，没有激情，人物就缺乏生气"。他可以确信，如果他请瓦萨里遵循忒奥克里托斯诗中对这一情节的描写，尽量发挥自己诗人的才能，他俩之间就有着共同点。但是他也清楚，画家不能毫无独创性地为诗人作图解。当他提醒这位画家区别要叙事诗与叙事画时，实际上已接近了莱辛［Lessing］《拉奥孔》［Laokoon］的观点。

［126］

我们不清楚瓦萨里在多大程度上接受了这个挑战。他为卡罗画的维纳斯和阿多尼斯的画甚至到瓦萨里在《名人传》第二版的末尾发表自传时就已在法国失踪了。[49]这未必是十分严重的损失。瓦萨里并不是伟大的艺术家，即使如此，仍然可以认为，他受到艺术史家们很不公正的待遇。尤其是他的自传，因为有本韦努托·切利尼的自传与之对比而失色，而且瓦萨里由为他人作传转而记述自己的生涯时写得平淡无味，这些都对他不利。然而他自己的 vita［传记］提供了宝贵的证言，说明一位正处于事件中

心的极有才智而又十分成功的艺术家如何看待他自己的艺术。对这段证言进行详尽的分析超出了本文的论述范围，但是自始就十分清楚，这位铁杆手法主义画家打算实践他所宣扬的主张，对他来说，戏剧性地唤起感情的问题也是至高无上的。瓦萨里的另一幅已佚失的画《圣西吉斯蒙德殉教》［*Martyrdom of St. Sigismund*］是为佛罗伦萨的圣洛伦佐教堂［San Lorenzo］的一个礼拜堂所作，在现代观察者看来，它的素描稿（图235）就像一幅典型的手法主义的扭曲裸体样品。然而，瓦萨里自己的描述表明，他认为自己在追求他曾归之于巴尔纳的那个目标：

我画了一幅宽十臂长、高十三臂长的板上画，画的是圣西吉斯蒙德国王的故事，准确地说是他的殉教，即他、他的妻子和两个儿子被另一个国王更确切说是暴君扔到井里的情景。我是这样安排的，用后堂的礼拜堂装饰充当一座巨大宫殿的简朴门廊的框子。通过门廊可以看见四周有壁柱和多立安圆柱的方形庭院；从这个开口望去，可以看见中间有一口四周有台阶的八角形井，仆人们登上台阶，正把他两个赤身裸体的儿子扔下井去。附近还有些人站在拱廊下，我在一边画的是一些人站着观看这一可怕的情景，在另一边即左边，画了几个带武器的人，他们凶狠地抓住国王的妻子，正拖到井边去溺死。在主门下，我画了一群士兵在捆绑圣西吉斯蒙德，他顺从容忍的态度表明他甘愿以死殉教，他凝视着空中的四名天使，天使们向他显示给他自己、他的妻子和儿子的殉教的棕榈叶和冠，这完全是在安慰他。我同样试图表现卑劣的暴君的残忍和凶狠。他站在庭院的楼台上观看他的复仇和圣西吉斯蒙德之死。

［127］

总之，我尽一切努力确保所有的形象都凭借适当的感情而尽可能地生动，并且表现了适当的姿态、凶狠及需要画的一切。我成功与否要由别人来说，但我有权补充一句，我是尽我所能用功、努力和勤奋地绘制此画的。[50]

这些一再重复的声明所包含的也许不仅是惯常的谦虚，本韦努托·切利尼就从来不受惯常的谦虚的约束。像丢勒一样，瓦萨里十分清楚地意识到客观标准的存在，他感到并说出了他在哪些方面未能达到标准。他了解自己的弱点，也了解自己的长处：

但是由于艺术本质上就是很难的，因此，我们不应当指望任何人提供给我们超过他能给的任何东西。然而我要说，因为我可以如实地说，我的任何种类的绘画、构思和素描，即使不总是以最快的速度，也是难以置信地轻松自如、毫不费力地完成的。[51]

如果把艺术看作达到某种目的的手段，那么构思与绘制的才能无疑就是一种财富。安尼巴莱·卡罗婉转地让他注意到多产的危险，瓦萨里无疑已经意识到这种危险，但是他身为受宠者为取悦赞助人常常屈服于各种压力。

此外，瓦萨里没有意识到他规避了文艺复兴美学的另一个要求，即对"新奇和困难"[novelty and difficulty]的追求。他告诉我们，他想出了一些新的问题，它们对他身为艺术家的机智提出了挑战。依靠他的素描稿（图 236），我们了解到他的另一件失传作品——他在博洛尼亚画的湿壁画，他对其的记述道：

> 我画了三个神光中的天使（我不知怎么想到了这个主意），可以表明神光是从他们身上发出来的，同时阳光在云中环绕着他们。老亚伯拉罕虽然看见三个天使，却只向其中的一个施礼。撒拉[Sarah]站在一旁，暗笑他们的允诺怎么有可能实现，夏甲[Hagar]抱着以实玛利[Ismail]走出屋来。同样的光也照亮了正做准备的仆人，有几个仆人经受不住这种光辉，用手遮住眼睛；由于强烈的阴影和明亮的光线增强了画的效果，这种母题的变化使它比前两个构图舒展得多，而且由于使用了不同的色彩，造成了迥然不同的效果。要是我一直知道怎样实现我的想法该有多好！因为那时以及后来我一直在进行新的构思和想象，在发现艺术的困难与障碍。[52]

[128]　　强调光的效果作为瓦萨里给自己提出的问题十分重要。对此还有许多事情有待去做。丢勒提出的首要艺术问题——透视和表现人体——已经解决。在表现人体上没有人能超过米开朗琪罗。但是，阿尔珀斯教授已经表明，如果我们把瓦萨里对这一成功的夸赞看成所有一切都无须再加改进的追随者们的感觉，那就误读了瓦萨里的著作。瓦萨里在"拉斐尔传的生平"[Life of Raphael]中插进了一段著名的评论，他殷切地提醒艺术家们，还有其他一些问题有待探索。[53]其中他提到对光的表现。因此，他在自传中屡次喋喋不休地讲述自己在表现光的效果上所作的尝试也就不足为奇了。自从他为表现亚历山德罗·德·梅迪奇[Alessandro de' Medici]盔甲的光泽而苦苦探索时，就对这个问题产生了兴趣。[54]也许他的功力和天赋实际上不足以作出他为自己设想的这种新的贡献。也许佛罗伦萨的传统给了他过重的压力，这种传统认为构思和设计才是值得艺术家立志解决的主要问题。对于色彩和光不那样容易应用理性标准和进行理性批评，因此测定这方面的进步较之测定对透视的掌握和对人体的表现上的进步要困难得多。

意味深长的是，被佛罗伦萨人对于这一问题的解决办法的批评偏见所激怒，在

他们自己所熟悉的领域中向他们提出挑战的竟是一位来自北方的艺术家。在乔瓦尼·达·博洛尼亚［Giovanni da Bologna］对批评的反应的著名故事中，对于这一主题的研究达到了高潮（图233和图234）。此事有充分的文献根据，因为其后还不到两年，1581年拉法埃洛·博尔吉尼［Raffaello Borghini］记有这段故事的《论平静》［Il Riposo］就出版了。

　　詹博洛尼亚［Giambologna］制作了许多大大小小的青铜雕像，以及不计其数的泥塑小稿，十分出色地表明他精通这门艺术，就连某些心怀妒恨的艺术家也不再能否认他在这类东西上取得了非凡的成功。他们承认他很善于设计富有魅力的小塑像和小雕像，它们呈现着千变万化的具有某种美的姿态。但是他们又说，他在大理石的大型雕像的创作上不会成功，而那毕竟是雕塑家真正的任务。正是由于这个原因，詹博洛尼亚为雄心所驱使，决心要向世人表明他不仅懂得如何制作一般的大理石雕像，而且懂得如何同时制作几个雕像，包括可以显示创作裸体形象的一切技巧的、能够雕出的难度最大的雕像（表现出老人的衰朽，青年的强健和妇女的妩媚）。因而他创作了一座群雕，表现一名高傲的青年从一个衰弱的老翁身边夺走一位极美的少女：他的目的仅在于显示自己的高明技巧，而没有事先为自己规定任何特定的题材。这件神奇的作品在将近完成之时被弗兰切索·德·梅迪奇［Franceso de' Medici］大公看到，他对作品的美称赞不已，决定把雕像放置在人们现在仍看到它的那个地方。但是为了避免作品在向公众展示时没有标题的遗憾，他敦促詹博洛尼亚找到一个主题。有人对他说（是谁我不知道），把它和切利尼的珀尔修斯［Perseus］的故事联系起来就很合适，被劫的少 ［129］女就是珀尔修斯之妻安德洛墨达［Andromeda］，诱拐者是她的叔叔菲纽斯［Phineus］，那老人是她的父亲刻肖斯［Cepheus］。

　　但是有一天拉法埃洛·博尔吉尼碰巧来到詹博洛尼亚的工作室，在十分欣喜地观赏了这组优美的雕像后，听到人们所说的它所再现的故事显得十分惊讶。詹博洛尼亚注意到他的表情，就急切地请他谈谈自己的见解，他说决不应为这些雕像取那个名字，《强夺萨宾妇女》［Rape of the Sabines］要更贴切些。经过权衡，这个故事十分适宜，于是作品真的以此命名了。[55]

　　因此，就有了凡是到佛罗伦萨的游客都曾见过的这件艺术品，它的问世完全是出于作者要表明自己能够解决艺术问题的欲望。而主题如他自己在信中所说，是选择来

"发挥对艺术的理解与掌握的"。[56] 对于问题的解决办法的兴趣最终导致艺术目的本身的改变。我们已看到，对丢勒来说，艺术的目的仍然毫不含糊地是宗教性的：新的手段为消除错误服务，甚至瓦萨里也仍然含蓄表明叙事功能处于首位，手段从属于叙事功能，在詹博洛尼亚的群雕中，对技巧的显示本身取得了对于题材的优先地位，戏剧性的故事是在雕像完成后（不无疑虑地）选择的，尽管这位艺术家不得不在台座上安置了一个《强夺萨宾妇女》的牌子来充当标签。

于是，通过事后认识的眼光，从詹博洛尼亚向他的批评者们挑战这个有利的观察点来看，dimostrazione［示范］即展示对艺术中问题的解决，其发展脉络确实变得清清楚楚了。我们也从博尔吉尼的记述中了解到这些批评者都是谁。确实，他们不是文人，而是他的艺术家同行，他们企图损害他的名誉，暗示他的技巧无论如何吸引人也只限于创造小型作品。恰巧瓦萨里在"画家焦凡·弗朗切斯科·卡罗托的生平"［Life of the Painter Giovan Francesco Caroto］中讲述了类似的批评和类似的反应：

> 确实，或者出于忌妒，或者出于其他某种原因，他被人说成只能画小型形象的画家；因此，他为圣费尔莫［S. Fermo］的圣母礼拜堂作画时……要证明人们对他的诽谤毫无根据，他把形象画得比真人更大，而且比任何时候都画得好……确实，艺术家们只能认为这件作品十分出色，除此别无他言……[57]

但是不要忘记，卡罗托的作品是祭坛画；他得等到接受委托后才能展示技巧。修士们几乎不计较形象的大小，因此他把形象放大以向艺术家同行显示自己的本领。而詹博洛尼亚的情况不同。他可以着手制作一座没有特定主题或目的的大理石大型群雕，并确信它会博得赞赏并找到买主。他能这样确信，是因为这是在佛罗伦萨。在他的故乡布洛涅［Boulogne］，这样做不会有结果，就像在锡耶纳或那不勒斯也可能不会有结果一样。而在佛罗伦萨，在大约三百年间公众已经成熟，他们会欣赏艺术的旨趣，会认为问题的解决办法是应该获得声望和拥戴的功绩。

［130］

这个故事证明了批评的创造性力量的胜利。以此来结束本文，很有吸引力，但也会有些令人误解。因为导致理性标准的接受，真正重要的不是对技巧的外在显示，而是这些要求的内在化，使批评具有创造性的"神圣的不满"［sacred discontent］。

描述艺术良心作用的最优美的段落，也许是关于提香工作方法的记载，这位大师的忠实弟子帕尔马·伊尔·焦维内［Palma il Giovine］把提香的方法传给了马尔科·博

斯基尼［Marco Boschini］，博斯基尼讲述了提香如何在画中用寥寥几笔迅速打好底稿：

打好这些宝贵的基础，他把画翻过来朝墙放好，有时在那儿放几个月也不去看一眼，到他又想动笔时，他要聚精会神地仔细检查画面，看看能否发现缺点，仿佛它们是他的死敌。一经发现有任何特征不符合他的敏锐的理解，他就会像仁慈的外科医生医治病人那样，如有必要，就割掉赘疣息肉，如果手臂的形状不符合骨骼结构，就把手臂拉直；如果脚的姿态不协调，就不顾病人的痛苦把它扳正，以及其他诸如此类的事情。

经过对形象如此的塑造与修正，他使形象达到能再现自然与艺术之美的最完美的匀称……[58]

我们通常不把提香的艺术与关心正确的再现联系起来，帕尔马和博斯基尼强调这个因素很可能是为了反驳瓦萨里认为是米开朗琪罗对提香的 *disegno*［素描］进行的批评。[59]但是，提香在这些修正中无论主要的侧重点是什么，我们都无需怀疑这位大师所特有的自我批评的特征，他对自己作品怀有敌意的审查，他对自己不足之处的了解和克服不足的愿望。此处，我们的叙述可以与开头联系起来，最后回到阿尔布雷希特·丢勒的证言。

丢勒逝后十八年，菲利普·梅兰克森［Philip Melanchthon］在一封信中回忆了丢勒曾对他说过的一番话：

他年轻时曾喜欢最富于变化的华丽的绘画，并赞赏自己的作品，细看自己任何一幅画中的变化都觉得十分满意。但到了垂暮之年，他开始看到自然，并试图领略她的真实面貌；然后他懂得了单纯才是艺术的最伟大的装饰。由于他达不到那种单纯，他说他不再像以前那样赞赏自己的作品，而是看自己的画时常常叹息，并反省自己的缺点。[60]

［131］

1546 年，当梅兰克森写下这段回忆时，德国艺术已经衰落，几百年的时间都未能复苏。人们通常把这种创造力的丧失归咎于宗教改革，但是，尼德兰艺术缺乏基督教会的保护却没有造成类似的灾难性后果。不知何故，在德国新的标准扼杀了艺术的活力和乐趣，扼杀了丰富而多样的哥特式艺术的愉悦感，而使人们仅仅肤浅地采纳新的批评传统。也许在这种传统中隐含不明的东西太多，而隐含的意义又在传授的过程中

失掉了。

由于明显的原因，本文涉及一些明确的、公式化的标准，这些标准使新的批评态度有可能产生。但是，尽管这些标准在确定先后次序方面是严格的，然而它们却只被看作一个框架，一件艺术品若要可被接受就必须达到的某些规定。文艺复兴从未系统阐述的是这样一种极为重要的经验：对于每个已解决的问题，都能产生一个新的问题。[61]对透视法的掌握和对人体的表现毁灭了中世纪传统的某些宝贵之处，必须用精心筹划的构图和有意识的和谐色彩等新的解决手法予以补偿，简言之，就是用现代的艺术史家们试图通过事后认识重新构想的所有特定艺术问题的解决手法予以补偿。[62]在这些潜在的但不那样明确的理想中，梅兰克森记得丢勒曾提到的"单纯"的理想在我们所称的文艺复兴的"古典"艺术中无疑十分突出。这一理想的历史尚未写出。然而，几乎毫无疑问，对丢勒来说，能认识到自然的极度单纯，是因为掌握了自然的数学结构。这是我们在皮耶罗·德拉·弗兰切斯卡和曼泰尼亚的作品中所赞赏的那种单纯，是对基本成分的掌握，而这种掌握并不需要丰富与多样的附属准则。可以断言，瓦萨里一代人已看不到那种理想，而代之令人迷惑的相似物，即对于瓦萨里来说十分重要的作画轻松自如的理想。[63]

[李本正译　范景中校]

阿佩莱斯的傲慢

比韦斯，丢勒和布吕格尔的对话

西班牙幽默大师比韦斯［Vives］写过一小段对话[1]，丢勒参与其中。对话写成于丢勒去世十年之后，但一直没有引起丢勒专家们的注意。[2]

它是 1538 年出版的题为《拉丁语练习》［Exercitatio Linguae Latinae］中 25 篇对话之一。此书是这位伟大西班牙人的最后著述，模仿伊拉斯莫斯的《对话录》［Colloquia］而成。作为拉丁语入门书，它大获成功，出版了不下二百版[3]。书中一篇扩充学生词汇的练习涉及人体外表［corpus homini exterius］，用的例子是一幅肖像画，并对之作了仔细讨论。为此目的，比韦斯引出了丢勒。（对话设想）丢勒画过西庇阿·阿非利加努斯［Scipio Africanus］的肖像，并与两位博学的学究，格立尼阿［Grynius］和韦利乌斯［Velius］就此进行了争论。这两人给肖像的每个特征找茬，但都被傲慢的画家顶了回去。没有理由认为，比韦斯曾打算在这篇练习中体现历史上真实丢勒的真实特性，更不曾暗示丢勒真的画过西庇阿·阿非利加努斯的肖像。[4]令人感兴趣的是，比韦斯让笔下的丢勒回击可笑的刁难者的说话口气。略举几段对话足以说明问题。[5]

丢勒：你们走吧，我知道你们什么也不想买，只会妨碍生意，挡了买家的路。

格立尼阿：不，我们想买，但希望价格让我们定，你说说你每小时的画价。或者反过来，我们告诉你每幅画该花多少时间，你定（每小时的）价格。

丢勒：你们可真会做生意！我不想和你们扯淡。

格立尼阿：这是谁的肖像？这画多少钱？

丢勒：这是西庇阿·阿非利加努斯的肖像，要四百铜币［sesterces］，要砍价也砍不了多少。

格立尼阿：拜托，定价之前，先让我们看看这画。韦利乌斯是这儿的半个医生，对人体非常熟悉。

丢勒：开始我怕你们搅了我的生意。现在没顾客，爱瞎扯就扯吧。

格立尼阿：品评你的艺术怎么是瞎扯？品评其他画家你该叫什么？

韦利乌斯：首先，你在他的头上画了许多竖起的头发，可这头部叫作头顶［vertex］，

上面应该是像旋涡［vortex］的卷发，就像我们看见河水卷起的浪花［convolvit］。

丢勒：外行了吧。你没考虑到他梳得很厉害，当时有那习惯。

格立尼阿：他的额头凹凸不平。

丢勒：他在特拉比亚［Trebia］战场上为救父亲受了伤。

韦利乌斯：你在哪读到这故事？

丢勒：在李维［Livy］那部已经失传的《罗马史》。

韦利乌斯：这些庙宇太凸突。

丢勒：庙宇（画成）凹陷那是脑子有病！

韦利乌斯：我想看看人物的后脑勺。

丢勒：把画框反过来看。

对话还很长。最后格立尼阿不得不承认："你不仅是个画家，还是个修辞学家，知道如何反驳对你作品的指责。"过了一会儿，丢勒生气了："你们是十足的饶舌者，只会凭空挑剔。走开。我不能让你们继续对这画品头论足。"两人请求再聊会儿，反正没别的客人。他们答应各写一副对联，让画更好卖。丢勒拒绝了："我的艺术不用你们捧场。懂行的顾客不买对联，只买艺术品。"

显然，这段拉丁文练习不应该被视为历史见证。比韦斯可能对丢勒知之甚少，只知道伊拉斯莫斯曾赞扬他是另一位阿佩莱斯。当然，普林尼在书中报告了阿佩莱斯的性格特征，说他傲慢，喜欢驳斥无知的批评家。他不仅要求批评匠"（有种）别改口"，而且还曾警告亚历山大本人说，如果他继续出洋相，小孩子都将嘲笑他的无知。[6]

虽然对话没有提供任何作为历史人物的丢勒的信息，但是作为一份反映世人对艺术和艺术家的不断变化态度的史料，还是值得注意的。显然，比韦斯站在让批评家难堪的画家一边。虽然他的拉丁语入门只是语言练习，却顺便教导学生不该用什么方式和艺术家说话。这类课程在1538年左右的尼德兰比在同时期的意大利更重要。对话中这位伟大的艺术家不仅与博学的人文主义者地位相当，而且还有权超越他们。

不到三十年之后，老布吕格尔［Peter Bruegel the Elder］在一幅著名的素描（图237）中表达了类似的情感。这幅素描在十六世纪已经颇有名气，常被模仿。[7]自信的画家和正掏钱的、愚蠢的近视眼买主之间的对比很明显地让人回想起比韦斯这篇对话的精神。只是精神，而不是字面上的对应，因为素描中只有一位买主，而非两位。

［134］　这篇对话是否给老布吕格尔提供了灵感？这个问题也许永远无法回答，不过，带

着这一想法看看素描的构图依然值得。有时候人们把素描解释为老布吕格尔的自画像；素描所传达的信息确实足够私密，使这一解读变得颇为诱人。可我们没有理由不信任希罗尼穆斯·科克［Hieronymus Cock］在丢勒去世仅三年之后发表的大师肖像，它一点也不像素描中的画家。它会不会是比韦斯对话录中的丢勒？乍看之下，这一说法荒诞不经。画家的形象当然不像我们熟知的真实丢勒。我们从丢勒的自画像以及同时代人的记述中已经熟知，丢勒外表整洁，打扮得几近花哨。但是，另有一个与大师自画像截然不同的丢勒肖像传统，而且这一传统比我们记得的绘画和素描更容易为老布吕格尔接触到。该传统源于纽伦堡［Nürnberg］的马特斯·格贝尔［Matthes Gebel］于1527年制作的一枚纪念章（图238）[8]。纪念章一问世随即被复制，而且它还成了被归为埃哈德·舍恩［Erhard Schön］的一件木刻作品（图239）的原型，木刻也有几个版本存世。[9]这类肖像比留存在我们记忆当中的丢勒形象更凶猛。他的头发不是披肩，而只有一半长，拉碴的胡须盖住下巴和下嘴唇。的确，即使在这个图像传统中，丢勒的头发梳得也还不错，大胡子也还整齐，确实不像老布吕格尔素描中那位头发蓍立的波西米亚式画家。因此，显然不存在老布吕格尔试图把历史上的丢勒画成想象场景中与买主对抗的画家。如前文所述，比韦斯也没打算体现真实的丢勒。本文提出供讨论的猜测，即便用最站不住脚的形式表述，也只不过认为：老布吕格尔可能受到这段对话的启发，设计出一位同时代阿佩莱斯的理想形象；在这个过程中，他可能只是根据那枚纪念章或那幅木刻进行想象，而非试图画出某位画家的准确肖像。

他是否觉得这个猜测适合于他画的那位戴着眼镜、在艺术家肩膀后窥视的老学究？

［杨思梁译］

注 释

阿佩莱斯的遗产

1. 歌德，《色彩学》[Farben Lehre]，序言，教学部分。
2. 沃尔夫冈·舍内，《论绘画艺术中的光》(柏林，1954 年)；T. B. 赫斯 [T. B. Hess] 和 J. 阿什伯里 [J. Ashbury]，《光：从原子到激光》[Light: From Atom to Lasen] (纽约，1969 年)；P. 贝尔丹 [P. Bertin] 等人，《影与光》[Ombreet Lumière] (巴黎，1961 年)；M. 巴拉施 [M. Barasch] "十六世纪意大利艺术理论中的光和色"，载《文艺复兴》[Rinascimento] 卷二 (佛罗伦萨，1960 年)，关于进一步的参考书目，见我的《艺术与错觉》第一章注释。
3. 伦敦，1638 年。
4. 原文见《亚里士多德著作评注》[Commentaria in Aristotelem Graeca] (柏林，1900 年) XⅣ，i，13 页 (亚里士多德，342 页，b14)：

καὶ γὰρ εἰ ἐν τῷ αὐτῷ ἐπιπέδῳ λευκὸν θείης καὶ μέλαν καὶ πόρρωθεν αὐτὰ θεωρήσειας, ἐγγύτερον εἶναι δόξει τὸ λευκόν, τὸ δὲ μέλαν πορρώτερον. τοῦτο καὶ οἱ γραφεῖς εἰδότες, ὅταν κοῖλον εἶναί τι δοκεῖν ἐθέλωσιν, οἷον πηγὴν ἢ δεξαμενὴν ἢ βόθυνον ἢ ἄντρον ἤ τι τοιοῦτον, μέλανι καταχρίουσι τοῦτο ἢ κυανῷ, καὶ τοὔμπαλιν ὅσα προπετῆ φαίνεσθαι βούλονται, οἱονεὶ μαζοὺς κόρης ἢ χεῖρα τεινομένην ἢ πόδας ἵππου, τὰ ἑκατέρωθεν τοῦ μορίου τούτου μελαίνουσιν, ἵνα τούτων κοίλων δοκούντων τὸ μεταξὺ αὐτῶν γραφὲν ἐξέχειν νομίζηται.

5. 《洛布古典丛书》XⅦ，2，186 页。
6. 詹姆斯·B. 约翰逊，[James B. Johnson]，《维奥勒·勒·迪克的着色玻璃理论》[The Stained Glass Theory of Violletle Duc]，载《艺术通报》[Art Bulletin]，1963 年 6 月。
7. 《学园》[Academica] Ⅱ，20 和 86。
8. 普林尼，《博物志》[Naturalis Historia]，XXXV，29K。特克斯 - 布莱克 [Tex-Blake] 和 E. 塞勒斯 [E. Sellers]，《老普林尼论艺术史章节》[The Elder Pliny's Chapters on the History of Art] (伦敦，1896 年)，第 96 页。
9. F. 维克霍夫，《维也纳创世纪》(维也纳，1895 年)，E. 斯特朗 [E. Strong] 的译本为 Roman Art(伦敦，1900 年)。
10. E. 基青格 [E. Kitzinger]，《拜占庭艺术中的希腊遗产》，载《邓巴顿橡园论文集》[DunbartonOdks Papers] 1963 年，95—117 页。
11. E. 潘诺夫斯基 [E. Panofsky]，《修道院院长叙热论圣德尼修造院教堂》[Abbot Suger on the Abbey Church of St Denis] (普林斯顿，1946 年)。
12. 关于"投影画"，见 E. 普福尔 [E. Pfuhl]，《希腊的绘画和素描》[Materei Und Zeichnung der Griechen] (慕尼黑，1923 年)，674 页起。不过，现在可参见 E. 柯尔斯 [E. Keuls]，《重见投影画》[Skiagraphia once again]，载《美国考古学杂志》[American Journal of Archaeology]，79 期，1975 年 1 月。
13. J. J. 吉布森 [J. J. Gibson]，《视觉世界的知觉》[The Perception of the Visual World] (波士顿，1950 年)，96 页起。沃尔夫冈·梅茨格 [Wolfgang Metzger]《视觉原理》[Gesetze des Sehens] (美茵河畔的法兰克福，1953 年)，377 页起。另见我的《艺术与错觉》，第八章。
14. 《理想国》[Republic] X，602D。
15. 威廉·贺加斯 [William Hogarth]，《美的分析》[The Andlysis of Beauty] (第一版，1753 年)，117 页。
16. 沃尔夫冈·卡拉布，《十四、十五世纪的托斯卡纳风景画》》Die toskanische Landschaftsmalerei im 14 und 15. Jahrhunderts]，《维也纳艺术史博物馆年鉴》[Jahrbuch der kunsthistorischen Sammlungen in Wien] XXI 卷，1900 年。
17. A. 勒热纳 [A. Lejeune] 编辑的《托勒密的光学》[L'Optique de Ptolémé] (洛温，1956 年)，74 页。
18. J. P. 里克特 [J. P. Richter]，《莱奥纳尔多·达·芬奇画作集》[The Literary Works of Leonardo da Vinci] (牛津，1939 年)，第 1 卷，210—219 页。
19. J. 施特尔齐戈夫斯基 [J. Strzygowski] 在《北方艺术中的风景》[Die Landschaft in der Nonlinshen Kunst] (莱比锡，1922 年) 中注意到了这种相似性，不过他的结论却与我的相反。古拉姆·杰兹丹尼 [Ghulam Jazdeni] 在《麦格劳·意尔世界艺术百科全书》[McGraw Hill Encyclopedia of World Art] (纽约，1952 年) 中有一条关于阿旃陀的详细条目，关于最近一次评估，见赫伯特·哈特尔 [Herbert Hartel] 和让尼纳·奥堡伊尔 [Jeannine Auboyer]，《印度和东南亚》[Indienund Südostasien]，柱廊神殿版艺术史 [Propyläen Kunslgenchichte] (柏林，1971 年)。
20. A. 韦利 [A. Waley]，《奥里尔·斯坦因爵士所编的敦煌绘画目录》[A Catalogue of Paintings Recovered from Tun-Huang by Sir Aurel Stein] (伦敦，1931 年) 第一号，在斯坦因爵士的《千佛洞，敦煌的古代佛教绘画》[One thousand Buddhas, Ancient Buddhist paintings from Tun-Huang] 中有图，劳伦斯·秉雍 [Laurance Binyou] 作序 (伦敦，1921 年)，图版Ⅶ；P. 伯希和 [P. Pelliot]，《敦煌千佛洞》[Les grottes des Touen-Houang] (巴黎，1914 年)，第一卷，图版 LX；朗顿·瓦纳 [Longton Warner]，《佛教壁画》[Buddhist Wall Paintings] (坎布里奇，麻省，1938 年)，图版 XLⅡb；伯希和考察团 [Mission Paul Pelliot]，《杜尔多·阿克瓦尔和苏巴希》[Douldour-Aqior et Soubachi] (巴黎，1967 年)，卷三，图版 57；A. 格林韦德尔 [A. Grünwedel]，《中国—土尔其斯坦的古代佛教祭礼场所》[Altbuddhistische Kultstätten in Chinesisch-Turkistan] (柏林，1912 年)，64、90、146 页；M. I. 罗斯托夫泽夫 [M. I. Rostovzeff]，《杜拉与帕提亚艺术问题》[Dura and the Problem of Parthian Art]，载《耶鲁古典研究》[Yale Classical Studies]，第 V 卷，

1935 年，155—304 页，图71—图 73。我还想提请大家注意敦煌残壁画中蓝珠子上明显的白色高光（大英博物馆，1919-1-1-0132）。这幅壁画的彩色复制件在 1975 年 6—10 月大英博物馆"唐代佛教绘画"展览上被作为广告画。

21. 关于阴影，参见 C. 西克曼［C. Sickman］和 A. 索珀［A. Soper］的《中国的艺术与建筑》［The Art and Architecture of China］，《塘鹅艺术史》（哈蒙斯沃斯，1956 年），65 和 81。关于"印度突岩"［India crag］，见迈克尔·苏理文［Michael Sullivan］，《中国风景画的诞生》［The Birth of Landscape Painting in China］（伦敦，1962 年），46 页、134—138 页。

22. 陈用之，引自 H. A. 翟理士［H. A. Giles］《中国美术导论》［An Introduction to the History of Chinese Pictorial Art］（上海和莱顿，1905 年），100 页。参见《艺术与错觉》，第六章。

23. 参见《博物志》第 XXXV 卷，81—83 页。原文：Scitumest inter Protogenen et eum quod accidit. IlleRhodivivebat, quo com Apelles adnavigassetaviduscognoscendi opera eiusfamatantumsibicogniti, continuo officinampetiit. Aberat ipse, sedtabulamamplaemagnitudinis in machinaa ptatampicturaeunacustodiebat anus. HaecforisesseProtog enemrespondit in errogavitque a quo quaesitumdiceret. Ab hoc. Inquit Apelles; adreptoquepenicilloliniam ex coloreduxitsummaetenuitatis per tabulam; etreversoProtogeni quae gestaerrant anus indicavit.

FeruntartificemprotinuscontemplatumsubtilitatemdixisseA;ellemvenisse, non cadere in alium tam absolutum opus; ipsumquealiocoloretenuioremliniam in ipsailladuxisseabeu ntemquepraecepisse, siredissetille, ostenderetadicertquehun cessequemquaereret. Qtqueitaevenit. RevertitenimA;elles et vincierubescenstertiocolorelineasecuitnullumreliquensa mpliussuptilitati locum.

At Protogenesvictum se confessus in portumdevolavit hospitemquaerens, placuitque sic eamtabulamposteristradi omnium quidem. ScdartificumPraecipuomiraculo. Consu mptameampriorreincendioCaesarisdomus in Palatio audio, spectatamnobis amie, spatiose nihil aliudcontinentem quam linias' visumeffugientes, inter egregiamultorumoperainani similem, et eo ipso allicientem, omniqueoperenobiliorem.

24. 参见汉斯·凡·德·瓦尔，《阿佩莱斯的"最细线"；普林尼的术语及此术语的解释者》［The Linea Summae Tenuitatis of Apelles: pliny's Phrase and Its Interpreters］，载《美学和普通艺术学杂志》［Zeitchrift für Aesthetik und allgemeine Kunstwissenschaft］，卷 XII／I，1967 年，5—32 页。

25.《博物志》，第 XXXV 卷，92 页。

26. 花瓶上的证据当然在各种问题上都是没说服力的，更何况我们不可避免地对它们的相对年代比对它们的绝对年代知道得更多，不过，人们似乎一致认为：哥本哈根的那只花瓶［编号 3408，见图 47］所属的所谓"装饰的阿普利亚风格"［Ornate Apulian Style］约在四世纪后半叶盛行，这正是阿佩莱斯的时代。参见 A. D. 特伦德尔［A. D. Trendall］的《南部意大利的花瓶画》［South Italian Vase Painting］（伦敦，大英博物馆，1966 年）。

感谢埃克塞特［Exeter］大学的大卫·哈维博士［Dr. David Harvey］提醒我注意希腊文学中与此问题有关的色彩意象，特别是 S. A. 巴洛［S. A. Barlow］的《欧里庇得斯的意象》［The Imagery of Euripides］（伦敦，1971 年），8—15 和 69—70 页。G. 科勒德［G. Collard］的一篇文章"论悲剧作家开瑞蒙［On the Tragedian Chaeremon］，载《古希腊文化研究杂志》［Journal of Hellenic Studies］，第 90 期，1970 年，22—34 页，此文评论了这位四世纪悲剧作者的一个残本，在这个残本中悲剧作者这样描述一个女孩子："看起来像一幅活的画"。

27. 普林尼原文：lumen et umbras custodiit atque ut eminerent e tabulis picturae maxime curavit. 见《博物志》，第 XXXV 卷，131 页。

28. 普林尼原文：eam primus invenit picturam, quam postea imitates sunt mulit, aequavit nemo. Ante omnia. Cum longitudinem bovis ostendi vellet, a dversum eum pinxit, non traversum, et abunde intelligitur amplitude. Dein, cum omnes quae volunt cminentia videri candeanii faciant colore, quae condunt nigro. Hic totum bovem arti colcris fecit umbraeque corpus ex ipsa dedit magna prorsus arte inaequc extantia ostendente et in confracto solida omnia. 见《博物志》，第 XXXV 卷，126—127 页。

29. 同上注，第 XXXV 卷，96 页。奥提利乌斯［Ortclius］将这句话用于布吕格尔。参见 F. 格罗斯曼［F. Grossmann］，《布吕格尔》［P. Bruegel］（伦敦，1955 年）。

30.《暗色上光液：普林尼的一个主题的各种变异》［Dark Varnishes: Variations on a Theme from Pliny］，载《伯林顿杂志》［The Burlington Magazine］，第 CIV 期，1962 年 2 月，51—55 页。

31. 见上注，第 XXXV 卷，96 页。

32. 我这篇文章认为可能的事其实已被 A. 费利比安［A. Félibien］用于赞扬同时代人物勒布伦［Le Brun］的画：《伏在亚力山大脚下的波斯女皇们》［Les Reines de Perse au piedsd'Alexanure］（《为国王收集的描述绘画作品的文字资料》［Recueil de Descriptions de Peintures...faits pour le Roy］，巴黎，1689 年），61 页。费利比安说道，这位画家有意抹去了色彩中那些"de leuréclat de leurvivaciténaturelle"［眩目的成分和天然的鲜艳的成分］。

33. 参见 J. 奥弗贝克［J. Overdeck］，《古代文字的来源》［Die antikenSchrifrquellen］（莱比锡，1868 年）。

34. 见前引著作，第 XXXV 卷，80 页。

十五世纪阿尔卑斯山南北绘画中的光线、形式与质地

1. 让·保罗·里克特［Jean Paul Richter］，《莱奥纳尔多·达·芬奇著作集》［The Literary Works of Leonardo da Vinci］（牛津，1939 年），第 1 卷，164—207 页。

2. 里克特，同上书，第 133 篇（国家图书馆 2038，32a）。关于类似的论述，见莱奥纳尔多《论绘画》［Treatise on Painting］，A. 菲利浦·麦克马洪［A. Philip McMahon］编辑（普林斯顿，1956 年），260—263 页，在"Lustre"条下。

3. 里克特，同上注，第 135 篇，第一节。

4. 里克特，同上注，第 135 篇，第二节。

5. 利昂·巴蒂斯塔·阿尔贝蒂，《论绘画和雕塑》［On Painting and Sculpture］，C. 格雷森［C. Grayson］编辑（伦敦，1972 年），II，48、90—92 页。

6. 琴尼诺·琴尼尼，《艺术之书》，丹尼尔·V.汤普森［Daniel V. Thompson］翻译并编辑（纽黑文，1932—1933 年）。

7. 雷诺阿给琴尼尼著作的早期编辑莫泰茨［Mottez］写过一封长信，最早发表在《西方杂志》［Journal de L' Occident］，巴黎，1910 年 6 月号。在 H. 乌德·伯奈斯［H. Uhde Bernays］的《艺术家关于艺术的通信》［Künstlerbriefe über Kunst］（德累斯顿，1926 年）294—303 页有德文译本。

8. 乌戈·普罗卡奇［Ugo Procacci］，《棕色画面与壁画》［Sinopie e Affreschi］（米兰，1961 年）；另见《伟大的壁画时代》［The Great Age of Fresco］展览的目录（纽约和伦敦，1968 年），由米勒德·迈斯［Millard Meiss］作序。

9. 伯纳德·贝伦森［Bernard Berenson］《文艺复兴时期的意大利图画，佛罗伦萨学派》［Italian Pictures of the Renaissance, Florentine School］（伦敦，1963 年）。

10. 伦敦，1960 年。

11. A. 佩罗萨［A. Perosa］《乔瓦尼·鲁切莱和他的杂录文稿》［Giovanni Rucellai ed il suo Zibaldone］（伦敦，1960 年），61 页。

12. A. 沙泰尔［A. Chastel］，《十五世纪的镶木细工与透视》［Marqueterie et Perspective au XVe Siècle］，载《艺术评论》［Revue des Arts］，巴黎，1953 年 9 月，141—154 页，以及《文艺复兴的黄金时代》［The Golden Age of the Renaissance］，（伦敦，1965 年），245—263 页。

13. 前引著作，第 46 段，89 页起。

14. 前引著作，第 47 段，90 页起。

15. 由 H. 亚尼切克［H. Janitschek］编辑的意大利原文（维也纳，1877 年），135 页，在这儿用的是 "擦得铮亮的剑的最大光泽"［l'ultimo lustro d'una forbitissima spada］。

16. 欧文·潘诺夫斯基［Erwin Panofsky］，《早期尼德兰绘画》［Early Netherlandish Painting］（麻省坎布里奇，1953 年）。

17. 安托宁·马泰伊切克和雅罗斯拉夫·佩西纳［Antonín Matějček and Jaroslav Pešina］，《捷克的哥特绘画》［Czech Gothic Painting］（布拉格，1950 年）。

18. 贝拉·马顿斯［Bella Martens］，《弗朗克画师》［Meister Francke］（汉堡，1929 年）。

19. 格里特·林［Grete Ring］，《一个世纪的法国绘画》［A Century of French Painting］（伦敦，1949 年）。

20. 潘诺夫斯基，前引著作中提到的书的图 112，是另一个场景的插图。

21. R. 格雷戈里和 E. H. 贡布里希［R. Gregory and E. H. Gombrich］，《自然和艺术中的错觉》［Illusion in Nature and Art］（伦敦，1973 年），彩版 15。

22. 见我的论文 "文艺复兴时期的艺术理论和风景画的兴起"《规范与形式》（伦敦，1966 年），107—121 页。

23. 最近一次描述是卡洛·佩代里蒂［Carlo Pederetti］的《莱奥纳尔多》［Leonardo］（伦敦，1973 年）。

24. 里克特，同上注，第 483 篇。

25. 当然，这一点不适应于莱奥纳尔多为军事目的和工程目的所画的地形素描，比如最近在马德里发现的那些笔记中的素描，参见拉迪斯劳·雷蒂［Ladislao Reti］，《马德里写本》［The Madrid Codices］（纽约，1974 年），特别是从 1503 年起的写本 II，编号 7v 和 8r。

水与空气中运动的形式

1. 由卡尔迪纳利［F. Cardinali］在 1824 年首次出版，后由卡鲁西-法瓦罗［Carusi-Favaro］再次出版（博洛尼亚，1923 年）。

2. N. 德托尼［N. de Toni］，《莱奥纳尔多·达·芬奇的水利学》（芬奇的笔记片断，III－IX）》［L'Idraulica in Leonurdo da Vinci（Frammenti Vinciani, III－IX）］（布雷西亚，1934—1935 年）。由于这个有用的版本不易得到，故将所引段落的原文全部重印于此。

3. 由 G. 卡维尔［G. Calvi］出版（米兰，1909 年）。若干笔记的来源见 C. 佩德雷蒂［C. Pedretti］，《莱奥纳尔多·达·芬奇论绘画：一部已佚的书（A 卷）》［Leonardo da Vinci on Painting: A Lost Book（Libro A）］（伯克利和洛杉矶，1964 年）。

4. J. P. 里克特［J. P. Richter］，《莱奥纳尔多·达·芬奇文集》［The Literary Works of Leonardo da Vinci］（第二版，伦敦，1939 年），有关的笔记只有极少几条收入这部有影响的文集。收入最多的见吕克［Theodor Lücke］编辑的《莱奥纳尔多的笔记和札记》［Leonardo da Vinci, Tagebücher und Aufzeichnungen］（苏黎世，1952 年），达 108 页，但只有译文。在我所见的对此题目的一般性论述中，我想提到如下这些：A. 法瓦罗［A. Favaro］，《莱奥纳尔多·达·芬奇和水的科学》［Leonardo da Vinci e le scienze delle acque］，刊于《商场》［Emporium］，1919 年，272—279 页；F. 阿雷迪［F. Arredi］，《莱奥纳尔多关于水的运动的研究》［Gli studi di Leonardo da Vinci sulmoto delle acque］，刊于《公共工程年鉴（文明之神报）》［Annali dei Lavori Pubbilui（giu Glornale del Genio Civile）］，1939 年，17（fasc. 4），4 月，357—363 页；《水利学的起源》［Le Origini dell' Idrostatica］，刊于《水》［L'Acqua］，1943 年，8—18 页，以及 A. M. 布里奇奥［A. M. Brizio］，《论水》［Delle Acque］，刊于《莱奥纳尔多·达·芬奇，智者和探索者》［Leonardo da Vinic, Saggi e Ricerche］，A. 马尔扎［A. Marzzza］编辑（罗马，1954 年），277—289 页，近来发表的有扎马蒂奥［Carlo Zammatio］《水和石头的构成法》［The Mechanics of Water and Stone］，收入《不为人知的莱奥纳尔多》［The Unknowmen Leonardo］，雷蒂［Ladislao Reti］编辑（伦敦，1974 年），191—207 页。《马德里抄本》［The Madrid Codices］（纽约，1974 年）收入了相当少的有关此题目的笔记，除了日期为 1504 年的关于波浪的运动的四条笔记（Cod. II, 24r, 41r, 64r and 126r），这个写本我是在写完这篇专论后才见到的。

5. K. 克拉克［K. Clark］和 C. 佩德雷蒂［C. Pedretti］，《温莎堡女王藏品馆的莱奥纳尔多·达·芬奇素描目录》［A Catalogue of the Drawings of Leonardo da Vinci in the Collection of Her Majesty the Queen at Windsor Castle］（伦敦，1969 年）。第 12384 号，54 页，作者考证为 1515 年左右。

6. K. 克拉克和 C. 佩德雷蒂，前引书，第 12660v 号，作者考证时间为约 1509 年。

7. 莱奥纳尔多自己给 MS. A 注明的日期是 1492 年 7 月 10 日（fov, 114v）。我一律依据 A. 马里诺尼［A. Marinoni］《莱奥纳尔多·达·芬奇的著作写本及其版本》［I Manoscritti di Leonardo da Vinci e le Irro Edizioni］，刊于《莱奥纳尔多，智者和探索者》（版本同上），附录 I 中所给出的写本编年表。

8. 有关温莎堡素描的日期，据 K. 克拉克和 C. 佩德雷蒂为 1509 年。

| 注 释 | 147

9. 伦敦和纽约，1960 年。

10. 乌尔比诺写本。Fol. 222r（McMahon，686）。这一段提到了光的问题。

11. K. R. 波普尔，《科学发现的逻辑》[*The Logic of Scientific Discovery*]（纽约和伦敦，1959 年）。

12. K. D. 基尔 [K. D. Keele]，《莱奥纳尔多论心脏和血液的运动》[*Leonardo da Vinci on Movement of the Heart and Blood*]（伦敦，1952 年），提供了有关这个过程的许多有启发性的例子。现在也可参见一位伟大的科学史家写的重要著作，即 V. P. 祖博夫 [V. P. Zubov] 的《莱奥纳尔多·达·芬奇》[*Leonardo da Vinci*]（麻省坎布里奇，1968 年），我在《纽约图书评论》[*New York Review of Books*]（1968 年 12 月 5 日）上评论过这本书。

13. L. H. 海登赖希，《莱奥纳尔多·达·芬奇》[*Leonardo da Vinci*]（纽约和巴塞尔，1954 年），图版 226 的注释。

14. 例如，一些小型的乱画之物附有对水道的详述，C. A. fol. 70v。

15. C. A.，fol. 37v, c: L'acqua m. n. disciende in b, epercuote sotto il sasso b, e risalta in c. e di li sileva in alto, ragirandosi in q., e le cose sospinte in f. dall'acqua percossa nel sasso b., infra angoli equali, risatan [per] sotto la medesima linia q. b., cioe per la linia b.c., e lacosa, che oui si trova, va ragirando piu che quelle che percotano il sasso infra angoli disequali, impero che queste, ancora che si vadino regirando. esse [ne] fugganc insieme col motodel fiume.
遗憾的是所附的图太淡，无法清楚地复制。

16. 'Qui l'acqua vicina alla superfitie fa l'ufficio che vedi, risaltando in alto e indietro nel suo percotersi, e l'acqua che risalta indieiro e cade sopra l'angolo della corrente, va sotto e facome vedi di sopra in a, b, c, d, e, f' (MS. F. fol. 20r)。

17. 《莱奥纳尔多·达·芬奇的素描》[*The Drawings of Leonardo da Vinci*]（伦敦，1946 年），164 页。

18. 'Sommergere, s'intende le cose ch'entrano nottol'acque. Intersegazione d'acque, fia quando l'un liurme sega l'altro. Risaltazione, circolazione. Revoluzione, ravvoltamento, raggiramento. Sommergimento, surgimento, declinazione, elevazione, cavamento, consumamento, percussione, ruinamento, discenso, impetuita, retrosi, urtamenti, confregazioni, ondazioini, rigamenti, bollimeni, ricascamenti, ritardamenti, scatorire, versare, arriversciamenti, riattuffamenti, serpeggianti, rigore, mormorii, strepidi, ringorare, ricalcitrare, frussoe refrusso, ruine, conquassamenti, halatri, spelonche delle ripe, revertigine, precipizii, reversciamenti, tomulto, confusioni, ruine tempestose, equazioni, egualita, arazione di pietre, urtamenti, bollori, sommergimenti dell'onde superficiali, retardamentti, rompimenti, dividimenti, aprimenti, celerita, veemenzia, furiosita, impetuosita, concorso, declinazione, commistamento. Revoluzione, cascamento, sbalzamento, conrusione d'argine, confuscamenti' (MS. I, fols. 72r. 71u)。

19. 'Dell'oncia dell'acqua, e in quanti modi si può variare. L'acqua che versa per una medesima quantita di hocca, si può variare di quantità maggiore o minore per modi, de'quali il primo è da essere più alta o più bass a la superficie dell'acqua sopra la bocca donde versa; il 2, da passare l'acqua con maggiore o moiré velcità da quell'argine dove è fatto essa bocca; 3° da exxere pi ù o meno obbliqui l lati di sotto della grossezza della bocca bove l'acqua passa; 4° dalla variet à dell'obbliquità de'lati d ital bocca; 5° dalla grossezza del labbro d'essa bocca; 6° per la figura della bocca, cioè a essere o tonda

o quadra, o triangolare. O lunga; 7° da essere posta es sa bocca in maggiore o minore obbliquità d'argine per la sua lunghezza; 8° a essere posta tal bocca in maggiore o minore obbliquità d'argine per la sua altezza; 9° a essere posta nelle concavità e convessità dell'argine; 10° a essere posta in maggiore o minore larghezza del canale; 11° se il fondo ha più tardità che altrove; 12° se il fondo del canale ha più tardità che altrove; 12° se il fondo ha globosità o concavità a riscontro d'essa bocca, o più alta o piú bassa; 13° se l'acqua che passa per tal bocca piglia vento o no; 14° se l'acqua che cade fuor d'essa bocca cade in fra l'aria ovvero rinchiusa da unlato o da tutti, salvo nel fronte; 15° se l'acqua cade rinchiusa sarà grossa nel suo vaso, o sottile; 16° se l'acqua che cade, essendo rinchiusa, sarà lunga di caduta o breve; 17° se i lati del canale donde discende tale acqua sarà suoli o globulosi, o retti o curvi' (MS. F. fol. 9v)。
在 MS.I 中有一段类似关于波浪的笔记，fols. 87v, 884-v，译文见 E. 科柯迪 [E. MacCurdy]，《莱奥纳尔多的笔记》[*The Notebooks of Leonardo da Vinci*]（伦敦，1938 年），第 1 卷，85—86 页。

20. 'De'retrosi superficiali e di quelli create in varie altezze dell'acqua; e di quelli che piglian tutta essa altezza, e de'mobili e delli stabili; de'lunghi e de'tondi; delli scambievoli di moto e di quelli che si dividono, e di quelli che si convertono in quelli dove si congiungono, c di que'che son misti coll'qcqua in cidente e refressa, che vanno aggirando essa acqua. Qualison que'retrosi che raggiran le cose lievi in superficie e non le sommorgono; quail son quelli che le sommergono e raggiranle sopra il fondo c poi le lascian in esso fondo; quail son. Quelli che spiccan le cose del fondo e le regittano in superficie dell'acqua; qua'son li retrosi obbliqui, quail son li diritti ,qus'son li piani' (MS. F, fol. 2r)。

21. 里克特，见前引书，收入有关这类目录的几个例子。第 II 卷，919—928 条笔记，据 C. Leic. fol. 15v 和 C. Ar. Fols. 35r–v, 45r 和 122r。在 C. A.，fol 74r–v 中有较长的目录。

22. J. R. D. 弗朗西斯 [J. R. D. Francis]，《流体力学教程》[A l'ertbook of Fluid Mechanics]（伦敦，1958 年）。我发现，为外行写的有关这些问题的最好导论是 O. H. 萨顿 [O. H. Sutton] 的《飞行科学》[*The Science of Flight*]（哈蒙兹沃斯，1955 年）。

23. MS. E, fol. 8v。

24. 'Il fiume d'equale frofondità, avrà tanto più di fuga nella minore larghezza, che nella maggiore larghezza, quanto la maggiore larghezza avanza la minore' (MS. A. fol. 57r)。也可参见 MS. A. fols. 23v 和 57v，其他连续性原理的公式（C. Leic., fols. 6v 和 24r; C. A., fols. 80v. b; 80r b; 和 287r, b 在 F. 阿雷迪的《莱奥纳尔多关于水的运动的研究》中被扩充引用，见注 5 引述）。

25. G. 贝林乔尼 [G. Bellincioni]，《莱奥纳尔多及其对水的运动和测量的论述》[Leonardo e il Trattato del Moto e Misura delle Acque]。收在《芬奇研究大会文集》[*Atti del Convegno di Studi Vinciuni*]（佛罗伦萨，1953 年），323—327 页。（新版：芬奇研究 [*Studi Vinciani*]，IV, 1854 年，89—95 页）。

26. 'Quanto più l'acqua correrà per la decli nazione d'equale canale, tanto piú fia potente la percussione da lei fatta nella sua opposizione. Perche tutti li elementi, fuori del loro naturale sito, desiderano a esso sito ritornare, e massime foco, acqua e terra; e quanto esso ritornare fia fatto per linea più breve, tanto fia essa via più diritta, e quanto più diritta via fia, maggiore fia la percussione netla sua opposizione' (MS. C. fol. 26r)

27. 'Qgni parte d'acqua, infra l'altra acqua senza moto. Diace

di Pari riposo con quell ache nel suo livello situate fia. Qui
la esperenzia ne mostra che, se fussi un lago di grandissima
larghezza, il quale in sè diacesse senza moto di vento
d'entrata o d'uscita. Che tu levassi una minima parte
dell'altezza di quella argine che si trova dalla superficie
dell'acqua in giù, tutta quell'acqua, che si trova dal fine
di detta tagliata argine in sù, passerà per easa tagliatura e
non move o tirerà con seco fuori del lago alcuna parte
di quella acqua, dove essa acqua mossa e partita diaceva.
In questo caso, la natura, costretta dalla ragione della sua
legge, che in lei infissamente vive–che tutte le parti di
quella superficie dell'acque che senza aicuna entrata o
lscita sostenute sono, equalmente dal centro del mondo
situare sono. La dimostrazione, si è di sopra: diciamo che
I'acqua del ditto lago da argine sostenuta sia norf, e che
mnrasia olio sopra a essa scqua sparso, e che essa tagliatura
dell'argine, sia m n. Dico che tutto I'olio che si trova
da n in su, passerà per essa rottura, senza muovere alcuna
parte dell'acqua a lui sottoposta (Ms. C. fol. 23v)。

28. 'Si vede chiaramente e si conosce che le acque the
percuotono I'argine de'fiumi, fanno a similit udine delle
ballc percosse ne' rnuri, le quail si partono da quclli per
angoli simili a quei della percussione e vanno a battere le
contraposte parele de'muri' (MS. A, fol. 63v)。

29. MS. C, fols, 24v 和 26r。

30. 'O Mirabile giustizia di te, primo motorel Tunon ai
voluto mancare a nessuna potenzia I'ordine e [e–]
qualità de'sua neciessari effetti' (MS. A, fol. 24r)。

31. 'Universalmente, tutte le cose desiderano mantenersi in
sua natura, onde il corso dell'acqua che si niove, ne cerca
mantenere il [suo corso], secondo la potenzadella sua
cagione, e se trova contrastante opposizione, finisce la
lunghezza del cominciato corso per movimenti circolari e
retorri (MS. A, fol. 60r)。莱奥纳尔多引用的亚里士
多德的通道命题见 C. A., fol. l23r, a: Dice Aristotile che
ogni cosa desidera mantenere la sua natura.'

32. 'Ogni movimento farto da forza, convince che faccia tal
corso, quanto è la proporzione della cosa mossa con quell
ache move; e s' ella trova resistente opposizione, finir á la
lunghezza del suo debito viaggio per circular moto o per
altri vari saltamenti o balzi, I quail, computato il tempo
e il viaggio, fia come se il corso fussi stato senza alcuna
contraddizione' (MS. A, fol. 60v)。

33. 'L'acqua, che per istretta bocca versa declinan do
con furia ne'lardi corsi de'gran pelaghi perchè nella
maggior quantità è maggior Potenza, e la maggior
Potenza fa resistenza alla minore, in questo caso, I'acqua
sopravvenente al pelago e percotendo la sua tarda acqua,
quella, sendo sostenuta da I'altra, non può dare loco, onde
colla conveniente prestezza, a quella sopravveniente, non
volendo attardare il suo corso, anzi, fatta la sua perussione,
si volta indietro seguitando il primo movimento; con
circolari retrosi finisce al fond oil suo desiderio, perchè
in detti retrosi non trova se non il moto di se medesima.
Colla quale s'accompagnan la I'una dentro all'altra,
e in questa a circulare revolusione la via si fa più Iunga e
più continuata perchè non trova per contrasto se non se
medesima e questo moto rode le rive consummate con
deripazione e ruina d'esse' (MS. A, fol. 60r), 也参见 C.
A., fols. 354r, e 和 361r, b。

34. 'Nota il moto del livello dell'acaua. Il quale faa uso
de'capelli, che anno due moti, de'quali I'uno attende al
peso del vello, I'altto al liniamento delle volte; cosil'acque
a le sue volte revertiginose, delle quail una parte auende
al inpeto del corso principale, l'altro attende almoto

incidente e rellesso'' (里克特，389)。

35. 关于这种相互作用，在温莎堡素描 12663r[图 95]中，
讨论了一个更为复杂的例子："Il moto revertiginoso
e di tre sorte, cioè semplice. Conposte, e decomposte;
il moto reverliginoso semplice e di tanto movimento
respetto all'altre due predette sorte; e il moto conposto
e in se due moti di varie velocità, cioèun moto primo
ch'ello move nel suo nascimento. Che è un moto in
lunghezza chol moto universale del fiume o del pelago
dove si genera, e'l secondo moto e fatto infra giù e sù, e la
terza sorte à tre moti di varie velocità, cioè li 2 predet ti
del moto composto. E li se agiunge un terzo che a tardezza
mezzana infra 2 già dette", 关于这段原典的古文写本，
我大胆地作了规范化，参见 K. 克拉克和 C. 佩德雷
蒂，见注 6。一个更为复杂的描述说明了这些莱奥纳
尔多风格的相互作用的渐增作用，见 MS. I, fol. 78v
和 78r: "I retrosi son alcuna volta molti che mcttano in
mezzo un gran corso d'acqua, equanto più s'appressano
al line del corso, più son grandi: e si creano in superficie
per I'acque che to [r] nano inditero dopo la percussione
ch'esse fanno nel corso piu veloce, perche sendo le fronti
di tale acque percosse dal moto veloce. Essendo esse
pigre. Subito si trasmutano indetta velocità, onde quella
acqua che dirieto l' è contingente c appiccata. è tirata
per forza e disvelta dall'altra, ondc tutta si volterebbe
successivamente. I'una dirieto all'altra, contal velicità
di moto, se nonfussi che tal corso primo non le può
ricevere se già non s'alzasuno di sopra a essa. E questo
non potendo essere, è necessario che si voltino indireto
e consurnino in se medesimo tali veloci moti, onde con
varie circulazioni, dette retrosi, si vanno consumando I
principiati impeti–e non stanno Fermi, anzi, poi che son
generate così girando sono portati dall'impeto dell'acqua
nella medesima figura; onde vengono a fare 2 moti, I'uno
fa in sè per la sua revolusione, I'altro fa seguitando il
corso dell'acqua che lotransporta, tanto che lo disfa"。

36. E. g., MS. F, fol. 19r。

37. MS. A, fol. 64r。完整的译文见海登赖希前引书，
I，146—147 页。K.
D. 基尔，《莱奥纳尔多的感官生理学》[Leonardo da
Vinci's Physiology of the Senses]，收在 C. D. 奥马利
编辑的《莱奥纳尔多的遗产》，38—39 页。

38. 'L'impeto è molto più veloce che I'acqua. Perchè
molte son le volte, che I'onda fugge il loco della sua
creazione e I'acqua non si move de sito, a similitudine
dell'onde fatte il maggio melle biade dal corso de'venti,
cbe si vede correre I'onde per le campagne, e le biadc
non si mutano di lor sito' (MS. F, fol. 87v)。

39. C. Leic., fol. 14v。

40. C. A., fol. 354v: "'L'onda dell'impeto alcuna volta è
immobile nella grandissima corrente dell'acqua, e alcuna
volta è velocissima nell'acqua immobile, cioè nelle
superficie de'paludi. Perchè una percussione sopra
dell'acquau fa più onde."

41. MS. H. fols. 36v. 45v; MS. I, fol. 58r; C. A., fols. 12r,
a: 174r. c 所有这些都被注 5 中提到的 F. 阿雷迪的《莱
奥纳尔多关于水的运动的研究》所引用。

42. 'L'acqua, che correrà per canale d'eguale latitudine e
profondità, fia di più potente percussione nello obbietto
che si opporrà, fia di più potente percussione nello
obbietto che si opporrà neltraverso mezzo, cbe vicino alle
sue argini. Se metterai un legno per lo ritto in f, I'acqua
percossa in detta opposizione, risalterà poco fuori della
superficie dell'acqua, come appare nella sperienza s; ma se
metterai ditto legno in a, I'acqua si leverà assai in alto ···'

（MS. C, fol. 28v）.

43. 'L'acqua torbida fia di molta maggiore percussione nella opposiaione del suo corso, che non fia lầcqua cbiara'（MS. C, fol. 28r）; 也参见 C. A., fol. 330v, b: 'Della material intor bidatrice dell'acqua à il suo discenso tanto più o men veloce, quanto ella è più o men grave.'。

44. 'Opera e material nuova, non più detta':

a b divide il corso dell' acqua, cioè mezza netorna all loco dove la caduta sua percuote, emezza ne va innanzi. Ma auella che torna indietro è tanto più che quell ache va innazi quanto è l'aria che infra lei si inframmette in forma di schiuma. Mai li moti revertiginosi possono essere in contatto l'uno dell'altto. Cioè limoti che si voltano a un medesimo aspetto, come la volta. C d, e la volta p o, perchè quando la patre di p o si comincia a sommergere colla parte sua superiore o, ella s'incontrerebbe nella parte dei moto sur gente della revolusione c d. e per questo si verebbono a scontrare in moti contrary, per la qual cosa la revolusione revertigionsa si confonderdbbe; ma questi tali moti revertigmosi sono divisi dall'acqua media mista colla schiuma che infra esse revertigine s'inframette, come di sotto in n. m. si dimostra.

Quail percussioni d'acque son quelle che non penetrano le acque da lor percosse?

45. 我得郑重强调，这仅仅是一个选择，而我甚至没有提到其他许多莱奥纳尔多坚持的先入之见。例如，一条水道可能影响它所流入的另一条水道的方向的方式，或流速和淤积的关系。我已省略其他一些问题，因为我不能理解莱奥纳尔多的意思。

46. 在正文中已经译出这条笔记，下面我大胆地保留古文写本，据 K. 克拉克和 C. 佩德雷蒂：

"Li moti delle chadute dellacque (dentr) poichella e dentro assuo pelagho sono dj trespetie (de) e acquestj/se ne agiugnie il quarto che e quell dellaria chessi somegie in sie [=insieme] chollacqua e cquesto e il pᵒ inatto effia il pᵒ /che sára djlinjto il 2ᵒ fia quello dessa aria somersa el 3 ℃ quel cheffano esse acque refresse poiche/lan rēduta la inpremutata aria allaltra aria laquale poi chettale acqua essurta infigura dj grossi/bollorj acqujstapeso infrallara e dj quella richade nella superitie dellacqua penetrēdo (q) la insino al fōdo (ecqul) e esso fondo percote e consuma il 4ᵒ e il moto (che) revertiginoso fatto nelia pelle del pelagho/ dellacqua che titorna indjrieto allocho della sua chaduta chome (locho) sito piu basso che ssinterpong/ha in fra lacqua refressa ellacqua incidēte. Agivnjerasi il quito moto ditto moto rivellan/te(e)il quale eil moto cheffa lacqua refressa (ch) quandella riporta laria che collejsi somerse alla su/perfitie dellacqa.

Oveduto nelle perchussione delle nave lacqua sotto lacqua osservare piu integral/mente la revolutione delle sue impressioni chellacha che chōfina chollaria ec/e quessto nascie perche lacqua infral lacqua no pesa (chome) ma pesa lacqua/infrallaria. Per la qualchosa, essa acqua che chessimove infrallacqua immobile/tanto a dj potential quāto ella potential dellinpeto acquella chongiutali dal suo motore il quale se (stessa) medsimo consuma cholle predette revolutionj.

ma la parte delacqua inpetu/osa chessitrova infrallaria ellal/tra acqua nō po osservare (e) chō/ta těpo il deto inpeto perche la ponde/Rosita la inpedjscie proibendole lagilita/effacilita del moto e per questo nō finjsscie la / intera revolutione."

47. 见温莎堡的寓意素描 12496（波帕姆，125）。

48. 关于某些精美的照片的有益的简图，参见施文克 [Theodor Schwenk]，《敏感的混沌：水和空气中流动形式的创造》[Sensitive Chaos, The Creative of Flowing Forms in Water and Air]（伦敦，1965 年）；也可参见弗朗西斯，前引书，图 8。

49. 在 MS. A, fol. 58v 中，有一个非常引人入胜的内省记录。莱奥纳尔多试图从中说明水比它实际流动得更快的感觉："Perchè il movimento dell'acqua, benchè siá più veloce. La ragione di ques to siè, che si riguardi il movimento dell'acqua, l'occhio tuo non si puo fermare, ma fa a similitudine delle cose vedute nella tua omhra, quando cammini, che se l'occhio attende a comprendere la qualità dell'ombra, le festuche o alter cosec he sono contenute da essa ombra, paiono di veloce moto, e parrà che quelle sieno molto più veloci a fuggire, di detta ombra, che l'ombra a camminare."

50. 柏拉图，《蒂迈欧篇》，79B，我使用了洛布古典丛书 [Loeb Classical Library] 中的 R. G. 伯里 [R. G. Bury] 的译文。是卡尔·波普尔爵士使我注意到这一节以及它跟莱奥纳尔多的研究的牵连。

51. MS. F, fol. 27r（里克特 no. 939）。

52. "Ogni acqua, che per innondazione move la sua superficie per un verso, si move nel suo fondo per contrario corso. Questa ragione si prova in questa forma, cioè: moivediamo al mare mandare le sue onde inverso la terra, e benchè l'onda che termina colla terra sia l'ultima delle compagne e sia sempre cavalcata e sommersa dalla penultima, non di meno la penultima non passa di lá da l'ultima, anzi, si sommerge nel luogo dell'ultima, e sendo così sempre questo sommergimento in continuo moto, dove il mare confina con la terra, è neces-sario che dopo quello sia un contrario mo to in sul londo del mare, e tanto ne torna di sotto, inverso la cagione del suo omovimento, quanto esso motore ne caccia da sè da la parte di so pra."（MS. A. fol. 57v）有几段笔记表明莱奥纳尔多一向不能明确区别波浪和涨潮，这是其中之一。注意下述说法是很有趣的：根据最近的一本海洋地理学手册，"某些似乎与碎浪花有关的现象仍未被理解。退浪的存在没有得到令人满意的说明，并且一直受到某些观察者的怀疑"（H. U. 斯维尔德鲁普 [H. U. Sverdnup]、约翰逊 [Martin W. Johnson] 和弗莱明 [R. H. Fleming]，《海洋》[The Oceans]，纽约，1942 年，537 页）。

53. Del frussi e reflusso del mare e sua varietà. Corre l'onda del fiume contro al suo avvenimento…El ritornar dell'onda alla riva …（C. A. fol. 28r, a）。

54. 亚里士多德，《物理学》[Physics]，Ⅳ, viii, 215a。对这种理论的充分讨论和对由此而产生的对 "动力" [impetus] 的辩论见 A. 迈尔 [A. Maier]，《经院自然哲学的两个基本问题》[Zwei Gnindprobleme der scholastischen Natur plilosophie]（罗马，1951 年）。我想感谢安妮·哈里森夫人 [Mrs. Anne Harrison]，在把这个复杂问题修订为简短的概略时，她给予了内行的帮助。

55. 在 A. 乌切利 [A. Uccelli]，《莱奥纳尔多的飞行之书》[I libri del Volo di Leonardo da Vinci]（米兰，1952 年），29—32 页。另一段日期为 1495 年之前的笔记是在马德里写本 [Codex Madrid] Ⅰ，190v 中发现的。

56. "…Essendo adunque quest'aria sospinta, ellane sospigne e caccia dell'altra e genera dopo sè circolari movimenti, de'quail il peso mosso in essa è sémpre centro, a similitudine de'circoli fatti nell'acqua, che si fanno centro del loco percosso dalla pietra. E così, cacciando l'uncircolo l'altro, l'aria ch'è dinnanzi al suomotore, tutta per quella linea è preparata a movimento, il quale tanto più cresce, quanto più se l'appressca il peso che la caccia: onde trovando esso peso men resistenza d'aria, conpi ù velocità raddoppia il suo corso a similit udine della barca

tirata per l'acqua, la quale simove con diffcoltà nel primo moto, benchè il suo motore sia nella più potente forza, equando essa acqua, con arcuate onde, comincia a pigligre moto, la barca seguitando esso moto, trova poca resistenza, onde si move con più facilità; similmente la ballotta; trovando pocaresistenza, segujta il principiato corso, insino a tanto che, abbandonata alquanto dalla prima forza, comincia a debolire e declinare. Onde, mutato corso lapreparata fuga fatale dinnanzi alla fuggente aria, non le servono più, equanto più dechina, più trova varie iesistenze d'aria e più si tárda, insino a tanto che ripigliando il moto naturale, si rifà di più velocità. Ora io conclude, per la ragione della ottava proprzione, che quella parte del moto che sitrova tra la prima resistenza dell'aria e il principio della sua declinazione, sia di maggiore Potenza, e questo è il mezzo del cammino, il quale è fatto per l'aria con retta e diritta linea. E perchè nessun loco puó esser vacuo, il loco donde si parte la barca, si vuol richiudere e faforza, a similitudine de l'osso delle cileie dale dita premuto, e però fa forza a preme e caccia la barca" (Ms. A, fol. 43v). 哈里森夫人将这节末尾追踪到亚里士多德的《气象学》[*Meteorologica*] Ⅰ.4，一个为莱奥纳尔多所知但在其他方面被忽视的资源。

57. C. A., fol. 164v, b. 乌切利所引，见前引书，32 页。

58. "Questi 3 navigli, d'eguale largbezza, lungbezza e profondità, essendo mossi da egual potenzie, faran varie velocità di moti, imperocchè il naviglio che manda la sua parte più larga dinanzi è più [ve]loce ed è simile alla figura delli uccelli e de'pesci muggieni; e questo talnaviglio apre da lato e dinanzi a sè molta quantità d'acqua, la qual poi colle sue revoluzioni strigne il naviglio dalli due terzi indirieo: il contrario f ail naviglio d c, eld [= e] fe mezzano di noto in fra li due predetti" (MS. G, fol. 50v).

59. C. Leic. fol. 29v; 也参见 C. A. fol. 176r, c.。

60. 基尔，注 13 所引著作，82—83 页（据 Q. Ⅳ, fol. 11v）。

61. 温莎堡 191119v。参见肯普［Martin Kemp］,《莱奥纳尔多后期解剖学中的解剖和神性》[Dissection and Divinty in Leonardo's Late Anatomies],《瓦尔堡和考陶尔德研究院院刊》, XXXV, 1972 年, 222 页。

62. MS. B, fol. 50v; 参见哈特［Ivor B. Hart］,《莱奥纳尔多·达·芬奇的世界》[*The World of Leonardo da Vinci*]（伦敦, 1961 年）, 304—305 页。

63. Ash. Fol. 4r（里克特 399）。

64. La forza è tutta per tutta se medesims, ed è tutta in ogni parte di sé. Forza è una virtue spirituale. Una Potenza invisibilie, la quale è infusa. Per accidental violenza, in tutti corpi stanti fori della naturale inclinazione.

Forza non è altro che una virtù spiri tuale, unapotenza invisibile, (infusa) la quale è create e infusa, per accidental violenza, da corpisensibili nelli insensibili, dando a essi corpi similitudine di vita; la qual vita è di maravigliosa operazione, constringendo e stramutando di sito e di forma tutte le create cose. Corre con furia Ɔ sua destruzione, e vassi diversificando mediante le cagioni. Tardità la fa grande, eprestezza la fa debole. Tardotà la fa grande. Eprestezza la fa debole. Vive per violenza, e more per libertà (E atta a) Trasmuta e costringne (re) ogni corpo a mutazione di sito e di forma. Gran Potenza le dà gran desiderio di morte. Sca (ch) ccia con furia ciò che s'oppone a sua ruina···ahita ne' corpi stati fori de lor naturale corso e uso···(Ne) ssuna cosa sanza lei si move. (Ne) ssuno sono o voce sanza lei si sente. C. A. 302, a. 里克特Ⅲ 3B。关于自 MS. A, fol. 34r 的一段有关文字，参见海登赖希，

前引著作, 119 页。

65. MS. A, fol. 55v（里克特 941）。

66. 莱奥纳尔多似乎改进了亚里士多德对这个定律的有点泛灵论的说法，他假定，只有元素的不同密度依靠压缩的"力"才引起某物上升和下降。关于这个重要的解释和它的出处见阿雷迪，《水利学的起源》（见注 5），遗憾的是，此文发表在极难见到的期刊上。在 C. A. fol. 123r 的一页上，莱奥纳尔多引证了亚里士多德的维持定律，他还写道："La grarita e la forza desidera non essere, e pero ciascuna con violenza si mantiene suo essere"。

67. 见 K. D. 基尔,《莱奥纳尔多的感官生理学》, 见前注 38。

68. Or vedi la speranza e'l desiderio del repatrarsie ritornare nel primo chaos fa a similitudine della farfalla al lume, el'uomo che con continui desideri sempre con festa aspetta la nuova primavera, sempre la nuova (e) state, sempre e'nuovi mesi, e nuovianni, parendogli che le desiderate cose, venendo, sieno troppo tarde, e non savede che desidera la sua disfazione: ma questo desidrio è ne quella quintessenza, spirito degli elementi, che trovandosi rinchiusa pro anitna dello umano corpo desidera sempre ritornare al suo mandatario; E vo' che sappi che questo medesimo desiderio è quella quintessenza, conpagnia della nature, e l'uomo è modello del mondo. C. Ar. Fol. 156v. 转引自里克特 1162。

69. 'L'acqua che pel fiume si move,o ell'è chiamata. O ell'è cacciata, o ella si move da sè; s'ella è chiamata, o vo'dire addimandata, quale è esso addimandatore? S'ella è chiamata, o vo'dire addimandata, quale è esso addimandatore? S'ella è cacciata, cbeè quelche la caccia? s'ella si move da sè, ella mostra d'avere discorso, il che nelli corpi di continua mutazion di forma è impossihile avere discorso, perch è in tal corpi non è giudizio' (MS. K, fol. 101v).

70. 'L'acqua corrente. Ha in sè infiniti moti, maggiori e mioori che'l suo corso principale. Questo si prova per le cosec he si sostengano infra le 2 acquc. Ic quail son di peso equale all'acqua, e mostra bene pell'acque chiare il vero moto dell'acqua che le conduce, perchè alcuna volta la caduta dell'onda inverso il fondo le porta con seco alla percussione di tale fondoe refretterebbe con seco alla superficie dell'acqua. Se I corpo notante fussi sferico: ma ispesse volte nol riporta perchè e'sarà più stretto per un verso che per I'altro, e la sua inuniformità e la percossa dal maggiore lato da una altra onda refressa, la qual va rivolgendo tal mobile il quale tanto si move, quanto ell'è portato, il qual moto è quando veloce e quando tardo, e quando sivolta a destra e quando a sinistra, ora in su e ora in giù, rivoltandose e gitando in se medesimo ora per un verso e ora per I'altro, obbidendo a tutti I sui motori, e nelle battaglie fatted a tal motori sempre ne va per preda del vincitore' (MS. G, fol. 93r)。

71. 'La navication non è scientia, fatta che abbi perfectione perche se così fussi essi si salverhbono da ogni pericolo come fan li uccellij nelle fortune di venti, dell'aria co'venti e I pesci notanti, nelle fortune del mare e diluvii de fiumi, li quail non periscan.' (温莎堡, 12666r.)

72. R. 贾科梅利［R. Giacomelli］,《莱奥纳尔多的空气科学》[La scienza dei venti di Leonardo da Vinci], 刊于《达·芬奇研究大会文集》（佛罗伦萨, 1953 年）, 374—400 页（新版,《达·芬奇研究》, Ⅳ, 1954 年, 140—166 页。)

73. MS. G. fol. 73v. 也参见 MS. E, fol. 70v: "L'arla si condensa dinanzi alli corpi che con velocit à la penetrano, con

tunto maggiore o minore densità, quanto la velocità fia di maggiore o minore furore".

74. 'Libro, del moto chef a il foco penetrato all'acqua pel fondo della coldare e scorre in bollori alla superficie d'essa acqua per diverse vie, e li mott chef a l'acuqa per cossa dalla penetrazime d'esso foco. E con questa tale sperienzia potrai investigare li vapori caldi che esalan della lerra e pussan pell'acqua ritorcendosi perch è l'acqua impedisce il suo moto e poi essi vapori penetran pell'aria com pi ù retto moto. E questo sperimento farai con urvaso quadrato di vetro. Tenendo l'occhio tuo circa al mezzo d'una d'esse pariete e nell'acqua bollente con tardo moto potrai mettere alquanti grani di panico, perchè mediante il moto d'essi grani potrai speditamente conoscere il moto dell'acqu che cpn secp li porta. E diquesta tule esperienza potrai investigare molti belli moti che accagivno dell'uno elemento penetra nell'altro' (MS. F, fol. 34v) 。还有一段 MS. F, fol. 48r，有些可疑的读法是："Per fare pelgli [原文如此，大概是 belli] spettacoli d'acqua pannicolata, ponendo molti vari obietti in una corrente bassa eguale e veloce"。描述了同样技术，但没有涉及它的审美效果的段落见 C.A., fol. 126v. 佩德雷蒂教授告诉我，在《解剖学笔记》[Quaderni d' Anatomia](IV ., fol. 11v) 中的一条误构笔记至今不能解释莱奥纳尔多的心瓣膜玻璃模型技术。这条笔记如下：'fa quessta/prova dj/ uetroe/moujci dentro/cise/lo a/cq' e panicho' [在玻璃 (模型) 中做这个试验，把水和小米灌进模型]。这正是 MS. F. 中所描述的实验。佩德雷蒂教授还告诉我，

莱奥纳尔多关于 'mistioni' (Ms. F, fols. 42r, 55v, 56v, 73v, 95v; MS. K. iii, fol. 115r; C.A., fols. 105v, a, 201v, a), 即一种模仿不算太贵重的宝石的造型材料——一种液体运动的冻结物像：'uetro pannjchuloto damme inventionato' (温莎堡，12667v) 的笔记和素描已经表明，他在做 'aqua pannicolata' 的实验时的审美意图。

75. 'De Anima, Il moto della terra contra alla terra ricalcando quella, poco li move le parte per cose.' 'L'acqua percossa dall' acqua, fa circuli dintomo al loco percosso; per lunga distanza la voce infra l'aria; più lunga infra'l foco; più lamente infra I'universo: ma perch è l' è finite, non si astende infra lo infinto' (MS. H, fol. 67r). 参见 A. 马里诺尼 [A. Marinoni]，《作家莱奥纳尔多》[Leonardo as a Writer]，收在《莱奥纳尔多的遗产》，见前注 37，61 页。

76. J. 甘特纳 [J. Gantner]，《莱奥纳尔多关于大洪水和世界毁灭的幻象》[Leonardos Visionen von der Sintflut und vom Untergang der Welt]（伯尔尼，1958 年）。

77. 乌尔比诺写本 [Cod. Urb.] fols. 33v–34r（麦克马洪）。

78. 甘特纳，同上，200 页。

79. 瓦萨里，《名人传》，米拉内西 [Milanesi] 编辑本，IV，第 376 页及以下。

80. K. 克拉克，《风景进入艺术》[Landscape into Art]（伦敦，1949 年）。

81. 温莎堡，12665v（里克特，608）。

怪诞的头像

1. 在各地的收藏中，由莱奥纳尔多或后世画家创作的此类素描大约有 100 幅，其中有将近一半收藏在温莎城堡的英国皇家图书馆中。这是这批资料中唯一已被详细注明和分类过的，在肯尼思·克拉克的《温莎堡国王陛下所藏莱奥纳尔多·达·芬奇素描目录》（1935 年出版于伦敦，1968 年在卡洛·佩德雷蒂 [Carlo Pedretti] 的帮助下于伦敦出版二次修订本）一书中有对这些手稿的详细解读和分类。在 H. 博德默尔 [H.Bodmer]《古典艺术》[Klassiker der Kunst]（1946 年出版于斯图加特）中的《莱奥纳尔多选集》以及 A.E. 波帕姆的《莱奥纳尔多·达·芬奇素描集》（1946 年出版于伦敦）中皆收有莱奥纳尔多代表性的创作。在伯纳·贝伦森 [Bernard Berenson]《佛罗伦萨画家素描集》（芝加哥，1938 年，第二版）一书所列出的莱奥纳尔多素描清单看起来并不完善，而在伦敦考陶尔德艺术学院的维特图书馆 [Witt Library of the Courtauld Institute of Art] 中，存在大量的莱奥纳尔多手稿复制品，在这里我要着重感谢彼得·默里 [Peter Murray] 教授让我能够在维特图书馆中参考这些资料。布劳恩 [Braun] 在 19 世纪拍摄了很多怪诞头像的照片，并且在早期描写莱奥纳尔多的书中也出现过这种照片。这些怪诞头像在归属和创作时间上有着争议，本文暂不解决这些问题。例如，在 A.E. 波帕姆于 1946 年撰写的自传中，他质疑了一系列藏于查茨沃斯的此类怪诞头像，这些在他 1950 年出版的《意大利政府印刷品和大英博物馆馆藏素描目录》一书中有较为权威的考证。按此书第三节第 228 条中，一幅藏于维也纳阿贝蒂博物馆的重要素描被 A. 斯堤克斯 [A.Stix] 和 L. 佛罗里希 [L. Frohlich–Bum] 认为是复制品；在 J. 索恩邦纳 [J.Sch·nbrunner] 与

J. 米德尔 [J.Meder] 共同撰写的《阿尔伯蒂娜博物馆藏古代大师的图画》一书的第 5 卷第 590 条目中作此判断。但在奥托·库尔茨《古代大师素描》一书的第 12 卷 32 页中，重新把这幅素描归在了莱奥纳尔多名下。这些收藏在各地且存有争议的素描部分被收录在《莱奥纳尔多展览名录》[Mostra di Leonardo]（诺瓦拉 [Novara]，1939 年）中。

2. 关于这些早期复制品，在维尔加 [Verga]《达芬奇画作目录》[Bibliografia Vinciana] 之后最好的文献目录应该是威廉·鲁道夫·尤恩波尔 [W.R.Juynboll] 编撰的《意大利绘画中的喜剧门类》[Het komische genre in de italiaansche Schilderkunst]（莱顿 [Leiden]，1934 年）一书，54—67 页。

3. 画家兼作家约阿希姆·桑德拉特 [Joachim Sandrart] 的侄子在拉蒂斯邦 [Ratisbon] 出版了此书。

4. 在《凯吕斯伯爵关于莱奥纳尔多·达·芬奇作于佛罗伦萨漫画风格画作的收藏和检测》[Recueil de testes de caratere et de charges dessinees par Leonard da Vinci florentin et gravees par le Comte de Caylus]（1730 年出版于巴黎）一书中有多达 58 个这种头像。

5. K.F. 佛洛格尔 [K.F.Flögel]，《怪诞形象的历史》（作于 1788 年），马克思·鲍尔 [Max Bauer] 编辑，1914 年出版于慕尼黑 [Munich]，书中列举了大量令人惊骇的实例。

6. 在莱奥纳尔多青年时期的佛罗伦萨所流行的北方诙谐图像这一问题，也是阿比·瓦尔堡 [A.Warburg] 在发现了卡雷吉 [Careggi] 的存货清单后所感兴趣的问题，见阿比·瓦尔堡，《文集》[Gesammelte Schriften]（柏林，1932 年），尤其是 211 页。

7. 海因德 [Hind]，《意大利早期的雕刻艺术》[Early

Italian Engraving]，（伦敦，1938 年），第二卷，143 页。这与莱奥纳尔多的风格如此接近，所以不应排除这位雕刻家拥有一幅莱奥纳尔多作品的可能性，如图 113。女子怀抱花朵一图请参阅查茨沃思 [Chatsworth] 所藏画作 [图 152]。

8. 查阅更早文献，请参见 W.R.Juynboll 同前注释引书。之后，L. 巴尔达斯 [L.Baldass]，《昆汀·梅齐斯作品中的哥特式和文艺复兴》[Gotik und Renaissance im Werke des Quinten Metsys，《维也纳艺术史收藏年鉴》[Jahrbuch derkunsthistorischen Sammlungenin Wien]，N.F. 第七卷，1933 年，146 页，f.，以及马克斯·J.弗里德伦德尔 [Max.J.Friedländer]，《作为风俗画家的昆汀·梅齐斯》[Quinten Metsys as a Painter of Genre Pictures]，载于伯灵顿杂志 [The Burlington Magazine]，1947 年 5 月。

9. 正是通过这位伟大的收藏家，凯吕斯伯爵 [the Count of Caylus] 才为他的一系列作品找到了模特。

10. 瓦萨里－米拉内西 [Vasari–Milanes]，第四卷，26 页。

11. 贝伦森，同前引文，卷二，目录 1930，117 页，1050 条目下，只提及其为 "值得强烈怀疑"。

12. 只有 D. 梅列日科夫斯基 [D.Merezhkowski]（《莱奥纳尔多·达·芬奇，莱比锡，1903 年）把莱奥纳尔多许多漫画手法画成萨伏那罗拉 [Savonarola] 的昆汀·梅齐斯》[素描藏于阿尔贝蒂娜博物馆 [Albertina]（图 126），而它是一幅这一类型 [type] 的作品，而非肖像画。形成最初的、十七世纪意义上的漫画的特定机制在我和 E. 克里斯 [E.Kris] 的《艺术中的心理分析探索》[Psychoanalytic Explorations in Art]（纽 约，1952 年）中 "漫画的原则" 一章中有所探讨，其中附有参考文献。

13. "幽默画也要靠精准的解剖……然而，它们中都没有会吓退观众的卑贱和愚蠢的画面，也无法更进一步唤起人们的同情心。" [Die echtenBlätterzeichnensichdurchköstlichen, zündenden Humor, wiedurchvolledeteana tomische...aus.Keines von ihnenenthälteienFigur, welche den Beschauerdurcheinenausdruck von Niedrigkeit und Albernheitabstösst, und nichtdurchirgendeineEigenschaftunsereSympathiezuerweckenvermöchte.] 见保罗·穆勒－沃尔德 [Paul Müller–Walde]，《莱奥纳尔多·达·芬奇》（慕尼黑，1889 年），49 页。

14. E. 明茨 [E.Müntz]，《莱奥纳尔多·达·芬奇》，（巴黎，1899 年），256 页。

15. E. 温德 [E.Wind] 1952 年 5 月 15 日 在《倾听者》[The Listener] 中提到 "达尔文主义之前" [Darwinism avant la lettre]。

16. H. 克莱贝尔 [H.Klaiber]，《莱奥纳尔多·达·芬奇在面相学和面部表情方面的历史地位》[Stellung in der Geschichte der Physiognomik und Mimik]，载于《艺术科学汇编》[Repertorium für Kunstwissenschaft]，1905 年。

17. 在素描出版时说的这番话，《艺术》[L'Arte]，第 25 卷，1922 年，第 6 页。

18. E. 希尔德布兰德，《莱奥纳尔多·达·芬奇》，（柏林，1927 年），第 317 页。

19. W. 萨伊达 [W.Suida]，《莱奥纳尔多和他的圈子》[Leonardo und sein Kreis]，（慕尼黑，1929 年），99 页。

20. L.H. 海登赖希 [L. H. Heydenreich]，《作为艺术经典的莱奥纳尔多·达·芬奇》[Leonardo da Vinci als Klassiker der Kunst]，载于《艺术史文献批评报道》[Kritische Berichtezur Kunstgeschichtlichen Literatur]，第三、四卷，1930—1932 年，174 页，以及同前注释的第一部书《莱奥纳尔多》[Leonardo]，（柏林，1943 年），189 页以下。

21. 参见 H. 克莱贝尔 [H. Klaiber] 上一注释。关于十八世纪，见 E. 克里斯 [E.Kris]，《F.X. 梅塞施密特的头

部特点》[Die Charakterköpfe des F.X. Messer schmidt]，载于《维也纳艺术史收藏年鉴》[Jahrbuch der kunsthistorischen Samm lungen]，N.F. 第六卷，1932 年，参见 W.R.Juynboll 上一注释。

22. 蓬波尼乌斯·高里科斯，《论雕塑》（1504 年），A. 沙泰尔 [A. Chastel] 和 R. 克莱因 [R. Klein] 编辑，（日内瓦 [Geneva]，1969 年），第三章。

23. 莱奥纳尔多大多数类型中的人物较少有表情，将它们与十八世纪的仿制品和重新解读比较会尤其明显，如《波特兰博物馆所藏文策斯劳斯·霍拉的素描表现的莱奥纳尔多·达·芬奇的漫画》[Caricatures by Leonardo da Vinci from Drawings by Winceslaus Hollar out of the Portland Museum]（伦敦，1786 年）。这些素描体现了贺加斯 [Hogarth] 和罗兰森 [Rowlandson] 的精神的融合。

23a.I. 格拉夫博士 [Dr. I. Grafe] 使我注意到了这篇文章与阿尔贝蒂 [Alberti] 的《论绘画》[De Pictura] 的相似性，第 35 节，[格雷森 [Grayson]，72 页)。

24. P. 焦维奥 [P. Giovio]，《著名信件中的对话》[Dialogus de VirisLitterisIllustribus]，载于蒂拉博斯基 [Tiraboschi]，《意大利文学史》[StoriadellaLetteraturaItaliana]，（佛罗伦萨 [Florence]，1812），卷七，1680 页。参见下面第 119 页及图 227—图 228。

25. 格雷森 [Grayson] 编，55 节，96 页。

26.《博物志》[Historia Naturalis]，卷 35，89 页。

27. S. 弗洛伊德 [S. Freud]，《莱奥纳尔多·达·芬奇童年时代的一段回忆》[EineKindheitserinnerung des Leonardo da Vinci]（维也纳，1910）。

28. 可以表明，弗洛伊德笔下的莱奥纳尔多形象多是基于梅列日科夫斯基 [Merezhkowski] 的传记小说，而非历史学考证。（参见我的评论文章，载于《纽约书评》[The New York Review of Books] 1965 年，2 月下，第一、第四期，以及我的文章《弗洛伊德的美学》[Freud's Aesthetics]，1966 年 1 月，《文汇月刊》[Encounter]。现今已广知弗洛伊德是被玛丽·赫茨菲尔德 [Marie Herzfeld] 所译的莱奥纳尔多笔记选集误导了，其中她把 "nibbo" 译为了 "秃鹰"，而非 "鸢"。弗洛伊德当时哪怕只是个蹩脚的历史学家，而非出色的心理学家，他自然就不会在埃及传说中与秃鹰有关的故事里去找寻关于 "nibbo" 的答案，而是会在与《德之花》相关联的意义中去寻找答案。《德之花》[Fiori di Virtù] 这本传说集被莱奥纳尔多全部抄写了一遍，而这里面的鸢代表者嫉妒。

29. 此处引文出自第一版，1935 年，附录 B。

30. 肯尼思·克拉克，《莱奥纳尔多·达·芬奇》，（剑桥，1939 年），69 页 f.。

31. 见上一注释，101 页。

32. 与 M. 约翰逊 [M.Johnson]《莱奥纳尔多的奇妙素描》[Leonardo's Fantastic Drawings] 类似，载于《伯灵顿杂 志 [The Burlington Magazine]，1942 年，141—192 页 f.。

33.《莱奥纳尔多获得构图的方法》[Leonardo's Method for Working out Compositions]，见《规范与形式》[Norm and Form]，（伦敦，1966 年）。

34. 参见《大西洋古抄本》[Cod. Atl.] 102r, 175r, 206v, 358v。

35. 尤其是温莎所藏的 12447 至 12486。

36. 经过卡洛·佩德雷蒂的辛苦调查，它们都已被回复到了原本的环境中，如《莱奥纳尔多·达·芬奇，温莎堡所藏的亚特兰蒂斯写本残片》[Leonardo da Vinci, Fragments at Windsor Castle from the Codex Atlanticus]（伦敦，1957 年）;《达·芬奇文集》[RaccoltaVinciana]，增补，卷 19，1962 年，278—282 页。

37. 卡洛·佩德雷蒂，《一幅新的模仿莱奥纳尔多的怪诞画》[A New Grotesque after Leonardo]，载于《达·芬

奇文集》[*RaccoltaVinciana*]，卷 19，283—286 页。他的发现明确地证实了我在这项研究的最初版本中提出来的假设。

38.《达·芬奇的展览》[*Mostra di Leonardo*]（诺瓦拉，1939年），224 页。

39. 如，特里武尔齐奥 [Trivulzio] 30r，温莎 12471，12475a，12556，12586r，12650v [图 131，图 137]。

40. 温莎 12453；12463；12468；12491c；g；12493a；12582；S.A. 斯特朗 [S.A.Strong]，《藏于查茨沃思的大师素描的复制品》[Reproductions of Drawings by Old Masters...at Chatsworth]（伦敦，1902 年）pl. 28a, b；亚特兰蒂斯写本 [Codex Atlanticus] fol.266r, Ashb. 2037, 1ov，和罗浮宫 [Louvre]，瓦拉迪 [Vallardi] 收藏，《莱奥纳尔多展览》[*Leonardo Mostra*]，1939 年，175 页，这些是进一步的例子。

41. 参见 L. 巴尔达斯 [L. Baldass]，如注释 8 所述。

42. 这些相面术的变体似乎具有一种强制的特征，只有莱奥纳尔多的抽象"涂鸦"即 Ludi Geometrici 在这方面可以超过它们。在亚特兰蒂斯写本里整页整页都是这些涂鸦。这些涂鸦也不一定是为了寻找视觉公式，掌握了这些公式的人可以任意创造不同的与其相当的作品，也为莱奥纳尔多的心灵活动提供了另一重要线索。

43. 在此，如其他范例所示，莱奥纳尔多利用了现存的传统。关于每个画家画的都是自己的理念，参见我的文章《波蒂切利的神话题材》[Botticelli's Mythologies]，《象征的图像》[*Symbolic Images*]（伦敦，1972 年），77 页和注 177。关于莱奥纳尔多言论的心理学背景，请参看 E. 克里斯 [E.Kris]，《艺术中的心理分析探究》[*Psychoanalytic Exploration in Art*]（纽约，1952 年），113 页。然而，莱奥纳尔多关于爱上自己的绘画作品的言论，不需要心理学专家的帮助我们也能觉察出其中的"自恋"的特征。

44. 这是我的《规范与形式》一书中的图 52。这枚纪念章是为纪念科西莫 [Cosimo] 在他死后被追封为"国父" [Pater Patriae] 而铸造。其像选用的"罗马风类型"与出现在美奇奇小教堂里的贝诺佐·戈佐利 [Benozzo Gozzoli] 的湿壁画中的栩栩如生的人像形成了鲜明对比。而纪念章背面也与其相呼应，它也是罗马纪念章背面的改编版。而莱奥纳尔多最喜欢的风格类型是这个一身佛罗伦萨装束的罗马人像的相似性，说明了温莎所藏 12458 与科西莫的相像，如克拉克所提出的。也可看看汉斯·奥斯坦德 [Hans Ost]《莱奥纳尔多研究》[*Leonardo-Studien*]（柏林，1975 年），67 页以下。

45. L. 普拉尼西格 [L.Planiscig]，《莱奥纳尔多的肖像画与亚里士多德》[Leonardo's Porträte und Aristoteles]，载于《献给朱利乌斯·施洛塞尔的纪念文集》[*Fesschrift für Julius Schlosser*]（维也纳，1927 年）。

46. 类似的硬币般大小的头部出现在亚特兰蒂斯写本 fol.324r（并非莱奥纳尔多所作？）中被归为弗朗西斯科·德·西蒙 [Francesco di Simon] 的那本莱奥纳尔多式的逆写本上有一幅显然是临摹的硬币图案，见自大英博物馆目录 57r]。

47. 卢卡·贝尔特拉米 [L.Beltrami]，《面对莱奥纳尔多》[Il volto di Leonardo]，《莱奥纳尔多·达·芬奇忌辰四百周年》[Per il IV Centenariodellamorte di Leonardo da Vinci]（贝加莫 [Bergamo]，1919 年），75 页 ff.。

48. E. 默勒，"如何看待莱奥纳尔多？"[Wiesah Leonardo aus]，贝尔韦代雷 [Belvedere]，1926 年。

49. G. 尼科代米 [G. Nicodemi]，《面对莱奥纳尔多》[Il volto di Leonardo]，《米兰的莱奥纳尔多·达·芬奇展览》[Mostra di Leonardo da Vinci in Milano]，诺瓦拉，1939 年，9 页。

50. G. 卡斯泰尔弗兰科 [G.Castelfranco]，《莱奥纳尔多风格的展会教育》[*Mostra Didattica Leonardesca*]，1952 年，C 部分。同时参见 G. 尼科代米上述注释。

51. 参见 G. 卡斯泰尔弗兰科上述注释，第 24 部分。

52. 同前一注释，卷 2，260 页。

53. 见上述注释，99 页。波帕姆上一注释，104 页，称其为罗马风格的"温柔"漫画。

54. O. H. 吉廖利，《莱奥纳尔多》（佛罗伦萨，1944 年）。

55. 同上。

56. 这同样是肯尼思·克拉克支持的一种说法，见《莱奥纳尔多与古物》[Leonardo and the Antique]，《莱奥纳尔多的遗产》[*Leonardo's Legacy*]，由 C.D. 欧·莫利 [C.D.O'Malley] 编辑，（伯克利与洛杉矶，1969 年），6 页。

57. 西克斯滕·林布姆 [Sixten Ringbom]，《叙事的图像》[*Icon to Narrative*]（奥博 [Abo]，1965 年）。

58. 参见双面头像素描，由 A. 罗森伯格 [A. Rosenberg] 出版，《古代大师素描》[*Old Master Drawings*]，1939 年 3 月，pl. 60，在托尔奈 [Tolnay]，同前面注释，325 页，8a 中有说明。

59. 一幅归于马赛斯 [Massys] 之手的风俗画中被 M. J. 弗里德兰德尔 [M. J. Friedländer] 复制和改编。同前一注释。

60. 由里希特描摹，同前一注释，卷二，340 页，第 1355。

61. 里希特，卷二，86 页，第 797。在海登赖希《批评报道》[*Kritische Berichte*] 中有涉及。

62. 引自里希特的手稿，同前一注释，卷二，292—308 页，里面为这些创作提供了清晰易懂的一览表。我擅自把"标题"即谜底放到了后面，这是莱奥纳尔多在阿伦德尔 [Arundel] 263 中采用的方法，这可以最清楚地阐明这些预言的特征。

63. 关于莱奥纳尔多（非常著名）的，因为人类邪恶的本质而拒绝透露使船沉没的装置的言论。（Leib.22b；里希特 1114），必须要用 Cod.B fol.69v 这样的指令来抗衡，Da gitarevenemo in polveresullegalee [如何往单层甲板大帆船上投毒火药]，来制造紧张气氛；这些指令使得切萨雷·博尔贾 [Cesare Borgia] 的仆人买来并放飞笼中的鸟（有如普尔塔赫 [Plutarch] 谈及毕达哥拉斯 [Pythagoras] 的故事）。关于这一紧张气氛，参见 M. 约翰逊 [M. Johnson]，同前一注释。

64. 参见注释 33 引用的我的研究。

65. 关于文艺复兴时期时人对于"艺术力量"控制激情的重要性，参见我的《图标的象征》[IconesSymbolicae]，现再版为《象征的图像》[*Symbolic Images*]（伦敦，1972 年），174 页。有人猜测莱奥纳尔多对于音乐的兴趣可能与这一传统有关。

66. 肯尼思·克拉克《风景进入艺术》[*Landscape into Art*]（伦敦，1949 年），47 页。

关于三联画《地上乐园》的最早描述

1. Ludwig Pastor, "Die Reise des Kardinals Luigi d'Aragona durch Deutschland, die Niederlande, Frankreich und Oberitalien, 1517—1518; beschrieben von Antonio de Beatis"［路易吉·达拉哥纳红衣主教1517—1518年在德国、尼德兰、法国和意大利北部的旅行；安东尼奥·德·贝亚蒂著］（弗赖堡版，1905年）。（*Erläeuterungen und Ergänzungen zu Janssens Geschichte des deutschen Volkes*《扬森德意志民族史的注释和增补》，iv，4）。我以感激的心情记起埃利斯·沃特豪斯［Ellis Waterhouse］教授的一系列关于查理五世的赞助的讲座。他在讲座里利用了这一资料，而且还提到了德·贝亚蒂的那段描述，但他没有作出相同的结论。

2. 见前引书，117页。

3. 见前引书，143页。

4. 引文原文："Veddimo anche el palazzo di Monsignor di Nassau, quale è situato in parte montuosa, benchè lui è in piano vicino alla piazza di quello del Re Catholico. Dicto palazzo è assai grande et bello per lo modo todescho… In quello sono belissime picture, et trale alter uno Hercule con Dehyanira nudi di bona statura, et la historia di Paris con le tre dee perfectissimamente lavorate. Ce son poi alcune tavole di diverse bizzerrie, dove se contrafanno mari. Deri, boschi, campagne et molte alter cose. Tali che escono da una cozza marina. Altri che cacano grue, donne et homini et bianchi et negri de diversi acti et modi, ucelli, animali de ogni sorte et con molta naturalità, cose tanto piacevoli et fantastiche che ad quelli che non ne hanno cognitone in nullo se li potriano ben descrivere." 见前引书：64页、116页。

5. 关于有关的文献，请看 Charles de Tolnay 的《希耶罗尼姆斯·博施》［*Hieronymus Bosch*］（巴登—巴登，1965年），360—363页。我曾在《纽约书评》［*New York Review of Books*］上为这本书的英文版写过书评，1967年2月23日，3—4页。

6. 这一点首先由 Dollmayr 注意到，参看 de Tolnay，见前引书，在上述引文中。

7. de Tolnay，见前引书，391页（编号15），321页。

8. 《瓦尔堡和考陶尔德研究院院刊》［*Journal of the Warburg and Courtauld Institutes*］，XXX，1967年，152页。

9. de Tolnay，见前引书，407页起。

10. 《拿索－奥拉宁家族史》［*E. Munch, Geschichte des Hauses Nassau-Oranien*］Ⅲ（亚琛和莱比锡，1833年），162—219页，讨论了亨利三世的情况。

11. 《被称为马布斯的扬·戈萨特》［*Jan Gossaert, genaamed Mabuse*］，1965年布鲁日格罗宁根博物馆展览目录，H. Pauwels 等人编制。我有这个看法，得感谢 Kurz 教授。

12. 《奥拉宁的威廉与尼德兰人的起义》［*Felix Rachfahl, Wilhelm von Oranien und der Niederlandische Aufstand*］（哈雷，1906年），卷二，108页，这一资料也是 Kurz 教授向我提供的。

13. 见前引书，116—117页。我们从丢勒1520年8月27日在尼德兰写的游记中得知，他也在拿索伯爵的宅第里用过这张"可以躺下十五人的床"。显然，这张床比博施的画给他留下更深的印象，尽管他提到过礼拜堂里的胡戈画师［Master Hugo］（范·德·格斯［van der Goes］的"优秀绘画"，尽管他见过这个宅第各处的所有珍贵东西，并十分欣赏临窗的景致，但他没有提到过我们在讨论的画。）

14. E. Muench，见前引书，214页。

15. 莱姆生［Lampsonius］在论 H. Cock 1572年的金属版肖像画时提出了这种看法。他也许是受了费佩·德格瓦拉［Felipe de Guevara］的影响。Felipe de Guevara 在讨论博施作品时提到了滑稽画类型。这方面的资料，参看 de Tolnay，见前引书，401页。

16. 《艺术家百科全书》［*G. K. Nagler, Kuenstler-Lexikon*］，1835年起。

17. 有关资料，参看 Otto Kurz，注8所引院刊，154页。尽管有这一证据，de Tolnay 仍较为喜欢他早先的解释。

18. de Tolnay，见前引书，403—404页。那位教父谈到了"渐渐消失的草莓滋味，在人们几乎还没闻到它之前便已消失了"。

19. 由 R. Klibansky 出版，见《文艺复兴哲学中的个体和宇宙》［*Ernst Cassirer 的 Individuum und Kosmos in der Philosophie der Renaissance*］，瓦尔堡图书馆研究丛书（莱比锡，1927年）。我得感谢 J. B. 特拉普先生使我注意到这一类比。

20. 我非常感谢普拉多博物馆馆长哈维尔·德·萨拉斯［Xavier de Salas］教授，他热心地为我证实了这一观察，并为我寄来了这一细节的照片。

像挪亚的日子那样

1. 到1965年为止的文献资料目录，见 Charles de Tolay 的《希耶罗尼姆斯·博施》［*Hieronymus Bosch*］英文版（巴登－巴登，1966年），360—363页。

2. Tolnay 见前引书，403—404页。

3. 《早期尼德兰的绘画》［*Early Netherlandish Painting*］（麻省坎布里奇，1953年），357页。

4. Anna Spychalska-Boczkowska, "Material for the iconography of Hieronymus Boschs Triptch The Garden of Earthly Delights"［希耶罗尼姆斯·博施的三联画《地上乐园》的图像志资料］，《博物馆研究》［*Studia Muzealne*］（波兹南，1966年）。

5. 见上注资料，3—6页。

6. 《拉丁教父集》［*Migne, Patrologia Latina*］（以下简称《著作集》），CXⅢ，第105栏。另见 Rabanus Maurus，《著作集》，CVⅡ，第513栏。

7. 《著作集》，CXCVⅢ，第1082栏，引文原文："Disperdam eos cum terra, id est cum fertilitate terrae. Tradunt quoque vigorem terrae, et fecunditatem longe inferiorem

esse post diluvium, quam ante, unde esus cranium homini concessus est, cum antea fructibus terrae victitaret." 洪水之前人类食素的母题不可能是由这里解释的经文引发的，而可能是由《创世纪》第九章第3节的经文引发的。在那一节里，上帝在洪水之后对挪亚说："凡活着的动物，都可以作你们的食物。"我在 C. S. Singleton 编辑的《解释的理论与实践》[Interpretation: Theory and Practice]（巴尔的摩，1969 年）一书里，讨论了藏于马德里的博施的 Epiphany [主显日]。在讨论这幅作品时，我有机会评说《圣经释义》与博施作品的相关性，并有机会指出那幅被多次印刷的画的 1485 年印本是属于多克雷乡的瓦公爵 [Bois le Duc] 的修道院。这个版本藏于巴黎国家图书馆。

8. 圣奥古斯丁 [St. Augustine]，《上帝之城》[De Civitate Dei]，见前引著作，XV，23。他谨慎地提出了对这种解释的正面意见和反对意见。《圣经释义》（见前引著作，1081）一书同样谨慎地承认了另一种可能性："Potuit etiam esse, ut incubi daemones genuissent gigantes."[还可能是魔鬼生巨人]

9. 见前引著作，XV，22。根据这种解释，塞特的后代代表着和预示着上帝之城，而该隐的后代则代表着尘世之城。《圣经释义》说得更明确了："filli Dei, id est Seth, religiosi, filias hominum id est de stripe Cain"[严格地讲，上帝的儿子是塞特，人的女子是该隐的后代]。

10. G. K. Hunter，"奥塞罗与色彩偏见" [Othello and Colour Prejudice]，刊于《英国科学院文献汇编》[Proceedings of the British Academy]，卷 53，1967 年，147—148 页。作者承认没有从博施时代的原典中摘取引文来支持这种理论。

11. 这种信念在神学上几乎没有得到什么承认，因为该隐的后代一定都在洪水中身亡了。因此，艾萨克·德拉·佩雷尔 [Isaac de la Peyrère] 在 1956 年提出看法说，这些黑人属于亚当以前的某个种族，与该隐有联系（参看 T. F. Gossett 的《种族，美洲一种思想的历史》[Race, The History of an Idea in America]，达拉斯，1963 年，15 页）。但也可以认为，施加在嘲笑挪亚的汉姆 [Ham] 身上的诅咒在重新或继续诅咒该隐（参看 Hunter，见前引著作）。

12. 圣奥古斯丁 [St. Augustine] 又一次预示了"洪水之前"的怪兽具有巨大躯体的信念，见前引书，XV，9。他指出，他见过一颗人类的巨大白齿，这颗白齿一定是洪水之前的巨人。但是，有关洪水之前的巨大动物的推测与《圣经》中描述的挪亚方舟的尺寸相悖，挪亚方舟甚至难以装下所有那些通常大小的动物。有关这方面论述，见 Don Cameron Allen 的《挪亚的传说》[The Legend of Noah]（厄巴纳，1949 年）。化石学的发展大都不得不回避这个问题。参看 Othenio Abel 的《德国神迹》[Vorzeitliche Tierresthe im deutschen Mythus, Brauchtum und Volksglauben]（耶拿，1939 年）；以及 W. N. Edwards 的《化石学的早期历史》[The Early History of Palaeontology]（伦敦，1967 年）。

13. 《圣经释义》，Lib《创世纪》，XXXI；Migne，《著作集》，CXCVIII，第 1081 栏，引文原为："Methorius causam diluvii, hominum scilicet peccata, diffusius exsequitur dicens, quia quingentesimo anno primae chiliadis, id est post primam chiliadem, filii Cain abùtebantur uxoribus fratrum suorum nimiis fornicationibus. Sexcentesimo vero anno mulieres in vesania versae supergressae viris abuttabantur. Mortuo Adam, Seth separavit cognationem suam. A cognatione Cain, quae redierat ad natale solurm. Nam et pater vivens prohibuerat ne commiscerentur, et habitavit Seth in quodam monte proximo paradise. Cain habitavit in campo, ubi fratrem occiderat. Quingentesimo anno secundae chiliadis exserunt hominess in alterutrum

coeuntes. Septingentesimo anno secundae chiladis filii Seth comcupierunt filias Cain, et inde orti sunt gigantes. Et incoepta tertia chiliade inundavit diluvium." 读者也许会思考这里说到的人类蜕变过程的开端（创世后的 1500 年）和这幅画可能的创作时间（约救世后的 1500 年），但是这种对应除非得到同时代预言文献的证明，它还是被当作巧合为好。

14. Tolnay，见前引书，第 397 页。（"希耶罗尼姆斯·博施的失传之作"[Lost Works by Hiernoymus Bosch]，编号 8）；W. 弗伦格尔的《卡纳的婚礼：关于希耶罗尼姆斯·博施具有闪米特人的灵知的文献》[Die Hochzeit zu Kana; ein Dokument Semitischen Gnosis bei Hieronymus Bosch]（柏林，1950 年），97 页。

15. H. Zimmermann."布拉格艺术和珍宝藏馆目录，从 1621 年 12 月 1 日起"[Das Inventar der Prager Kunst und Schatzkammer vom 6. Dezember 1621]，载《维也纳艺术史博物馆年鉴》[Jahrbuch der Kunsthistorischen Sammhmgen in Wien]，1905 年，卷 25，xlvii 页，编号 1287，引文原文："Das unzuechtige leben vor der suendfluth (Cop.)… vielleicht A. A. 18, Historia mit nacketen leuten, sicut erat in diebus Noe. 1288, Zween altarflueegel, wie die Welt erschaffen." 我获得这一资料该感谢 Otto Kurz 教授。

16. W. 弗伦格尔，《千年王国》[Das Tausendjährige Reich]（科隆，1947 年），英译本书名为 The Millennium of H. Bosch [H. 博施的禧年]（伦敦，1952）。他的最厉害的对手是 D. Bax，《解释博施的"淫荡乐园"的资料和尝试》[Beschrijving en Poging tot verklaring van het Tuin der Onkuisheiddrieluik van J.Bosch]（阿姆斯特丹，1956 年）。

17. 在 1500 年出的许多大版本《圣经》里都能找到这一重要的评注。

18. 《著作集》，CVII，第 1079 栏，引文原文："Neque enim quia haec agebant, sed quia hiis se totos dedendo Dei judicia contemnebant, aqua vel igne perierunt."

19. 这幅版画的下面有这样的诗句：
Ut quondam tellus rapidis cum mersa procellis
Aequoris insanis convulsaque fluctibus atque
Per medias undas delata est Arca Profundi
Mortales turpi frangebant saecula luxu
Laxantes scelerum passim et constanter habenas
Laetaqus ad instructas carpentes gaudia mensas.
[曾几何时，大地沉没，
风暴肆虐，方舟阻遏。
丑陋世人，舣筹交错，
邪恶流布，浑浑噩噩。]
有关的画，参看《圣经艺术谱系》[Prisma der Bijbelse Kunst]（展览，普林森霍夫，代尔夫特，1952 年），43 页。

20. 见前注 7 以上。

21. 见前注 16 以上。

22. 《犹太古文化》[Jewish Antiquities]，I，70—71。

23. 《著作集》，CXCVIII，第 1079 栏："et quia (Tubal) audierat Adam Prophetasse de duobus judicis, ne periret ars inventa, scripsit eam in duabus columnis, in qualibet totam, ut dicit Josephus, una marmoreal, altera latericia, quarum altera non dilueretur diluvio, altera non solveretur incendio"[因为（杜巴尔）已经听到亚当预言的两天审判，他不想使各种发明的知识失传，就用文字把它们记在两根柱子上，就像约瑟夫说的那样，一根是大理石的，一根是砖块的；一根不会被水冲掉，另一根不会被火烧化。]

24. 见 Paul E. Beichner，"中世纪的音乐代表，朱巴尔或杜巴尔·该隐？"[The Medieval Representative of Music, Jubal or Tubal Caim？]，《中世纪教育史原典和研究》

[*Texts and Studies in the History of Medieval Education*]（圣母院，印第安纳，1954 年）。

25. 原文为诗，见 Rudolf von Erms，《世纪编年史》[*Welt Chronik*]，Gustav Ehrismann 编辑（柏林，1915 年）：

Nu begunde sere
Ie mere und ie mere
Wahsin das lút, sin wart vil,
Alle zit und alle zil
Leite spate unde fru
Ir zal mit kraft wahsende zu.
Súnde und súntlicher sin
Begunde wahsen ouh an in,
Mit kunstlichir liste kraft
Whs ouh ir liste meisterschaft
An manegir kunst mit wisheit.
Nu hat Adam in vor geseit
Das al du welt muste zergan
Mit wazzir und ouh ende han
Mit fúre: fúr die forhte
Ir kunst mit vlize worhte
Zw súle, der einú ziggelin
Was und du ander steinin
Von marmil, hertir danne ein glas.
Swas kunst von in do fundin was
Und irdaht, die scribing sie
An dise selbin súle …
（第 671—692 行）

我不认为这段德文原典就是博施创作的直接源泉，但它代表了韵文世界史的写作传统。只有对许多尚未出版的手稿资料进行比较，才能对这类史书作深入细致的研究。

26. 《著作集》，XIV，第 387 栏，引文原文："Itque caro causa fuit corrumpendae etiam animae quae velut origo et locus est quidam voluptatis, ex qua velut a fonte prorumpunt concupiscentiarum malarumque passionum flumina…" Nicolas Calas 于 1949 年在《生活》[*Life*] 杂志上发表的一篇论博施的三联画的短文中提出了一种有趣的看法。他认为，圣奥古斯丁的 Commentaries to the Psalms [《诗篇》评注] 提供了解释这种意象的进一步线索。他对《诗篇》第 148 章里的诗句："所有地上的大鱼和一切深洋都当赞美耶和华"作了不少论述，这诗句有助于我们理解描绘地狱的那联。Elena Callas 也强调了这一资料的相关性，见他的"博施的《地上乐园》，一种神学画谜"[Bosch's Garden of Delights, a theological Rebus]，载于《艺术杂志》[*The Art Journal*]，XXIX/2，1969/1970 年，184—199 页。

27. Nicholas de Lyra 对下述话作了评注，"Quoniam ipse dixit"……"sicut enim simplici voluntate omnia creavit de nihilo: ita potest innihilum redigere"[因为他说有，就有……耶和华使列国的筹算归于无有，使众民的思念毫无功效]。

28. W. 弗伦格尔把这个局部与前面提到的藏品条目联系了起来，见《卡纳的婚礼》[*Die Hochzeit zu Kana*]（柏林，1950 年）。

29. Otto Kurz，"根据希耶罗尼姆斯·博施作品制作的四幅壁挂"[Four Tapestries after Hieronymus Bosch]，载于《瓦尔堡和考陶尔德研究院院刊》[*Journal of the Warburg and Courtauld Institutes*]，XXX，1967 年。在他的图版 15a 的图上，可以看出裁剪的痕迹。由于了重新补上现在已从边联中部消失的那部分画面，我们不仅要考虑壁挂上图像的颠倒，而且还要考虑闭合的边联的颠倒。我们得仔细观察壁挂边联上连接柱子的母题，这些母题上确实有一些裁剪的痕迹。

30. Tolney，见前引书，他的图版引人误解。

31. 在博施的两幅三联画，即《干草车》和藏于马德里的《主显日》里，内联是有框架的，而外联则是连牢的，构成了一幅连续的画面。

32. 对这种解释的评论的重要发展，见 Bo Linberg，"下次大火"[The Fire next Time]，载于《瓦尔堡和考陶尔德研究院院刊》，XXXV，1972 年，187—199 页。

从文字的复兴到艺术的革新：
尼科利和布鲁内莱斯基

1. 《历史哲学讲演录》[*Vorlesungen über die philosophie der Geschichte*]（E. 甘斯 [E. Gans] 编辑，柏林，1840 年），493—496 页。我曾在就职演说"艺术与学术"[Art and Scholarship]（1957 年）中述及这一问题，该演说现收入《木马沉思录》（伦敦，1963 年），106—119 页，更充分的讨论见我的德内克讲座 [Deneke Lecture]《寻求文化史》[*In Search of Cultural History*]（牛津，1969 年）。

2. 《人文主义时代的建筑原理》[*Architectural Principles in the Age of Humanism*] 第二版（伦敦，1952 年）。

3. 奥古斯托·埃帕纳 [Augusto Gampana]，"'人文主义'溯源"[The Origin of the Word "Humanist"]，《瓦尔堡和考陶尔德研究院院刊》，IX，1946 年，60—73 页；P. O. 克里斯特勒 [P. O. Kristeller]，《文艺复兴的思想和文字研究》[*Studies in Renaissance Thought and Letters*]（罗马，1956 年），特别参见 574 页。

4. 查尔斯·辛格 [Charles Singer]，E. J. 霍姆亚德 [E. J. Holmyard] 等人，《技术史》[*A History of Technlogy*]，II（牛津，1956 年）；III（牛津，1957 年）。

5. 《约翰·拉斯金著作集》[*The Works of John Ruskin*]，E. T. 库克 [E. T. Cook] 和 A. 韦德伯恩 [A. Wedderburn]（伦敦，1904 年），XI，69 页（《威尼斯之石》[*Stones of Venice*]，III，ch. 1）。

6. 汉斯·巴龙 [Hans Baron]，《早期意大利文艺复兴的危机》[*The Crisis of the Early Italian Renaissance*]（普林斯顿，新泽西州，1955 年），444 页有参考书目。

7. 朱塞佩·齐佩尔 [Giuseppe Zippel]，《尼科洛·尼科利》（佛罗伦萨，1890 年）。对尼科利的地位抱有同情的评价，见 E. 明茨 [E. Müntz]，《文艺复兴的先驱》[*Les précurseurs de la Renaissance*]（巴黎，1882 年），现在也见乔治·霍尔姆斯 [George Holmes]，《佛罗伦萨的启蒙运动》[*The Florentine Enlightenment*]（伦敦，1969 年），此书像本文一样利用了同样的材料。

8. 韦斯帕夏诺·达·比斯蒂奇，《伟人传》[*Vite di Uomim Illustri*]，P. 丹科纳 [P. d' Ancona] 和 E. 艾希利曼 [E. Aeschlimann] 编辑（米兰，1951 年），442—443 页。

9. 同上，440 页。

10. 关于布鲁尼的对话录见下文。尼科利也再现在波焦·布拉乔利尼的下述对话录中：《老人是否应结婚》[*An seni uxor sit ducenda*]，《论名望》[*De Nobilitate*]，《论君侯们的不幸》[*De infelicitate principum*]；和洛伦佐·瓦拉 [Lorenzo Valla]，《论快乐》[*De Voluptate*] 以及乔瓦尼·阿雷蒂诺·梅迪科 [Giovanni Aretino

Medico]，《论法学和医学的高贵性》[De nobilitute legum aut Medicinae]（初版由 E. 加林 [E. Garin]经手，佛罗伦萨，1947 年)。

11. 最近的校本（和意大利语译本）收在 E. 加林《十五世纪的拉丁语散文作家》[Prosatori Latini del Quatrocento]（米兰，1952 年），44—99 页。

12. 同上，68—70 页。

13. 同上，74 页。

14. 同上，52—56 页。

15. 同上，60 页。

16. 汉斯·巴龙，前引著作，200—217 页。

17. 同前，94 页。

18. 其中四篇，见下文，第五篇出自洛伦佐·迪·马尔科·德·本韦努蒂 [Lorenzo di Marco de' Benvenuti]之手，见汉斯·巴龙，前引著作，409—416 页。另外还有弗朗切斯科·费莱尔福 [Francesco Filelfo] 的多次攻击。

19. 《押击但丁的某些诽谤》[Invettiva contro a cierti caluniatori di Dante, ect.]，收在乔瓦尼·达·普拉托 [Ciovanni da Prato]，《阿尔贝蒂的天堂》[Il Paradiso degli Alberti]，A. 韦塞洛夫斯基 [A. Wesselofsky]编辑，第 1 卷，第 2 部分（博洛尼亚，1867 年），303—316 页。

20. 瓜里诺·韦罗内塞 [Guarino Veronese]，《书信集》[Epistolario]，R. 萨巴迪尼 [R. Sabbadini] 编辑（威尼斯，1915 年），I，33—46 页。

21. 同上，36 页。

22. 同上，37 页。

23. 同上，38 页。

24. 《莱奥纳尔多·布鲁尼反对可恶的朦胧主义者的演说》[Leonardo Bruni Oratio in Nebulonem Maledicum]，收在 G. 齐佩尔 [G. Zippel]，《尼科洛·尼科利》[Niccolò Niccoli]（佛罗伦萨，1890 年），75—91 页。

25. 同上，77 页。

26. 同上，78 页。

27. 同上，84—85 页。

28. B. L. 厄尔曼 [B. L. Ullman]，《科卢乔·萨卢塔蒂的人文主义》[The Humanism of Coluccio Salutati]（帕多瓦，1963 年），108—112 页。

29. 同上，第 III 页。

30. 同上，特别见 289—290 页；第二版（普林斯顿，1966 年），322—333 页。

31. 劳罗·马丁内斯 [Lauro Martines]，《1390—1460 年佛罗伦萨人文主义者的社会天地》[The Social World of the Florentine Humanists 1390—1460]（伦敦，1963 年），161—163 页。

32. B. L. 厄尔曼，《人文主义者书体的起源和发展》[The Origin and Development of Humanistic Script]（罗马，1960 年），70—71 页，此处有更多的关于复合元音的引文段落。

33. 同上，25 页和 53 页。

34. 同上，435 页。

35. 同上，438 页。

36. 这种匿名攻击的言论经韦塞洛夫斯基之手和《阿尔贝蒂的天堂》[Il Paradiso degli Alberti] 一起出版，见前引述，第 1 卷，第 II 部分，321—330 页，但并不是此书的一部分。

37. 同上，327 页。

38. 见前注 33。

39. 同上，13—14 页。

40. 同上，18 页和图 8。

41. 同上，24—25 页。

42. 同上，86—87 页。

43. 《1400—1550 年意大利彩饰写本》[Italian Illuminated Manuscripts from 1400—1550]，博德利图书馆 [Bodleian Library] 举办的一次展览图录（牛津，1948 年)。

44. 写本编号 MS、Can、Pat、Lat. 138。

45. 写本编号 MS、Can、Pat、Lat. 105。

46. 汉斯·蒂策 [Hans Tietze]，"罗马式艺术和文艺复兴" [Romanische Kunst und Renaissance]，收在《1926—1927 年瓦尔堡图书馆文萃》[Vorträge der Bibliothek Warburg 1926—1927]（柏林，1930 年)。对这一点的讨论尤其是 E. 潘诺夫斯基 [E. Panofsky]，《西方艺术中的文艺复兴和历史复兴》[Renaissance and Renaissances in Western Art]（斯德哥尔摩，1960 年），40 页。近来的讨论见欧金尼奥·卢波里尼 [Eugenio Luporini]，《布鲁内莱斯基》[Brunelleschi]（米兰，1964 年），特别是注 31 和 33。

47. 原文如下："Similmente la scrittura non sarebbe bella se non quando le lettere sue proportionali in figura et in quantità et in sito et in ordine et in tutti I modi de'uisibili clooe quail si congregano con esse iutti le parli diuerse…"《洛伦佐·吉贝尔蒂的回忆录》[Lorenzo Ghiberti's Denkwürdigkeiten (I Commertarii)]，J.V. 施洛塞尔 [J. V. Schlosser] 编辑（柏林，1912 年），MS. Fol. 25v。我感谢 K. 巴克桑德尔 [K. Baxandall] 夫人提供了这条资料。

48. （传为）安东尼奥·马内蒂 [Antonio Manetti]，《布鲁内莱斯基传》[Vita di Ser Brunellesco]，E. 托埃斯卡 [E. Toesca] 编辑（佛罗伦萨，1927 年）。原文为："E'nelguardare le sculture, come quello che aveva buono occhio ancora mentale, et avveduto in tutte le cose, vide il modo del murare degli angichi et le loro ximetrie, et parvegli conoscereun certo ordine di membri e d'ossa molto evidentemente…Fece pensiero di ritrovare elmodo de'murari eccellenti e di grand'argificio degli antichi, ele loro proporzioni musicali…"

49. 见上，特别是 E. 卢波里尼著作的前引注释。

50. 同上，441 页。

51. 同上，39—40 页。原文为："Quis sibi quominus risu dirumpatur abstinent, cum ille ut etiarn ratione architecte credatur, lacertos exerens, antique probat aedificia, moenia recenset, iacentium ruinas urbium et 'semirutos'fornices, diligenter edisserit quot disiecta gradibus theatra, quot per areas columnae aut stratae iaceant aut stantes exurgant, quot pedibus basis pateat quot (obeliscorum) vertex emineat. Quantis mortalium pectora tenebris obducuntur!"

52. 一个节略的意大利文译本见 E. 加林 [E. Garin]，《十五世纪的拉丁语散文作家》[Prosatori Latini del Quattrocento]，8—36 页。

53. 同上，特别是 81—85 页，时间的问题见 B. 厄尔曼，《萨卢塔蒂》，33 页，和巴龙，第二版，484—487 页。

54. 原文如下："Quod autem haec urbs romanos habuerit auctores, urgentissimis colligitur. Er coniecturis, stante sipuidem fama, quae fit obschrior annis, urbem florentinam opus fulsse romanum: sunt in hac civitate Capitolium, et iuxta Capitoliurn Forum; est Parlasium sive Circus, est et locus qui Thermae dicitur, est et region Pariomis, est et locus quem Capaciam vocant, est et templum olim Martis insigne quem gentilitas romani generis vloebat auctorem; et templum non graeco nec tusco more factum, sed plane romano. 'Unum adiungam, licet nunc non exter, aliud originis nostrae signum, quod usque ad tertiam partem quarti decimi saeculi post incarnationem mediatoris Dei et hominum Jesu Christi apud Pontem qui Vetus dicitur, erat equestris starua Martis, quam in memoriam Romani generis iste populus reservabat, quamuna cum pontibus tribus rapuit vis aquarum. Annis iam completis pridie Nonas novembrias septuaginta; quam

quidem vivrnt adhucplurimi qui viderunt. Restant adhuc arcusaquaeductusque vestigial, more parentum nostrorum, qui talis fabricate machinamentis dulces aquas ad usurn omnium deducebant. Quae cum omnia Romanae sint res, romana nomina romanique moris imitation, quis audeat dicere, tam celebris famae stante praesidio, rerum talium auctores alios fuisse quam Romanos? Extant abhuc alios fuisse quam Romanos? Extant abhuc rotundae turres etportarum monimenta, quae nuoc Episcopaui connexa sunt, sed iurabit esse romana, non solum qualia sunt Romae moernia, altericia coctilique material, sed et forma"（et. cit., 18—20 页）。

55. 原文如下："Vedesi questo tempio di singulgre belleza e in forma di fabrica antichissima al costume e al modo romano; il quale tritamente raguardato e pensato, si giudichera per ciascuno non che in Italia ma in tutta cristianita essere opera piunotabilissima e singulare. Raguardisile colonne dhe dentro vi sono trtte unifome, colli architrave di finissimi marmisostenenti con grandissima arte e ingegno tanta graveza quanto e la volta, che di sotto aparisce rendendo il pavimento piuampio e legiadro. Raguardisi ipilastri colle pareti sostenenti la volta di sopra, colli anditi egregiamente fabricate infra l'una vlota e l'altra. Raguardisi il dentro e di fuori tritaments, e giudicherassi architettura utile, dilettevole e perpetua e solute e perfetta in ogni glorioso e felicissimo secolo"（ed. cit., vol. III, 232—233 页）。

56.《鲁切拉伊及他的札记》[Giovanni Rucellai ed il suo Zibaldone], A. 佩罗萨 [A. Perosa] 编辑（伦敦，1960 年），61 页。

57. 有关日期和文献见科内利乌斯·冯·法布里茨 [Cornelius von Fabriczy],《菲利波·布鲁内莱斯基》[Filippo Brunelleschi]（斯图加特，1892 年）609—617 页，以及同一作者，《归尔甫派的新官》[Il palazzo nuovo della Parte guelfa]，刊于《佛罗伦萨文管会通报》[Bullettino dell'Associazione per la difesa di Firenze antica]，1904 年 6 月，IV，39—49 页。

58. 法布里茨，《布鲁内莱斯基》，559 页。

59. 吉恩·A. 布鲁克 [Gene A. Brucker],《1343—1378 年佛罗伦萨的政治和社会》[Florentine Politics and Society, 1343—1378]（普林斯顿，新泽西州，1962 年），99—100 页。

60. 法布里茨，《布鲁内莱斯基》，292 页。

61. 汉斯·巴龙，见前引证，612 页，注 18。

62. A. 夏泰尔 [A. Chastel],《意大利艺术》[L'Art Italien]（巴黎，1956 年），I，191 页。看来，有时在文献中发现的这个日期，仅仅是根据法布里茨在论文（见注

57）中提到的反面证据：在 1418—1426 年的《归尔甫派的首领和执政官薪金的公正登记簿》[Protocolli notarili delle provvisioni dei Capitani e Consuli della Parte] 中，1422 年 9 月 17 日一项下提到了这座宫殿的建设和以前监督这一项目的主管 [Operai]。因为这一任命在有关的一卷中没有记录，所以法布里茨推断，在较早（佚失）的一卷中肯定有记载。这样，到目前为止，我们还不知道这座新宫殿开始建造的时间，也不能断定布鲁内莱斯基应召的时间。

63. G. 马尔基尼 [G. Marchini],"普拉托的达蒂尼官" [Il Palazzo Datini a Prato]，刊于《艺术通报》[Bolletino d' Arte]，XLVI，1961 年 9 月，216—218 页。

64. E. H. 贡布里希,《规范和形式》[Norma e Forma]，刊于《哲学》[Filasofia]，XIV，1963 年 7 月。英文本现收在《规范和形式》[Norm and Form]（伦敦，1966 年）。

65.《十日谈》第六天第五个故事 [Decamervne, Giornaa VI, Novella 5]。

66. E. H. 贡布里希,《通过艺术的视觉发现》[Visual Discovery through Art]，刊于《艺术杂志》[Arts Magazine]，XL，I，1965 年 11 月。现重印于詹姆斯·霍格 [James Hogg]（编辑）,《心理学和视觉艺术》[Psychology and the Visual Arts]（哈蒙兹沃思，1969 年）。

67. 原文如下："Quid igitur, si pictor quispiam, curn magnarn se habere eius artis scientiarn profiteretur, theatrum aliquod pingendum conduceret, deinde magna expectatione homiunum facta, qiualterum Apellen aut Zeuxin temporibus suts natum esse crdeerent, picturae eius aperitentur, liniamentis distortis atque ridicule admodum pictae, none is dignus esset quem omnes deriderent?" Ed. cit., 72 页。

68. 见卢波里尼《布鲁内莱斯基》注 63 给出的丰富书目。

69. E. H. 贡布里希,《什么和怎样：透视再现和现象世界》[The "What"and the "How": Perspective Representation and the Phenomenal World]，收在 R. 拉德纳 [R. Rudner] 和 I. 谢弗勒 [I. Scheffler],《逻辑和艺术：祝贺纳尔逊·古德曼论文集》[Logic and Art, Essays in Honor of Nelsun Goodman]（纽约，1972 年），129—149 页。

70. E. H. 贡布里希,《艺术与错觉》（纽约和伦敦，1960 年），第八章和第九章。

71. E. H. 贡布里希,《文艺复兴的艺术进步观及其影响》[The Renaissance Concept of Artistic Progress and its Consequences]，收在《第十七届国际艺术史会议汇编》[Actes du XVII Congrès International d'histoíre de I'art]，现重印于《规范和形式》（伦敦，1966 年）。

批评在文艺复兴艺术中的潜在作用：原典与情节

1. 尤利乌斯·施洛塞尔·马尼诺 [Julius Schlosser Magnino],《艺术文献》[La Letteratura Artistica]（佛罗伦萨，1956 年）。

2. 迈克尔·巴克桑德尔 [Michael Baxandall],《乔托和演说家》[Giotto and the Orators]（牛津，1971 年）。

3. 这种看法的基础是 K. R. 波普尔 [K. R. Popper] 的哲学，见我的《艺术与错觉》（纽约和伦敦，1960 年），《通过艺术的视觉发现》，刊于《艺术杂志》1965 年 11 月，现重印于 J. 霍格（编辑）,《心理学和视觉艺术》（哈蒙兹沃思，1969 年），以及《阿佩莱斯的遗产》[The Heritage of Apelles]（牛津，1976 年），35 页，109 页。

4. 为 1952 年在阿姆斯特丹举行的第十七届国际艺术史会议所作的论文，现重印于我的《规范与形式》（伦敦，1966 年）。

5. 西里尔·曼戈 [Cyril Mango],《古典雕像和拜占庭观看者》[Antique Statuary and the Byzantine Beholder]，刊于《敦巴顿橡树园文萃》[Dumbarton Oaks Papers]，XVIII，1963 年。

6. "没有一种东西乔托不能用这样一种欺骗视觉的方式把它描绘出来。"《十日谈》，第六天第五个故事。

7. J. 赫伊津哈 [J. Huizinga],《文艺复兴和现实主义》[Renaissance en Realisme]，收在《著作集》[Verzamelde

Werken〕（哈勒姆，1949 年），IV，276 页起。

8. C. 巴克维斯〔C. Backvis〕的文章，收在《第十届国际历史科学会议文件汇编》〔Atti del X Congressv Internazionale delle Scienze Storiche〕，罗马，1955 年 9 月 4—11 日，536—538 页。他的论点在讨论中比在文章中表达得更清楚。

9. 《测量指南》〔Underweysung der Messung〕（纽伦堡，1525 年），fol. Aib。引文据 K. 朗格〔K. Lange〕和 F. 富塞〔F. Fuhse〕，《丢勒的文字遗著》〔Dürers schriftlicher Nachlass〕（萨勒河畔哈雷，1893 年），180 页。除了另作说明，本文的译文都是我给出的。我也常常为了精确性而牺牲可读性。

10. 同上，254 页。

11. 同上，342—343 页。

12. 同上，288 页。

13. 同上，339 页。

14. 同上，311 页。

15. 同上，316 页。

16. 同上，304 页。

17. 同上，229 页，289 页。

18. 同上，305 页。

19. S. L. 阿尔珀斯〔S. L. Alpers〕，《瓦萨里〈名人传〉中的艺格敷词和审美态度》〔Ekphrasis and Aesthetic Attitudes in Vasari's Lives〕，刊于《瓦尔堡和考陶尔德研究院院刊》，XXIII，1960 年。

20. 乔治·瓦萨里，《著名画家、雕刻家、建筑家传记》〔Le vite de' più eccellenit Pittori, Scultori e Architettori〕，G. 米拉内西〔G. Milanesi〕编辑（佛罗伦萨，1878—1885 年），I，648 页。

21. 同上，II，563—564 页。

22. 关于这一问题的书目见 E. 潘诺夫斯基，《早期尼德兰绘画》〔Early Netherlandish Painting〕（麻省坎布里奇，1953 年），I，418 页。

23. 雅各布·布克哈特〔Jakob Burckhardt〕，《收藏家》〔Die Sammler〕，收在《意大利艺术史文集》〔Beiträge zur Kunstgeschichte von Italien〕，见《全集》〔Gesamtausgabe〕，XII（柏林，1930 年），316 页，317 页。

24. 韦斯帕夏诺·达·比斯蒂奇，《伟人传》〔Vite di Uornini Iunstri〕，P. 丹科纳和 E. 艾希利曼编辑（米兰，1951 年），209 页。

25. 《名人传》，VII，686 页。

26. 对这个问题的重要讨论见詹姆斯·阿克曼〔James Ackerman〕和里斯·卡彭特〔Rhys Catpenter〕，《艺术和考古》〔Art and Archaeology〕（恩格尔伍德，克利夫斯，1963 年），171 页。也见我的书评文章《艺术中的进化》〔Evolution in the Arts〕，刊于《英国美学杂志》〔The British Journal of Aesthetics〕，vol. IV，no. 3，1964 年 7 月。

27. 《名人传》，III，683 页，690 页。

28. 关于米开朗琪罗在 1518 年 5 月发牢骚的信中把西尼奥雷利作为不发行契约的债权人看待一事，见 G. 米拉内西，《米开朗琪罗·博纳罗蒂书信集》〔Le Lettere di Michelangelo Buonarroti〕（佛罗伦萨，1875 年），第 CCCLIV 封。

29. 《名人传》，III，135 页。

30. 对这几段的扼要讨论见施洛塞尔，《艺术文献》，82 页。

31. 《名人传》，II，413 页。

32. 同上，III，567—568 页。

33. 同上，II，586—587 页。

34. 保罗·焦维奥的传记集印于蒂拉博斯基〔Tiraboschi〕，《意大利文学史》〔Storia della Letteratura Italiana〕（佛罗伦萨，1712 年），VI，116 页。

35. 《名人传》，IV，11 页。

36. 乌尔比诺写本〔Cod. Urb.〕，A. 菲利普·麦克马洪〔A. Philip McMahon〕编辑（普林斯顿，1956 年），fol.

33v，no. 89。

37. A. 马内蒂，《布鲁内莱斯基传》，E. 托埃斯卡编辑（佛罗伦萨，1926 年）。英译本见伊丽莎白·G. 霍尔特〔Elizabeth G. Holt〕，《艺术史文献选》〔A Documentary History of Art〕（纽约，1957 年），I，171—172 页。

38. 马内蒂，《布鲁内莱斯基传》，16 页。

39. 昆体良，《演说术原理》〔Institutiones Oratoriae〕，II，xiii，10，在罗马摹制品中鉴定米龙的雕像始于十八世纪。

40. 关于这一雕像的历史，见约翰·波普-亨尼西〔John Pope-Hennessy〕，《意大利盛期文艺复兴和巴洛克雕刻》〔Italian High Renaissance and Baroque Sculpture〕（伦敦，1963 年），图录卷，63 页起。

41. 《本韦努托·切利尼自传》〔The Life of Benvenuto Cellini〕，罗伯特·H. 霍巴特·卡斯特〔Rohert H. Hobart Cust〕英译（伦敦，1927 年），II，300—302 页。我所引用的是这个译本。

42. 《名人传》，VII，680 页。

43. W. 卡拉布〔W. Kallab〕，《瓦萨里研究》〔Vasaristudien〕（维也纳，1908 年）。

44. 这种批评的一个典故是普林尼〔Pliny〕记载的阿佩莱斯对普罗托格尼斯〔Protogenes〕的批评，见《阿佩莱斯的遗产》（牛津，1976 年），17 页起。

45. 指阿佩莱斯的《美神从海上涌现》〔Aphrodite anadyomene〕。

46. 卡尔·弗雷〔Karl Frey〕，《乔治·瓦萨里的文字遗作》〔Der literarische Nachlass Giorgio Vasaris〕（慕尼黑，1923 年），I，220—221 页。

47. 同上，222 页。

48. 这种观念见莱奥纳尔多的《绘画论》〔Trattato della Pittura〕，见注 36 所引版本，f. 13 和 13v。

49. 保拉·巴罗基〔Paola Barocchi〕，《画家瓦萨里》〔Vasari Pittore〕（米兰，1964 年）。

50. 《名人传》，VII，691—692 页。

51. 同上，VII，669—670 页。

52. 同上，VII，665—666 页。

53. 同上，IV，376 页。对这一段的引用和讨论见我的论文《手法主义的史学背景》〔Mannerism: The Historiographic Background〕，为第二十届艺术史会议撰稿，纽约，1961 年，现重印于《规范和形式》。

54. 《名人传》，VII，657 页。

55. 波普-亨尼西，《意大利盛期文艺复兴和巴洛克雕刻》，1963 年，图录卷，82—83 页。

56. 1579 年 6 月 13 日的信，版本见上。

57. 《名人传》，V，284 页。

58. 马尔科·博斯基尼，《威尼斯绘画的丰富宝藏》〔Le Ricche Minere della Pittura Veneziana〕（威尼斯，1674 年），第二版，fol. b4-b5。

59. 《名人传》，VII，447 页。

60. Memini virum excellentem ingenio et virtute Albertum Durerum pictorem dicere, se iuvenem floridas et maxime varias picturas amasse, seque admiratorem suorum operum valde laetatum esse, contemplantem hanc varietatem in sua zliquapictura. Postea se senem coepisse intueri naturam, et illius nativam faciem intueri conalum esse, eamque simplicitatem iunc intellexisse summum artis decus esse. Quam cum non prorsus adsqui posset, dicebat se iam non esse admiratorem suorum ut olim, sed saepe gemere intuentem suas tabulas, ac cogitantem de infirmitate sua.
给乔治·冯·安哈尔特〔Georg von Anhalt〕的信，1546 年 12 月 17 日，见《菲利普·梅兰克森作品集》〔Philippi Melanchtonis Opera〕，C. G. 布雷特奈德〔C. G. Bretschneider〕（哈雷，1839 年），VI，322 页。

61. 对于这个原理的一般阐述，见 K. R. 波普尔，《云和钟》〔Of Clouds and Clocks〕，阿瑟·霍利·康普顿纪念讲座〔The Arthur Holly Compton Memorial Lecture〕

（圣路易斯，1966 年），重印于他的《客观知识》[Objective Knowledge]（牛津，1972 年）。

62. 由于应用透视和伴随而来的对构图秩序的损害所引起的一些新问题见奥托·佩赫特 [Otto Pächt] 的论文，《晚期哥特式和文艺复兴的德意志的绘画解释》[Zur deutschen Bildauffassung der spätgotik und Renaissance]（原为 1937 年献给弗里茨·扎克斯尔 [Fritz Saxl] 的论文，收在《老艺术和新艺术》[Alte und neue Kunst]，I，1952 年），2，在那里本书的图 220 是根据这种观点讨论的；R. W. 瓦伦森纳 [R. W. Valentiner]，《多纳太罗和中世纪前平面浮雕》[Donatello and the Medieval Front Plane Relief]，刊于《艺术季刊》[The Art Quarterly]，II，1939 年，收在《文艺复兴雕刻研究》[Studies of Renaissance Sculpture]（伦敦，1950 年）；我的著作《艺术的故事》[The Story of Art]（伦

敦，1950 年），特别见 190—191 页和 200—201 页。更具体和更细致的讨论见约翰·怀特 [John White]，《图画空间的产生和再生》[The Birth and Rebirth of Pictorial Space]（伦敦，1957 年）。关于调整这两种互为冲突的问题，见我的论文《拉斐尔的〈椅中的圣母〉》[Raphael's Madonna della Sedia] 和 "规范和形式"，均收入前引的《规范和形式》，本文是根据在约翰斯·霍普金斯大学 [The Johns Hopkins University] 举行的人文学科研讨会上的讲座写成的，讲座原是作为讨论的导论，随后的两次讲座给出了这类问题和解法的各种例子。

63. 对这种理想的讨论见克雷格·休·史密斯 [Craig Hugh Smyth]，《手法主义和手法》[Mannerism and Maniera]（纽约，1962 年），9 页和注 50 的进一步参考文献。

阿佩莱斯的傲慢：比韦斯，丢勒和布吕格尔的对话

1. 比韦斯，《文集》[Opera Omnia]，卷 I，瓦伦西亚，1782 年，391—394 页。

2. 马蒂亚斯·门德 [Mathias Mende] 的《丢勒书目》[Dürer-Bibliographie]，威斯巴登，1971 年，所列的 10271 件参考书目中没有包括这篇对话。出版物中唯一提及这篇对话的文章也没提及它与丢勒的关系。奥托·库尔茨友善地提醒我注意这篇文章，即 M. deL. [Marques de Lozoya] 的 "比韦斯与丢勒"，载《西班牙文艺术档案》[ArchivoEspañol de Arte]，第 14 期（1940/1941），42—43 页。

3. 胡安·埃斯特尔里奇 [Juan Estelrich]，《法国国家图书馆组织的比韦斯展览》[Vives, Exposition organisée àla Biblioth è que Nationale]，巴黎，1—3 月，1941 年，90 页。

4. 注 2 所引马克斯·德·洛索亚 [Marques de Lozoya] 的文章是这么认为的。

5. 我引自 F. 沃森出版的译本《都铎学校学生生活》[Tudor School Boy Life]，伦敦，1908 年，210—215 页。

6. 《自然史》，第 35 卷，85 页。

7. 路德维希·蒙茨 [Ludwig Münz]，《布吕格尔的素描》[Pieter Bruegel Zeichnungen]，伦敦，1962 年，目录第 126。

8. 格奥尔格·哈比希 [Georg Habich]，《十六世纪德国的纪念章》[Die deutschen Medailleurs des XVI. Jahrhunderts]，哈勒，a.d.S 1916 年，82 页。

9. 海因里希·勒廷格 [Heinrich Roettinger]，《埃哈德·舍恩和尼克拉斯·施特》[Erhard Schön und Niklas Stör]（德国艺术史研究第 229 卷）（Studienzurdeutschen Kunstgeschichte 229），斯特拉斯堡，1925 年，第 280 期。亨利·梅耶尔 [Henry Meier]，"老年丢勒，版本问题"（The aged Dürer, A Question of editions），载《纽约公共图书馆报 32 期》[Bulletin of the New York Public Library 32]（1928 年），490—492 页。

图　版

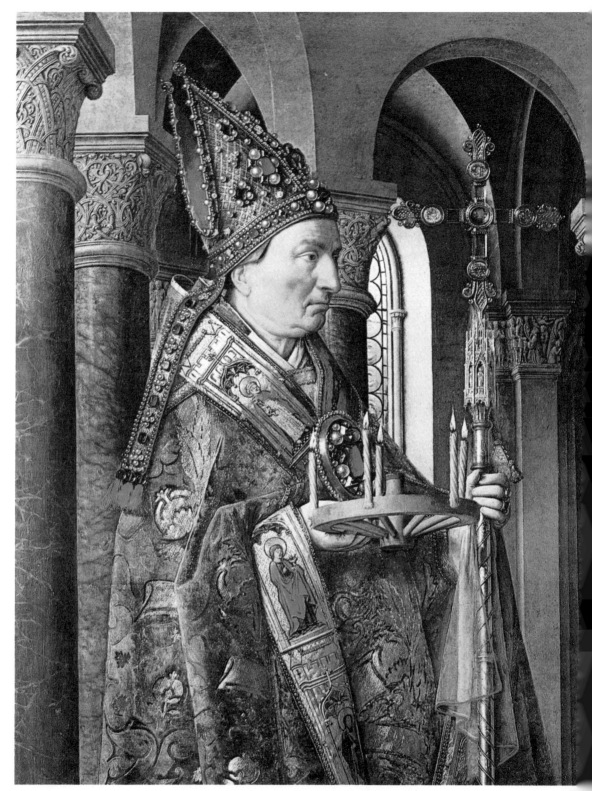

彩版 I　扬·凡·艾克：圣多纳先（图 51 细部）

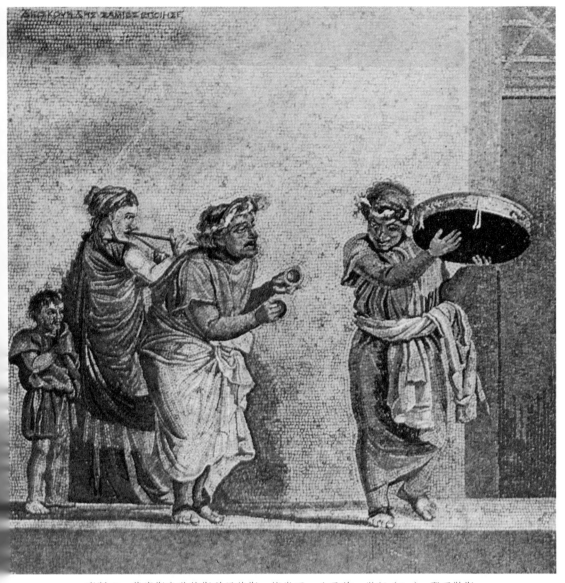

彩版 II　萨摩斯岛狄俄斯科里德斯。镶嵌画，公元前一世纪（？）。那不勒斯，
Museo Nazioale

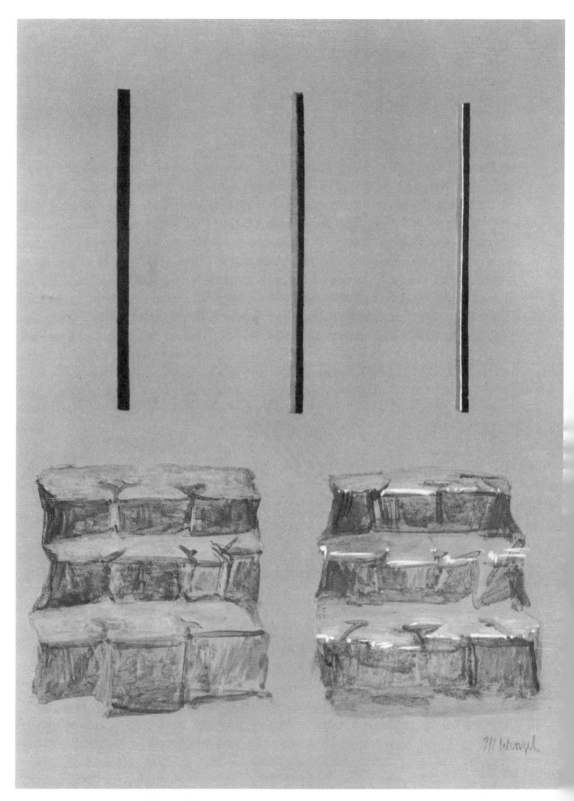

彩版 III　上方：重构阿佩莱斯之线。下方：左边，台阶形岩石；右边，画有闪光边缘的台阶形岩石。 Marian Wenzel 绘制

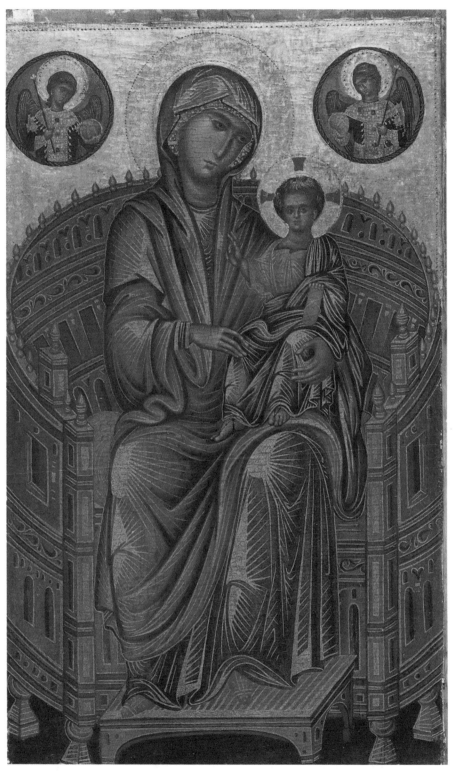

彩版 IV　宝座上的圣母和圣婴。约 1200 年绘于君士坦丁堡
华盛顿国立美术馆（梅隆藏品）

图1 阳光和反光，一盏油灯的光落在质地不同的物体上

图2 同图1，从不同的角度拍摄，以表现弯曲对反光变化的影响。均由瓦尔堡
研究院的 S.G. 帕克－罗斯拍摄

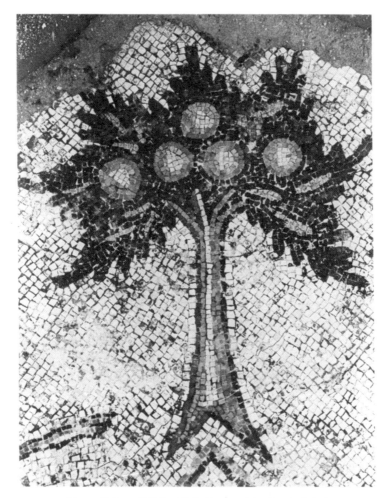

图 3　果树。西萨里亚的镶嵌画。以色列，六世纪末

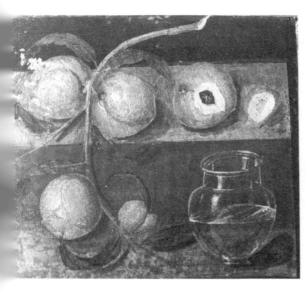

图 4　出自庞贝城的静物画。一世纪，
那不勒斯国家博物馆

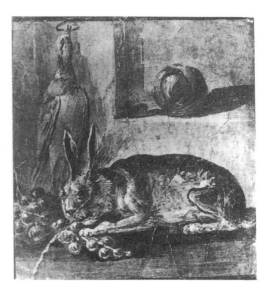

图 5　出自庞贝城的静物画。一世纪，
那不勒斯国家博物馆

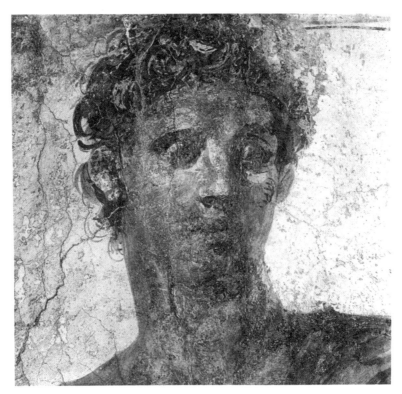

图 6　忒修斯头像，赫库兰尼姆一幅壁画的局部。一世纪，
那不勒斯国家博物馆

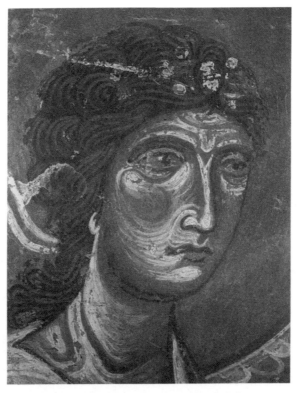

图 7　加百利头像，普斯科夫的壁画细部。1156 年之前

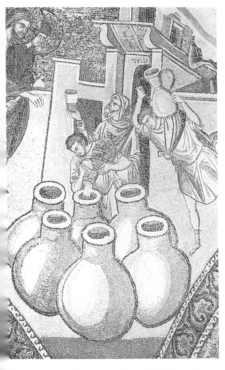

图 8　卡纳的婚礼，细部，镶嵌画。约 1320
年。伊斯坦布尔，卡里清真寺的外前廊

图 9　十二门徒。圣像。约 1300 年，莫斯科造型
艺术博物馆

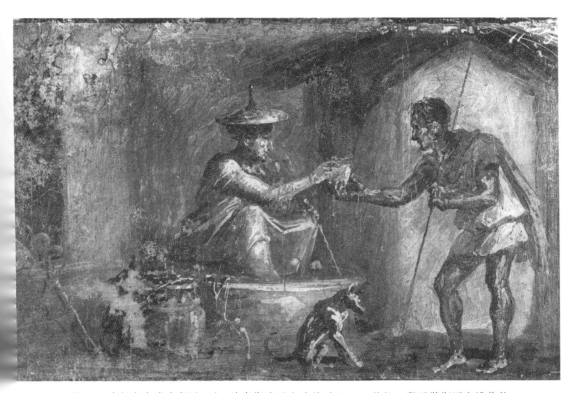

图 10　旅行者和魔术师（？），迪奥斯库里宅院的壁画。一世纪，那不勒斯国家博物馆

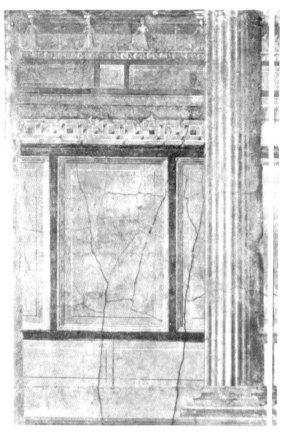

图 11　出自维苏威山脚博斯科雷阿莱的罗马壁画。
一世纪，纽约，大都会艺术博物馆

图 12　出自庞贝韦蒂宅第的
可以乱真的嵌板。一世纪

图 13　橱子，圣劳伦斯镶嵌画细部。
五世纪，腊文纳，加拉·普拉西狄
亚陵墓

图 14　橱子，阿米亚提努斯写本中的以
斯拉细密画，局部。八世纪初，
佛罗伦萨，劳伦斯图书馆

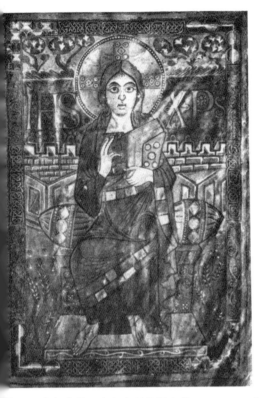

图 15　基督登基，出自查理曼福音书。781—783 年，
巴黎国家图书馆

图 16　圣城耶路撒冷，细部出自圣梅达尔大教堂
一本福音书。九世纪初，巴黎国家图书馆

图 17　井边的丽倍卡，细部，出自
维也纳创世纪》。六世纪，维也纳
国家图书馆

图 18　哈拿的祈祷，出自《巴黎祷诗》，拜占庭。十世纪，巴黎国家
图书馆

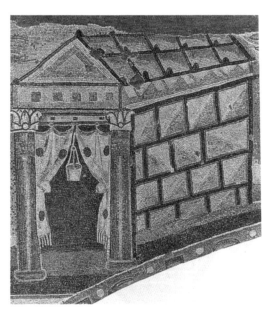

图 21　复活节版，英语。约 1065 年，大英博物馆

图 19　住宅，大圣玛利亚教堂凯旋门镶嵌画的细部，
罗马。五世纪

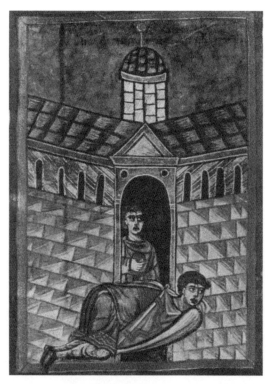

图 20　鄂图三世时期祈祷书的一页，美茵茨。
十一世纪，巴伐利亚州的波默费尔登

图 22　奉献教堂，一本英语主教仪典书的细部。
大约 1020 年。鲁昂市图书馆

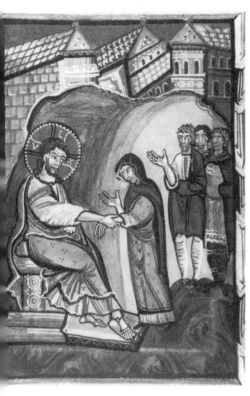

23 基督和圣彼得的岳母。出自科隆的一部手稿。十一世纪上半叶，达姆施塔特图书馆

图 24 《启示录》的耶稣和四个福音书作者的象征。1022—1036 年

图 25 安提俄克的镶嵌画。二世纪

图 26 《受胎告知》中建筑的细部，德国。十世纪后半叶，维尔茨堡，大学图书馆

图 27 一幅壁画上边框的回纹波形饰。公元前一世纪，庞贝，神秘别墅

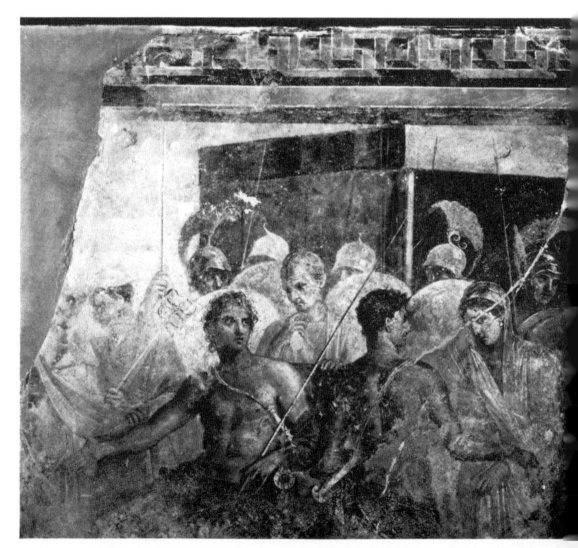

图 28 阿喀琉斯义释布里塞伊斯，出自悲剧诗人宅第的壁画，庞贝。一世纪，那不勒斯国家博物馆

图 29　加拉·普拉西狄亚陵墓上镶嵌画的回纹波形饰，腊文纳。五世纪

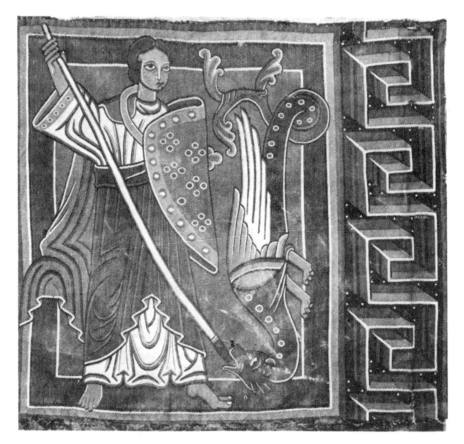

图 30　圣米迦勒壁挂上的回纹波形饰，德国。十二世纪后半叶，哈尔伯施塔特主教堂

图 31　一幅壁画上的回纹饰。十世纪，赖谢瑙，奥伯彩尔圣乔治教堂

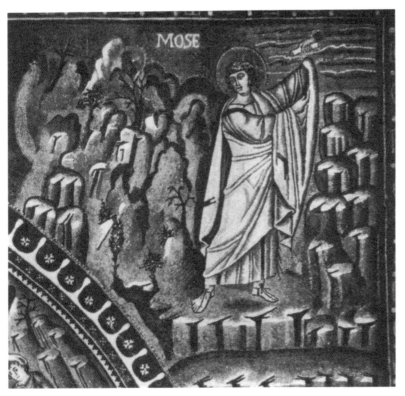

图 32　摩西在西奈山上，镶嵌画。550 年，腊文纳，圣维塔尔教堂

图 33　出自维苏威山脚博斯科雷的风景壁画。公元前一世纪，纽大都会艺术博物馆

图 34　善良的牧羊人。五世纪，腊文纳城加拉·普拉西狄亚陵墓上的镶嵌画

图 35　野猫和马人。一或二世纪，出自哈德良别墅的镶嵌画，柏林博物馆

图 36　庞贝墙饰的细部。一世纪，那不勒斯国家博物馆

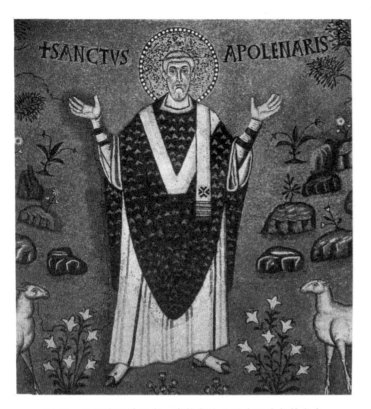

图 37　圣阿波里纳里斯，克拉斯的圣阿波里纳尔教堂半
圆壁龛镶嵌画。六世纪，腊文纳

图 38　《逃亡埃及》细部。约 1320 年
卡里清真寺，伊斯坦布尔

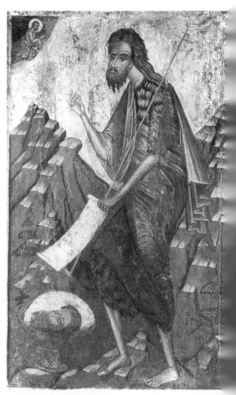

图 39　《巴黎祷诗》中的《大卫》。细密画。十世纪，
巴黎国家图书馆

图 40　施洗者约翰，克里特圣像。约 160·
雷克林毫森，圣像博物馆

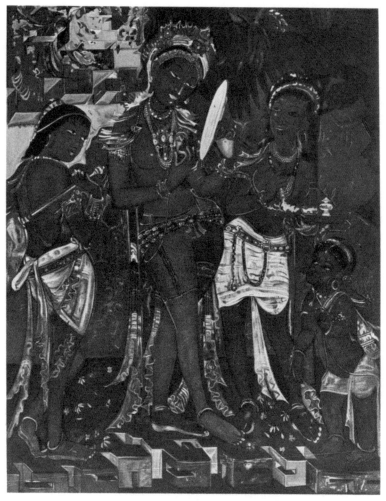

图 41　风景画中一位在梳妆的公主。五世纪，壁画，
阿旃陀洞窟，第十七窟

图 42　天顶画上的回纹波形饰。六世纪，
阿旃陀，马哈拉施特拉窟第一窟

图 43　佛陀头像。五世纪，出自
阿旃陀洞窟第九窟的一幅壁画

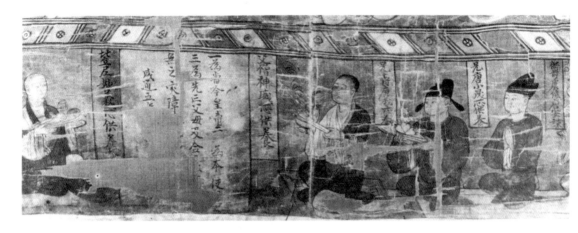

图 44　四菩萨像，细部。864 年的绘画，出自中国敦煌。伦敦，大英博物馆

图 45　铁塔小景，日本。十一或十二世纪，大阪，藤田藏品

图 46　传为郭熙（十一世纪
所画的山水。芝加哥艺术学院
凯特·S.白金汉藏品

图 47　意大利南部一只花瓶的细部。公元前四世纪，
哥本哈根国家博物馆

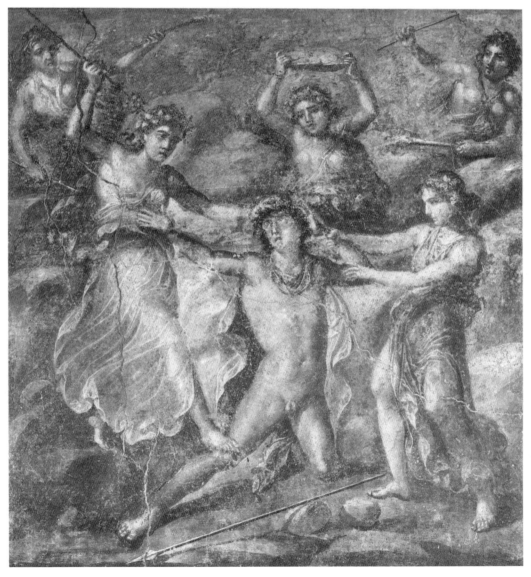

图 48　彭透斯之死，韦蒂宅第中的壁画，庞贝。一世纪

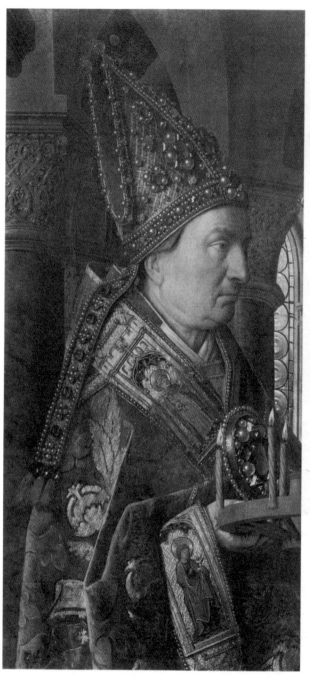

图 49　扬・凡・艾克：圣多纳先（图 51 细部）　　　　　　图 50　多梅尼科・韦内齐亚诺：
　　　　　　　　　　　　　　　　　　　　　　　　　　　　　　圣泽诺比乌斯（图 52 细部）

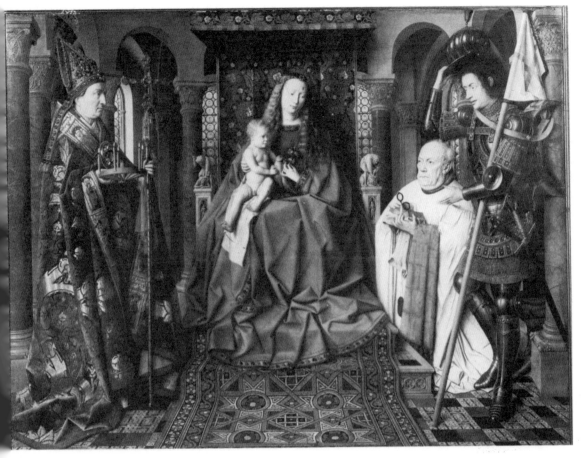

图 51　扬·凡·艾克：圣母子与圣多纳先、圣乔治以及牧师凡·德·佩勒。1436 年，布鲁日博物馆

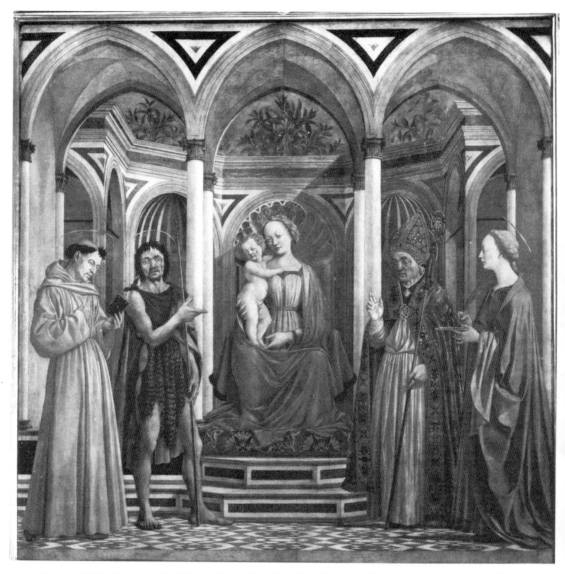

图 52　多梅尼科·韦内齐亚诺：圣母子与圣弗朗西斯、施洗者圣约翰、圣泽诺比乌斯和圣露西。
约 1445 年，佛罗伦萨，乌菲齐

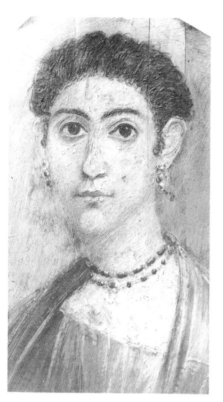

图 53　希腊－埃及肖像，出自哈瓦拉。　　　　图 54　托斯卡纳画师：圣米迦勒头像。
　　　　二世纪，大英博物馆　　　　　　　　　　　　十三世纪，维科修道院

图 55　杜乔：盲人的治愈。1308—1311 年，伦敦，国家美术馆

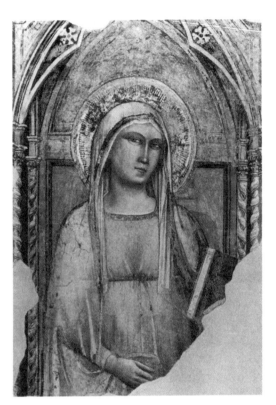

图 56　塔代奥·加迪：临产圣母。约 1350 年，出自
佛罗伦萨的保拉圣弗朗西斯教堂

图 57　托斯卡纳画师：站立的福音书作者。
素描。约 1430 年，伦敦，大英博物馆

图 58　洛伦佐·迪·比奇（1350—1427），圣母加
冕，阿雷佐街上的湿壁画的棕色底画，佛罗伦萨

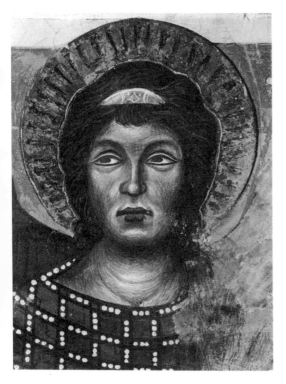

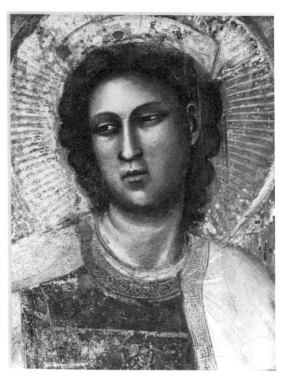

图 59　据说是契马布埃画的天使。约 1290 年，
阿西西，圣弗朗西斯教堂

图 60　乔托：圣母头像，《最后的审判》细部。
约 1306 年，帕多瓦，阿雷纳小教堂

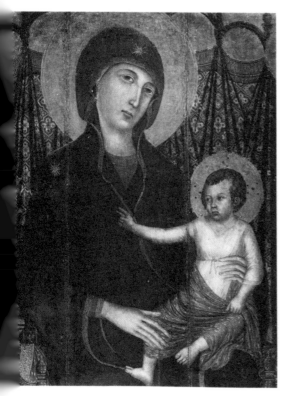

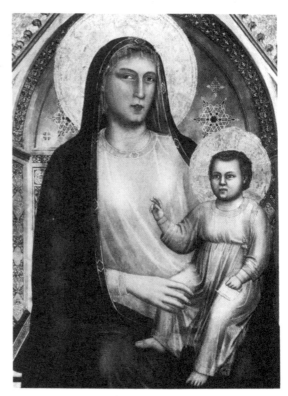

图 61　杜乔：鲁切莱圣母，细部，
约 1285 年之后，佛罗伦萨乌菲齐

图 62　乔托：万圣节的圣母，细部。
约 1305—1310 年，佛罗伦萨乌菲齐

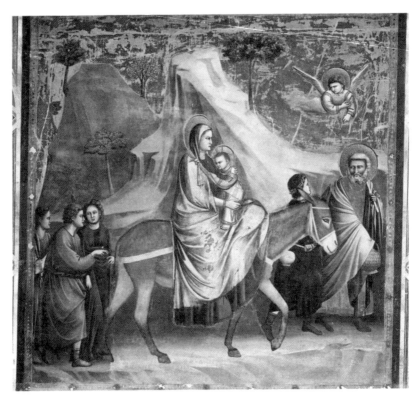

图 63　乔托：逃亡埃及。约 1306 年。帕多瓦，竞技场教堂

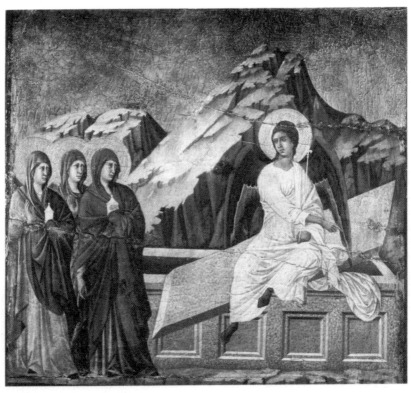

图 64　杜乔：墓边的三个玛丽。1308—1311 年。锡耶纳，大教堂慈善会

图 65　阿尼奥洛·加迪：福音书作者圣马可。约 1390 年，
佛罗伦萨，圣十字教堂

图 66a　马萨乔:《圣彼得的就职》中旁观者的头像。约 1428 年，佛罗伦萨，
卡尔米内圣玛丽亚，布兰卡奇小教堂

图66b 马萨乔：圣彼得用影子治愈病人，细部。约1425—1427年，佛罗伦萨，
卡尔米内圣玛丽亚，布兰卡奇小教堂

图67 米谢勒和乔瓦尼·斯帕诺罗：唱诗班席内牧师座席上的嵌木细工。十五世纪后半叶，比萨主教堂

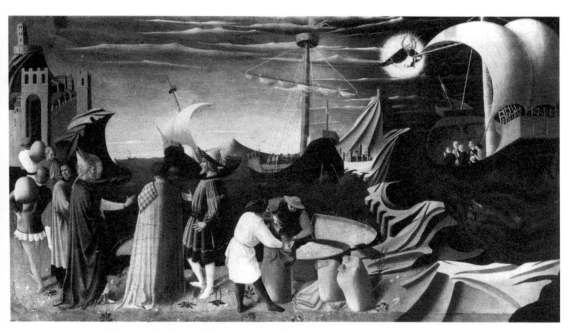

图 68　安杰利科修士：圣尼古拉斯的生涯组画。罗马，梵蒂冈美术馆

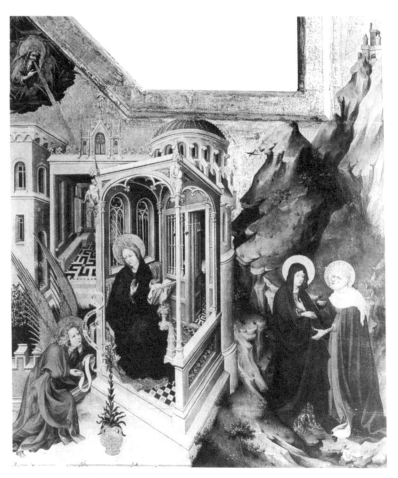

图 69　梅尔奇奥·布勒德拉姆：天使报喜和圣母来访。1400 年，第戎，美术博物馆

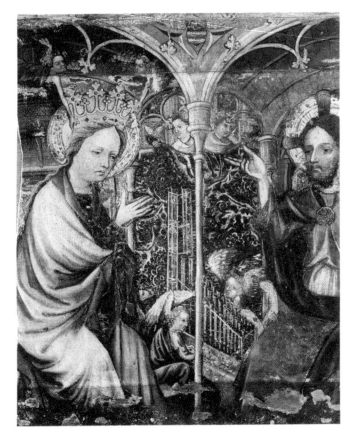

图 70　布拉斑特画师:《圣母生涯组画》。约 1400 年，布鲁塞尔皇家博物馆

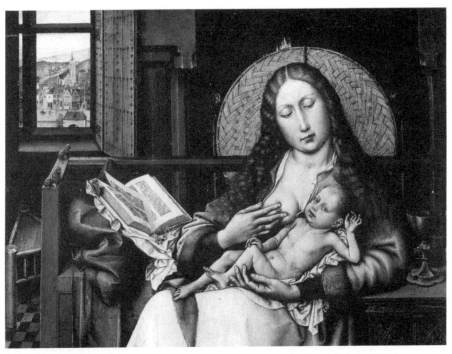

图 71　罗伯特·坎平：挡火板前的圣母子，细部。1430 年前，伦敦，国家美术馆

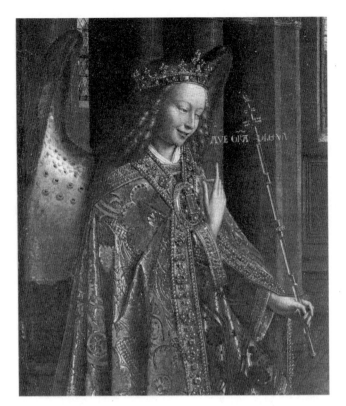

图 72　扬·凡·艾克：天使加百利,《天使报喜》细部。约 1434 年,
华盛顿,国家美术馆,梅隆藏品

图 73　扬·凡·艾克：根特祭坛画细部。1432 年,根特,圣巴沃大教堂

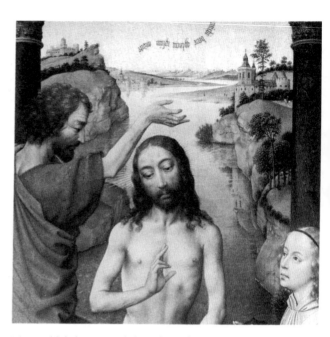

图 74 梅尔奇奥·布勒德拉姆:《圣母来访》(图 69)细部。1400 年, 第戎, 美术博物馆

图 75 罗吉尔·凡·德尔·威登:《基督的洗礼》细部。大约作于 1450 年之后, 柏林－达勒姆, 国家博物馆

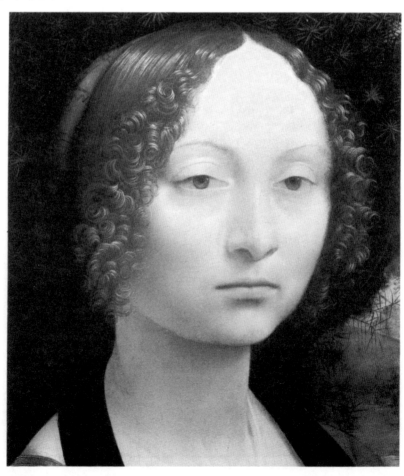

图 76 莱奥纳尔多·达·芬奇: 吉内弗拉·德·本奇, 局部。1474 年, 华盛顿, 国家美术馆

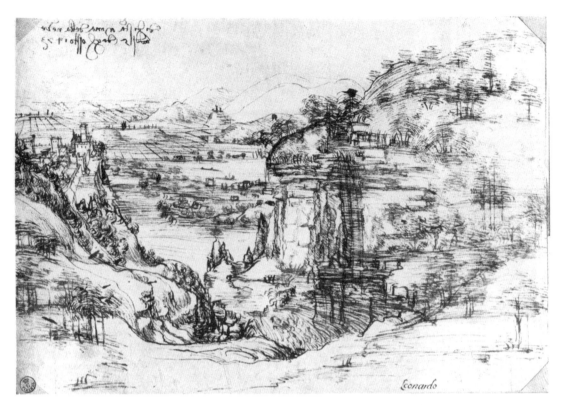

图 77　莱奥纳尔多·达·芬奇：风景，素描。1473 年，佛罗伦萨，乌菲齐

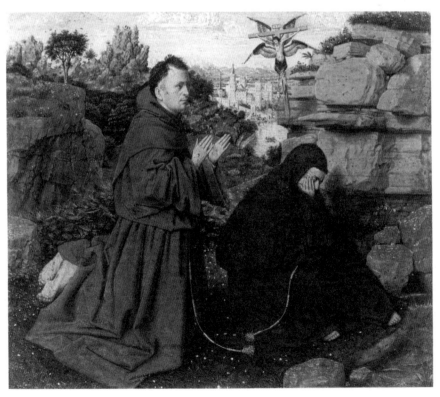

图 78　扬·凡·艾克：圣弗朗西斯。约 1438 年，费城，美术博物馆，约翰逊藏品

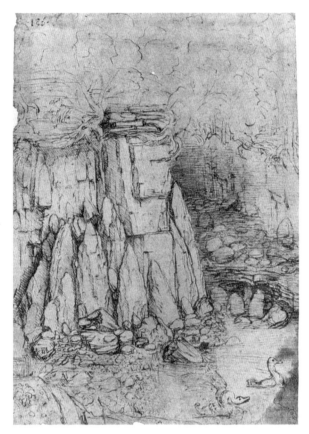

图 79　莱奥纳尔多·达·芬奇：岩石，素描。约 1494 年，温莎堡，皇家图书馆

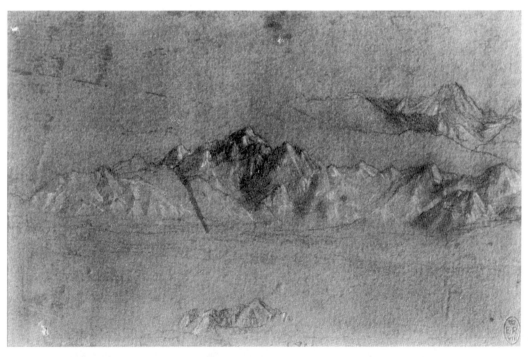

图 80　莱奥纳尔多·达·芬奇：山脉，素描。1511 年，温莎堡，皇家图书馆

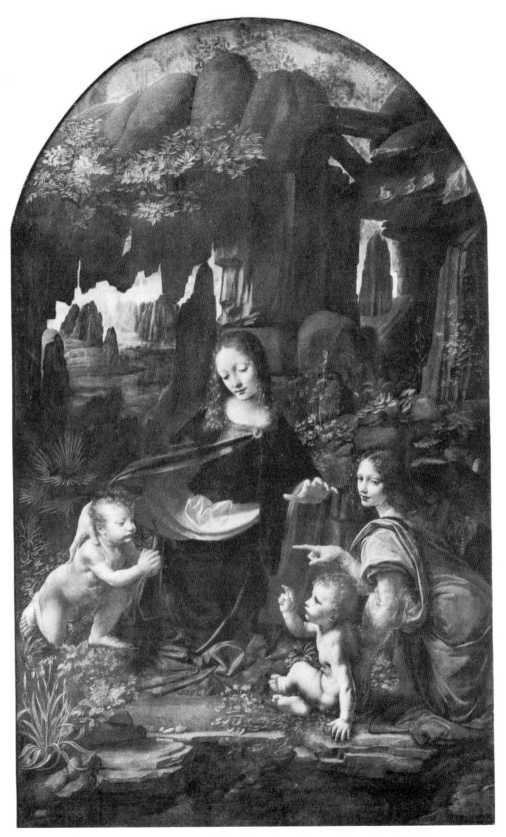

图 81　莱奥纳尔多·达·芬奇：岩间圣母。约 1482 年，巴黎，罗浮宫

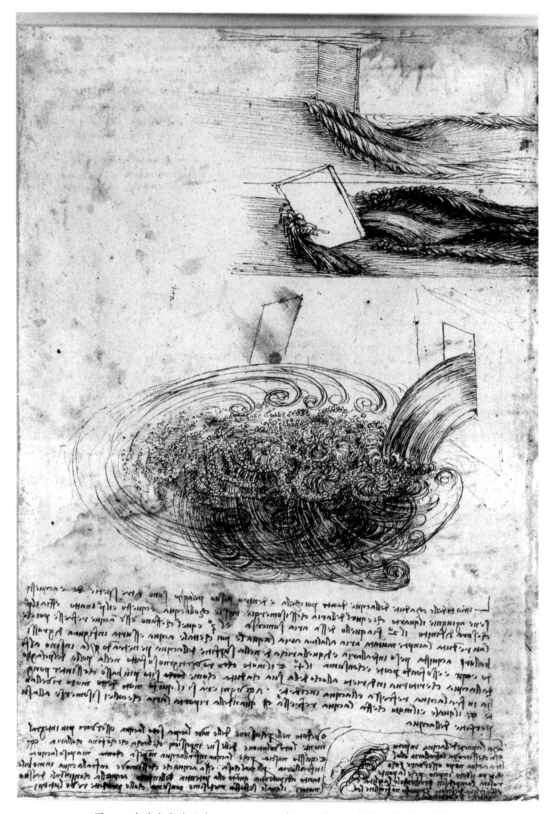

图 82　水冲击水的画稿。1507—1509 年，温莎堡，皇家图书馆，12660v

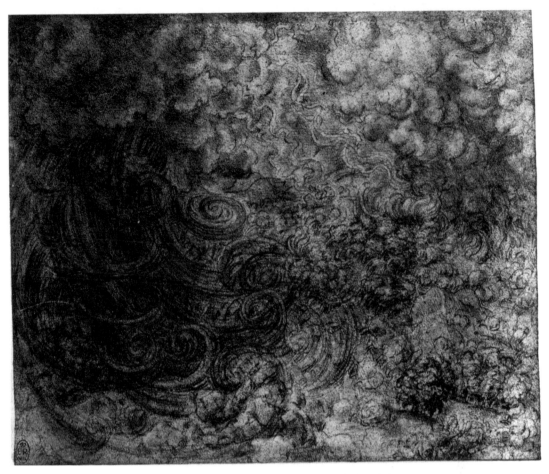

图 83　大洪水。约 1512—1516 年，温莎堡，皇家图书馆，12384

图 84　瀑布速写。约 1492 年，巴黎，MS. A, fol. 59v

图 85　瀑布速写。约 1507—1510 年，温莎堡，皇家图书馆，12659r

图 86　水的运动。约 1501—1509 年，巴黎，MS. F, fol. 20v

图 87　水的运动。约 1490 年，巴黎，MS. C, fol. 26r

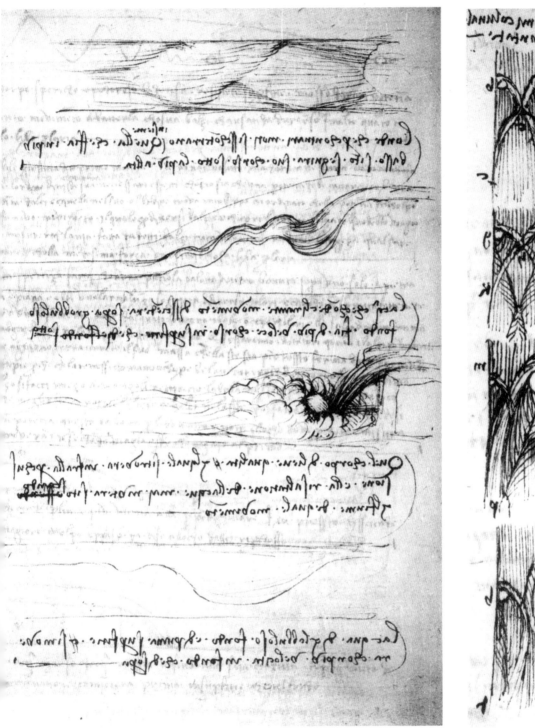

图 88　水的运动。约 1492 年，巴黎，MS. A，fol. 24v

图 89　水的运动。约 1508—1509 年，巴黎，MS. F, fol. 93v

图 90 油浮在水上的图解，约 1508—1509 年。巴黎，MS. C, fol. 23v

图 91 回旋浪图解。约 1492 年，巴黎，MS. A, fol. 63v

图 93 回流的规律示意图。约 1492 年，巴黎，MS. A, fol. 24r

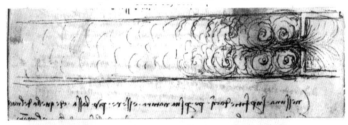

图 92 水的侵蚀作用图解。约 1508—1509 年，巴黎，Ms. C, fol. 23v

图 94 水回流时的旋涡。约 1492 年，巴黎，MS. A, fol. 60v

图 95 瀑布与螺旋浪。约 1507—1510 年，温莎堡，皇家图书馆，12663r

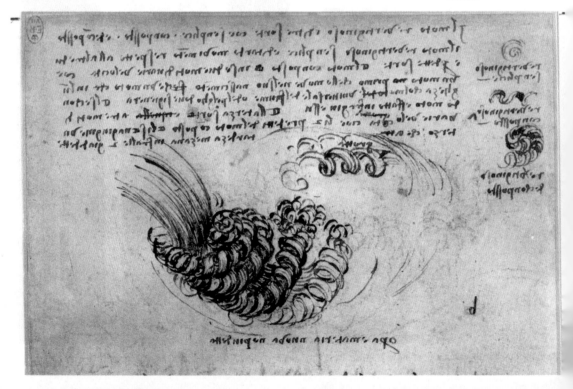

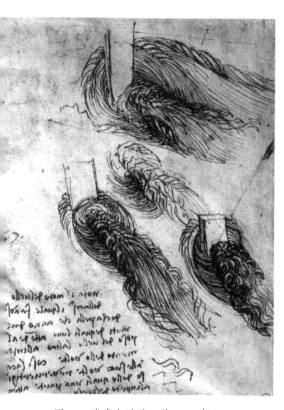

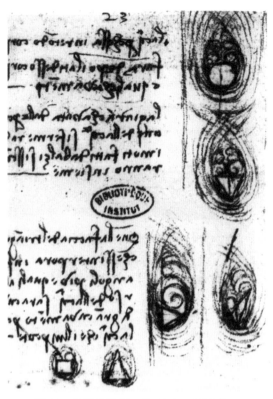

图 96 卷发与波浪。约 1513 年，
温莎堡，皇家图书馆，12579r

图 97 旋涡示意图。约 1493—1494 年，
巴黎，MS. H，fol. 64（16n）

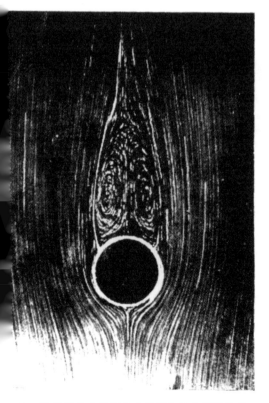

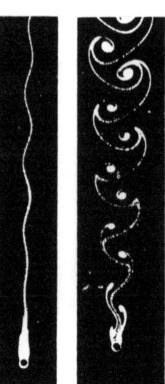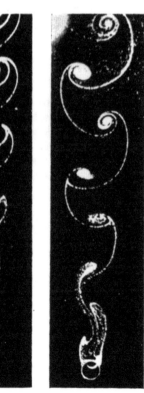

图 98 现代所表示的气体在柱形物后的流动状态

图 99 水运动的照片

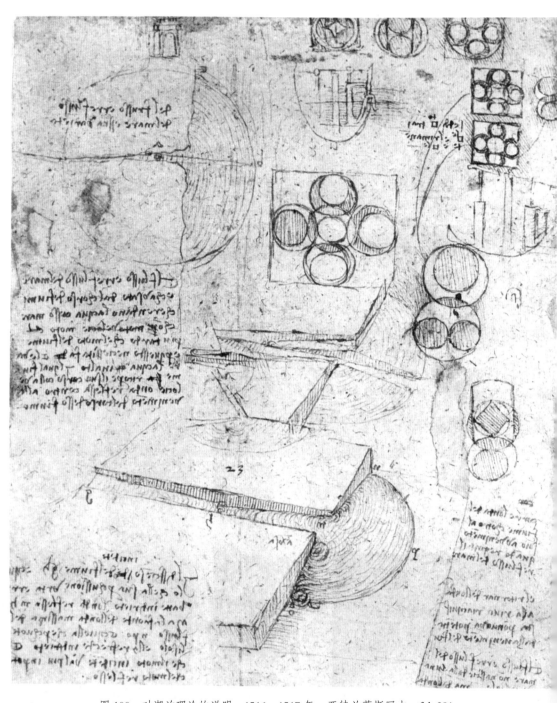

图 100　对潮汐理论的说明。1516—1517 年，亚特兰蒂斯写本，fol. 281r.a

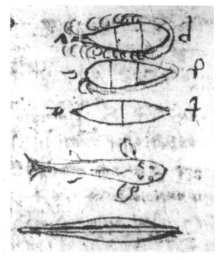

图 101 鱼的船的形状。1510—1515 年，
巴黎，MS. G, fol. 50v

图 103 织物的弹性示意图。约 1492 年，
巴黎，MS. A, fol. 4r4r

图 102 弹子锁示意图。约 1500 年，亚特兰蒂斯
写本，fol. 56v. b

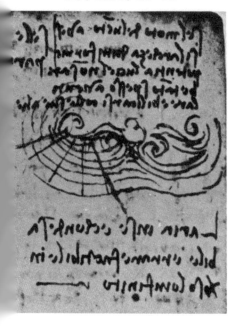

图 104 鸟翼下空气被压缩的示意图。
1513—1514 年，巴黎，MS. E, fol. 47v

图 105 空气压力示意图。1513—1514 年，巴黎，MS. E, fol. 70v

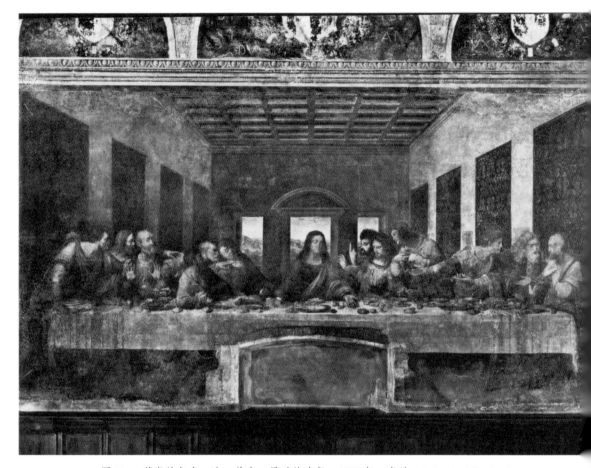

图 106　莱奥纳尔多·达·芬奇：最后的晚餐。1497 年，米兰，S. Maria delle Grazie

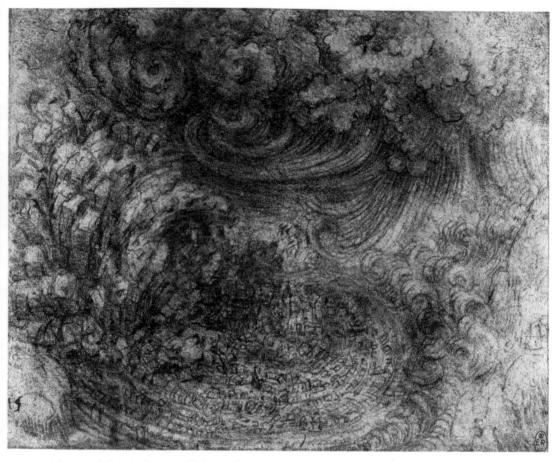

图 107　莱奥纳尔多·达·芬奇：大洪水。约 1512—1516 年，温莎堡，皇家图书馆，12378

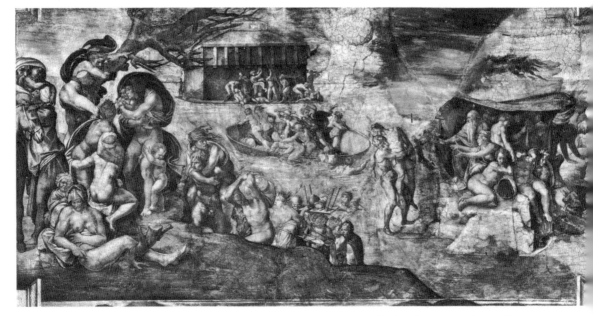

图 108　米开朗琪罗：大洪水，天顶画。1508—1512 年，罗马，梵蒂冈，西斯廷礼拜堂

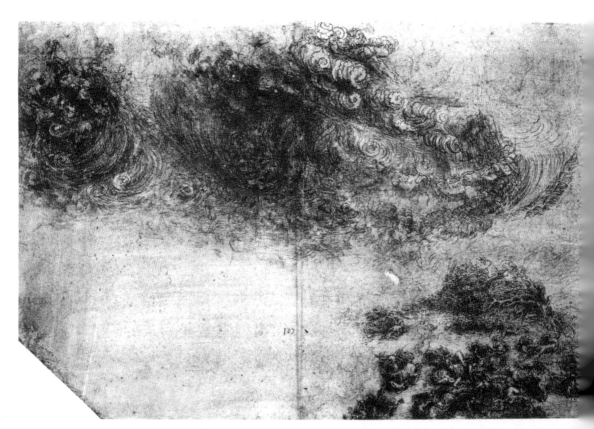

图 109　莱奥纳尔多·达·芬奇：大洪水。约 1512—1516 年，温莎堡，皇家图书馆，12376

图 110　朱利奥·罗马诺：巨人的毁灭。1532 年，曼图亚，Palazzo del Te

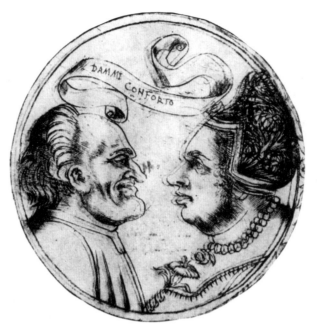

图 111　一对怪诞头像。佛罗伦萨版画。约 1465—1480 年，
伦敦，大英博物馆

图 113　一对怪诞头像。约 1485 年，温莎堡，
皇家图书馆，12453r

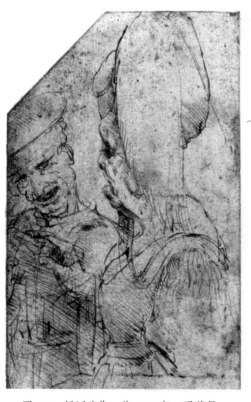

图 112　怪诞头像。约 1490 年，温莎堡，
皇家图书馆，12449（细部）

图 114　老妇人。1490—1493 年，伦敦，维多利亚和艾伯特博
物馆，福斯特写本，III, fol。72r（第三卷，第 72r 页

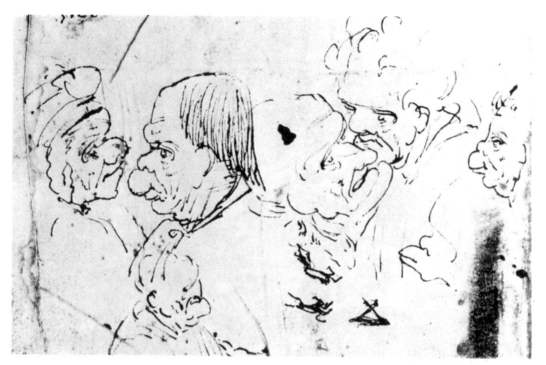

图 115 涂鸦头像。1489 年，米兰，Sforzesco 官，特里武尔齐奥写本

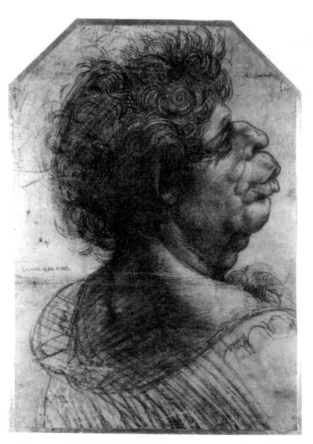

图 116 斯卡拉姆奇亚小丑像。1503—1504 年，牛津，
耶稣教会图书馆

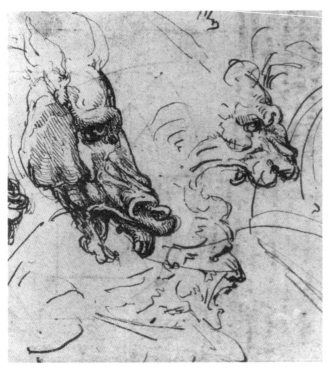

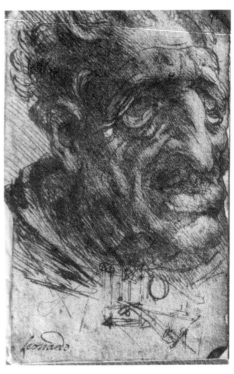

图 117 安吉亚里战役的速写画稿。1503—1504 年，
温莎堡，皇家图书馆，12326r（细部）

图 118 怪诞头像。约 1495 年，威尼斯，艺术学

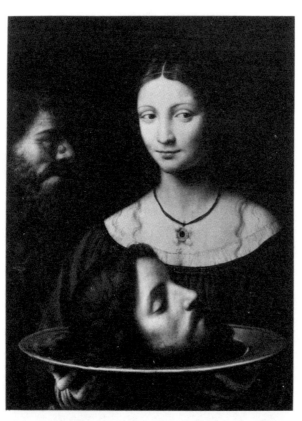

图 119 博纳迪诺·卢伊尼 [Bernardino Luini ?]，端着施洗
者圣约翰头颅的莎乐美。约 1525 年，维也纳艺术史博物馆

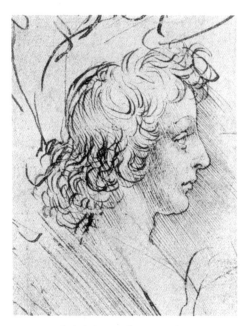

图 120　美貌青年侧面像。1478 年，温莎堡，
　　　皇家图书馆，12276r（细部）

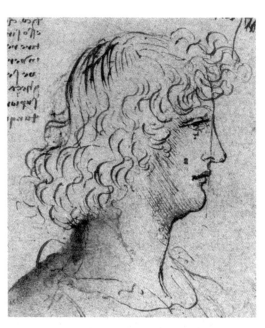

图 121　美貌青年侧面像。1513 年，温莎堡，
　　　皇家图书馆，19093r（细部）

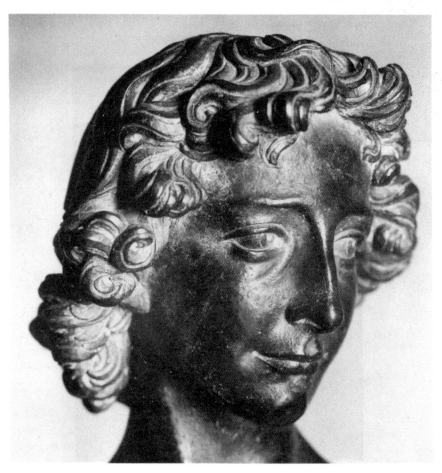

图 122　韦罗基奥，大卫头像。1478 年前，佛罗伦萨，国家博物馆

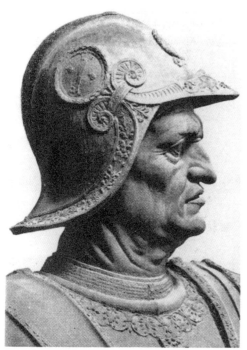

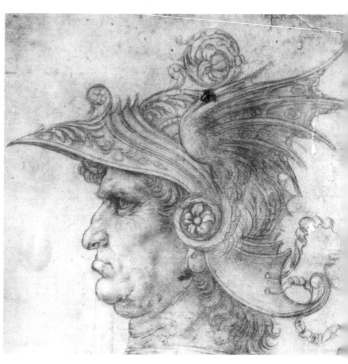

图 123　韦罗基奥，科莱奥尼头像。约 1488 年，威尼斯，圣乔瓦尼和圣保罗广场

图 124　莱奥纳尔多，武士侧面像，细部。约 1480 年，伦敦，大英博物馆

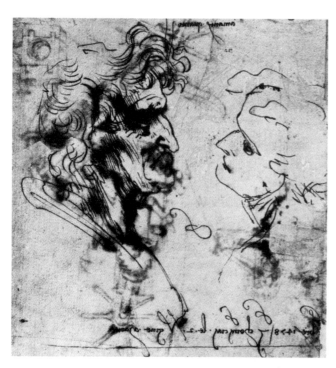

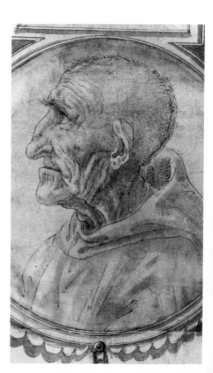

图 125　莱奥纳尔多，两个侧面像。1478 年，佛罗伦萨，乌菲齐

图 126　莱奥纳尔多：老翁像。有时被称为 Savonarola 像，素描细部。维也纳，阿尔伯蒂娜博物馆

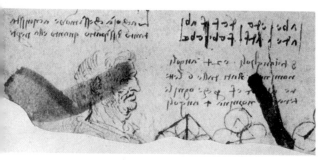

图 127　几何素描页上的侧面像。1508—1513 年，
　　　　温莎堡，皇家图书馆

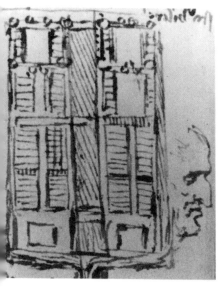

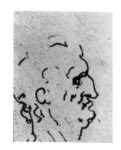

图 129

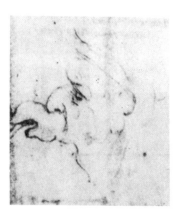

图 130

图 131

图 128　建筑素描页上的侧面像。
约 1517 年，伦敦，大英博物馆，
阿伦德尔写本 263，fol. 270v（细部）

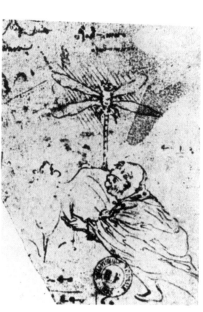

图 132

133　侧面像。约 1478 年，亚特
兰蒂斯写本，fol. 320v（细部）

图 134　骑蜻蜓的男人。约 1489
年，巴黎，阿什伯纳姆写本
2037，fol. 10v。

图 135　欧默·萨尔瓦迪科像。
约 1500 年，亚特兰蒂斯写本，
fol. 194r（细部）

图 136　弗朗西斯科·梅尔齐：模仿图 135。
阿姆斯特丹，皇家博物馆

图 137　狮子侧面像。约
1508 年，温莎堡，皇家
图书馆，12586r（细部）

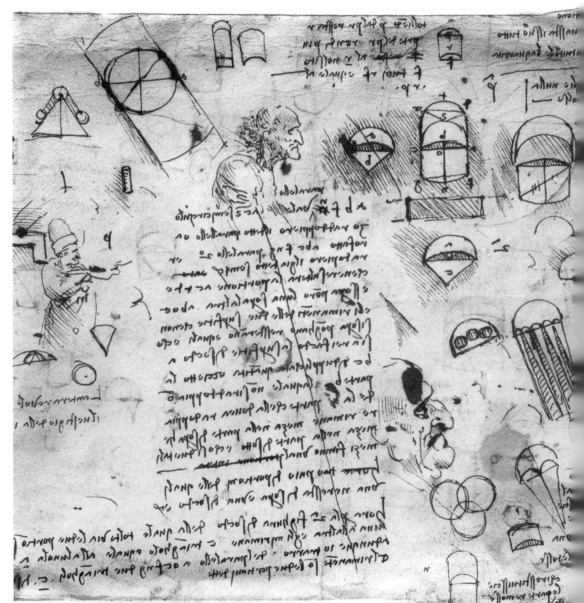

图 138　几何素描页上的侧面群像。约 1510 年，温莎堡，皇家图书馆，12669r（细部）

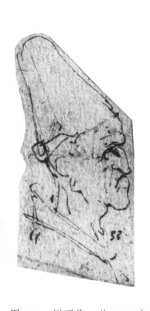

图 139　侧面像，约 1485 年。
温莎堡，皇家图书馆，12462r

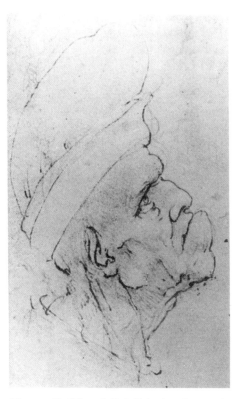

图 140　侧面像。由他人修复过。约 1489 年，
温莎堡，皇家图书馆，12448

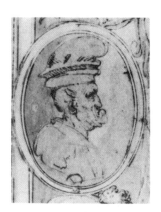

图 141　侧面像，仿莱奥纳
尔多，维也纳，阿尔贝蒂娜
博物馆

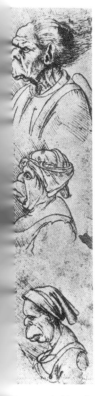

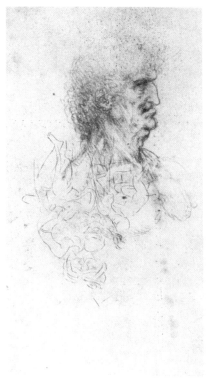

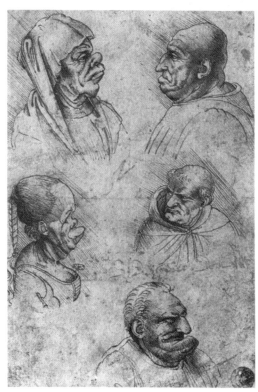

图 142　三个侧面像，仿莱
奥纳尔多。巴黎，罗浮宫，
瓦拉尔迪藏品

图 143　侧面像。约 1505 年，
伦敦，大英博物馆

图 144　五头像。仿莱奥纳尔
多，威尼斯美术学院

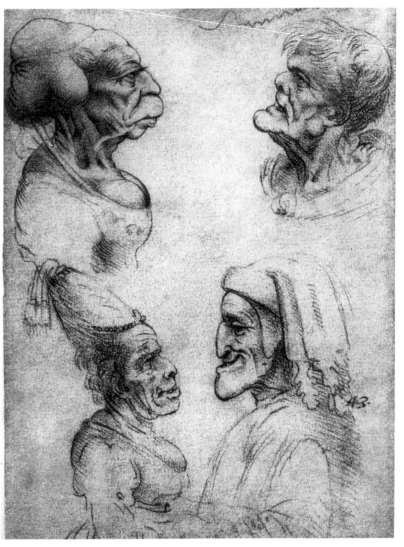

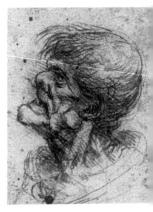

图 146　老妇人。约 1492 年
　　　　汉堡，艺术宫

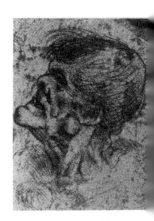

图 147　仿莱奥纳尔多，
　　　老妇人。米兰，安布洛
　　　夏纳图书馆

图 145　弗朗西斯科·梅尔齐（？）：四头像。仿莱奥纳尔多，温莎堡，皇家
　　　　　　　　　图书馆，12493

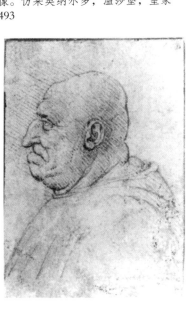

图 148—图 149　莱奥纳
　　　尔多，两头像。伦敦，
　　　　　大英博物馆

图 150 几何研究和其他研究页上的半身侧面像。约 1490 年，温莎堡，皇家图书馆，12283r（细部）

图 151 数学研究和人体习作页上的半身侧面像。约 1505 年，温莎堡，皇家图书馆，12328r（细部）

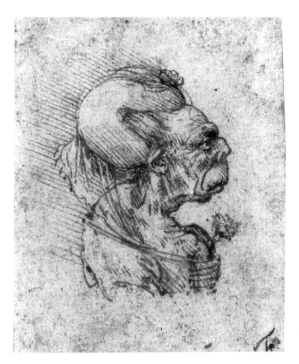

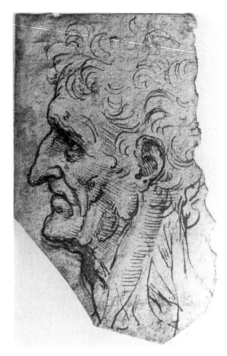

图 152　莱奥纳尔多（？），老妇人。
查茨沃斯，德文郡藏品

图 153　弗朗西斯科·梅尔齐（？），仿莱
奥纳尔多，老翁像。温莎堡，皇家图书馆，
12475a

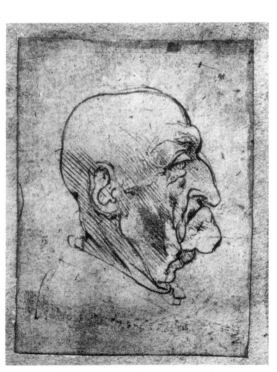

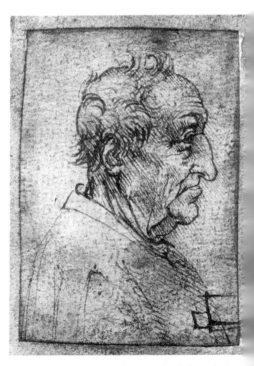

图 154　仿莱奥纳尔多（？），老翁像。
米兰，安布罗西亚图书馆

图 155　仿莱奥纳尔多（？），老翁像。米兰，
安布罗西亚图书馆

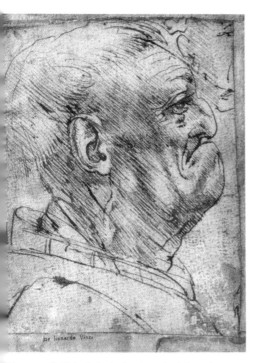

图 156　仿莱奥纳尔多（？）：老翁像。米兰，
　　　　安布罗西亚图书馆

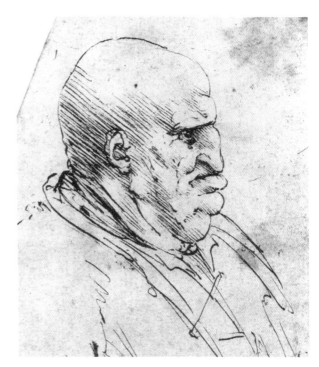

图 157　老翁像。1495 年之后，温莎堡，皇家
　　　　图书馆，12489r（细部）

图 158　老翁像。约
1481—1490 年。　温
莎堡，皇家图书馆，
12454

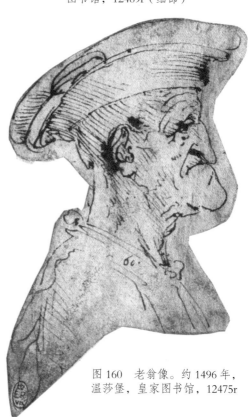

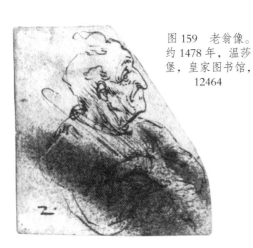

图 159　老翁像。
约 1478 年，温莎
堡，皇家图书馆，
12464

图 160　老翁像。约 1496 年，
　　　　温莎堡，皇家图书馆，12475r

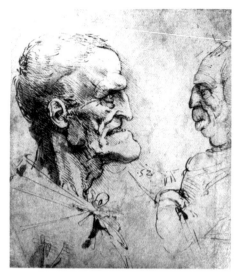

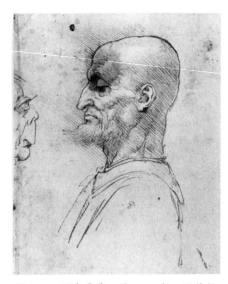

图 161　两老翁像。约 1490 年，
温莎堡，皇家图书馆，12490

图 162　两老翁像。约 1492 年，温莎堡，
皇家图书馆，12555v（细部）

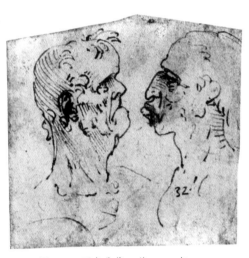

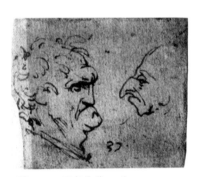

图 164　两老翁像。约 1487—1490
年，温莎堡，皇家图书馆，12474

图 163　两老翁像。约 1485 年，
温莎堡，皇家图书馆，12463

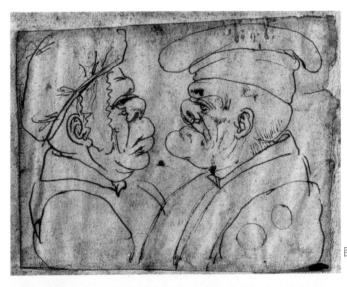

图 165　莱奥纳尔多（？），两老翁像。
米兰，安布罗西亚图书馆

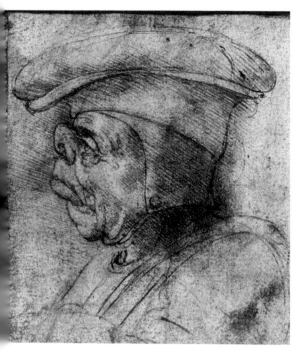

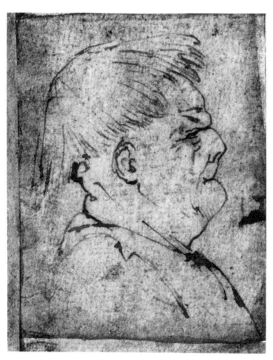

图 166 莱奥纳尔多（？），老翁像。米兰，
安布罗西亚图书馆

图 167 莱奥纳尔多，老翁像。米兰，安布罗西亚
图书馆。（参照图 181，使徒像。约 1490—1497 年，
温莎堡，皇家图书馆，12548）

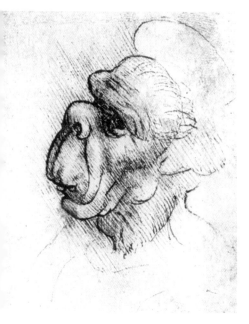

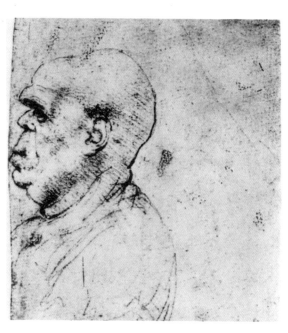

图 168 莱奥纳尔多，怪诞头像，温莎堡，
皇家图书馆，12491（细部）

图 169 莱奥纳尔多，老翁像。约 1500 年，
罗马，科西尼图书馆

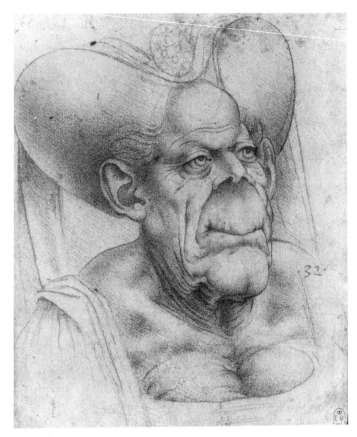

图 170　弗朗西斯科·梅尔齐仿莱奥纳尔多（约 1492 年），
怪诞头像。温莎堡，皇家图书馆，12492

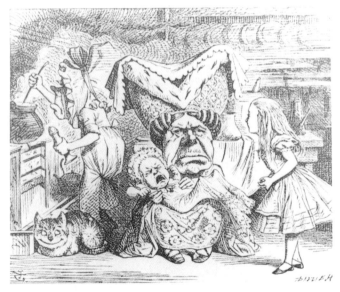

图 171　约翰·坦尼尔：抱小孩的公爵夫人与爱
丽丝，厨师以及柴郡猫，露易丝卡·罗尔《爱丽
丝梦游仙境》的插图画，伦敦，1865 年

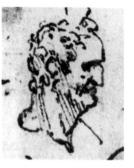 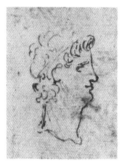

图 172　　　　　　　　　图 173　　　　　　　　　图 174　　　　　图 175

图 172　老翁像。约 1508 年，温莎堡，皇家图书馆，12642v（细部）

图 173　加尔巴的伊斯。伦敦，大英博物馆

图 174　尼禄硬币上的色斯特提乌斯。伦敦，大英博物馆

图 175　莱奥纳尔多，年轻人像。约 1505 年，温莎堡，皇家图书馆，12328v（细部）

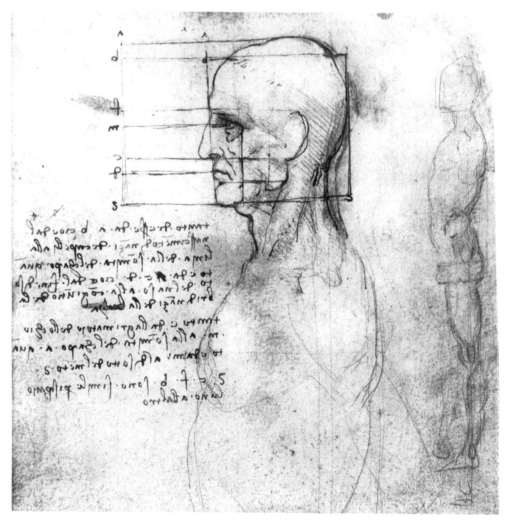

图 176　莱奥纳尔多，比例人头像。约 1488 年，温莎堡，皇家图书馆，12601v（细部）

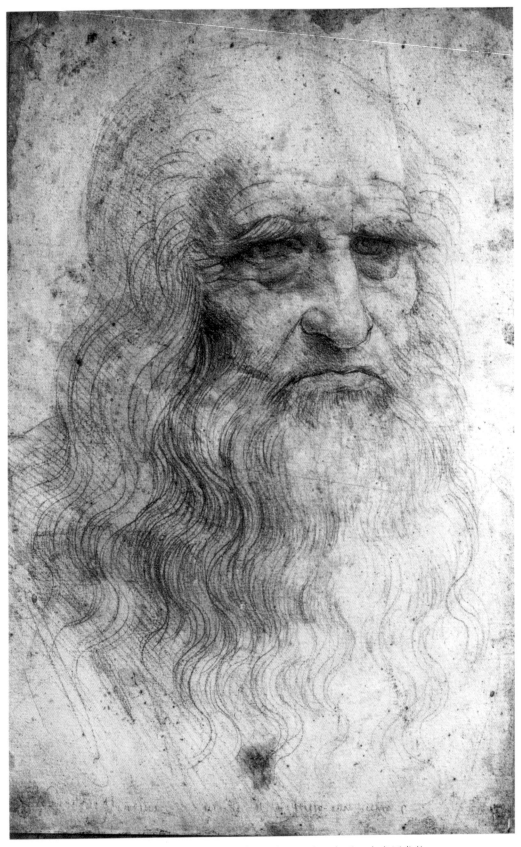

图 177　莱奥纳尔多，"自画像"。约 1512 年，都灵，皇家图书馆

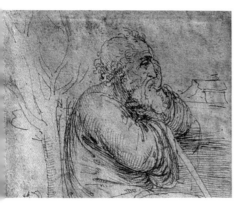

图 178　坐着的老翁。1510—1513 年，
温莎堡，皇家图书馆，12579r（细部）

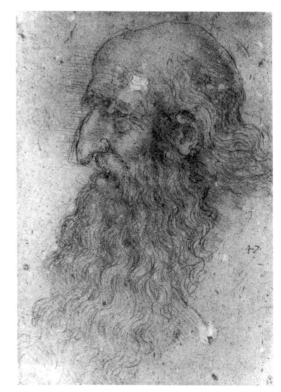

图 180　老翁像。1513 年之后，温莎堡，
皇家图书馆，12500

图 179　老翁像。1513 年之后，温莎堡，
皇家图书馆，12488（细部）

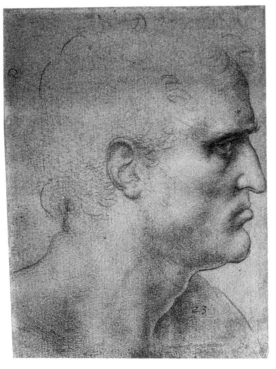

图 181　使徒像。约 1490—1497 年，温莎堡，
皇家图书馆，12548

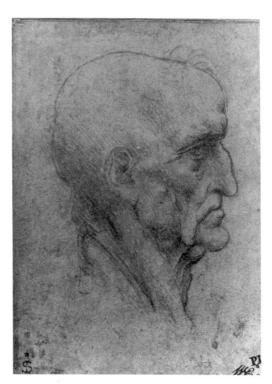

图 182　侧面像。约 1490—1497 年，
伦敦，大英博物馆

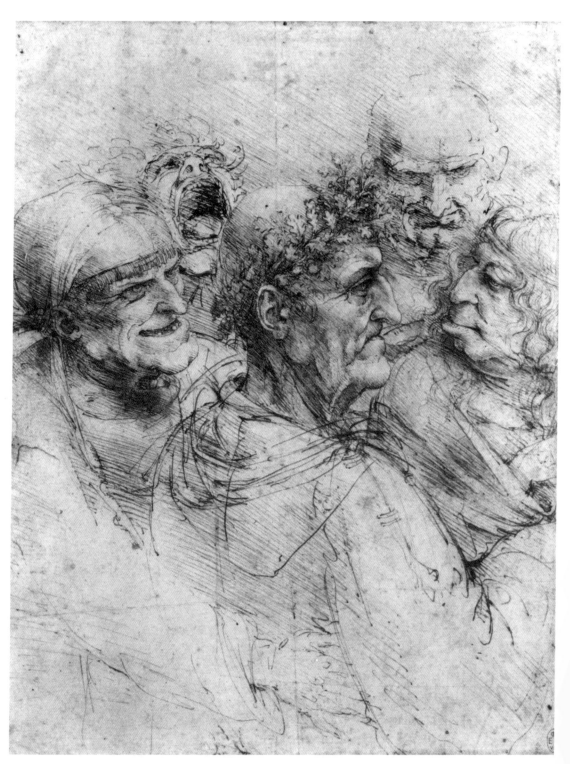

图 183　莱奥纳尔多，五个人头像。约 1494 年，温莎堡，皇家图书馆，12495r

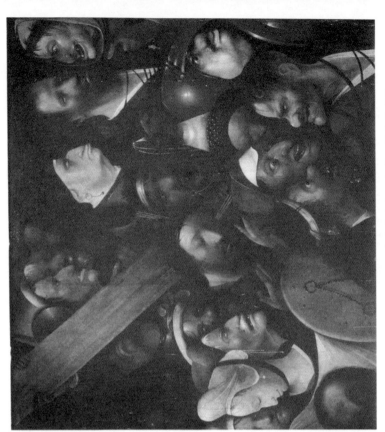

图 185　杰罗姆·博施，背负十字架。根特，美术博物馆

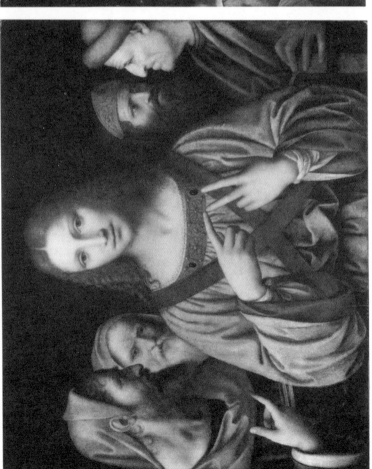

图 184　博纳迪诺·卢伊尼：基督在教堂传教。约 1510—1525 年，伦敦，国家美术馆

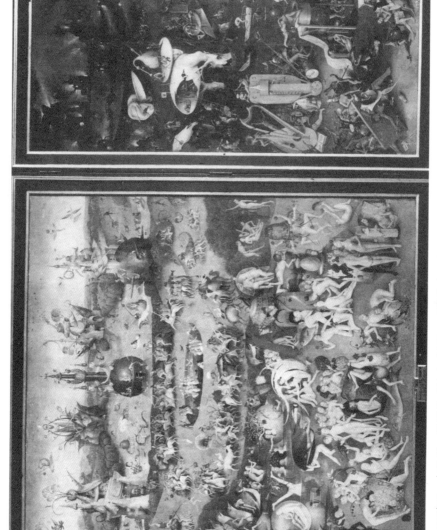

图 186　杰罗姆·博施，打开了两侧翼的三联画。中间联，所谓的"地上乐园"，两侧翼为天堂、地狱。约 1510 年，马德里，普拉多博物馆

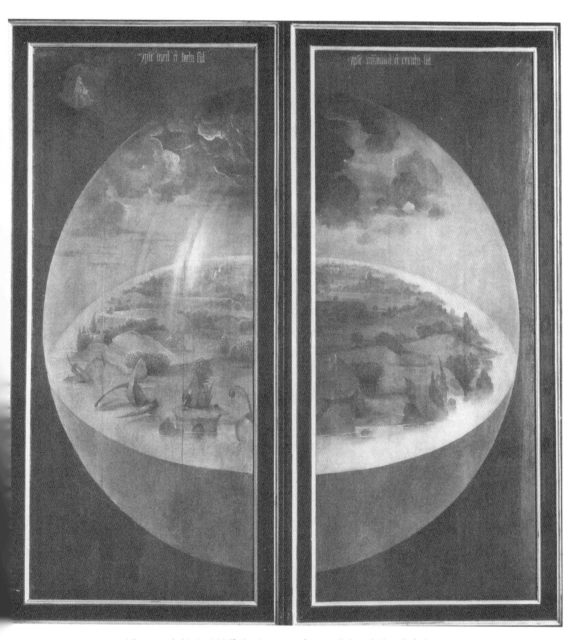

图 187　合闭了两侧翼的图 186 三联画："洪水退却"。纯灰色画

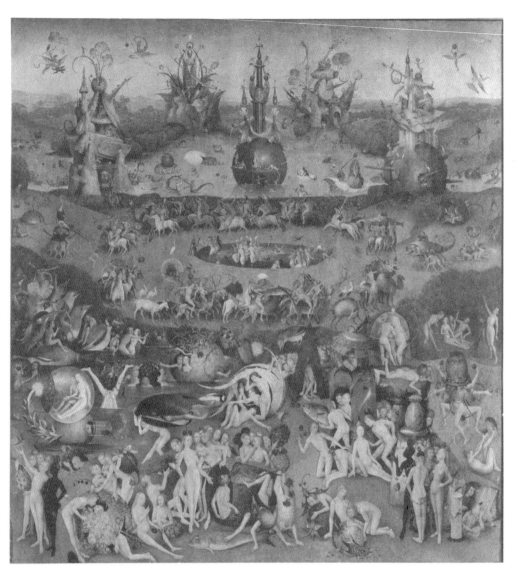

图 188　　所谓的"地上乐园"。图 188 细部

图 189　巨鸟。图 186 细部

图 190　贝壳里的一对男女。图 188 细部

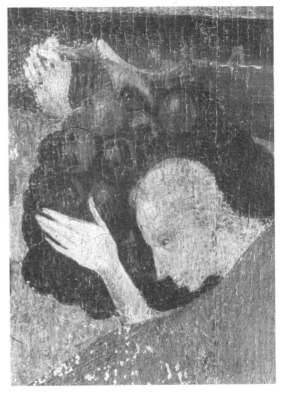

图 191　人头组成的葡萄。图 188 细部

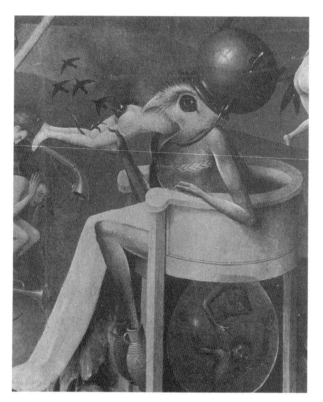

图 192　坐在椅子上的恶魔。图 186 地狱联的细部

图 193　杰罗姆·博施，怪诞画，素描。维也纳，阿尔贝蒂纳博物馆

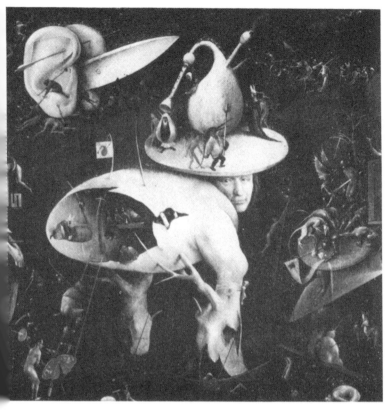

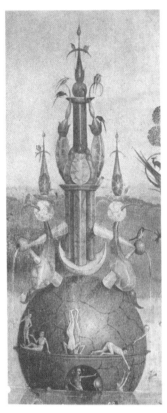

图 194　摇摇欲坠小船上的树人。图 186 地狱联的细部

图 195　奇妙的结构。
图 188 的细部

图 196　机运与智慧。出自博维卢斯的
《智慧之书》，1510 年

图 197　扬·戈萨特（"马布斯"），《赫耳枯勒斯与
得伊阿尼拉》。1517 年，伯明翰，巴伯学院

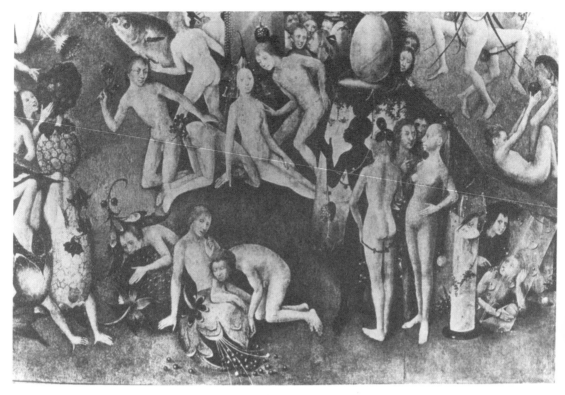

图 198 咬草莓的男人，黑人女人和白人女人，柱子旁的男人。图 188 细部，巴伯学院

图 199 围着巨型草莓的人群。
图 188 细部

图 200 飞翔人体。图 188 细部

图 201　天堂的喷泉。图 186
天堂联的细部

图 202　杰罗姆·博施，大洪水之后，纯灰色画。
鹿特丹，Boymans–Van Beuningen 博物馆

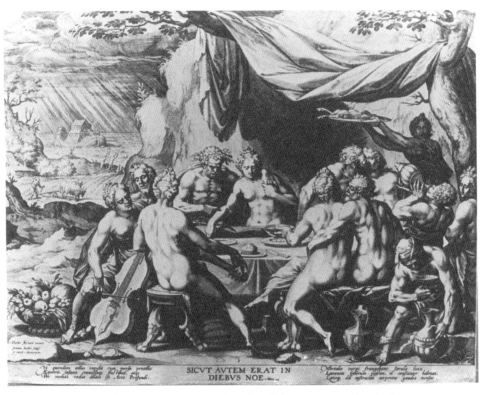

图 203　萨德勒，依据 D.巴伦支所作：像挪亚的日子那样。金属版画

图 204 科卢乔·萨卢塔蒂写本，出自赛内加手稿（Seneca MS）。1375 年之前，伦敦，大英博物馆，Add. 11987, fol. 12

图 205 萨卢塔蒂《论审慎》中的波焦·布拉乔利尼手迹。Florence, Biblioteca Laurenziana Strozz（佛罗伦萨 Strozz 劳伦斯图书馆）

图 206 拉克坦提乌斯·弗米艾奴斯写本。佛罗伦萨。1458 年，牛津，伯德莱恩图书馆，卡诺尼奇旧藏教会长老拉丁语手稿 138, fol. 2r

图 207 格列高利写本，对话录。北意大利。十二世纪上半叶，牛津，伯德莱恩图书馆，卡诺尼奇旧藏教会长老拉丁语手稿 105, fol. 3v

图 208　洗礼堂，佛罗伦萨。建于十二世纪

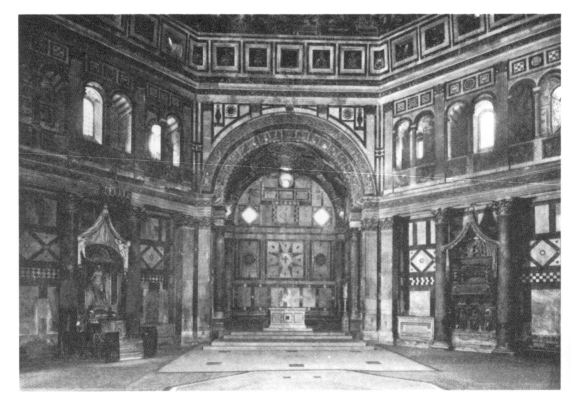

图 209　洗礼堂，佛罗伦萨，祭坛对面

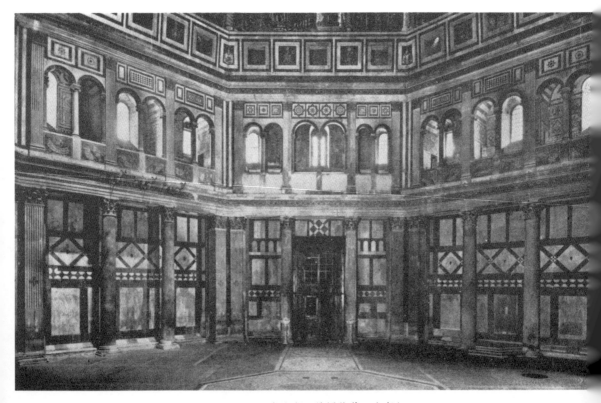

图 210　洗礼堂，佛罗伦萨，主祭坛

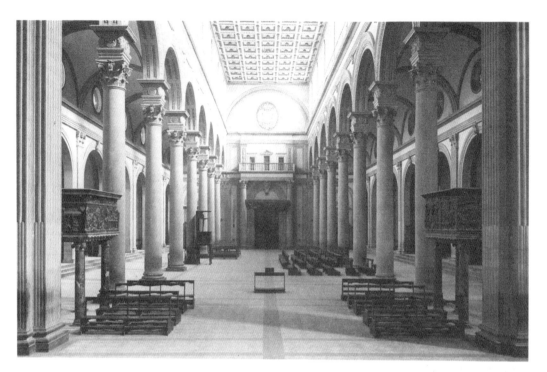

图 211 圣洛伦佐教堂，佛罗伦萨。1418 年开始营建

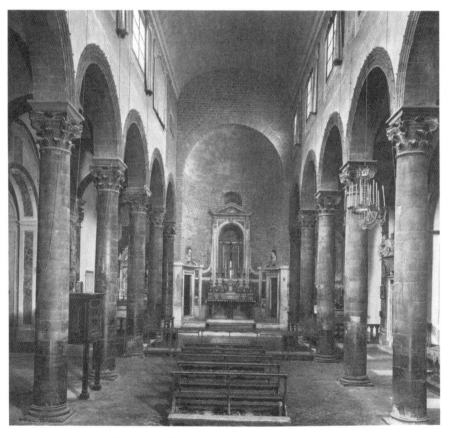

图 212 圣使徒教堂，佛罗伦萨。十一世纪

图 213　帕齐小教堂。约 1430 年，佛罗伦萨，S. Croce

图 214　G. P. 帕尼尼：罗马万神殿内景（修复前），细部。
约 1740 年，华盛顿，国家美术馆，克雷斯藏品

图 215　洗礼堂，某幅佛罗伦萨箱柜画的细部。约 1430 年，佛罗伦萨，国家博物馆

图 216　佛罗伦萨城，比加罗教堂湿壁画的细部，佛罗伦萨。1352 年

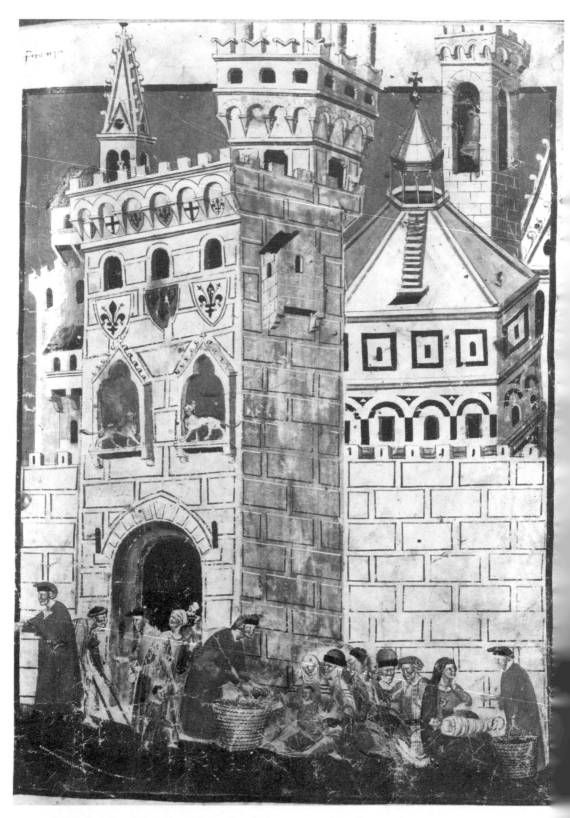

图 217　佛罗伦萨给锡耶纳人分粮。约 1340 年，出自比亚达伊沃格手稿，佛罗伦萨劳伦斯图书馆，劳伦斯廊匹亚诺写本 No.3 fol. 58c

图 218　里卡迪·梅迪奇官的窗户，佛罗伦萨。约 1450 年

图 219　佛罗伦萨市政厅的窗户。14 世纪

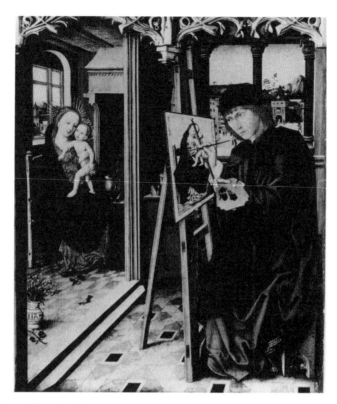

图 220　奥古斯特祭坛画师：圣路加描绘圣母。1487 年，纽伦堡，日耳曼民族博物馆

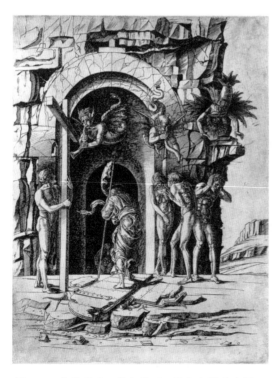

图 221　安德列亚·曼泰尼亚：基督在地狱边界，
版画。十五世纪晚期

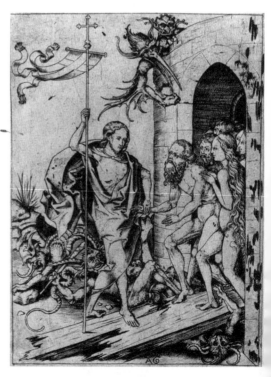

图 222　A. G. 画师（为阿尔布莱希特·格劳肯顿）
基督在地狱边界，版画。十五世纪晚期

图 223　丢勒：透视示意图，出自《量度四书》[Unterweisung der Messung]，
纽伦堡。1525 年

图 224　丢勒：为亚当像所作的比例研究草图。
1504 年，维也纳，阿尔贝蒂娜博物馆

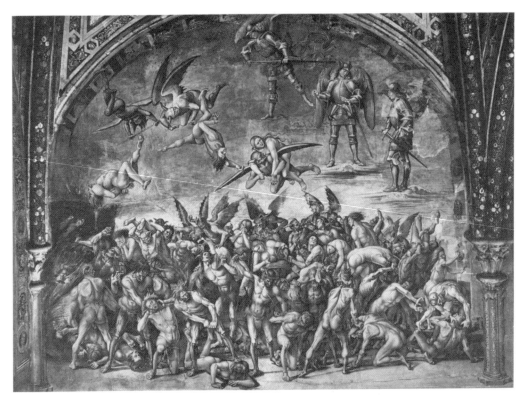

图 225　卢卡·西尼奥雷利：下地狱。1499—1506 年，奥尔维耶托大教堂

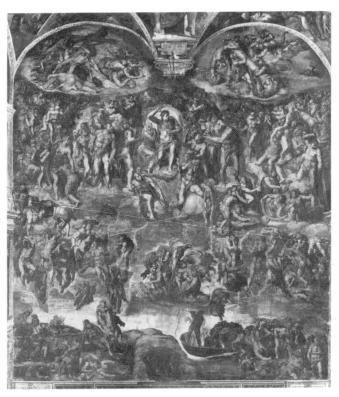

图 226　米开朗琪罗：最后的审判。1534—1541 年，罗马，梵蒂冈，西斯廷礼拜堂

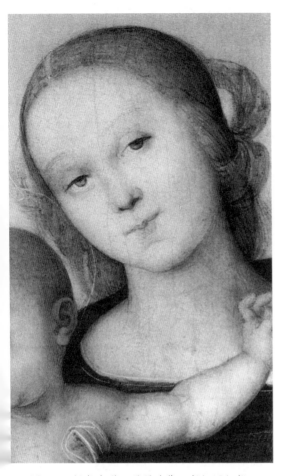

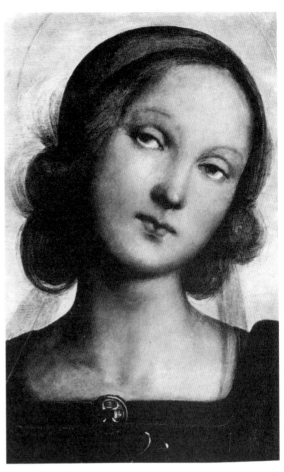

图 227　佩鲁吉诺：圣母头像，祭坛画细部。
约 1480 年，伦敦，国家美术馆

图 228　佩鲁吉诺：圣阿波罗尼亚头像，祭坛画细部。
约 1500 年，博洛尼亚绘画陈列馆

图 229　布鲁内莱斯基：以撒的牺牲。
1401—1403 年，佛罗伦萨，国家博物馆

图 230　洛伦佐·吉贝尔蒂：以撒的牺牲。
1401—1403 年，佛罗伦萨，国家博物馆

图 231　仿米龙：掷铁饼者。公元前五世纪，
慕尼黑，古典雕塑作品展览馆

图 232　班迪内利：赫拉克勒斯与卡科斯。
1534 年，佛罗伦萨，贵族广场

图 233　乔瓦尼·达·博洛尼亚：抢夺，铜雕。
1579 年，那不勒斯，Capodimont 博物馆

图 234　乔瓦尼·达·博洛尼亚：抢夺萨宾妇女，
大理石。1583 年，佛罗伦萨，兰齐敞廊

图 235 乔吉奥·瓦萨里：圣西吉斯蒙德殉教，素描。约 1550 年，里尔，维卡博物馆

图 236　乔吉奥·瓦萨里：亚伯拉罕与天使们，素描。1539年，
里尔，维卡博物馆

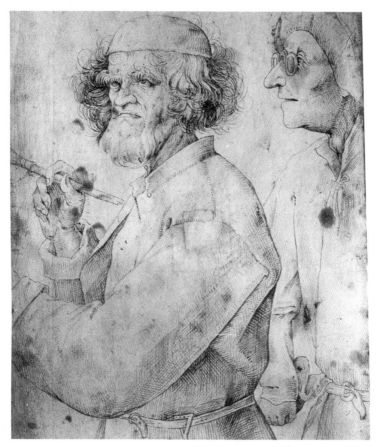

图 237　老布吕格尔，画家与买主，素描。约 1565 年，维也纳，阿尔贝蒂娜博物馆

图 238　马特斯·格贝尔，丢勒肖像，铜质徽章。
1527 年，伦敦，大英博物馆

图 239　传为埃哈德·舍恩，丢勒肖像。1528 年，
伦敦，大英博物馆

本书所收论文出处

Details of those papers in this volume previously published are as follows:

LIGHT, FORM AND TEZTURE IN XVTH CENTURY PAINTING. The journal of the Royal Society of Arts, No. 5099, Vol. CXII, Ochober 1964, pp. 826−49. Also reprinted in W. Eugene Kleinbauer (ed.), *Modern Perspectives is Western Art History* (New York etc., 1971), pp. 271−84.

THE FORM OF MOVEMENT IN WATER AND AIR. C. D. O'Malley (ed.), *Leonardo's Legacy* (Berkeley and Los Angeles, University of California Press, 1969), pp. 171−204.

LEONARDO'S gROTESQUE HEADS. Achille Marazza (ed.), *Lenardo, Saggie Ricerche* (Rome, Istituto Poligrafco dello Stato, 1954), pp. 199−219.

THE EARLIEST DESCRIPTION OF BOSCH'S 'GARDEN OF EARTHLY DELIGHT'. *Journal of the Warburg and Courtauld Institutes*, vol. xxx, 1967, pp. 403−6.

'AS IT WAS IN THE DAYS OF NOE', *Journal of the Warburg and Courtauld Institutes*, XXXII, 1969, pp.162−70, under the title quoted on p. 83.

FROM THE REVIVAL OF LETTERS TO THE REFORM OF THE ARTS, Douglas Fraser et al. (ed.), *Essays in the History of Art Presented to Rudolf Wittkower* (London, Phaidon Press, 1967), pp. 71−82.

THE LEAVEN OF CRITICISM IN RENAISSANCE ART. S. Singleton (ed.), *Essays in the History of Art Presented to Rudolf Wittkower* (London, Phaidon Press, 1967), pp. 71−82.

THE lEAVEN OF cRITICISM IN rENAISSANCE ART. S. Singleton (ed.), *Art, Science and History in the Renaissance* (Baltimore, Johns Hopkins Press, 1967), pp. 3−42.

VIVES, DÜRER AND BRUEGEL. J. Bruyn et al. (ed.), *Album Amicorum J. G. van Gelder* (The Hague, Martinus Nijhoff, 1973), pp. 132−4.

图片出处

Berlin, W. Steinkopf: Fig. 75
Brussels, A. C. L. : Figs. 50, 70, 73
Chicago, Art INstitute : Fig. 47
Florence, Alinari: Figs. 6, 10, 13, 27, 28, 32, 37, 49, 51, 60, 61, 62, 62, 64, 208, 209, 210, 211, 213, 216, 232

Florence, Brogi: Fig. 67
Florence, Soprintendenza alle Gallerie: Fig. 234
Lille, G é rondal: Figs. 235, 236
London, British Museum: Figs. 21, 45, 57, 148, 149, 173, 174, 182, 204, 221, 222
London, Courtauld Institure of Art: Fig. 152
London, Sir Ernst Gombrich: Fig. 12
London, John Webb, FRPS, Brompton Studios: Fig. 56
Madrid, Museo del Prado: Fig. 191
Marburg: Photo Marburg: Figs.20, 31
Naples, Soprintendenza alle Gallerie: Fig. 233
New York, Metropolitan Muweum of Art, Rogers Fund 1903: Figs. 11, 33
Recklinghausen, Photo Wiemann: Fig. 40
Rome, Anderson: Figs. 34, 118, 144, 147, 154, 155, 156, 165, 166, 167, 177, 225, 228
Rome, German Archaeological Institute: Figs. 4, 29, 36
Rome, Musei Vaticani: 68
Washington, D. C., Dumbarton Oaks, Byzantine Institute: Fig. 8

Other Sources
P.3: after E. J. Sullivan, *Line*, London, 1922
Fig. 3: after Meyer Schapiro and Michael Avi−Yonah, *Israel—Ancient Mosaics*, Unesco World Series, New York, 1960
Fig. 19: after J. Wiopert, *Die romischen Mosaiken Mosaiken und Malereien*, vol. 3, Freiburg im Breisgau, 1917
Fig. 25: after Richard Stiwell, *Antioch on the Orontes*, iii, Princeto, 1941
Figs. 41−43: after G. Yazdani *et al.*, *Ajanta*, Oxford, 1930−55, vols. IV, II, III
Fig. 46: after Otto Fischer, *Die Kunst Indiens, Chinas und Japans*, Berlin, 1928
Fig. 54: after C. L. Ragghianti, *Pittura del Dugento a Firenze*, Florence, n. d.
Fig, 59: after Eve Borsook, *The Mural Paintes of Italy*, London, 1960
Fig. 65: after B. Berenson, *Italian Pictures of the Renaissance, Florentine School*, vol. I. London, 1963
Fig. 99: after L. Rosenhead, *Laminar Boundary Layers*, Oxford, 1963

索　引

条目后所注的页码为原书页码，即本书边码